曲水流雲
——浮生九十年

● 金慶雲／著

聯合文叢

686

目錄

序

所有的存在，都將成為記憶。

被記憶，或不被記憶的記憶。

八十歲那年生日，我給自己的禮物是出了一本書。那時想，如果可能，九十歲時再出一本。

十年過去，上天對我如此優容，我必須兌現承諾。

我和年輕人們——在我眼裡，幾乎都是——還可以不太落伍地談論事情，然而只有在關於從前的話題裡，我才是絕對的權威。我興高采烈地說，他們專心聽著。出於好奇，或出於禮貌。一說幾個鐘頭。直到咖啡店都要打烊了。然後他們說，好聽，你該寫下來。

是啊。無所事事，我還可以寫書。

我的記憶力算是好的。但除了牢牢記住的歌詞與音符，占據了我的腦子的，無關緊要的

序 | 4

事物好像比正經的的學問多得多。我最愛買圍巾，在心裡能清楚看見上百條的花色，知道放在哪個抽屜，哪一層。記得送給了誰，什麼時候買的，跟誰一起，那家店什麼樣兒，那天還買了什麼東西。我記得很多學生畢業音樂會上演唱的曲目，穿的衣服，他們父母對我說的話。幾年、幾十年不見的朋友相聚，我說上次在哪裡吃的飯，什麼人在座。大家都一臉茫然。有的被我提醒後說好像是如此，有的什麼也想不起來。和家裡人談起往事經過，常常生氣他們張冠李戴，顛倒黑白。後來知道，他們真的忘了。

原來很多事情，只存在於我一個人的記憶裡。雖然也不見得全都準確真實。不趁著還清楚時記錄下來，就必然永遠湮滅。

寫下來談何容易。視力低下嚴重阻礙寫作。幸好科技進步，我很得意我的錄音轉換成文字的成功率很高。錄音的時候，我想像在對我的兒孫們講述。我的小孫子問我在做什麼。我說，把我一生裡重要的人和事記下來。他問我為什麼。是啊。為什麼？我說，說不定有人想知道這些。他說，誰會想知道？我說，等你長大了，或許就會想知道，那時婆婆已經不在了，你就可以看這本書。他說，那你一定要把我講進去。

慎重其事地記錄下來，還是給別人看的。記憶是否能在浩瀚的信息宇宙中留存，得看它的價值。我怕對我無價的記憶，對別人毫無意義。然而我沒有選擇。這是我唯一的人生。

我像從儲藏室的角落裡翻出一盤盤電影膠片。落滿了灰塵，一碰就要碎裂。黑白的默片，

影像模糊，滿是皺紋一樣的裂痕。我錄音的時候閉著眼。一個人在黑暗的房間裡觀看記憶中

的膠片，只有我看得見，只有我看得懂。劇情平淡，沒有高潮。冗長，瑣碎。是不是該好好

地剪輯一番，或渲染上彩色？但我只是對著錄音機，給它們配上旁白。

在蕪雜的記憶中翻檢挑選，任何取捨都是艱難的決定。我不想做加工或判斷，只有順著

時間，憑著直覺撿拾那些浮在最上層的事件。

我忽然發現，許多事，這世上恐怕只有我一個人知道了。可以隨我怎麼說。難怪有些人

把傳記寫成了小說。為了證明我的故事都是真實的，在完成文字後，我想放上幾張照片。我

在滿是塵蟎的老相簿裡翻找，涕泗縱橫。有些毫無印象的驀然出現，有些堅信一定存在的卻

找不著了。每一張後面都是故事，我不斷的陷入回憶。最大的收穫是在姐姐的遺物中翻出了

老家的幾張照片。我終於可以向世人證明，那個記憶中的我確實曾經存在。不是虛構，不是

幻想。「都是事實，全部事實，只有事實。」除了我不願意說的，別人不願意我說的，沒有

必要說的。我近乎潔癖地去考證準確的時間。我是部落裡的耆老，象群裡的老母象，即使沒

有人可以指正或質疑我，我也必須保證記憶的純潔。因為這關乎整個群體。

是不是該談談人生的意義？我很早就把這問題擱在一邊，知道自己不會找到答案，也不

相信誰能給出答案。我們總得先去生活吧，在回答這個問題之前？到如今，我比以前更沒有

時間。下面的路還難走著呢，我總得繼續先去生活吧。年輕時都沒有想明白的事情，還能期望現在這昏庸的腦子嗎？我自己都弄不明白，還期望能給別人什麼啟迪嗎？

反正時間會推著我向前走。不如糊裡糊塗，不知老之將至，已至，早已至。就像年輕時一樣對明天充滿憧憬，相信會有一個意外的好消息。

率性而為，我也走過了自己的九十年。認定了一條路就不後悔，盡力去做。至少比不做的好。除了盡應盡的義務，守應守的本分。無需說違心的話，作違心的事。幸運的是，沒有多少需要懺悔的負疚，或錯過的美好——至少我不做無謂的猜想。而所有的創痛都會過去。

幸運的是，我生命裡不只有眼前的生活，還有音樂與遠方。或者反過來說，幸運的是，我既能夠不時從中逃逸，又沒有丟失眼前的生活。對我而言，生活裡沒有這些美的事物是難以忍受的。而正是從平凡的生活掙扎著接近了那些美，才更覺寶貴。那些純粹的藝術家一天不能忍受的平庸的日子，我同樣抱怨，但從中也得到平庸的快樂。芥川龍之介說，人生抵不上波特萊爾的一行詩。只有極少數的被上天特別眷顧（或詛咒）的人有資格考慮這種交換。《劍南詩稿》九千首的陸游還不安地自問：「此身合是詩人未？細雨騎驢入劍門。」風景中迴響著李白和杜甫的詩句，他不知道自己是不是足以應答。

平凡如我輩，捨不得拿平凡的人生去和一行詩交換——當然關鍵是沒有那可交換的一行

詩。而在凡人眼中人生不幸的藝術家們，也並非有意做什麼交換。只不過他們命定如此。如李賀，如荷爾德林，如梵谷，如胡果‧沃爾夫，如張愛玲。

世界上除了寫出一行詩的，和過著平凡人生的，應該還有第三種：過著平凡人生，又為詩流過淚，或笑出聲的。我想我屬於這第三種。我們真的可能最幸福。

幸運的是，我可以經常沈浸在偉大的藝術裡，享受著美的愉悅和感動。也忍不住要自己去嘗試。雖然早就認識到，要完成自己心目中的藝術，只是一個夢想。夢想中的完美藝術是一隻隱身在樹林裡的狐狸，用一雙美麗的眼睛與我對視。而當我躡足靠近，一伸出手，它就倏然退到了老遠。雖不成功，也不是徒勞。至少我是虔敬的。即使沒有滿意的成就，而一生積累，成就了我的人生。從平凡生活中突圍的嘗試，可能才是我最原創的作品。而這個人生，是堪稱幸福的。

如果我的回憶給人過於美化的印象，不是故意為之。只是因為，我足夠老了。人總是不自覺地在記憶中篩選美好的一面。因此，活得越老，在反覆蒸餾中，回憶就變得越來越美麗。

就像一個賭徒，總津津樂道自己面前籌碼最高的時刻。

足夠老，並不意味著時間久到可以打開祕密檔案，來個石破天驚。本來也沒有驚天祕密。

我不想承受驚擾別人，驚擾自己的衝擊。當年有冤無處訴的委屈——是的，人生裡就有那麼

些荒謬的，愚蠢的，惡毒的，有意無意的傷害。或誤解或謊言或自以為是的武斷評判，還一直持續加害著——我也遇上過。那時，朋友給我的安慰是：「一定要寫進你的回憶錄裡。」

而等了這麼多年，現在我毫無興趣回顧。有多少還沒提到的，無端得到的幫助，善意，僥倖，好運，還不足以抵銷那些不公嗎？

我本能的總是選擇生活在陽光裡。我的童年是豐滿的，父母的寵愛，生活的富足。這是我一生裡永不枯竭的幸福之泉。當我身為人母時，我也了無遺憾地沒有一天不陪伴在孩子身邊，也包括了我的一些孫輩。我在生命的這一端，最常想起的，最喜歡回想的，是相隔最遠的另一端，自己的童年，孩子們的童年。快樂的童年讓我從來沒有懼怕過孤獨，甚至很少感覺過孤獨。無論獨處或在人群之間，都覺得有人在看顧著我，父母，親人，師長，朋友，子女，公平正義，蒼天。

有一個朋友看我手相，說掌紋裡有個官印。我問這是什麼意思。他說，就是我擁有一個別人沒有的寶貝。不見得是財富或權力，可能是一個人，永遠護持著我。我的確擁有這個寶貝。

一路有多少人幫助了我。我的一生，是與許多人共同完成的。他們應該被記錄，即使只是一個剪影。是我珍貴的記憶。我想讓他們進入更多人的記憶。

未來總要來。我總要一步步往前挪。還好，我儲蓄了好多的快樂籌碼。也還有人繼續護

持著我。再怎麼樣平庸的人生，九十年加起來，也有了不少份量。每一天，都是一個奇蹟，因為生命如此脆弱。不只是我個人的衰老病痛。戰爭與瘟疫，正對每一個人虎視眈眈。我們都是倖存者。歡歡喜喜不知不覺間躲過了命運的追捕至今。在暮色合圍之際，還有點時間，在篝火邊，在星光下，說一說我的，和一些人的故事。這只是被我記憶起的記憶。還有好多好多，我忘記講述的故事。

近鄉

故鄉，只存在於記憶。

一個全然陌生的城市，一列遠去的火車。

飛過濟南

一九九六年，夏天結束，我從維也納乘飛機回上海。似睡非睡間靠窗的乘客打開遮陽板。晨曦洩進昏暗的機艙將我喚醒。我看了看座位前的螢幕。本地時間清晨五點剛過，再過一個鐘頭就到上海。我們在向南飛，舷窗對著東方。從靠走道的座位我坐直了身子望向窗外。只看到朝霞燦爛的天空。我們正飛過濟南。

我凝視著窗外，濟南的天空。在飛機引擎低沈的鳴響之上，好像漂浮著一支美麗的旋律。帶著一種歡樂年輕的，激動人心的氣氛。濟南，就在腳下一萬米。我離別了近半世紀的故鄉。該回去看看。我對自己說。然而當時我甚至沒有機會湊到窗邊俯瞰一下。又二十五年過去。

我還是沒有回去。從十七歲離家，如今已經超過七十年了。

即使能看一眼腳下的濟南——那是一個晴朗的清晨，或許真能看到地面——我能認得出嗎？能找到我的老家嗎？在那裡生活了十七年，我也沒有俯視過這個城市。在生活裡，我們像爬行在桌面上的螞蟻，不知道有人在第三度空間觀察著它。我閉上眼，看見幼年的我，咯咯笑著，從這個屋跑出來，穿過院子，到那個屋。不知道在高興什麼。那時總有那麼多可樂的事情；看見那裝了父母，伯母，十一個兄弟姐妹的大宅子。看見爸爸卸下假腿，倚在沙發上，

聽我坐在腳前的小板凳上唱歌，得意了還站起來比劃；看見美麗的大姐在給我做洋裝，我眼巴巴支著頭看，下巴剛夠上桌沿；看見自己還躺在床上，惺忪著眼看五姐在鏡前梳頭；看見我和三哥在後院打籃球；看見過年時一家人擲骰子，推牌九，大聲吆喝——他們都不知道，我在這裡，隔著幾十年的第四度時空裡，看著他們。但是，我再也擠不進那裡去了。

現實裡濟南會是怎麼樣的？新聞中總聽說濟南名列中國霧霾最嚴重的城市之一。簡直不能想像。《老殘遊記》裡描寫家家泉水，戶戶垂楊，的確是我兒時濟南的景況。

記憶中的濟南，天空是澄澈明亮的。又高又遠，彷彿可以敲出清脆的金屬聲。我喜歡看雲。我們姐妹以「雲」命名，她把最好的靈感留給了我。秋天裡潔白的雲朵層層疊疊，變換著姿態。我們的名字都是上過洋學堂的小姑姑取的，她把最好的靈感留給了我。秋天裡潔白的雲朵層層疊疊，變換著姿態。

天空是無邊無際的大銀幕，雲朵就隨著我們無邊無際的想像，在上面演出無窮無盡的形象和故事，那些只有小時候能讀得出來的故事。那時候我的世界還很小。在一重的門牆裡面。但天空是開放的。連通著外面那個很大很大的世界。雲朵說來就來，說走就走。誰也攔不住他們來看我，誰也攔不住我看他們。我看看書，就抬起頭看看雲，看他們變了什麼新的花樣。就像我們養的那隻大狗，隔一會就去撓撓它。

秋天裡雁陣飛過，排成整齊的人字形。我知道，他們要去南方過冬。而我以後也會去看看。

濟南還有什麼親人？至少沒有我認得的了。父母葬在北京。開放探親後，我見到了大姐、三哥、五姐、六姐。他們沒有一個生活在濟南。與濟南最後的牽連，是大哥。我們聯絡上時，他八十幾歲，坐牢、勞改過二十年，孤苦無依，只有一點救濟金。生活困難。我替他買了個電視，請了個人給他做飯打理，改善伙食。按月寄些錢給他，大概對他很有幫助。但我們一直沒有見面。那時打電話都不方便，要人家喊他去聽。收到錢他就寫信來，除了千恩萬謝，說說眼前的生活，從來不提老家過去，和這幾十年中他的經歷。也不寄一張照片。我有朋友到濟南，我請他幫我去看看大哥。朋友給他打電話，大哥堅決不讓他去。他是不願讓我們看到他寒傖的樣子吧。朋友問：「要不要我去你哥哥住的附近拍些照片給你看看？」我想了想，說還是不要吧。大哥不願意，我就不看吧。放下電話，我想著記憶中的大哥，那個英俊瀟灑的公子哥兒，在北京上大學，穿著長袍，搭著圍巾，養尊處優，看戲拉琴。家裡的錢應該幾輩子都花不完。何曾想到老年窮困如此？大哥不想讓我看到的，也是我不願看到的。認不出來的親人，認不出來的濟南。大哥去世後，好像更回不去了。

這幾年，又聽說濟南進步了很多。但新的濟南，或許比二十幾年前那破敗的濟南記憶更遠。現在又商量重建當時拆掉的老火車站。我看著照片，對那個美麗的車站竟然一點印象都沒有。比起台北，維也納，上海，新竹，高雄，濟南對我如今是一個全然陌生的城市，一列遠去的火車。

晨曦

我們大口呼吸著陽光，渾不自覺，直到我們離開了家。

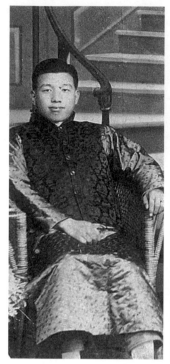

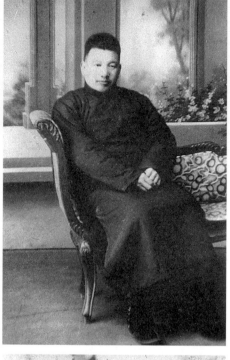

右上：父親。攝於濟南老家。
左上：父親。
右下：父親柱著手杖。在院子裡。

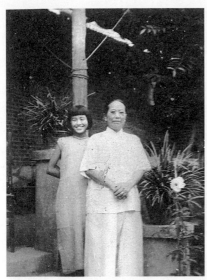

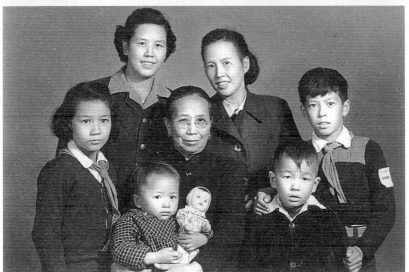

右上：母親與我。大約 1942 年。我十一二歲。院子裡栽的都是大理菊花。

左上：母親與我。可能比前一張晚一點。柱上的繩子可以把遮陽棚子放下來。

下：母親中坐。左起後立者五姐，大姐。大姐的兒子爾康、季康，女兒明明、容容（母親懷中）。大約 1956 年，北京。

老金家

為了把記憶寫下來，我很用心地回想小時候的事情。這和隨意想想還是不同的。就像在屋頂間的儲藏室翻找舊皮箱一樣。有些東西，從來不曾用到過的，居然還在那裡，被翻了出來。而有些你覺得應該有的東西，卻無影無蹤。

和我渾濁的視力相比，當年我清澈的眼睛看到的景象，在記憶中竟然還是那麼明亮清晰，經過了八十年沒有褪色。五歲以前的事情，似乎只有零星的片段。連接不起來。我覺得很奇怪。那時候大腦還是一張白紙，剛剛開始往上面潑灑顏色，怎麼會不記得哪？或許我所謂記得的，上小學以後發生的事情，是有了理性，邏輯，因果觀念之後依賴這些脈絡串起來的。而更小的時候，所有的事都進入了潛意識裡。成為我自身的一部分，而不再是外在的東西了。

上小學以前，日本人還沒來。我們家房子很大很大。到底什麼樣想不起來了。對小小孩來說，除了眼前看到的局部，大概從來沒有對那麼大空間的整體印象，也弄不清空間之間的關係。

我爸跟我的大爺沒有分家。他們還有七個姐妹都早就嫁出去了。我們這一輩大排行共有十一個兄弟姐妹。大爺家三女三男，我們這二房有四女一男。我大排行第十，是七妹，我們

這一房的老幺。特別受爸爸的寵愛。

小時候奶奶還在。她睡在一個很大很深的床裡。有很漂亮的帳子。陰陰暗暗的。總是有一個小丫頭在她的身邊捶腿。我覺得她很老了。老人退縮在自己的世界裡，管不上我們這些小娃娃了。但爸爸比我大三十三歲，奶奶那時最多不過七十出頭。比現在的我年輕得多。當然在那個時代的人壽命不那麼長。至於她什麼時候去世，我卻一點都不記得。一定是家裡的大事吧，那時候根本沒搞懂那些儀式是在作什麼，更沒懂得什麼是死亡。

濟南城裡有一條街，是回族聚居的地方。漢人都不太敢經過。我的姑姑好幾個都嫁到那裡。最記得的是爸爸的親妹妹七姑，嫁給錢大爺，就住在那條街上。她常回娘家來。有兩個兒子。其中一個表哥一到我們家就不見了。後來才曉得他喜歡我二姐。每次兩個人都躲起來說悄悄話。錢家的後人宜寬表妹後來我聯絡上了，通了幾年電話，覺得她頭腦清楚，很有見識。還沒見到面，她忽然在新冠疫情中去世了。那麼中氣十足的人！

我們家不在濟南老城，而是在外面的商埠區，所以能夠占那麼大的地。印象中的老家，除了好多進的房子，一重重的院子，特別是一個大花園。一九九七年我認識了中央歌劇院院長王世光，談起家世，他說他那時就知道金家花園很有名。他在濟南上學，是有可能知道的。

那是我所知道的最後一個同輩親人。

上學的時候是從後門出去的，就會先經過這一片大花園。有各種的果樹，盆花，一年裡輪流綻放著不同的顏色。到了冬天，一些花要搬到地窖子裡去。以免凍壞。

出了花園就是一條清澈的小河。我們金家的孩子是不許靠近的。到了夏天，河裡擠滿了光腚小孩，狗爬式的在游泳，玩水，大聲喧嘩。他們應該是非常快樂吧。直到今天，我仍然看到那明亮的陽光，水波，樹影。聽到小孩子的嬉笑聲。那是我經過而沒有進入過的世界。

然而我也不羨慕他們。

長我們很多歲的哥哥姐姐們是不大跟我們玩的。我們下面的五六個小孩，經常在花園裡嬉鬧。爬到樹上去摘不成熟的果子，拿竹竿去黏知了。爬在樹上玩得正高興的時候，大爺下班回來，就把我們一個個的叫到書房裡罰跪。我在《真善美》電影裡看到，那個爸爸回來，沒認出樹上的野孩子就是自己家的那一幕，就想起從前。

我們家是回族，大爺長得就像個洋人，非常高大，還留著兩撇小鬍子。很嚴肅威風。小孩看了都害怕。好像是省政府裡郵政的主管，不小的官兒。自學德文，接受過西洋教育。其餘的我對他就沒什麼印象了，只記得他是穿西洋服的。而我爸爸永遠都是中式長袍。

大爺愛喝酒，好像就是因為喝了酒摔倒，一下子就過世了。那時我還太小。對大爺的事知道的很少。幾十年後我在台灣開音樂會，報紙上登了我是山東濟南人。羅家一位長輩，我

們稱他建爹，看到他跑來問我：「你是山東濟南人？你認不認識金濟川呢？」我說：「就是我的大伯父啊。」建爹說：「我跟他是天天晚上喝酒的朋友。那時候在徐州，我晚上總是到他們家去。你大伯母非常能幹，做得一手好菜。」我聽了這話不敢作聲。我大伯母哪裡離開過濟南呢？那可能就是我大伯在徐州有個外室吧。那個時代這大概很平常。我大伯母是個很風趣的人。他和大伯是好友。或許我所認識的不苟言笑的大伯，也有浪漫的另一面吧。

我爸爸和大爺不太像。皮膚白皙，臉色像象牙似的。斯文秀氣。但還是有點像洋人。頭髮自來捲。世界盃足球賽，三大男高音演唱全球轉播，我三姐在美國看到了，打電話給我說：「慶雲啊，你看到那個多明哥了嗎？」我說我早聽過他多少場歌劇了。三姐說：「不覺得他像咱們達達嗎？」說著就哭起來了。其實多明哥比我還小。只是我們最後見到的爸爸就是五十歲出頭。他的樣子永遠定格在了我們的記憶中。爸爸的個性也與大爺相反，輕聲細語，非常溫和。我們女孩子就從來沒有挨過罵。只有對我的哥哥管教比較嚴一點。

據說爸爸在不到二十歲的時候突然得了一種怪病。現在說來應該是骨癌。從腳脖子開始長了小瘡樣的東西，一直不好。然後蔓延到膝蓋以上的大腿。那時候濟南有一所進步的齊魯醫院。醫生說必須把腿鋸掉，否則性命難保。我奶奶當然捨不得，可是別無辦法，爸爸真的就鋸掉了右腿。

我無法想像那是多麼悲慘的事。一個那麼漂亮的年輕人，沒有了一條腿。爸爸在北京的協和醫院，養了很久的病。又從美國訂製了一隻用皮子做的假腿。用褲子吊帶吊著這個義肢。手裡拿著一根那時候很時髦的「文明棍兒」，就是手杖。走路的時候，左腿先往前邁，再把假肢拖到前面來。因為都穿長袍，也看不太出來，只是慢一點。一般人不曉得他少了一條腿。

我們小的時候，最高興是爸爸回家來。他走路當然是很吃力的，在外面奔波比別人更辛苦。一回來我們就連忙讓他坐下，我搬個小板凳坐在他身前，幫他把腿拔下來，放在身旁。那時候還覺得獨腳的爸爸與眾不同，很了不起。能幫他作這件特別的事，被他誇獎幾句，真是光榮快樂。

爸爸對我們這幾個姐妹永遠都笑瞇瞇地說話。對我這個小么女兒的更是特別疼愛。我小的時候很愛唱歌。不管是平劇還是流行歌，唱片裡還是收音機裡聽來的，沒聽幾遍就學上了，歌詞也會背。爸爸特別喜歡。爸爸一回來，我就坐在他的跟前，一曲一曲的唱。總是讓他非常的高興。一想起來，總是看到爸爸的臉就在眼前。

爸爸跟媽媽，是自由戀愛的新式婚姻。媽媽是山東金鄉人，曾經纏過小腳，後來又放了。大概有一次媽媽跟著學校在濟南表演唱歌，就被我爸爸看中了。但是媽媽是漢人，就是「大教」，不能跟回族通婚。家裡的阻力當然很大。但是爸爸執意要娶她。經過了很多的困難，

終於成功。這在那時是很少見的，尤其是金家這樣的大戶人家。我印象中的爸爸溫和謙讓，不與人爭，在這件事情上卻一定是頂住了各種壓力得來的。大概祖父母覺得他只有一隻腿，不忍拂他的意思。而我媽媽，一個外鄉女子，遠嫁到這樣一個回族大家庭裡，丈夫還只有一條腿，也是很勇敢的決定。不過我媽媽本來就個性堅強，做事果斷。見到我爸爸那樣的美男子傾心相愛，她也是不顧一切的吧。據說，我奶奶還要求媽媽到醫院裡灌了腸[1]，才准進家門兒。

媽媽上的師範學校，我只知道在濟寧。不能確定的是哪一所。我後來在台灣遇到的同事趙慕鶴老師，活到一百零七歲的傳奇人物，是媽媽的小同鄉金鄉人，也讀過師範學校。我向他詢問，他也講不清。朋友幫我考據了半天，認為當時山東省立的四所師範學校在濟南、曲阜，都只有男生。省立女子師範學校兩所，後來合併，也都在濟南。媽媽上學唯一有可能的就是德國天主教會創辦的「坤雅女校」附設的師範部。另一個證明是，媽媽家裡是浸信會的。無論如何，媽媽在那個時代的山東女子中，不僅受過較高的教育，可能還是很接近西方教育的。

媽媽思想開明，觀念新穎。知識淵博，出口成章。我們這一房孩子跟著她學，都能說會道。她戴個近視眼鏡，手裡總拿著書在看，多半是那時候的新小說，也每天讀報。管教我們都是媽媽的事。我們不怕爸爸，只怕媽媽。她眼尖，什麼事都瞞不過她。我們家教很嚴格。

只要出了睡覺的房間，就不可以穿拖鞋，穿睡衣。要求我們坐有坐相，站有站相。我至今能維持挺直的儀態，都是媽媽的功勞。家裡僕傭很多，我們卻必須凡事自理。比如我們的書桌抽屜都要清理整齊。每個月媽媽會檢查一次。她的教誨基本上是很中國式的。滿招損，謙受益，吃虧就是占便宜等等。

媽媽聰明能幹，很有個性。大爺去世早，爸爸當家經商。家中的大小事情，都是媽媽一手操持。日本人來了以後，我們家花園三分之一徵去開馬路，大概就是後來的商埠的九馬路吧。房子也被占了很多。

房子的重建，都是媽媽主辦。從大門進來，影牆算起，有大大小小五個院子。我們這一房住南屋，大伯母住北屋，就是上房。兩屋之間是很大的中式院子。有金魚池，就是一個不小的花園。我們家設備講究，中西合璧，完全現代化。房裡有大浴缸，抽水馬桶。這在濟南那時少有。我上中學時，到我們家的同學都還從沒見過。但是我大伯母拒絕這些新設施。她還是用老式的衛浴。

大伯母頭兩胎都沒有保住。媽媽進門以後，伯母正懷著我大哥。媽媽力勸她到現代化的齊魯醫院。果然順利生產。所以我們兩房十一個小孩全都是齊魯醫院出生的。

大伯母沒有上過學。那時我還是小孩，覺得她沒知識，心裡對她不很尊敬。現在想起來，其實她是在另一個文化傳統裡。她長得很好看，小腳，她的子女也都漂亮。是虔誠的回教徒，家裡的宗教領袖。回族規矩很多，媽媽是漢人，當然不懂。反正什麼時候做什麼，都是我大伯母主持的。就是宰一兩隻雞，也必須要請寺里的阿訇來唸過經，才能夠動刀。有的時候為長輩的祭日唸經，我們小孩子都要排成兩排，跪在大廳長几的兩邊。說些什麼其實我們也不懂。最後都有個手勢，把兩手往臉上一抹，唸一句「敏斯敏倆希，哈兒木頭敏倆希」，大概就等於「阿門」的意思。我們就解放了。現在想不起來兒時那些回教的規矩，覺得很可惜，對不住大伯母。

兄姐

大姐長得很美，上學的時候外號叫金美人。繼承了爸爸白細的皮膚。也繼承了爸爸的個性，非常溫柔。真是好的不得了。她比我大十歲，冬天給我織毛衣，夏天給我做小洋裝。把

我當洋娃娃一樣打扮，非常寵愛。那時候我們看電影，最多的就是童星秀蘭鄧波兒演的。大姐只要看了她在電影裡穿的衣服，一定給我做一件。而且就能做的跟電影裡一模一樣。秀蘭鄧波兒只比我大三歲，所以我那時候已經走在兒童時尚的最前沿了。

我很愛大姐。她高中才畢業，人家來說媒，就跟我的大姐夫登雲哥結婚了。我那時候非常難過，晚上躺在被子裡掉眼淚，可是沒有跟人說，誰都不知道。那是第一次感覺到親人的離別。

她的嫁妝從家裡第一個院子開始一直擺到大街上。一個家庭的所有用品應有盡有。衣服一輩子都穿不完吧。非常的轟動。但她的婚禮我們等於沒有參加，拜堂等等儀式都在男方家。我們還不能留在那吃飯，開席的時候都回家了，因為我們家裡也在宴客。

還好大姐結婚以後沒有多久就等於回娘家了。我們家有很多房子在附近，父親就把一棟給他們夫妻倆住。我離家以前，大姐在這個房子裡生了兩個男孩一個女孩。每天早上傭人就幫她抱著小孩兒到我們家來，晚上再回去。這個我印象非常深刻。因為我太喜歡大姐了。她生的第三胎是女兒，還抱在手上不會走路，我就離開山東了。這個女孩兒明明，據他們說像我，倔強，要強，氣性大。三十多歲就早逝了。

她天天回家，我們一家都高興，還有幾個小寶貝兒。

我的第二個姐姐，按大排行叫她三姐。大人常說起，她才五歲的時候，就爬到凳子上自己打電話到「真光小學」跟人家說：「我是一個五歲的小孩，想來上小學，你們可以收我嗎？」她功課好。善於理財。我媽媽要到銀行取錢這些重要的事，都是三姐作幫手。三姐夫是清華大學的高材生，後來轉到西南聯大學機械。抗戰後期號召十萬青年十萬軍，他一畢業就參加了空軍。勝利後調到濟南，認識了三姐，相愛結婚。三姐和姐夫是我離家後的唯一依靠，影響我一生最大的人。

我的第三個親姐姐，按大排行叫五姐。從小就非常的敏感。一生氣就會昏過去，所以誰都不敢惹她。她把錢存起來，還讓我們商埠的僱員幫她做小生意，賺了很多錢。她又大方，上街一定給我們帶好吃的回來。小孩兒大家都巴結她。五姐講究穿衣打扮。要穿上海買的衣服。我跟她住一個房間。她早上起來梳頭就不知道要梳多久，因為那時候的髮型，是要在頭上這麼歪一下。

我們分開以後，五姐學了婦產科。後來一直定居在呼和浩特。她畢業的時候，因為有姐妹在台灣，被調到偏遠地區歸綏。五姐夫是工程師，湖南人。可惜兩人沒有孩子。五姐說接生了不曉得幾千個嬰兒，可是自己沒有。

我唯一的一位親哥哥長我兩歲，按大排行叫三哥。雖不像大房的哥哥們那麼像洋人，卻

三哥，手裡握著一根大絲瓜。大約 1943 年。他十四五歲。

是中國式的俊美。杏眼，嘴也好看。個頭又高。可惜不知道幾歲時得了小兒麻痺症。那時候得這種病大概都是一輩子坐輪椅或者癱瘓了。但是我媽媽相信西醫，在齊魯醫院給他治療，按摩，復健。帶著到青島海邊，去洗海水浴。每天逼著他上上下下走樓梯。所以他能夠不用拐杖走路。但一直都是一隻腿長，一隻腿短。走起路來肩膀一歪一歪的。他的鞋都是我母親訂做的，一個跟比較高。還特喜歡運動。不管玩什麼球類都非常出色。籃球打得非常好。我打籃球就是他教的。我們家的院子裡裝了個籃球架，舖了水泥地。我們總在那裡打籃球，是一大樂事。

三哥在北京唸書，後來轉到天津的南開大學。也是因為我跟三姐在台灣的關係，畢業的時候把他分發到包頭待了一輩子。冬天時非常辛苦。他後來成為包頭包鋼大學的教授。

我們的堂兄妹一共六個，跟我都很要好。大房的子女個個長得漂亮。大伯本來就神氣洋派。大伯母也是回族。我們媽媽是漢人，雖然我們都很白，就沒有他們那麼像洋人。大房的

兄姐都不愛唸書。我們二房的孩子雖不用功，到底媽媽是師範畢業的，管教很嚴。大伯父去世的早，大伯母自己沒有受過新式教育，我的父母又不便多管大房的孩子。大哥在北京念大學，風流倜儻，看戲交女朋友，花錢如流水。大概算是個紈絝子弟。我母親直搖頭。但也不批評。他是長房的當家男人，我父母不好管他。我很喜歡大哥。因為他非常的帥。我在上小學時，他叫我帶信給我的音樂老師。還約老師到我們家來。我跟六姐知道他們兩個躲在書房裡，偷偷地往門縫裡看。那時候我們什麼都不懂。六姐說只看到一個頭。我們猜該是在親嘴吧。

後來他回來不找那個音樂老師了。有一次班上排演話劇《小畫家》，要上台唱歌。音樂老師點名選角跳過我，說：「金慶雲不用了，她不會唱歌。」對我打擊很大，記了一輩子。誰都知道班上最愛唱歌的就是我。後來才想通了，她是生大哥的氣。我池魚遭殃。

二哥最像洋人。鼻子高挺，一頭捲髮，輪廓深，身材好。皮膚白裡透紅。男明星也沒有他漂亮。同學背地

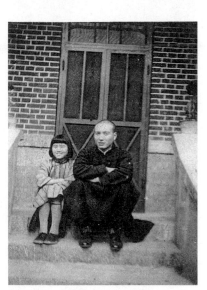

大哥與我。大約 1942 年。我十一二歲。大哥一頭捲髮，不喜歡人家叫他老毛子，就剃短髮。背後是他的房間門口。這一排都是大房的北屋。

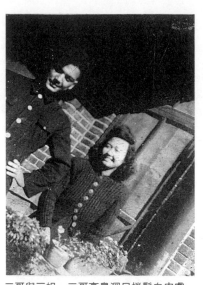

二哥與三姐。二哥高鼻深目捲髮白皮膚。最像外國人。

唯一到了台灣的。和我在一起的時間最長。

二哥的好多作文都是帳房先生代寫的。被我父親發現，是二哥被責罰得最重的一次。二哥不惹事，不爭吵，就是讀書不行。尤其和我三哥比起來，我心裡總覺得他好像什麼都學不會。其實他的日語是我們當中最好的。那時我們故意不認真學日語。誰學得好就被罵是漢奸。二哥好像都沒有這種心思。他心中沒有敵人。他和我們家的日本房客，其實就是占住我們家的，內海家、石谷家的小孩都玩得很好。日語因此說得更溜。抗戰勝利後日本人被遣送回國，唯一覺得傷心不捨的人就是二哥。二哥一生未婚。連女朋友好像都沒交過。我從沒有再見過

裡喊他老毛子。我三哥比他小一點，卻比他厲害得多。從教室最後一排跳過幾張桌子，把那個同學暴打一頓，不許他喊二哥老毛子。二哥是很木訥老實的，大概受人欺負也不反抗。不像三哥能言會道。當然因為我們聽三哥吹牛的機會比較多。好像都是他在保護比他大的二哥。其實金家的二少爺，也沒人敢欺負的。二哥是大房中

他對什麼人動過感情。內海太太是個美人。難道二哥喜歡過他們的女兒？我跟他們幾乎沒有來往。一點不記得他們家的小孩了。

二姐，是長房最大的姐姐，和大姐一樣，高中畢業就嫁人了。四姐因為從小就胖，我們都叫胖姐姐。六姐只比我大一點。我們本來同一年級，後來她就落班了。總有男生要我帶紙條給她，卻沒人追我。唯一比我小的小弟，大概還沒開竅，也不會唸書。請老師來家裡教他功課，老師直搖頭說，這個教席我不能當了。

我自己是家裡第五個孩子，大排行是七妹。小時候常聽人誇小五姑娘長得真俊。隔一段時間，再看到我就說，哎喲，這個五姑娘更俊了。這些話我都記得。大概從小虛榮愛美吧。一歲多不到兩歲，我就很會說話了。

那時候，我們不是整天都跟媽媽在一起，多半是奶媽帶的。我大概三四歲的時候，媽媽跟我們在花園裡玩。察覺我的眼睛不對，好像左邊的黑眼珠斜到眼角裡面。不像右眼的黑眼珠在中間。大人都嚇慌了，媽媽趕快帶我到齊魯醫院的眼科去看。醫生診斷這是斜視，怎麼引

左起：大房三姐妹，二姐，六姐，四姐。

我二十歲以前唯一存留的獨照。大約 1943 年，十二歲
左右。在濟南老家客廳裡。被日本人捉到看守所裡時
身上穿的就是這件毛衣。沾了一身蝨子。頭上繫著蝴
蝶結。

起的也不知道，很可能是發高燒，或者是大哭過了。不過我確實有一次跟三哥吵架，覺得非常的委屈，哭了好幾個鐘頭，大家怎麼勸都勸不住。也許有關係吧。於是從小我的左眼是弱視的，看到的視力只有 0.1 還不到。我如今九十歲，身體上最大的問題就是視力。卻多虧我這一輩子沒怎麼用的左眼，在右眼幾乎完全喪失視力後，居然成了我唯一的窗口。

兒時

填胭脂粉兒

我跟我的六姐同歲，幾乎一樣大，也一般高。六姐很漂亮，一頭捲髮，完全是回族小孩的樣子。小時候我們兩個總是被別人請了去「填胭脂粉兒」。就是說人家嫁女兒或娶媳婦兒，我們就去陪著新娘子。是「文明婚禮」就拉紗，傳統婚禮就跟著轎子，端著一個盤子，裡面大概是化妝品。只要被請，前幾天就開始興奮。因為可以穿新衣服，吃很多好東西。還要到新娘子家去練習。每個女孩子都盼望著作新娘。我們小時也玩結婚的遊戲。二哥每次都指定「慶雲做媳婦兒。」誰想到他最後終身未娶。

閒情

夏天濟南也是非常熱的。熱到手靠在桌上都燙。時不時外面的人會送很大的冰塊來。放

盆子裡用電風扇吹，這就是我們那時的冷氣了。夏天晚上就把竹床從儲藏室裡搬出來，擺在院子裡。躺著乘涼，或者看星星數星星。姐姐會告訴我們，那個是北斗星，那個是牽牛織女。

小時候有一段時間很想作天文學家。

夏天在家裡大家都捧著小說看。外面下著傾盆大雨，躲在屋裡，看小說，吃零食，聽雨聲，是大享受。我大概三年級的時候，開始看《西遊記》這些小說。看小說成了壞習慣。上初中以後幾乎都不聽講，每次在課堂上，老師在講他的，我都在下面偷看小說。

我們女孩子，大門不出二門不邁，不能隨便出去。出去時一定要大人或者姐姐哥哥們帶著。就是來親戚，也只是在家裡面玩兒。反正家裡院子很大，房子很多。兄弟姐妹也多。大姐結婚的時候，哥哥姐姐們也會藏在房間裡打麻將，不能讓大人知道。

北方的孩子喜歡玩鬥蛐蛐。每個人有一個養蟋蟀的小罐子。二哥就最熱衷。經常捧著新買來的戰將，用辣椒什麼的餵。

別人家的小孩到了冬天都到大明湖去溜冰，可是我們家不許去，只有我大哥可以。

再就是大家一起去郊外放風箏。風箏非常大，做成蝴蝶，老鷹，鳳凰，美人的形狀，最厲害的是一長串的蜈蚣，或是龍型。簡直不能想像，那麼一個龐然大物，抖抖索索的飛起來了，就像真是活物一樣。越高風越大，軲轆飛快的轉動，線不斷放出去。高得都看不清了。我們

都想拉著那根線。但是不准。因為我們根本拉不動。也怕割到手。大人還嚇唬我們會被帶到天上去。我就是想飛到天上去啊。放風箏的畫面，就像地面上小小的我們，通過一根細線，和上天有了祕密的聯繫。

父親也跟我們一起去放風箏。離我們家近的是四里山。遠些就去千佛山。印象深刻的是上千佛山一路都是乞討的殘疾人，斷了腿的，瞎了眼的。我自然就會想到爸爸也只有一根腿。對他們滿心同情。

父親行走不便，但很注意運動。他總拉彈簧繩鍛鍊臂力。也到樹林裡打獵。我很小的時候他就教我們射擊。把一些鐵罐子、香菸盒，放在遠處，讓我們大家練習。三哥二哥都打得非常準。但是我總是不行，是因為眼睛的關係吧。

冬天燒炭的暖爐，每一個房間都有。有煙囪接在上面通到室外。在爐子上面，可以烤番薯，烤栗子，很多好吃的東西。小說看累了，就看看窗外的雪景。過年是最快樂的時候。每個人都穿新衣服，拿了很多的壓歲錢。過年每天就是不停的吃喝玩樂，賭錢，擲骰子。吆五喝六，一直玩到十五元宵節才算罷休。我管教小孩，不容許沈迷賭桌。但一年一次，也帶領他們賭牌九。想把家裡過年熱鬧的情形傳遞給他們。可是那種快樂的時光，似乎再也不能複製了。

穿衣

天冷時我們穿的都是中式的衣服，織錦緞的小棉袍之類。夏天就穿洋裝。山東濟南有個義利洋行——不知道有沒有德利洋行。義利洋行就是義大利舶來品的拍賣行，可以買到小洋裝，好看的裙子，涼鞋。我小的時候一直都有腳氣（濕疹），夏天就要穿鏤空的涼鞋。都是在義利洋行買的，很好看。三四歲的時候我得了猩紅熱，躺在床上發高燒，但睜開眼就要看一看那個紅色涼鞋是不是在腳上。大人趕快把那鞋給我穿上，不然我會又哭又鬧。我至今記得。

小的時候還生過一場大病，叫假白喉。沒有特效藥，非常危險。住在齊魯醫院。那個醫院的設備很好，很大，是三姐在那裡陪我。住了三個禮拜才好。當我下床的時候，好像踩到棉花上都不會走路了。而且我的喉嚨裡，到現在還看得到坑坑巴巴的痕跡。就是患假白喉的時候留下的。

布店是我喜歡去的地方。一個色彩繽紛，柔軟溫暖的世界。快過年的時候，媽媽就帶我們到綢緞莊去選料子，多半是長袍的織錦緞。意味著我們要穿新衣了。濟南的那個布店很講究。有客來了，讓座，奉茶，上點心。凡事都由大人擺布的小孩世界裡，選布料是一種特權，一種儀式。伙計雖然是給媽媽建議，還得問我喜不喜歡。望著架上一卷卷花布，我伸著小手

指比著：「那個，那邊那個」。雖然看花了眼，還是做出很有決斷的樣子。伙計把布料在台上嘩的抖開，拿過來比在我身上。我學著媽媽捏捏料子。最後剪刀嗤的一聲劃過，絕不反悔。每次我都心驚肉跳。也暗暗佩服。剪下來，這塊料子就是我的了。那時候，每一件衣服都是量身訂做的。每一年都在長高，重新量身。有時候也會把料子帶到家裡去讓我們選。我一直以為裁縫都是上家裡來做衣服的。後來才知道有裁縫舖。家裡這麼多女兒，每人都做新衣。那裁縫心滿意足。我簡直沒留心過兄弟們做什麼衣服。大概所有女人都愛買衣服。卻不見得都像我這樣愛惜衣服。喜歡的衣服可以穿上幾十年。依然記得什麼時候，在哪裡買的。

從秋天開始穿皮件。爸爸常穿一件水獺皮領子的大衣，裡面是貂皮的。媽媽也有一件貂皮大衣，我最喜歡。外面有厚厚的一個領子，可以翻起來。按規矩，小孩子不能穿皮衣。我三姐就有皮衣。裡面是虎皮的。十幾歲的時候，父母才送了我一件皮大衣，後來我帶出來了。是灰鼠毛的，襯裡是繡了梅花的緞子。我們家小孩不許穿金戴銀。冬天穿著很好看的織錦緞的袍子。但如果出去，一定要在袍子上套一個罩掛。不會太顯眼招搖。

吃食

平時吃飯大房和二房是分開的。只有到了過年過節，像中秋，元宵，端午，新年，我們才大家一塊兒吃飯。廚房我幾乎沒進去過。只有進我們院子之前會經過。在一個很大的房子裡面，有大鍋，大爐灶等等。離開家以前，我從來沒有作過飯。

我們的早餐中西合璧。每天喝牛奶，羊奶。也有人專門送燒餅油條來。夏天總是喝綠豆稀飯。饅頭花捲是主食，偶爾也吃米飯。經過廚房就聞到今天吃大米飯了。可是吃米飯好像總不能飽，還要吃點麵食才行。我們回族不吃豬肉，主菜總是燉的牛羊肉，還有醬肉。冬天幾乎天天吃火鍋。其他如紅燒大蝦是我喜歡的，對黃河鯉魚就不感興趣。爸爸出門辦事常帶回來德州扒雞，我們都垂涎欲滴，迫不及待地坐在桌邊。但還是要等爸爸洗過手，脫了外衣坐下來，才可以開動。大伯母是作餅的專家，有什麼盛宴總要請她下廚作餅。

過年要宰整隻的牛羊。那時候沒有冰箱，把肉卸好，還有其他魚雞等等，分類裝進一個大缸。放在院子裡，就結了冰。我去看過綁在旁院裡待宰的牛，安安靜靜的，但是那美麗的大眼睛裡真的流出了淚水。我心裡非常難受。宰殺前都有阿訇唸經。覺得是在為我們人類的罪行懺悔。

桌上永遠擺著各式各樣的醬菜。我上小學時會經過一個醬園。老遠就聞到味道。從敞開的大門看到裡面放著像我那麼高的大缸。姐姐說那裡面都是醬菜。嚇唬我們說有小孩淹死在裡面。生剝的蒜瓣也必不可少。哥哥姐姐們吃餃子一定要嚼生蒜。我卻從來不吃。可能因為還小，受不了辛辣。

點心有桂花酥，核桃酥，還有油炸的麵食，像饊子、撒子（薄片狀）是經常吃的。講究些的就是沙其馬。今天想想都是高熱量食物。那時還不是人人吃得起。

我們家花園裡有各種各樣的果樹。蘋果，梨，桃子都不稀奇。我還喜歡青棗子。自家院子裡就有兩棵大石榴樹，分紅石榴，白石榴。花與果都鮮豔美麗。石榴漲得快破時我們就天天探頭去看。一裂開就摘下來。吃石榴有技巧：用手一搓就能把籽粒都搓掉，可以痛快吃了。

爸爸是「在幫」（青幫）的，那時作大生意的人必不可免。青幫規矩嚴，本來就很神祕。抗戰期間又有地下活動，爸爸更是守口如瓶，從不跟我們說這些事。我只知道每年在我們家有幾次來一批客人，就是幫裡的大人物開會。不知道為什麼，一定是吃全套的西餐。家裡的白師傅很會做。我們的西餐禮儀都是他教的。

上崇華中學的時候，每天到一個西餐廳去吃中飯。不用付錢，只要簽帳就可以。六姐嫌

難吃不去。我在那個西餐廳多半吃洋蔥牛肉炒飯，還有牛肉清湯。店裡的洋點心非常好吃。

吃完飯都要吃一個氣鼓，就是台灣叫奶油泡芙的。

西餐廳的客人很少。我一個小女孩自己獨占一張桌子吃飯。我喜歡那安靜的氣氛。白桌布，銀餐具。廚師是外國人，有的時候走出來到大廳裡。穿著白衣服，戴一頂高帽子。會跟我打招呼。那時候的外國人都是白俄。家裡人說，白俄都是流亡出來的，在東北、上海也有很多。我覺得他們非常可憐。每次看到他們就會想，哎，他有沒有太太，有沒有孩子啊？是不是也在這兒啊？我們都沒見過。還想，他們在俄羅斯的時候大概不會做這種事吧？多半是貴族，一定也是大少爺或者是大地主吧。後來看了俄國小說，覺得他們和書裡的人物對不到一起。

在街上也會時常看到白俄。有一次，遇到一個女人，包著頭，穿著寬大的衣服，帶著兩個小孩。那小孩兒好像比我大一些，是八九歲吧。他們的鞋很奇怪。前面翹起來的。媽媽說那個女人洋服做得非常好，大概是一個裁縫吧，可是我們沒給她做過衣服。我的洋服全都是大姐做的，因為她太能幹了。那時候我們都覺得白俄很不好看，皮膚粗燥蒼白，顯老。

運動

二哥和三哥，是當時家中的男子漢。我是姐妹中最好動的，所以也總跟著他們玩兒。

在家裡，三哥是我的籃球私人教練。他雖然跛腳，卻非常有運動天賦。籃球、桌球、排球都打得好。後院裝了一個籃球架。我們總是在那裡鬥牛。他教我怎麼上籃，怎麼閃人，怎麼防守，怎麼奪球。打球的快樂，是不打球的人想像不出來的。

二哥不怎麼打籃球。他沒有三哥的狠勁兒以及智謀。這種肢體對抗的運動他都不行。但他的乒乓球打得和三哥一樣好。

我們家的地窖子，特別寬敞，一部分就是地下室。冬暖夏涼，裡面擺著乒乓球桌。夏天我們躲在地下室避暑。吃冰棍，看小說，打乒乓球。冬天，滿院子積著厚厚的雪，地下室裡沒有炕。但在裡面打乒乓球就一點不冷。二哥和三哥打乒乓球，你來我往，越打越快。三哥神采飛揚，總想變著花樣發幾個刁鑽的球。二哥咬著牙，悶聲不吭的接球，幾十回合都不漏。我們看得真是過癮。羨慕極了。給他們鼓掌。那個滿臉通紅，大汗淋漓的二哥，那個快樂自信的二哥，後來在我們離開家以後，我再也沒有看到過。

那也是我最快樂的時光。成年後的快樂無不是經過自己選擇乃至爭取來的。而童年的快

樂是與生俱來的，是造物者憑空給了我們生命之後，不放心地，再延長賜予我們伴隨的幸福，父母的愛，家庭的溫暖，在那裡等著我們，得之毫不費力。像小魚兒孵化出來就浸泡在溫暖的海水裡。像從頭頂傾倒下來的陽光。我們大口呼吸著那陽光，渾不自覺。直到我們離開了家。

戲劇

從我記事開始，像奶奶過生日什麼的慶典，家裡就經常搭個彩棚，請戲班子或說大鼓的來。

我最有興趣的就是聽說大鼓。大哥大姐也帶我們去大明湖聽。就是老殘遊記裡面「明湖居王小玉說書」的梨花大鼓。那著名的描寫歌聲的文字，我自己多年後寫音樂評論的時候才真有體會。當時印象更深的是說白妞的眼睛「如白水銀裡養著兩丸黑水銀。左右一顧一看，連那坐在遠遠牆角子裡的人，都覺得王小玉看見我了。」的確，唱大鼓的最讓我著迷的是他們的眼神，瞟來瞟去，好像真撫到你的臉上。我問：「你們的眼睛怎麼這麼會轉？」他們告訴我怎麼訓練：「手拿一根香繞圈子，眼睛跟著香頭轉。遠處就看鴿子飛，那你的眼睛就活起來了。」我練習了沒多久眼珠子就能非常靈活地隨便向左轉轉，向右轉轉，飛快地繞圈兒。我到處表演，把我媽都嚇到了。禁止我再亂轉。說眼珠子會掉這個絕活別的小孩都學不會。

出來。年輕的時候，總有人說在人群裡一眼就能看到我的眼睛發光。

濟南最大的戲園子是北洋大戲院。我們金家有一個包廂。小孩子下午做完功課，晚上就跟著大人去看戲。包廂裡面有水果，有瓜子兒，有花生。很享受。喜歡看的戲就看，不喜歡看的就在包廂裡睡覺。一邊還唱著戲，下面就有人拿著熱毛巾往上面丟。給我們擦臉擦手。

父母喜歡京劇。他們會專程到北京、上海去看戲。在濟南的演出更不會錯過。我後來著迷歌劇，和從小上戲園子是一脈相承。四大名旦裡除了梅蘭芳，其他三位程硯秋、尚小雲、荀慧生我都現場聽過。以嗓音而言，程硯秋難算「好聽」，但他那種幽咽的悲音卻特別動人。

那時的我還很小，就能欣賞這種「有深度」的唱法，被爸爸誇獎。其實大概也是從爸媽談話裡似懂非懂地聽來的。如果爸爸能聽到我的演唱，他會怎麼評價？

爸爸最欣賞的鬚生是馬連良。自己也愛哼幾句「一馬離了西涼界」。我覺得最迷人的是言慧珠，據說她的梅腔幾可亂真，但我想，梅蘭芳一定沒有她這麼美。第一次見到李寶春，我告訴他在濟南看過他父母李少春、侯玉蘭的戲。兩人都覺得恍如隔世。他也跟馬連良學過戲。

小時候跟著姐姐們看了很多電影。算來我作影迷八十幾年了。當時上映的電影大概都看

過。外國電影像《人猿泰山》，中國電影《火燒紅蓮寺》，《第三年》。我們看電影的時候

不用買票，因為家裡包了年票。去時只要從那個本子上撕一張下來就可以了。

到初中，姐姐常帶我去看話劇。那時候很流行。在濟南有一個專門演文明戲的戲園子。《少

奶奶的扇子》、《雷雨》、《日出》等等，還有搬上舞台的巴金的《家、春、秋》，都是在

那個時候看的。我還起了作演員的念頭，恨不得自己快點長大──或許那真是一個我錯過了

的生涯。

香港淪陷後，那裡的劇團在國內到處演出。賀賓和王萊夫妻倆時常來濟南。王萊高中畢

業就演話劇。那時我十三歲。還有一個舒適。別的都不太記得了。

音樂

我大哥的胡琴拉得極好。一襲長袍，繞著長圍脖。好像每一個音符都挑起他全身的共鳴，

神采飛揚，真是迷人極了。再就是聽收音機裡的音樂。還用那種手搖的唱盤，放黑膠唱片。

爸爸去北京上海，總帶一些唱片回來。爸媽愛京戲，所有名角的唱片，只要一出來，我們家

裡都有。還有流行歌的。而我最最詫異，翻來覆去聽著，好像要弄清楚那神奇的音樂在唱什

麼的一首歌，後來才知道是舒伯特的〈鱒魚〉。

應該是上初一了吧，有一天爸爸回來對我說，慶雲啊，我今天有一個好禮物要送來，你一定想不到是什麼。我猜來猜去，真想不到開門送來的竟然是一架鋼琴！光可鑑人的黑漆，米黃色的象牙琴鍵。放在客廳一角。我簡直太興奮了。走走出出都要多看幾眼。掀開蓋子彈一彈。

家裡本來只有一台風琴。我彈風琴是無師自通的。摸清楚每一個鍵的音，所有的流行歌都可以彈出調子來。有了鋼琴以後就開始找老師學琴了。那時候濟南彈鋼琴的人大概不多。好不容易在教會裡找到一位很會說中文的外國老師。那時候我們學鋼琴也是從拜耳開始的。應該是打下了不錯的基礎。我進師大音樂系時，鋼琴程度算是高的。

傭人

那時候家裡的傭人很多，有的是不能進屋裡的。也有很多小丫頭。還有種花的。種花的這家我記得最清楚，我叫他們房大爺，房大媽。還有一個女兒房妞兒，也住在我們家後院的小房子裡。她很好看，結婚的時候，我們家給了很多的陪嫁。

還有一個女傭，是有丈夫的，可是後來跟我們家的一個馬伕好上了。我聽得大人說他們兩個在搭夥，不懂什麼意思，後來才知道是相好。後來他們被趕走了。我覺得很可惜。那個女人個子小小的，皮膚很黑，可是非常俏麗，頭髮也梳得與眾不同。我常想她這麼漂亮，不曉得以後怎麼樣了。

本來我們有汽車，日本人來了以後不敢再開。出入就用兩部黃包車。我們家的車很漂亮，前面的燈頭就像金子一樣的光亮，棚子也非常好看。

拉車的主要是老張，從小我就覺得他很可憐。拉著人在街上跑。有一次他送我跟六姐到哪裡去，我們在半路就說，哎呀，張叔叔，我們下來吧，我們可以自己走去。真的覺得他太可憐了。他在我們家幾乎半輩子吧。

從很小的時候就知道我們家每年都要放賑救災。到了冬天非常的冷，窮人很多過不下去。我們家就開了後院，用極大的鍋煮粥，還有回族吃的一種「油香」，就是用發酵的麵團在油鍋裡一炸，就像烤的麵包一樣，裡面很蓬鬆。有兩個巴掌大。放賑以前每家按人發竹籤，來領食物的時候就把竹籤收回。爸媽一直在做善事。我們的奶奶娘家姓賽，是河南人。

一九四二年河南大旱，好多親戚及災民來投奔，都一一安頓。幾個姑姑家的子女上大學都是爸爸資助。佃農、夥計、工人家裡婚喪疾病，沒有不照顧的。航空彩券中了特獎，大部分獎

金匱名捐給了麻瘋病院。如果真有因果，我一生沒有受苦，或許是爸媽行善的蔭蔽。

犬馬

家裡養了好幾隻狗。有一隻大狼狗，白天被拴起來，到晚上大家睡覺了，才有一個傭人去把它放開，到處巡視。還有另一隻黃金獵犬，非常的大，我們都騎在它身上玩兒。據說這種狗在瑞士就是拖著人在雪地上走的。後來看到維也納女兒家那隻狗 Patu，特別親切。小時家裡那隻和它一模一樣，不過體型大多了——還只是因為自己太小？

日本人來了以後，濟南新建了跑馬場，像上海一樣流行跑馬。我父親買了大約有五十四馬。都是很名貴的，非常漂亮。要吃好茶葉。馬身上的毯子據說都是從中東買回來的。還要聘請最好的騎師馬伕。

二哥就迷戀騎馬，騎得非常好。他讀書不行，這些玩樂的事，樣樣精通。媽媽時常抱怨爸爸在馬身上花了太多錢。但爸爸真的深愛他的馬。一有空，天氣再冷都會坐著黃包車到馬場去看馬伕遛馬。或許因為他自己只有一隻腿，很多運動都不能做。看著他的愛馬，就讓他覺得自己在馬背上飛馳。

爸爸的馬參加跑馬比賽，經常跑第一。他的馬「閃電」、「旋風」等都是熱門。我們去買馬票下注，也都給爸爸的馬加油。有人會來商量作弊，要爸爸故意放水。但爸爸絕對不許騎師這樣做。

勝利以後，濟南的跑馬場被關閉了。我們家這麼多馬，除了幾匹父親特別喜歡的牽到家裡養一段時間，其餘的幾十匹趕到青島去轉賣。我聽說的是馬在半路上全被部隊搶走了，一匹都沒有留。不記得養在家後院的幾匹馬後來到底怎麼樣了。

中學

小學畢業我跟六姐就上了崇華中學。好像我三哥二哥也都在這個學校。是男女合校的。

我們的制服女生下面是黑裙子，上面穿中國式短上衣。白襪黑鞋，布鞋皮鞋都行。我跟六姐本來一直同班。可是她不太愛唸書，後來比我低了一班。六姐已經長得很好看，很高。比我成熟多了。頭髮是捲的。總有男生要約見面，都是把字條塞給我轉交六姐。好像沒什麼男生對我有興趣。

我從小喜歡說話。在小學級會有剩餘的時間，老師總是叫我上去說個故事，講個笑話，

唱個歌。」到了初中，一起升上來的小學同學也就宣傳：「金慶雲最能幹了，讓她唱個歌說個故事吧。」學校沒有鋼琴，音樂課是把一架風琴抬到教室裡。音樂老師是個男的，很不好看。

上課都是用簡譜的。印象最深的是國文老師王順之。一口北京話，拿著書本，靠在黑板上，講課滔滔不絕連句點都沒有。但很多我在家都已經早就學過了，像古文、唐詩宋詞。我們雖然讀洋學堂，可是家裡也請了先生，《古文觀止》之類背了很多，也練大小字。初一的時候還坐覺得非常輕鬆。都不聽課，總是拿著小說，在桌子底下看。我個兒比較高。初一的時候還坐在中間，到初三坐到最後面去了。好像十五歲以後就沒長了。

崇華是私立學校。只記得一個同學蔣玉華。他們家裡父母都票戲。她也很會唱。很小的時候就登台唱《四郎探母》，邀我去看。我非常羨慕。她也到了台灣，先生是空軍，後來不幸殉難了。

初中畢業後，我進了教會學校齊魯中學。在濟南城外。

校園非常非常的大。女校在前，男校在後，分隔開來。可是女校學生要排隊到男校一起去升旗。我們的制服是一九藍的大褂。冬天裡面加穿棉襖，外面也罩著一九藍的袍子。

齊魯中學的設備很好。特別是有最好的球場：棒球場、網球場、籃球場。宿舍兩人一間。

我曾經嘗試住了一下。覺得很苦，就沒有再住了。

上學是一個人騎單車去的，很遠，要騎三四十分鐘。冬天裡寒風刺骨。必須戴四指合併的手套。臉頰凍得通紅。好幾次冰地滑倒，或衝進雪堆裡。那時候覺得自己長大了，不以為苦。

我是好動的。現在的我慢慢走上千步就喘氣。回望當日的青春熱血，隔了七十多年。

我不是用功的學生。數學不開竅。只有作文老師常誇獎我，說「金慶雲就是個小魯迅」，不知從何說起。我那時對魯迅的作品都沒怎麼懂。我們的化學老師外號叫龔老虎，讓我對化學很感興趣。英文老師衣小六，是衣復恩的弟弟。他們也是山東濟南人。住在西式洋房裡，是很洋派的一家人。這英文老師愛上了我的同班同學法玉珍。她長得非常美，也是回族，有點像英格麗褒曼。她父母不許她跟老師談戀愛，就把法玉珍送到上海去了。後來我到上海時還見過她。

在學校裡我很出風頭。因為籃球打得好，還是壘球投手，更因為演話劇。訓導主任叫周人鏡。北大畢業。人長得好看，講話又好聽。她作導演，給我們排戲。女校演話劇，都是女生反串男角。我個兒高，多半演男主角。

演戲的時候必須到男生的大禮堂。有一個戲不記得名字了。我飾演一個音樂家老馬。校園裡不認識的同學見了我都學著台詞喊：「老馬，你真是一塊金子。」

過耶誕節這種遊藝會時，都會讓我上台唱歌。那時候我已經唱了很多舒伯特的歌，譯成中文歌詞的。這些表演都在男生部。引來了很多追求者。騎腳踏車回家時總有男生跟在後面，看我家住哪裡。甚至有打電話到家裡來的。這種事層出不窮。而我毫無興趣，一概置之不理。

從我家騎車到齊魯中學，要穿過整個的舊城才是學校。也可以從另外一個方向繞著齊魯大學到齊魯中學去。我經過時就時常想，將來我就是在這個大學裡唸書。

可是問人家說齊魯大學沒有音樂系。我記得媽媽說：「你要學音樂就要到北京的燕京大學。」那時候的京浦鐵路很方便。從北京經過濟南、南京就到上海。但是我從來沒去過北京。只有我父母去北京聽梅蘭芳或者孟小冬唱戲。我大哥還有幾個表姐表哥都在北京唸書。寒暑假來來去去。北京對我並不遙遠。

誰也料不到，我上大學時既不在濟南，也不在北京。竟然是在台北。至少我終究還是學了音樂。

體育老師是劉逸生。他覺得我運動很有天賦，很看重我。有一段時間他請假，請了他上海兩江體專的同學崔連照老師來代課。那時候我們覺得崔老師長得真奇怪，下巴是歪的。而崔老師在台灣又成了我的老師，在大學生活中，給了我最多的溫暖。

劉老師、崔老師常帶我們到青年會的室內球場去打籃球。我父親不知是青年會的董事還是什麼。如果在那裡遇見我們，他就會對我說：「打完球就跟同學去西餐廳吃飯吧。」打完球大家都餓，老師同學在西餐廳狼吞虎嚥，大塊吃肉，高聲談笑。我喜歡這些打球的夥伴們，豪爽，不扭捏。

三哥也是到那兒打籃球的。他當然不會跟我們打。最記得他有一次去，在上面打台球，把綠台布戳破了。賠了很多錢。那是進口的。

屈辱

遭遇九一八

與九一八同齡

我向來只記得我的陰曆生日八月二十一，中秋後六日。二〇一一年我八十歲的生日，正好是陽曆的九一八事變八十週年紀念日。這時我才第一次意識到自己與九一八的關聯。朋友告訴我，陰陽曆十九年一重合。我查了萬年曆。果然一九三五年我四歲那年的陰曆生日適逢九一八。那時自然不懂。活了一百歲的張學良也過世了二十年。像我這樣的九一八同齡人，已經成為耆老了。

一生裡遇到的比我大幾歲的東北人，大多像是「流亡」二字就刻在他們的額頭。我在師大音樂系的學長，音樂的苦行僧史惟亮，是遼寧營口人，流亡學生。他比我高兩班，比許常惠高一班，卻比我大六歲。十九歲抗戰勝利後才入北京音專，不久又繼續一路流亡到了台灣。我那時還是天真無知的少女，只覺得他總是抑鬱寡歡，沈默寡言。但一講起國家民族就慷慨激昂。他一生提倡民族音樂，淡泊刻苦，五十二歲就死於肺癌。自己說是在留學時下煤礦打工落下的病根。與我同期的美術系的白景瑞，也是遼寧人，流亡學生。我們一起演話劇，他雖然真正的一窮二白，卻總是大方無比，樂觀滑稽。也過世幾十年了。

一九三一年的九一八，在中秋前八天。也就是我出生的前十四天。那或許是東北人最黑

暗的中秋。奉命不准抵抗的東北軍撤到關內。滿懷著屈辱憤慨，他們還得背對著家鄉參加剿共。一九三六年西安的中學教師張寒暉寫下〈松花江上〉。從學生口中迅速流傳開來。西安城裡的東北軍人人在唱。《史記》裡說的四面楚歌的情況或許就是如此。「西安事變」就在這背景下發生。一首歌真的可能改變了歷史的走向。

身為山東人，我對東北人老覺得特別親近同情。「闖關東」的超過一半是山東人。據說是人類歷史上最大規模的自發移民，前後三千萬人。山東人以強健的體魄，吃苦耐勞的精神，投向那苦寒流放之地，生存發展。第一次世界大戰中國參戰，華工十四萬人到歐洲支援，多半招募山東人。因為體格好。

然而山東僅次於東北，在全國中最早遭日本人茶毒。引發了五四運動的二十一條密約，就是要讓日本人接收德國在山東的所有權益。一九二八年，日本人發動五三濟南慘案，屠殺百姓六千多人。國民政府外交人員蔡公時被酷刑慘死。雖然我從上小學起就在日本人統治下，這些歷史卻不知何時起深植在我心中。一九三七年七七事變，八月北平淪陷。淞滬會戰從八月打到十一月。十二月南京淪陷，開始了大屠殺。華北方面，山東省主席韓復榘在德州抗戰損失慘重。眼見南京國都不能保，不顧要求堅守濟南的命令，撤到黃河南岸。十二月二十七日濟南淪陷。濟南人也像東北人一樣，成了不抵抗的亡國奴。

日本人來了以後，我們都非常的害怕。大姐跟二姐那時候大概十五六歲，被剪了頭髮，送到天主教堂去躲起來。我們都留在家裡。不許出門。一到了晚上我就不敢洗澡洗腳，說日本人總是來找花姑娘。

日本人把大門敲開，坐在我們的大廳裡面，大靴子翹在桌上。把我們家裡好的東西，比如擺在大茶几上的花瓶，收音機，全都拿走。我們很多房子都被日本人占住了。

有些表哥表姐到後方去了。我們都羨慕。可是我們一大家子人，父親因為奶奶還在，自己身體又不方便，只能留在山東。

我剛進小學時，每天興高采烈唱的中國國歌，改成了日本國歌。升旗歌是偽政府的〈卿雲歌〉。學校裡操場集合第一件事就向東方三鞠躬，是給日本天皇敬禮。我們聽管家王大爺說，有女孩子躲在麥禾堆裡，日本人搜查，用刺刀往裡捅，活活刺死了。日本人在街上隨意打罵。老百姓走過站崗的日本兵旁邊沒來由的就被用搶托狠揍。日本兵坐在黃包車上，用軍靴猛踹車夫的脖子，狠狠咒罵。車夫一邊跑一邊滴血。那時濟南的老城牆還在。我們家在城外，上學一定要經過城門樓。日本兵在這裡站崗，我們必須對他們三鞠躬才能通過。真覺得滿心恥辱。上學的時候不敢經過日本人的家門口。因為他們那邊的小孩會跑出來，追著丟石頭，叫狼狗咬我們。真是可怕極了。

這樣的情景時時發生。不是宣傳，是我一個小女孩親眼所見。我們的心裡充滿了憤怒，不平，悲哀。沒有人能忍受又不得不忍受。日本人宣傳的那一套大東亞共榮，沒有一個人相信。日文課比國文還多，大家說誰要是把日文考及格了，就是漢奸。所以我們學了八年，幾乎一點都不會。只有我那個二愣子二哥，日文是我們中間說得最好的。因為他和住在我們家的日本小孩交了朋友。

爸爸算是濟南的富商。日本人對他表面很禮遇。住了我們的房子的是兩個日本家庭，一家叫石谷，另一家叫內海。內海的小孩跟二哥特別要好。我父親有時候被請到他們家去做客，吃日本餐。但是我們小孩子是不准去的。我媽也不去。爸爸表面就是老老實實的商人。但我隱約知道，爸爸是在幫的（青幫）。家裡不時有神祕人物來往，從事地下活動。

我上初中的時候，已經接近抗戰末期。一天黃昏，我們放了學，大家在家裡做功課。突然來了很多的日本兵，把大媽（伯母）、媽媽，我們兄弟姐妹，全部抓到拘留所去了。拘留所裡擠滿了人，我們只能坐在地下待了一夜。第二天早上把我們放出來走走，說這叫放風。

那天我堅持穿著一件新毛衣，沾了一身虱子。想想當年是多麼驕縱不懂事。

如今我唯一一張兒時獨照，是五姐保存，後來送給我的。大約十二歲。側著臉，開心地笑著露出大門牙。身上就是被日本人抓進牢房時堅持穿著的那件毛衣。坐在鋪著白墊子的大

沙發上。背景是客廳漂亮的壁紙。

爸爸聽到風聲先躲起來了。日本人放話，只有他出面，才會把我們放回去。後來他們把媽媽跟三哥扣在拘留所，把其他人都放了。爸爸就自己送上門去。媽媽和三哥也被放回來。

父親進去後很久很久都沒有消息。家中愁雲慘霧，忐忑不安。媽媽天天在打聽。濟南有很多什麼洛陽公館、鳳凰公館的特務機關，都是關抗日分子的。母親連父親關在哪裡都不知道。有一天聽人說，四里山槍斃了一個很有錢的商人。我們就以為那就是我父親。大家都偷偷地哭，卻又不願意相信。

不知過了多久，應該有一個多月。除夕前，父親突然回來了，我們簡直覺得是天上掉下來的奇蹟。那個鏡頭我到現在記得。大家都一擁而上，爭著抱住爸爸。好像生怕他一下又消失了。我趴在他的肩上又哭又捶。那些是我一輩子裡最害怕的日子。

聽爸爸說，裡面有一個日本軍官喜歡中國的京劇，每天都來跟我爸爸聊天。因為爸爸是個戲迷，懂得很多。大約就是這個軍官把我爸爸放了。也沒有用刑。爸爸本來就只有一條腿。

媽媽說，還是看我們家有錢，可以慢慢榨取。

那一次行動是把當地的有錢商人都抓起來，目的大概就是為了敲詐吧，所以還能放出來。那時日本已是強弩之末。其實更危險的是，爸爸在店鋪裡設了一個電台，我大姐還去做

過播音員。地下工作人員就通過電台跟後方聯絡，這被日本人發現就不得了了。我的歷史老師就被日本人抓去什麼公館的特務機關，據說是活活被狼狗拖死的。

家裡或學校，到處都有防空洞。防空警報響起，就要躲進去。飛機都是美國人的或者重慶來的。主要是轟炸日本的憲兵隊等機關。老百姓真是又期待又害怕。小學五六年級時躲防空洞的時間最多。我們家的防空洞就是作得很講究的地下室，可以打乒乓球。地下室到了夏天就是我們避暑的地方。西瓜放在裡面就像冰鎮的一樣。

一個夏天的晚上，我在媽媽房裡。爸爸湊著頭在聽他那個祕密收音機。忽然他大喊了一聲什麼，兩手都舉起來了。爸爸是從來不大聲說話的，我沒見他那麼激動過，也沒聽懂他在說什麼。他又重複著說：「日本人投降了！日本人投降了！」我一下字衝到院子裡，對著北屋大喊：「大哥，日本人投降了！」大房的人都跑出來。大家聚在院子裡，七嘴八舌地討論，講什麼原子彈。一會兒家裡的長工也都攏來了，這消息太爆炸性了，屋子裡容不下。我們想要大喊，想要放鞭炮。但媽媽教我們不要聲張，因為還不確定，也不知道日本人最後會做出什麼事來。我們家大，外面是聽不見的。不敢出門，但感覺到好像整個城市都在竊竊私語，醞釀著一件大事。大哥第一件事就是在夜空下教我們唱「三民主義」國歌。大人們都哭了。

受了八年的氣，人人摩拳擦掌，現在可要整整這些日本鬼子了，他們對我們這麼壞。可

是好像對平時和我們生活在一起的日本人，中國人都做不出什麼狠事。我們家房客當中——

其實不是房客，他們就是強占我們家房子的——內海太太，石谷太太，她們的丈夫都早就不在家了，只有女人小孩。

他們很害怕中國人報復。我們反而開始同情他們。越是這樣，越不能欺負他們。日本人開始要被遣回國。好像要到東北去坐船。他們開始賣家當。把大家具、用品擺在商埠的五大馬路上賣。家裡的傭人跑去買，都說，該多少錢還是給多少錢，不會占人家便宜。日本人用的東西比較講究。他們覺得很划得來了。我們家當然不會去買。內海家離去時，二哥還很傷心。

勝利後再接下去的就是迎接國軍回山東。那位將軍好像叫李延年。我們到爸爸的商店的二樓上去看。熱鬧得不得了，全城的老百姓都出來夾道歡迎。那是我一個少女有生以來參與的第一大國家盛事。記得非常清楚。

城傾

一切都暗示著我被安排的，不自知的逃亡。

我的父母，在歷史的濃霧中，倉促為我做了決定。

十里洋場

勝利沒有多久，國共內戰就開始了。媽媽的家鄉，濟寧、金鄉這些地方，時常有共軍進去，與國軍輪流占領，形成拉鋸。這些傳聞，大人們憂心忡忡，每天談論。然而這些事與十四五歲的我距離遙遠，聽到了也不上心。

這段時間舅舅到濟南在我們家住，總講一些道理。我三哥就聽得入迷，他思想上很左傾了。我們家有個帳房先生，就是替我二哥寫作文的，後來知道他是共產黨。

抗戰勝利後，我們突然聽說三姐要結婚了。都不知怎麼天上掉下來個姐夫。只有母親和大姐見過。三姐和姐夫是在濟南慶祝勝利的舞會上認識的。我猜姐夫應該是空軍軍官中最不會跳舞的一個。三姐竟能慧眼識英雄。他是清華大學、西南聯大的高材生，一畢業就投身空軍，擔任技術性的工作，卻也是國家竭力保護，要他們專心學業的棟樑之材。一見鍾情。把照片拿回家，我們對外面的男生都瞧不上眼。三姐和他一見鍾情。把照片拿回家，爸爸媽媽都非常滿意。我也搶著看，覺得這個準姐夫很帥。我們金家的幾個哥哥都是美男子，我們對外面的男生都瞧不上眼。三姐這是自由戀愛，更讓我覺得浪漫。爸媽自己也是自由戀愛的，毫不猶豫地把金家的千金小姐許配給這個來自湖南鄉下，兩手空空的年輕人。

他們還沒結婚，姐夫回到上海，就給我寄來一大本歌譜。商務印書館出版。第一首開始就是舒伯特的《美麗的磨坊少女》。這可以算是我德文藝術歌的啟蒙，至今留著。他聽三姐說有個妹妹會彈鋼琴愛唱歌，就這麼細心地給了我一個最有意義的禮物。那時我們還沒見面，他可已經把我這個挑剔的小姨子收服了。

三姐夫和三姐在山東訂婚後，姐夫就被調到上海。三姐隨他到上海去結的婚。我們都沒有參加，只有媽媽一人去主持了婚禮，好像是在南京東路外灘附近的和平飯店。媽媽只見過姐夫幾面，就把三姐託付給他，真有識人之明。後來又把我在危難之中拋擲給他們兩人。

三姐結婚我沒湊上熱鬧，一直咕嚕。總算等到一九四八年暑假，我去上海找三姐玩。到江灣機場，姐夫開著一輛吱吱怪響的破吉普車來接。在那個年代的我看起來，沒有比自己開車的男人更神氣的了。那是我第一次見到姐夫。他個子不算高壯，卻給人一種昂然的感覺。

兩眼放光，特別有精神，一見難忘。見到姐夫這個「外人」，我不自覺說起了國語，姐姐笑罵我撇腔，姐夫卻誇我國語說得好。那個暑假，是我第一次長期離家，沒有爸媽管束，姐姐姐夫寵我，在十里洋場的上海簡直樂不思蜀。逛馬路，吃各樣的零食。最高興的是姐夫下了班就帶姐姐和我去看電影。上海是全國電影中心，最新的電影在這裡先看到。聽說我在上海玩得開心，齊魯中學的體育老師劉先生竟然還給我寫了一封信，說我是壘球隊的主力，不要

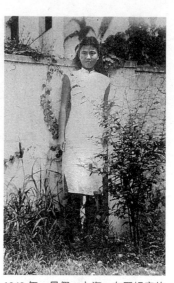

1948 年。暑假，上海。在三姐家的院子裡。

不回來。我們姐妹笑了半天，說不過是暑假來玩，怎麼就不去上學了呢。沒想到後來真的應驗了。開學前三姐陪我回家，我們一路坐火車，經過南京去看望姐夫在中央大學讀書的姐姐。那是三姐最後一次回家。

我回到濟南時學校已經開始上課。三姐卻又追蹤來信說，時局不好。她勸父母趕快離開山東。勸說不動，就說先讓我和六姐來上海唸書。

那時濟南沿著整個外城不停在作防禦工事。年輕人一不小心就被拉伕去作工。三哥去天津上南開大學。二哥躲到南京去考海軍官校。媽媽早就一直勸爸爸趕快處理家產，離開山東到南方去。但是爸爸不肯。他覺得日本人占領都熬過來了，怕什麼共產黨。只是把一整個放滿貴重的貂皮之類皮件的樟木箱運到上海去。

三姐不斷打長途電話來催我趕快去，說剛開學還可以找到學校。我本來就喜歡上海，被她說得更是心動。還真以為三姐遠嫁寂寞，需要我去陪她。就一直央求爸媽，反正放寒假的

時候就回來了。

媽媽是同意了。但爸爸堅持不肯。他說：「這種局勢下怎麼可能叫慶雲到上海去呢？這也不是南屋到北屋，一下子就回來。說不定哪一天就變天了，我們走都走不了，也看不到你了。」爸爸反覆這樣叨唸。我卻只覺得他多慮。有這麼嚴重嗎？在我看來，去一趟上海，就和南屋到北屋沒多大差別。要回來，大半天就到家了。

大戰擦肩而過

最終爸爸點頭了。我以為是媽媽和我勸說的功效。一旦決定，忽然緊張起來。匆匆買了飛機票。不尋常的是最有決斷的媽媽為我準備行裝時，猶豫不定，反覆斟酌。親手在我的毛背心跟毛衣裡面縫了一些小金塊。我也察覺情況似乎沒有我想像的那麼簡單。但只更覺興奮，好像要去冒險了。「臨行密密縫，意恐遲遲歸。」小時對這詩的理解，是母親盼孩子早點回來。後來我才了解，媽媽是沒打算我再回來，才拚命把能給我的都縫上。每次聽到這首歌，我就要落淚。

走的那天濟南已經很有涼意。爸爸和五姐送我到機場。那時候連候機樓都沒有，送客的

人可以走到飛機旁邊。機場的風很大，飛機引擎嗡嗡響著。爸爸豎起夾大衣的領子。五姐把身上的大衣脫給我，說：「你把這個大衣穿去吧，雖然南方還很熱，涼的時候就有用了。」

我臨上飛機前，爸爸從懷中掏出一個漂亮白金懷錶給我。錶上鑲滿著紅寶石、藍寶石、鑽石。說：「留個紀念吧。」爸爸分明知道，這不是如我所想的短暫離別。但一定也沒想到就是永別。

而我，沒心沒肺，渾然無感，還歡歡喜喜地離開了父母，離開了老家。

如今回想起來，所謂三姐叫我到上海陪她，當然是因為在空軍的姐夫更能察覺局勢惡化。否則豈有苦勸我中斷在齊魯中學的學業，倉促去上海就讀之理。

那幾年國共在山東不停碰撞。到了一九四八年秋天，華北國共軍事情勢已經逆轉，共產黨轉守為攻。爸爸知道的情況或許比他們告訴我們的要多。而我所瞭解的，比我聽到的更少。

濟南城易守難攻，有抗日名將王耀武駐守。似乎很安全。爸爸認為自己是商人，與政治沒有什麼關係。當時的情況下，這麼大的家業，真也無從處置。

不要說像我這樣不知世事的女孩，對山雨欲來的情勢完全無感。那時能縱覽全局的又有幾人。就算守城的國民黨軍，也無從判斷共軍的真正意圖。爸媽一定每天打聽，因被切斷的膠濟線和津浦線而憂心。但北平濟南間的鐵路仍然暢通，家中表哥姐們還來來去去。似乎沒那麼可怕。至少這是我當時從爸媽那裡獲得的印象。然而，守軍沿著外城不停大量構築防禦

工事，則是我們親眼所見。戰爭是壓在濟南城頭上的烏雲，沒人知道暴雨何時落下。

媽媽勸不動爸爸離開濟南，就力主讓我到上海上學。用的理由是三姐要求我去陪她。我羨慕上海的繁華，心嚮往之。爸爸最終回心轉意，不知道那是爸媽多少個夜裡反覆商量後的艱難決定。那一個人離家過。爸爸不同意。因為我是他最疼愛的幺女，才十六歲，從來沒有時到上海的陸路交通已經被切斷。讓我乘飛機到上海，爸媽必然已經知道時間非常緊迫。

多少電影小說中一遍遍演述的，戰亂危難中父母狠心將子女推上逃亡之路，自己留下的場景，總讓我熱淚盈眶。現在才知道，爸爸送我上飛機的那一幕，我們自己就是劇中之人。爸爸忍淚振臂一擲，讓我飛出戰雲籠罩的濟南，給了我一個不一樣的人生。卻沒有告訴過我背後的真正原因。我歡喜雀躍，不知他們心中的千迴百轉。我比電影《美麗人生》中在集中營裡以為自己在玩戰爭遊戲的小孩還不如。爸爸最終之所以同意，是感覺到局勢失控，他沒有把握再能保護好自己的兒女。媽媽縫在我內衣上的小金錠，爸爸給我的懷錶，五姐送我的大衣，都暗示著我被安排的，不自知的逃亡。在數十萬大軍對峙，戰事一觸即發之際，在那個大城傾覆，國家命運轉變的前夕，我的父母，在歷史的濃霧中，倉促為我做了決定。

仔細比對歷史時間，才發現，我糊裡糊塗飛往上海的時候，濟南城正走到了陷落的邊

緣。一場大戰與我擦肩而過。這不是僥倖偶然，而是爸媽為我安排的道路。幾十年後我才醒悟過來。設想他們如實對我說明情勢，要我拋下家人獨自南下避難，我絕不會答應。爸媽太知道我的倔強不講理，誰都說不動。但當爸爸說，不知道什麼時候能再見面時，他或許真的還不知道，也不願想像那就是永別。而我，真以為，像媽媽故作輕鬆說的，寒假時就又回家了。

我不記得離家的確切日子。只知道是暑假過後，學校已經開學，而我上了幾天課之後就因計畫南下而輟學在家。那麼應該是九月中旬。我飛到上海後即給家裡寫信。沒有回音。當時上海到濟南的信件大約要走五天。要不是我寄的信根本沒有進入濟南，就是爸媽的回信沒有寄出濟南。以此推算，我離家的日子，就在濟南戰役打響前的五六天，甚至一兩天。究竟家裡有沒有收到我的信，已無從知曉。

我翻查歷史，濟南戰役從一九四八年九月十六日（中秋節前一天）開始，到九月二十四日（我十七歲生日的後一天）結束。啊，爸媽為什麼這樣匆匆把我送走，連中秋節，連生日都不讓我在家過？

當時關於戰事的消息，尤其是國軍戰敗的壞消息，總被盡可能地封鎖。濟南失守的正式新聞，是以「我軍從濟南成功轉進」的標題登在報上的。應該已經是戰事結束後好幾天了。

戰事圍繞著濟南，圍繞著商埠，圍繞著我的家人發生。我不知道他們是如何度過那地獄般的八天八夜。然後不知所措地面對急轉直下的命運。抗日戰爭時韓復榘棄城而走，濟南未受兵災。而這一次，幾十萬大軍相互衝撞，反覆爭奪。連日的槍聲，炮擊，轟炸，火光，肉搏，死亡。我不在他們身邊。我只能在幾十年後的耄耋之年，含淚讀著那一段戰史，想像著他們蜷縮在地下室裡的煎熬。2

2 註：濟南戰役，是共軍對大城攻堅戰之始。濟南陷落，是國軍徹底敗亡的開端。陳誠在回憶錄中說：「戡亂時期的剿共軍事，以三十七年九月下旬濟南的失陷，作為一個轉捩點。在此以前，可以說勝敗之機，猶未大定……但在此以後，顯然已成江河日下之勢，狂瀾既倒，無可挽回矣。」

一九四七年五月，國民黨王牌軍張靈甫的整編七十四師三萬多人在孟良崮被全殲之後，大局已經逆轉。四八年五月，許世友「橫掃膠濟線七百里，橫掃津浦線七百里」，膠濟鐵路全線，津浦鐵路濟南到兗州段，都被共軍控制。濟南已經是齊魯大地上的孤島。七月，共軍開始部署，濟南被三十四萬大軍團團圍住。九月十六日午夜，共軍發動攻擊，迫近濟南西郊。十八日，共軍以炮火封鎖機場（幾天前我最後一次踏在其上的濟南土地）。空運中斷。十九日晚，整編第九十六軍軍長吳化文率二萬人投共，撤離戰場。共軍趁勢前進。二十日拂曉，占領了商埠以西陣地（我家就在商埠）。王耀武調整部署，除留一個營守千佛山，一個守馬鞍山，三個旅又一個團守商埠外，將主力撤入城內。二十日共軍突襲商埠。從二十日黃昏打到二十二日中午，完全占領了商埠，國軍被殲兩萬多人。戰鬥慘烈。二十三日，共軍占領外城。守軍退入內城。困獸之鬥。國軍空軍對共軍所占市區施行區域轟炸，投擲大量炸彈和燃燒彈，使得商埠和外城大片民房被炸起火。居民死傷和財產損失甚重。至二十四日，濟南失守。王耀武化妝逃出後被俘。百姓傷亡沒有記錄。圍城的十四萬共軍，消滅了守城的十萬國軍，包括吳化文的兩萬人。那時山東民心是傾向共產黨的。共軍傷亡二萬六千人，國軍二萬三千人。百姓傷亡沒有記錄。而共軍動員了五十萬的支前民工。那時山東民心是傾向共產黨的。共軍外圍還有十八萬的阻援部隊，但一槍未發，因為國民黨的援軍還沒有集結完成，戰役就已經結束了。快得連雙方的最高指揮者都沒料想到。

當時我對外界的情況一無所知。很多年來，也沒有深思。直到認真回顧，搜尋資料的時候，我才知道在歷史洪流的沖刷之中，我之所以能從濟南而上海而到孤島台灣上落腳，是如何的僥倖。三姐，二哥和我，是金家來到台灣的僅有三人。

學店

我歡喜喜地到了上海。三姐在江灣的家，是一個很不錯的兩層樓新式小洋房。和濟南的家當然不能相提並論。我們住二樓，樓下是另一家人。

那時開學至少半個月了。姐夫好不容易找到一個學校，說趕快先入學，暫讀一學期。那裡離江灣很遠。住校，六個人一間。教英文的老師大概才二十出頭。國文老師用上海話講課。學校非常簡陋，沒有實驗室，沒有球場。宿舍更差，洗澡要端著臉盆走老遠，和廁所在一起。想到要在這裡一個學期，實在受不了。熬了兩個星期，我就去見校長。校長很年輕。上海腔的國語讓我感覺油腔滑調很難聽。於是我一點敬畏之心都沒有了。劈頭就說，這裡太不像個學校了。校長倒是很和氣。問我什麼意思。我滔滔不絕地把齊魯中學描述了一番。老師如何，校園如何，設備如何，球場如何。校長聽得興味盎然，連連點頭。好像終於有人給他上了一

課辦學之道。然後我切入主題，要求退學費，寧願在家裡自修。校長突然驚醒。提高聲音說：

「這怎麼可能！你要弄清楚，我們這兒就是學店。」他作店長還是比作校長稱職。於是我談判失敗，在這個學店裡上了幾個月的課。

回家希望渺茫。局勢混沌，上海與濟南音信斷絕，沒有一點家中消息。我們只知道濟南陷落。但我未經世事，天性樂觀。沒有意識也想像不出家人經歷了什麼危險。在我心中爸媽無所不能，不用替他們擔心。倒是眼前的上海局勢令人害怕。國共和談無果。人心惶惶。金圓券一路貶值，到店裡去都買不到東西。連麵包也會搶購一空。這是我經歷過的最恐怖的一個局面。

有家難歸

姐夫接到命令要撤往台灣。他們有些朋友已經去了。我本來對台灣一無所知，從他們同事的來信中，只讀到那裡一片混亂，落後匱乏，語言不通，比上海還要糟糕十倍。於是我堅決不肯跟他們過去。姐姐姐夫無論怎麼勸說我都不同意。

三哥在天津讀南開大學。那時候國共還在談和。他說你不必跟著三姐，到我這兒來吧。

可是我也不想去投奔三哥。一心一意要回到父母身邊。

這時二哥在上海念無線電專科學校也畢業了——他考海軍官校時被發現是色盲。他的想法和我一樣。我們商量一起坐船到青島，從青島回家。青島那時候還在國軍手裡。

三姐剛生了第一個兒子。她見我如此固執，毫無辦法。那時誰也不能說哪一個選擇更好。她也不敢過於勉強我。我的想法簡單，但堅定不移。全然不考慮前途兇險。我跟二哥買了船票，從外灘黃浦江邊上了輪船。

就在這翻天覆地的大變局中，我和二哥，懵懵懂懂，任性而為。在驚濤駭浪裡撲騰著微小的力量，逆向逃亡的人流，走上返鄉之路。

想著就能回家，滿心歡喜。看著那二等艙也覺得不錯。可是船一開我就開始吐，一直吐到青島。

我記得從前跟爸爸到青島去玩兒的時候住在新亞飯店。應該是青島最好的。就領著二哥直奔那裡。房間很大，但是二哥晚上睡覺打呼嚕太大聲了。我請旅館加一個行軍床，把二哥趕到洗澡間裡去睡了。

我們請朋友捎了一封信到濟南家裡。很快就有人帶來回信。信上寫得斬釘截鐵：「三姐到哪裡，你們就到哪裡。絕對不要回家了。」還說讓帶信人捎了錢給我們。那時錢不值錢，

家裡應該是捎了金子銀元。但那人什麼都沒提。我們也不好意思問。畢竟能把信交給我們，有了家人消息，就很感謝了。

困在青島進退不得，我才緊張起來。身上的金圓券已經完全不值錢。早上起來還能買到東西，晚上就貶了幾倍，什麼都買不起了。所以我每天早上換個銀元度日。二哥仍然是金家少爺的架子，死也不肯去賣銀元。他說沒有賣過東西。我又何嘗賣過東西？

家裡不讓回，我只能回上海找三姐。而二哥仍然要回濟南。我們有個堂姑，她的先生從前在青島當過警察局長。二哥就打算先投奔他們住下，再回濟南。

我只能一個人想辦法。那時青島的街上不知道為什麼滿都是美國兵。我去航空公司買「霸王號」的機票，可是一票難求。黃牛價翻了幾十倍。我的錢遠遠不夠。到櫃檯都是一口回絕沒票。我整日徘徊在售票廳裡。只要抓住一個航空公司的職員，就反覆說我已經回不了濟南，只能到上海投奔姐姐。我只有這麼多錢。請你賣我一張原價票。從早糾纏到晚，一無所獲。

精疲力竭的回到旅館，往床上一躺，狠狠瞪著天花板，也看不到一點希望。但也照睡不誤。第二天翻身起來，又打起精神去到航空公司。連著這樣三天，奇蹟出現，竟然真讓我買到了一張便宜票。我不知道這幸運是從哪裡來的。也無從想像，如果我買不到票，等著我的是怎樣的命運。

我買到票，二哥準備遷到堂姑家去。我們去和旅館結帳，發覺房價已經漲到天上。我又和經理交涉，搬出爸爸的招牌，說是他們的常客，要求打折。二哥覺得丟臉極了。躲到一邊，一句話都不說。從前在家裡，我對金錢毫無概念。而幾天之內，就學會了跟人家討價還價。

我只覺得理直氣壯，一點不膽怯羞恥。

應該是十一月末了。我一個人在寒冬的淒風苦雨中坐上霸王號。那座位好像是直排的。飛機在暴風雨中彈跳，比來時的輪船還要顛簸。我緊咬著牙，一口都沒吐。我的腳用力抵著地板，挺直身子，好像在幫著飛機平穩下來。回家的夢真的破碎了。我再不能向爸爸撒嬌了。

我在心裡唸著媽媽的教導，只要有決心，沒有做不成的事。我是個大人了。

一個人的上海

到上海，三姐一家竟然在當天上午緊急飛到台灣去了。從機場拖著行李回到三姐的家。空空蕩蕩。現在真是只有我一個人了。外面是兵荒馬亂的世界。我有一點害怕起來。

還好樓下的那家姓吳的長沙人還在。而且空軍的飛機每天都有好幾趟。姐姐帶了信來。

說台灣的物資非常缺乏。你什麼都要帶來。用品、食品、衣服、毛線，甚至要帶個交通工具：買輛腳踏車。於是我就展開了在上海的搶購。很艱苦的工作。因為江灣離城裡太遠了。那時候最繁華的是霞飛路，金神父路，南京路。

準備就緒，我就要離開上海了。在上海的那幾個月，是我人生裡的大轉折。第一次遭遇到一個接一個的挫折磨難，都得自己去克服。不是發發小姐脾氣就有人為我解決了。

但我還是喜歡上海的。除了金融崩潰後的恐怖日子，上海到底是那時候中國最繁華的城市。上海的公園是濟南不能比的。公園裡茵綠的大草坪，石子路，長凳，花壇。充滿了歐洲情調。

上海電影院很多。最大的是大光明電影院，在南京東路。椅子旁可以放咖啡杯。甚至有譯意風：戴上耳機後，就會把電影裡的英文譯成中文。

還有到處都是書店。坐電車到北四川路底，就有一家大書店。店裡都是年輕人在那裡翻著書看。我經常去，總會遇到相同的人，就相視一笑。然後各看各的書。好像彼此認識一樣。離開上海後，想起那時的生活，就會浮上那些面孔。不知道他們怎麼樣了。如果不是那樣動亂的年代。或許我們會交上朋友？最後的搶購行動裡，我買了好多厚厚的翻譯小說帶到台灣。

印象最深的是聽了管夫人喻宜萱的獨唱會。這是我生平第一次欣賞現場獨唱會。音樂廳好像就是抵禦外面那個喧囂兇險世界的堡壘。幾百人那麼安靜地聽著一個人歌唱。管夫人穿著長旗袍，襟上別著一朵大花。我不記得她唱了什麼。只覺得那氣氛美極了。如果可能，我也要站在台上，做一個歌唱者。這成為我一生的嚮往。

海隅

市容破敗，物資匱乏，生活不便，前途黯淡。每一天都像赤身露體在砂礫中拖行。

初到台灣

張愛玲一九六一年訪問台灣，寫了〈重返邊陲〉[3]。後來讀到，很傷了台灣一些人的自尊——包括我在內。想來不覺間，我已經把台灣當成自己的家園了。在張愛玲銳利的眼光下起了護衛之心。

而對我，一九四九年從上海到台灣，就是一次直線的墜落。一切比想像的、聽說的還要糟糕。幾個月前忽然有家歸不得，已經是一場巨變。至少還是到了更為繁華的上海，還懷抱著希望。而那時的台灣，在我眼中，就是一個亂糟糟的大難民營。不斷湧進倉皇渡海，南腔北調的難民。聽不懂的台灣話。吃不慣的台灣菜。看不順眼的汗衫赤膊，木屐磕磕。新竹的市容破敗，物資匱乏。生活不便，前途黯淡。每一天都像赤身露體在砂礫中拖行。

姐姐姐夫與幾家人家合住，只有一間房。夫妻倆帶著一個幼兒。在紙門外的走廊上擺一張行軍床，就是我睡覺的地方。晚上把外窗合上，用木梢插住。外面一片漆黑。新竹的大風

3 註：一九六三年張愛玲發表的是英文稿 *"A Return to the Frontier"* 多譯作〈重返邊陲〉。二〇〇七年她的中文稿〈重訪邊城〉才被發現。張愛玲用字，就是與人不同。

颼颼作響，鑽進窗縫，竟比濟南上海的冬季還要陰冷。共用的廁所、浴室、廚房都在外面。

條件極差。茅坑還是挑糞的，我從小沒見過。覺得噁心不可忍受。

局勢緊張，姐夫非常忙碌。姐姐穿著旗袍，腋下掖著手絹兒，穿著皮鞋，上腥臭潲濕的菜市場。抱著幾個月大的安哥兒操持家務，洗衣，打掃，做飯，燒煤球。哪一件是當年金家三小姐做過的事情？還要招待成群結黨來蹭飯的姐夫的單身同事們。還要應付我這個難纏不懂事不停抱怨的妹妹。

我抱怨著他們把我拉到這不是人住的鬼地方。天天吵著要回去。姐姐問我回哪裡。我說回上海，再回濟南。姐姐說：「眼下烽火連天，回去不是送死？忍耐一下，等局勢安定了我們就回去。」我知道這是安慰我的空話。仍舊鬧個不休。上海不能去，就去廣州。中國那麼大，任憑哪裡，都比台灣好。

然而堅決要回家的二哥，也不得不放棄，循著我的路子從青島而上海，來到了台灣。我心裡明白，回不了家了。那時我倆好不容易從上海到了青島，離濟南咫尺天涯，都回不去。何況從台灣？誰也不知局勢何時穩定。穩定在什麼局面。國民黨江河日下。眼看著一批批撤來的部隊，大勢所趨可想而知。

從一九四八年底到台灣，大半年時間，沒有學校可上。成天窩在家裡。煩躁不堪。我在

上海親自選購的英國自行車，顏色鮮亮，輪高體輕，和街頭一般黑矮笨重的台灣車比起來，騎上自覺高人一等，可以飛馳著發洩我的鬱悶。然而沒有多久就被偷走。令我頓如折翼，傷心憤怒到了極點。更覺得此鄉不可居。卻又走投無路。

這是我人生最困頓的時期。其實在那歷史潰堤的洪流之中，多少人比我更慘十倍。後來才認識，與我結交七十年的吳漪曼，與我同年。一九四九年底的小年夜在基隆碼頭上沒有迎來她的父親，南京中央音樂學院院長吳伯超，得到的是太平輪沈沒的噩耗。姐夫的同僚中，多是孤身一人，赤手空拳，家裡音訊全無。我還有可以依賴的姐姐姐夫，以無比耐心，還滿懷歉意地安撫著我。其實三姐那時才二十三歲。比我更苦。

唯一的消遣就是看書。不知道哪裡有書店。帶到台灣的書也有限。幸好臨離開上海時買了好幾部翻譯小說，《罪與罰》，《戰爭與和平》，《安娜卡列尼娜》，每天就抱著書看。

姐夫也會從空軍借一些雜誌回來。

沒有同學，沒有朋友，非常苦悶。黃昏的時候，總有些空軍飛官上我家來。他們聽說姐夫有個年輕的小姨子，就是來追求我的。那些應該都是很帥的小伙子。但我知道他們的來意，正眼都沒瞧過他們一下。以致沒有一個給我留下了印象。還有跑單幫帶給我一箱子禮物的。姐夫要我打開看看，我說一張紙都不會要。姐夫誇我有骨氣。姐姐姐夫也不堪其擾。一心替

我安排學校。其實在軍眷中很多類似的情況，那些家裡都巴不得趕快把像我這樣的累贅嫁掉。

從上海學店再到台灣算來，我幾乎荒廢了一年時間。覺得很不甘心。暑假裡異想天開去以同等學力報名參加了師大音樂系的考試。遇上了和我一樣情形的劉塞雲。兩人一同落榜。

塞雲二〇〇〇年過世，如今匆匆又是二十年多了。[4]

新竹女中

我到新竹女中插班在高三。帶我去看學校的時候我也很不滿意。我覺得那個學校小門小戶。雖然球場禮堂都還齊備，比上海學店強得多，還是遠不如齊魯中學氣派。但姐夫說，新竹女中就是新竹最好的女校了。

車子被偷了以後，賭氣也沒錢去買好車。為了上學，還是從空軍的眷屬那邊買了一輛舊車。新竹的風大，每次快到學校經過城樓的時候，裙子都會被吹起來。覺得很難看丟臉。

4 註：參見〈那一場合演的電影〉，二〇〇一年六月，《聯合報》副刊，被選入《九〇年散文選》（九歌出版社），收入《坐看停雲》。參見〈同學少年〉，二〇〇一年六月二十二日，《中國時報》人間副刊，收入《坐看停雲》。

班上有四十幾位同學，大多是本省人。學校禁止講台語。但他們彼此平時說話都用台灣話，我聽不懂。而他們說國語還很生硬吃力，看我們外省同學高談闊論也插不上嘴。難免隔閡。

每天中午吃便當，台灣同學都用蓋子遮著吃，安安靜靜。不像外省同學間你吃我一口，我吃你一口——當然大家都不會有什麼好菜——有明顯的習慣差距。在那個年代，多數台灣同學因為國語不流利而很吃虧。外省同學因為能說國語就自覺高明。結果是，所有的台灣同學都學會了國語，而外省同學如我就沒有學會台語。

學校的老師多半都是大陸來的。國文老師姓黃，個兒很小，暴牙。講話的聲音很低。不曉得是福建還是廣東的南方人。教數學的楊老師是從哈爾濱來的。很洋派，身材挺拔，衣著講究。涼天穿風衣，冷天穿大衣。他的太太姓傅，是小兒科醫生。

楊老師對我特別好。時常帶我到他家去玩。家裡也沒有什麼擺設，但比我們家大多了。他太太傅大夫很喜歡我。大女兒也跟我很好。看他們家在哈爾濱的照片，房屋家具精美。讓我想起老家。楊老師不懂數學教得好，還很會畫畫。要求我作他的模特兒，在他家，或在學校，給我畫了很多像。

那時候我心無邪念。後來聽到同學風言風語，才有些警惕，不大敢到楊老師家去了。他在我眼裡就是個長輩。二十多年後，我在實踐堂開獨唱會，還收到楊老師送來的花籃。

歷史老師很帥。是北方人。對我很好。我覺得他看我的眼光不太一樣，不大敢搭理他。

我跟張彩賢老師學鋼琴。張老師也是單身，住在學校的一間破爛教室，裡面放一架鋼琴。他非常嚴格，不苟言笑。每次去上琴我都害怕。我雖然愛睡懶覺，為了搶鋼琴，多半一大早趕到學校。放學以後也在學校裡練琴到很晚才回家。

英文老師姓鄭，廣東來的。他們一家子很多小孩。住兩間教室。但鄭老師只要從家裡——也就是教室裡——出來，總是西裝筆挺。他留著兩撇仁丹鬍子，很體面，像孫中山。我從沒好好學過英語。班上英文最好的是蘇誌夷，北京人，父母都是高級知識分子。鄭老師讓我們排演英文話劇，選上蘇誌夷，還有我和幾位同學在大禮堂演出。我回家生吞硬背。讓姐夫指正。姐夫的英文底子很好，但他說自己發音不行，是湖南腔。就這湖南腔糾正我的山東腔，居然演出非常成功，很多同學還以為我英文很好，真天知道。

我一心想考音樂系。又在暑假刺探過軍情，對術科考試有點了解。知道自己摸索是不行的，必須正規學唱。我們的音樂老師羅慶洲，胖胖的，留個大背頭。個別教我怎麼發聲。還要我學義大利文。雖然他不是學聲樂的，至少很有概念。早早就替我準備考試時要唱的曲子。羅老師對我明顯偏心，人盡皆知。他到別班去點名，問誰沒有來。大家喊：「金慶雲沒來。」但我對羅老師完全信任。他對我的幫助太大了。

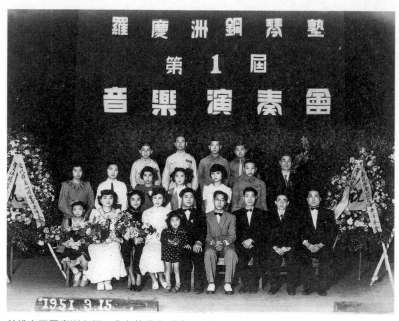

前排右五羅慶洲老師，我在他的右手邊。頭上插一朵花。1951年，羅老師鋼琴班的音樂會，我表演的是聲樂。

我上大學後，羅慶洲老師開師生音樂會，在新竹的國民大戲院演出。還要我回來給他助陣演唱。一位空軍的太太，借了我一件旗袍，給我頭上插了一朵花。

因為國語說得比較好，代表學校參加新竹市的演講比賽。演講中我手一揮，把面前一瓶花打倒了。我說聲對不起，把花扶起來，再繼續講。最後得了冠軍。

評審的老師誇讚我的節奏腔調如何的好，尤其提到我把花瓶打翻了一點都不慌張。或許正如此因禍得福。看來我是可以站在舞台上的。

我也代表新竹女中去參加歌唱比賽。羅慶洲老師帶領，叫我唱〈我住長江頭〉。年輕時雖沒有技巧，那個高音 a 還喊得上去。那次的比賽楊兆楨得了第一名，我是第二。後來他做了新竹師範的教授。那時他應該已經受過一些聲樂訓練了。

我還是籃球校隊，被新竹市選拔上，代表全市到台北去參加全省運動會。不幸一開始就遇上了強隊，只打了兩場就淘汰了。

這些事讓我在學校裡很出風頭。雖然我在功課上不怎麼用心，及格就好。蔣瑞鵬校長竟然在週會上全校師生面前，說我們學校從上海來了一位新同學，如何如何的傑出，是「時代的新女性」，叫我站起來，大家為我拍手。我只覺得這頭銜太新奇好笑了。蔣校長的女兒比我高一班，已經畢業。她的鋼琴彈得很好。考師大音樂系卻沒錄取。我第二年考上，校長特別高興，請我到他家吃飯慶功。真說不容易，為校爭光。他家是日本式的大房子，進門要脫鞋。

我那時候感覺很不習慣。

在新竹女中，起先是通勤。但是姐姐夫看一天到晚都是來串門的追求者，沒法專心唸書，就讓我去住校。宿舍睡的是榻榻米通舖，六個同學一間。我學到不少事情。看到同學在晚上睡覺前，把百褶裙鋪好，壓在褥子下面，第二天就平平整整。我也學他們，可是就壓不平。原來是我的裙子料子太差。百褶裙要用嘎比丁呢料，才能夠一褶褶不走樣。我和三姐去店裡

問，貴得買不下手，是用大陸帶來的好料子織錦緞和布店交換來的。結果還這麼差。想想在濟南上布莊，裁縫來家作新衣的情景。這時候我們連制服都買不起了。

洗澡是大家一起。可是我從來沒有赤身露體給人家看過。就向舍監要求一個人洗。舍監非常為難，勸了我半天沒用。大概也覺得這種事不能太勉強，就讓我在大家洗完澡再去。舍監一個人可以獨享那麼大的日式洗澡間，覺得很舒服。可惜把一隻從濟南帶來的名貴手錶脫在洗澡間，第二天想起來已經找不到了。讓我心痛自責了很久。

住校生每天早上要洗廁所，擦地板。拿一塊抹布放在面前，兩手壓著趴在地上，從一頭推到另一頭。我覺得那姿勢太難看了。就拒絕。我說我是來上學的，不是來清掃的。這應該要專門的人來做。舍監非常生氣。大概從來沒見過這麼不聽話的女生。但後來就真的不讓我擦地板了。

家事課的時候，作業是按老師的要求織一件毛衣。我又反對。說為什麼不讓我們自己決定織什麼呢？背心也好，開口的也好，鑽頭的也好，何必大家都做一模一樣的？家事老師很錯愕。但還是很有風度的說，好吧，好吧，隨你。想想真幸運，我遇上的是新竹女中這些肯包容的老師。或許是他們把我慣壞了，後來在大學裡吃了大虧。

新竹只有一個電影院國民大戲院，偶爾也演外國電影。只要有新電影來，姐姐和我就興奮地不得了。一定去看。姐夫也很喜歡。那時電影雜誌我們買不起。姐夫就開始替雜誌社翻

譯貼補家用，因為稿費高。我還幫他抄稿。姐夫總說，學的英文竟用來幹這個。我和姐姐倒覺得挺好。電影雜誌可以先睹為快。消息靈通。

姐夫替二哥補了一個缺。就在新竹空軍二十大隊總務處。位卑錢少。本來是暫時讓他棲身，再找好的差事。姐姐姐夫建議他上商船，因為他受過電報專門訓練，船上待遇很高。但二哥自己覺得很滿意。無論旁人怎麼勸，都不為所動。他反正講不過我們，就乾脆不說話。

每個週末他都到姐姐家來。大家聊天，他就聽著，根本不發言。就是喜歡吃三姐做的家鄉菜。那時候的二哥真是漂亮。散發著大家少爺的氣質。穿上軍裝，更是挺拔。就像西洋電影裡的男明星。軍眷裡三姑六婆都想給他說媒。他也毫無興趣。沒有人知道他心裡想些什麼。他就在那個崗位作到退休。一生未婚。週末來和我們姐妹共度半天似乎就是他的安慰了。他怕姐夫。大概覺得姐夫的大道理他招架不住，能躲就躲。我們離開新竹後，他更沒有地方去了。倒是後來跟志杰這個妹夫相處得最好。志杰到新竹都會去看他，郎舅兩個出去吃個小館，喝點小酒。聊些不著邊際的事情。他賺的錢少，依然大方。每個月剩下的錢都交給三姐替他理財。也過了不虞匱乏的一輩子。

家裡就姐夫一個人賺錢。而部隊裡的薪水那麼少，還要支持我。我心裡非常不安。我們帶來的錢，一塊塊小金子換得越來越少。姐姐說：「不能再換了，總要留幾塊應急吧。」我

就說：「我上飛機前爸爸送我的那個錶拿去賣了吧。」那一個白金懷錶，鑲滿了鑽石，一定非常值錢。我們拿出來，翻來覆去看了又看。姐夫說：「這是你爸爸給你的紀念品，留著吧。」

我說：「沒關係的。這種男錶反正我也不能用。爸爸也就是給我救命的。」姐夫一心想賣出個好價錢。經人介紹台南某個闊人想買這種東西。特地坐火車去了。萬萬沒想到，這個懷錶竟然在火車上被人偷去。我從沒見過姐夫這樣的沮喪。他對我和姐姐滿心抱愧，卻又不會說道歉的話。我反而心下不怎麼難過。在我決定賣掉這錶，狠狠看了幾眼時，已經割捨了。這錶沒換到錢，我們也依然撐了過來。就算我留在身邊，說不定也被偷了。我家就遭遇了兩次小偷。一路走來，無論多麼寶貴的東西，又留下了幾樣？姐夫為丟了我的一個錶遺憾終生，其實他在我一生中給我的遠遠超過百倍。包括這一段記憶。和爸爸分別的情景，有沒有這個錶，都永遠在我心裡，誰也偷不去。

考大學

高三快畢業，就要報考大學了。那時候沒有聯考。可以報考的大概有台大，台中農學院（中興大學），台南工學院（成功大學）。我只報考了師範大學音樂系（當時是省立台灣師範學

院）。其他一個學校都不報。姐姐每天勸說，又急又氣，幾乎要給我下跪。而我一口咬定只要學音樂，別的都沒有興趣。我心裡盤算著，師大有公費，我不能再拖累姐夫了。姐夫卻不干預，還為我用紙畫了個鋼琴鍵盤練指。

筆試是在台大考的。我的腳氣（濕疹）又犯了。這是從小的毛病。一到夏天都得穿涼鞋。到了台灣更嚴重，每個腳趾頭到腳心都爛掉了。台大從校門到考場都是碎石子路，硌得非常疼，根本走不動。是同學李大文、史惠蘭、蘇誌夷，架著我一路到考場。蘇誌儀念了台大，李大文跟史惠蘭後來也進了師大。都是我非常要好的同學。

考試的前一天，住在姐夫的台北親戚家裡。晚上應該要唸書，但我到台北就看到了電影廣告，覺得機會難得，心癢難耐。跑到西門町去看了一場電影。

考完回到新竹。姐姐問我怎麼樣。我也不知道。學科要考到什麼水準，我全無概念。術科是羅慶洲老師特別帶我去台北參加的，還為我伴奏。自覺表現不錯。因為很多考生才唱了一段，老師們就敲桌子叫停止了。他們讓我把一首很長的義大利文歌從頭唱到尾。

我考完就覺得輕鬆了，每天看小說，啃瓜仔，出去找同學。姐姐倒是憂心忡忡。哪天放榜，我也不知道。還在蒙頭大睡，就聽到有人在我走廊窗外拚命叫：「金慶雲，金慶雲，你考上了，金慶雲你考上了。」我趕快把窗子打開。看到那位田太太興奮的笑臉。她河南人，只比我大

兩三歲，嫁給空軍的飛官。飛官的太太都是好看的。她說報上登了，看到你的名字了。我趕

快去找報紙看。因為只有一個志願，一下就找到了。姐姐買菜回來，我告訴她這好消息，我

們兩個抱在一起轉來轉去。不知道怎麼宣洩心裡的高興。姐姐說，終於對爸爸媽媽有交代了。

其實我們再也沒有見過，聯絡上過爸媽。我想的是，終於對姐姐姐夫有交代了。考前她比我

還緊張。考上她比我還高興。從小最會讀書，成績最好的三姐，齊魯大學上了一年就結婚輟學。

到台灣想插班轉學，因為帶孩子，又要照顧我，未能如願。她成全了我，犧牲了自己。

沒多久，我還沒去台北上學，那位熱心的田太太的先生就摔飛機了。那麼一個快樂的人，

就再也看不見笑容。眷村鄰居裡還出了一位名人金世英。那時還是走路搖搖擺擺，伸手要人

抱的可愛娃娃。後來成為歌星金晶。二哥在電視裡看到她，還記得她是「好好的女孩。」他

和金先生談得來。

　暑假過後，姐姐替我準備了去台北住校的用品。棉被、漱口缸、臉盆、蚊帳一應俱全。

鄰居開玩笑說像辦嫁妝似的。我想起大姐的嫁妝，這比起來可太寒磣了。這是姐姐姐夫在經

濟那麼拮据的情況下，竭盡所能給我的。

　我離開了新竹後，姐姐姐夫在新竹的北大路另外配到了一棟獨院的房子，雖然小，但好

過多了。

大學

有朝一日，我們中間有人會寫出偉大的作品；

有人會站在舞台上，唱出令人落淚的歌。

進師大

考進師大音樂系，我非常快樂，覺得有了一點成績，人生有了希望。同學大多住校。班上一共十四人，只有三個男生。連上面的兩屆算在一起，也不到四十人。大家都很親密。

進學校，我又不滿意了。堂堂台灣第一音樂學府，設備可真簡陋。練琴的房間非常小，裡面一台平台鋼琴，老師坐在旁邊，後面幾乎就靠牆了。休息室也小得可憐。助教在裡面辦公，教授課間只能在外面走一走，樹底下坐一坐。真是克難的大學音樂系。

而更不滿意的是對我自己。一直以為自己很會唱歌。認定這是我的興趣和專長。進了音樂系，才發覺以聲音的天賦而言，主修聲樂的同學，多半天生或有高音，或有共鳴，或音色甜美。我都算不上特別優秀。平生第一次自覺信心動搖。

我們其實並沒有強制分科，但還是有分別的。主修聲樂或主修樂器，側重不同。師大就這幾個學生，老師倒是陣容堅強。聲樂老師有鄭秀玲、江心美、張震南、戴序倫、曲直。我是鄭老師的學生。她來自上海音樂院。那時候還很年輕，廣東人。她的聲音，在什麼都不懂的我聽來，有一種藝術性的暗沈深度，和流行歌星的淺齡嬌甜迥然不同。對她很信任佩服。

尤其是她說喜歡我的音色，認為我唱歌有味道，又給了我一點信心。鄭老師的鼓勵還不止在

右上：師大校園內。大約 1951 年。

左上：前坐：趙雪玲；後排左起：金慶雲，宋世謙，林建安，在師大音樂系門前。門上有七絃琴圖案。1951 年。

下：李大文，尹燕，金慶雲，宋世謙，史惠蘭，體育系同學，趙雪玲，前排左三林建安。另兩位體育系同學。

我的大學時代。

教我鋼琴的是周遜寬老師。我的鋼琴程度比一般聲樂同學略好。和主修鋼琴的自然不能相比，也志不在此。周老師和我都沒有怎麼認真。上課時周老師經常閉目養神。我彈著彈著，想試試他到底是睡是醒。就省過一頁多跳到最後，咚咚兩聲，「老師，彈完了。」老師睜開眼睛說：「嗯，嗯，彈得不錯。」我心裡偷笑。以後常重施故技。

我們的鋼琴只能在學校裡彈。每個人分到琴點很有限。從宿舍走到我們的音樂系，在那個黑洞洞的小房間裡彈琴，不是件愉快的事情。鋼琴又小又破，琴鍵鬆弛。想起山東老家，我漂亮的鋼琴是放在寬敞的大客廳裡，可以隨心所欲自由自在地彈。那時我是多麼愛鋼琴啊。

在音樂上，我雖然喜歡，也沒怎麼特別用功努力。我們班上天賦最好的是李義珍，天生就可以唱到高音 C，燦爛豐滿。再就是賴素芬，是女中音，聲音非常醇厚動聽。

二年級的時候鄭老師去義大利進修，我成了林秋錦老師的學生。同學裡陳明律家裡很洋派。同學裡陳明律還沒上高中就跟著林秋錦老師學唱，是嫡傳的花腔女高音。陳明律家裡很洋派。她母親是美國華僑，只會說廣東話跟英文。她的穿著打扮，比如襯衫牛仔褲，在同學眼中就是奇裝異服。披肩長髮、**蝴蝶結**、大腰帶，是幾十年的招牌。而她其實是最循規蹈矩的乖學生。劉塞雲

和我在高二暑假去參加同等學力考試的時候就認識了。果然我們作了同班同學。又一起演話劇。她嬌滴滴的，父親是師大國文系的教授。劉塞雲的聲樂老師是張震南。她那時的聲音高而輕飄，和鄭老師教我們的概念不太一樣。四年級時她也到了林老師門下。

班上和我最要好的宋世謙，個性跟我截然相反，可是彼此投緣。她和我同寢室，書看得多，各門功課都好，是班上的第一名。我覺得她很有深度，喜歡聽她講話。她則欣賞我晚上講電影和各種課外活動的衝勁兒，那都是她這個好學生沒做過不敢做的事。還喜歡聽我在球場上

1952 年，勞軍。

故事。她的父親是中興大學的教授。母親也在大學教英文，是留美的。我結婚以後才知道，我的婆婆何覺余跟宋世謙的母親竟然當年是北平女師大的同班同學。兩代同窗，真是太巧了。

一進學校，勞軍、唱歌、演講、編壁報、演話劇、球類比賽各種外務都有我的份兒。很引人注目。學校裡出海報還特別介紹了我，和劉塞雲、美術系的童美雲並

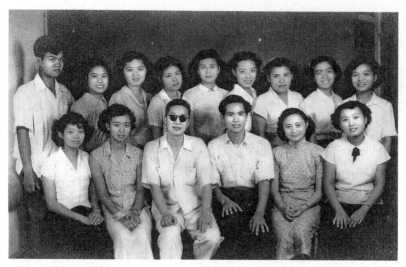

前排左起：林建安，宋世謙，李九仙（導師），黃德業，趙雪玲，蘇雪薇；
後排左起：許斌碩，李素英，楊麗珠，陳明律，金慶雲，劉塞雲，李義珍，黃明月，
柯秀珍。師大音樂系同班同學。大約 1952 年二年級時拍的。吳文貴已經休學不在
其中。

稱是一年級的三朵雲。

　　一年級我就被體育系的朱裕厚老

師選進籃球校隊，覺得非常光榮。因為

很多體育系高班的同學都還選不上。新

竹女中的同學李大文、史蕙蘭後來都念

了體育系，又成了我的啦啦隊。她們總

騙來打聽我的男生說，我是體育系的。

體育生多半有好嗓子。我後來曾在體專兼

課，深有體認。我們班上聲音最好的李

義珍籃球也打得好。學校比賽，我們音

樂系女生過關斬將，軍威赫赫。不料決

賽輸給了國文系。全隊在球場上就大哭

了起來──其實還都是女孩子。我大四

時來了郭幼麗。香港僑生。左手投籃神

準。但那時我已經不打籃球了。她也跟

著我打網球。我們非常要好。

　音樂系比我更早的一個冒牌體育生是孫少茹。那才是真的假小子。強壯結實。她父親是抗日名將孫連仲，母親是光緒皇帝堂兄戴漪的孫女。比我高兩屆，史惟亮同班。她愛球成痴，上什麼課都抱著球進教室。她的聲音得天獨厚，頭胸一貫。唱高音時總壓著一隻耳朵，說這樣才唱得上去。後來讀她弟弟的回憶，才知道她一隻耳朵有問題。我們都被她的聲音震撼，她卻說：「董蘭芬才唱得好。她是有技巧的。我唱高音只會大聲。她能唱小聲。」她的天賦之優異，人人羨慕。但在師大還沒有得到真正發展。一九五八年去了羅馬，苦學五年，破繭而出。接連獲得國際比賽首獎。是我們那一代裡聲樂成就最高的，至今也少有可以比肩，是所有華人中第一位真正的一流戲劇女高音。一九六四、六九年她兩次回台演唱。她聲音的渾厚我並不訝異，更令人驚嘆的是委婉細膩的柔聲，深刻高貴的音質。是真如她所說，每天三小時的苦練而得。知道自己有好的天賦，就不能辜負。不幸的是在四十一歲就得了腫瘤。四十八歲去世。

　住校八個人一間。洗澡間在樓下廚房旁邊。還好是單間的。自己拿著桶去大鍋爐舀熱水。同寢室的同學都感情很好。我總溜出去看電影。最愛的是英格麗褒曼那如玉的臉龐。《北非諜影》、《戰地鐘聲》、《煤氣燈下》、《聖女貞德》，還有希區考克的弗洛伊德心理

分析電影《意亂情迷》，不知看過多少遍。每次看完一場還不足，休息時間躲在洗手間裡，燈黑了出來再看一場。所以總到宿舍關門後才翻牆回來。室友替我掩護，也等我講故事給她們聽。黑暗中大家躺在自己的被窩裡，聽我活靈活現地說書，用聲音把電影再演一遍。講到緊張之處，我就把被子拉到頭上蓋住。說：「今天到此為止，下回分解。」每個人都翻起身來罵我：「金慶雲最壞了，太可惡了。」我說：「你們不知道一千零一夜那個妃子嗎？故事說完了就要被殺頭了。」

故事情節，穿著打扮。連一顆扣子也描述得清清楚楚。忘記是哪一個跳下床來掀開我的被子招我，說：「今天就把你給斬了！」蘇雪薇叫我「羅曼蒂克校長」。

吃飯在大食堂。女生要經過師大路到男生那邊去吃飯。我們拿著自己的碗筷，經過男生宿舍時，男生們就開著窗子，用筷子敲著飯碗叫：「誰誰誰，看這邊，我在看你啊。」非常討厭，覺得我們簡直像丐幫遊街——那時還沒有這個說法——就像受賑的災民。

後來我發現，男生吃三碗飯，女生才吃一碗半碗。我們為什麼要跟男生一起吃飯呢？我說了這個想法，就被選上了做女生伙食團的主委。我跟男生拆伙，把女生搬回女生宿舍來吃飯。我們這邊主食省下很多錢，就可以加菜。每五天加一個蛋，或加一頓肉。大家都很滿意。

我離開山東以前，從來沒有吃過豬肉。後來也不能不吃了。每次回新竹，姐姐就幫我熬一罐

豬油。帶回學校，吃飯的時候，熱騰騰的白飯拌上豬油，就已經美味無窮。每次把豬油拿出來，大家都來舀上一勺。沒吃幾頓就分光了。

我們一個禮拜才上一次聲樂課。鄭老師教學生不那麼死板，讓我們自由發展。很對我的脾氣。她只強調一些聲樂的概念。一年級下學期的時候，每位老師挑幾個好一點的學生一起開一場音樂會。鄭老師選了我獨唱。趙元任的〈上山〉，一首古諾《浮士德》裡面女中音的〈花怎麼這麼美麗〉。還跟陳明律唱了《費加洛婚禮》的二重唱。

懵懂

準備演出那段時間，我在琴房練唱，一個比我高一班的男生Z，走進來指導我。這歌是什麼意思，這裡是什麼感覺，該用什麼音色。都是我聞所未聞。讓我很佩服。他是聲音非常好聽的男低音。沒有學過小提琴，但即興就能拉出動人的調子。瘦瘦高高。獨來獨往。一頭亂髮，常戴一頂斗笠。眼光迷離，莫測高深。同學或老師，沒有幾個是他瞧得起的。只和盧炎比較要好。許常惠後來說，Z是他們那一班真正的天才。

我很出鋒頭，自覺得意的那些團體活動，都是Z看不上眼的。雖然他也到場邊站在人群

裡看我打球。我們除了像合唱這種共同課會見上面，都是他來找我出去。不知不覺成了我唯一單獨交往的男生。但他那樣高傲矜持的人，是不會說一句好聽話的。我們多半到中山堂旁邊的朝風咖啡廳聽音樂。一杯咖啡聽上一個下午。寧可翹課。覺得更有收穫。他也帶我回家聽音樂，吃飯。家世似乎很好，父親是監察委員。母親很美，是大學畢業的知識分子。後來才知道她精神有些問題。

系裡只有一個話匣子，就是手搖留聲機。唱片也非常有限。教指揮的老師系主任戴粹倫，不管教哪個年級，好像都在放那一張德弗札克的新世界交響曲。一年級下學期，一個春末夏初的晚上，我們跟助教把唱機借出來，在操場聽音樂。大家席地而坐。這就是那時候我們的處境，在光禿禿的操場上，一個孤零零的小唱盤。其中流瀉出來的一曲曲古典音樂，在我們年輕敏銳的耳朵裡竟然那麼豐滿。神祕，遙遠，動人心魄，宏偉深刻。我們了解得還那麼少，卻已經是這個島上最前端，最幸運的一群人了。即使胸無大志，也充滿了蒙昧的憧憬。貪婪地吸吮著貧瘠的養分。夢想著有朝一日，我們中間，有人會寫出偉大的作品。有人會站在台上，唱出像此刻讓我們熱淚盈眶的歌聲。月明如鏡，夜涼如水。Z把他那件帥氣的麂皮夾克給我披上。我們聽得不忍散去，直到宿舍要熄燈了。Z讓我把夾克披回去。說明天中午再來拿。

留校察看

不幸的事就從這件夾克開始。第二天中午，我們大家都要去上課的時候，宋世謙突然上吐下瀉。一下子站都站不住了。這時候宿舍裡已經沒人，就剩我們兩個。我非常著急，不知如何是好。這時他聽到Z在下面叫我。我推開窗戶，下面是一排樹，過去就是馬路。

我對Z說，你快上來。他說：「你不下來嗎？那把我的夾克丟下來就好。」他知道男生是不准進女生宿舍的。我說：「宋世謙病了，快上來幫忙。」Z就趕快跑上來。宋世謙手腳冰冷，扶都扶不起來。我們用一個毯子把她包住，想抬她下去。我在窗口大呼小叫也有別的同學聽到了，又過來了幾個人。一個同學說：「金慶雲快點，舍監來了。」我正手忙腳亂，就說：「石頭來了有什麼不得了，救人要緊。」舍監外號石頭，舍監來了。

我們都不喜歡她——不是她的錯，舍監總是沒人喜歡的。我一回頭，她就在我的後面，一張雪白的臉，怒容滿面，說，「你不知道男生不能進宿舍嗎？」我說：「你沒看到我們在救人嗎？」我沒理她，再加上三個同學，把宋世謙抬到校門口。借了一輛板車，就往外面拉。後來在街上找到了車，把她送到中山北路的馬偕醫院。一檢查是食物中毒，非常危險，立即灌腸急救。原因是宋世謙每次回到台中家裡，都會帶一些罐頭來，和我們分享。那時

天氣轉熱，罐頭打開後食物變質了。

我一直陪著她，到了晚上，比我高兩班的余水姬來醫院，說：「金慶雲，你快點回去吧，我來陪宋世謙。石頭非常生氣，說你把男生帶進宿舍，又對她如何如何沒禮貌。你趕快回去跟她道歉。」那時候的交通不方便，回去已經很晚了。第二天早上我才找舍監，打算跟她道歉。

她住在我們宿舍的頭上單間。我敲門，聽到裡頭說說：「進來。」我一開門，看到她捲了一頭的捲子。覺得不方便，就把門關了退出來。我們從小的家教，像姐姐捲著頭髮，絕對不會出臥房讓外人看到的。甚至父親兄弟都不行。我在外面站著，聽到她在裡面厲聲叫道：「叫你進來你還不進來！」我就又推門進去了。

她教訓我，說是我沒見過的這麼沒有教養沒有禮貌的學生。我就開始跟她辯論昨天的事情。一口咬定救人要緊。辯論的結果是我沒有向她道歉就走了。到了下午，同學就來說，石頭已經把這件事情報告了劉真校長，說要開除你。

我一聽才慌了。趕快去校長室敲門。進去一轉身，看見校長坐在大辦公桌後的大椅子上。

驚訝的說：「啊，怎麼是你呀？」他的聲音表情我至今如在目前。劉校長那時還很年輕。他

三十八歲就做了師範學院校長。

原來校長是認得我的。我各種比賽、演話劇、勞軍，給他留下了印象。他說，「你怎麼做這種事呢？」我說了事情經過和自己的想法。校長說：「你對舍監那麼沒禮貌，是應該開除的。我再給你一個機會。記你兩大過兩小過，留校察看。你乖乖的，多替學校爭光，記幾個功補回來。」

姐姐聽到這消息，嚇得掉淚。想我好不容易上了大學，不到一年就差點開除，恐怕是畢不了業了。那一次，姐夫以家長的身分到學校來，安靜地聽我說。沒有責備我一句，還說我做得沒有錯。然而我看到姐夫看我的眼光，我一輩子不會忘記的眼光。那裡面充滿了疼愛惋惜。那時我才開始覺得慚愧。很可能我就要被開除了。在姐姐姐夫的犧牲支持下爭取來的光明前途就毀於一旦，辜負了遠在故鄉，音訊全無的父母的期許，只因為我不肯道歉的任性和傲慢。姐夫無言地教誨了我，要認清自己的人生目標，區別事情的輕重。

後來想想，要罰不是該罰闖進女生宿舍的男生嗎？他卻毫髮無傷。可見我的真正罪狀是頂撞師長。沒有開除我，石頭似乎還心有未甘。她把我趕出宿舍，不讓我住校了。更嚴重的問題是非住校生不能在食堂吃飯。我是領公費的窮學生，一個月只有七十塊錢。姐姐姐夫再寄給我三十塊。我做家教或教鋼琴賺一點錢。但要是租房、在外吃飯，可絕對不夠。明知我

孤身一人在台北，石頭是不想給我活路了。

還好宋世謙台中女中的同學盧玉霞好心收留了我。她家就在我們師大路的後面。就是我看電影回來，學校關門後跳牆進來的地方。盧玉霞是虔誠的教徒，後來做了修女。

我運氣好，又遇上了貴人。有一天，我在三路公共汽車站旁邊照相館，看到車上下來一個人，居然是我山東濟南齊魯中學的體育老師崔連照。

他剛來師大作專任。分別幾年，再也沒想到在台灣重逢。他一聽我的情形，就帶我到老師們的伙食團吃飯。我可因禍得福，和老師們平起平坐。崔老師吃飯時老是跟同事們介紹我們金家在山東濟南的情形。有一位朱老師說：「我就看她像個大小姐。」我成了一幫教授們的寵兒。人人都知道我的故事，教我說，以後只要看到石頭就遠遠給她一鞠躬。有這麼多老師撐腰。我又天不怕地不怕了。

石頭後來做了知名女子高中的校長。成績斐然。依然以嚴格著稱。本來和台大的自由開放相比，我們師大校風一向保守拘謹——或說樸實，「誠正勤樸」是我們的校訓。住校生每天早上起來要去升旗。校長一定站在台上長篇大論的訓話。我簡直深惡痛絕。我早上幾乎都爬不起來，不去升旗。全靠訓導處一位老師對我特別包庇。總提醒我，什麼時候要點名。幾

十年後，我進師大專任，還得到他的指點。

多年後我看到有人回憶劉真校長在週會上當眾讓人剪女生頭髮的往事。那是千真萬確。

我們同學，很多原來留著漂亮的大辮子，像宋世謙，後來都剪掉了。許常惠念念不忘的吳漪曼的兩條小辮，我進來時也早已不見了——她比我高兩屆，與史惟亮同班。但因為她來台前已經考入過南京中央音樂，是插班到師大二年級。所以其實和許常惠同時入學——石頭的作風，也不過就是一脈相承。後來去管高中生，更不在話下。倒是我這樣的異類，是進錯了籠子。

幸好籠子還夠大。

多年後，我擔任全省聲樂比賽的評審。決賽在石頭的那所高中。石頭校長滿面笑容地過來跟我打招呼：「金老師，還記得我嗎？」我當然記得！只不過當年恨事，早成了笑談。我們都不再年輕氣盛。石頭老師也多了慈悲。

又好多年，第一屆師鐸獎我受邀演唱。劉真校長致詞，不知那時他什麼官位。在休息室裡，我上前鞠躬，說：「劉校長，還記得我嗎？」校長滿面笑容地答道：「當然記得！金慶雲，你為校爭光啊。」我說：「還好校長沒開除我啊。要不然——」要不然會怎樣呢？誰也不曉得——那天我跟校長說的是：「要不然，我就跟白景瑞拍電影，作電影明星去了。」那是逗得他哈哈大笑的鬼話。白景瑞那時比我還窮。沒見過攝影機什麼樣。劉校長一念之仁，把差點沒頂的我撈上了船。我是感激的。

崔老師

我的靠山崔老師住在單身的男老師宿舍，當然都是教室改的。那時候的老師們真辛苦。我也經常帶著同學上崔老師的房間去包餃子等等。他對我呵護備至，等於是我的家長。崔老師隻身來台。多少人要給他作媒，他瞪著眼說：「我是有老婆孩子的。」或許他就把我當自己的孩子吧。

林老師不准我打籃球後，崔老師就教我打網球。我在濟南時就打過網球。不過是好玩。還送了我一個最好的英國 Donlup 網球拍。我大四的時候，郭幼麗剛考進音樂系。她是籃球高手，跟我很要好。崔老師總帶著我們兩個到新公園球場打網球。打過球就去附近的知名北方飯館子吃飯，像真北平，鹿鳴春的烤鴨。馬來亞餐廳也是他帶我們去的。我這樣的窮學生，自己是不可能進這樣的餐館的。崔老師非常大方。在我眼裡似乎很有錢。其實那時教授的薪水能有多少。只不過他單身一人，把錢都花在我們這些像他子女一樣的學生身上。對我更特別照顧。打球後上館子，似乎是在延續我們共有的，在濟南那些日子的記憶。我還帶了很多同學跟他學打球。得到崔老師照顧的有一大幫人。

崔老師在宿舍的窗外院子裡養花。蘭花養得特別好。還有兩隻大白鵝，他一進圍牆就高聲叫著歡迎他。他搬宿舍，不能再養了。我跟他討一盆蘭花，他不肯給，說我不會養，糟蹋了。

崔老師還帶我們到碧潭去游泳。大二時美術系比我低一班來了一位齊魯中學的男同學趙澤修。講起家鄉往事，分外親切。他見到我用一口山東腔說：「山東話都忘光了。」我說：「欸？你現在說的是什麼話？」崔老師早在高雄遇見他，勸他來考師大的。趙澤修每天西裝油頭，在藝術學院中也是個異類。碧潭游泳就是他教我的。可是我從來沒學會。正好姐夫從美國回來，帶了非常漂亮的寶藍色游泳衣給我。碧潭這麼遠，我們一幫人是一路騎著自行車，大呼小叫，互相追逐而去的。下坡的時候，耳畔風聲颼颼，衣服吹脹起來，帶走一身熱汗。再跳進清涼的潭水中。年輕的身體，怎麼折騰都行。現在想來恍如隔世。

山東同學聚會的時候，總是在交誼廳裡擀麵包餃子。濟南唸過書的馬森也跟我們玩在一塊兒。大家都是一口山東話。只有馬森和我說國語。還有白景瑞雖然不是我們山東人，也總來湊熱鬧。

最熱衷的課外活動，除了打球，就是演話劇。和李行、白景瑞、馬森、劉塞雲等人一淘。

白景瑞早就下定決心要去拍電影。也相中了我做他未來的女主角。果然他圓了夢,到義大利去學了導演。我見到他就說,欠我一場電影。而對我那麼早結婚,他很有意見。

魔鬼訓練

二年級開始我成了林秋錦老師的學生。林老師是當時著名的全台第一花腔女高音。我在新竹女中時就聽過她的音樂會,唱《茶花女》中的詠嘆調,神乎其技,讓我非常佩服。林老師起初不怎麼會說國語,所以不跟我們講什麼道理,只管唱。琴鍵一敲,喊一聲 come on,就讓我們一個音階一個音階往上爬。每一個學生,不管是什麼材料,一律發聲到 high C。我被整得每次上了課就要啞上兩天。心裡害怕。對聲樂課視為畏途。就總推說咳嗽傷風的不去上課。林老師可沒放棄。叫同學把我抓來,不管生不生病,唱!擴展音域談何容易。張大嘴,要能放進三個手指頭,這樣唱高音,我一直沒有學會。可就有好幾位同學練出來了。是我那牛犢子脾氣,接受不了林老師按著牛頭喝水的教學法吧。近半個世紀以後,一九九八年我的中國歌獨唱會,九十歲的林老師來聽。對我說:「金慶雲,你不錯,還能唱。」我很慚愧。

雖然有了不少進步,狀況不好時高音還會有破綻。是不是我錯過了當年遵從林老師教導,脫

胎換骨的機會呢？[5]

在大學我只是個普通的學生。合唱老師孫德芳組女生合唱團，我這音樂主修生都沒被選上，心裡真窩囊。孫老師是賴名湯夫人，據說曾是南京金陵大學的校花。部隊裡很多軍歌都是她寫的。我二年級上學期，唱彌賽亞排練時，Z唱 solo，孫老師一直指正他。他坐在後面一聲不吭。最後拿著講義，走到前面來，把講義往指揮架一摔，說：「這樣唱，那樣唱，你自己去唱吧。」轉身就走。所以Z也成了兩大過兩小過留校察看的學生。他那一年沒唸完就去美國了。

從我那場蕭滋老師伴奏的獨唱會開始，孫老師經常來聽我的演出。二○○○年唱布拉姆斯，孫老師聽完一直握著我的手說：「我真想不到，真想不到。」可見她還記得當年我的狀況。她的意思是，真想不到這樣一個普通的聲音，快七十歲了，還能唱上一場獨唱會。我也想不到她居然說，「布拉姆斯那些歌像是給你寫的。」她的意思應該是，以我的聲音，唱這些歌還挺合適。

孫老師不只聽我的音樂會。有一次我去看雲門舞集演出，見到孫老師站在門口。我說：

5 註：參見〈老師教我的歌〉，二○○○年三月二十八日，《聯合報》副刊。收入《音樂雜音》。

「老師還不進去？」她說：「我想看啊，買不到票怎麼辦？」我趕快去找工作人員商量，說這是我的老師啊。他們替我找了一張票，我把自己的位子讓給老師。我看演出，也和老師一樣都是自己買票。

劉真校長為師範學院請到了很多名師。黃君璧、梁實秋、蘇雪林等等。大班共同課，例如田培林老師的哲學概論，我都在看小說。有外校慕名來旁聽的批評我人在福中不知福。田老師的女兒田楨是音樂系高兩班的學姐，也就是我和劉塞雲高二同等學力去考師大時的那個義務伴奏。繆天華老師點名稱讚我的作文，引起大家側目。在他們印象裡我就是瘋得一身大汗，頭腦簡單的野丫頭。

我對學校的一切不是那麼關心。下午總蹺課，睡午覺。Z出國後，我也不去朝風聽音樂了。班上的同學許斌碩還請我去過一兩次。他的家境似乎很好，能請我喝咖啡。而我是太窮了。他的和聲對位都很好。也很懂聲樂理論。建議我該如何唱，如何解決問題。對我很有幫助。他畢業後去了美國，失去聯絡。

二年級換了鋼琴老師。林橋老師才進師大。他那時似乎沒有什麼顯赫學歷，但琴彈得真好。特別重視指法，先讓我們擺手一個月。手指如何提高，手腕如何平放。我擺了一個禮拜

就抗議了。我說：「剛開始學鋼琴的時候，山東那位美國牧師，他教我的指法就是這樣的，和您說的一模一樣。何必再擺手浪費時間呢。」林老師說：「好吧，那你就不用擺手，好好的彈一些曲子。」四年級的時候他讓我彈貝多芬奏鳴曲，還建議我畢業音樂會可以選擇表演鋼琴。我是主修聲樂的，怎麼會去表演鋼琴？林橋老師抬舉我了。

林橋老師教會了我學習鋼琴的正確方法。我到高雄女師教書以後，讓每個學生都學鋼琴。還跟林橋老師通信請教。老師簡單扼要地說明最重要的方法。我和我的學生們都受益很多。

老師大概在師大教了三四年後就到美國去了。

我覺得最遺憾的就是，選了林秋錦老師以後，聲樂沒有多少進步，她還禁止我參加籃球校隊，也不許我演話劇。說這些對我的聲音都是有害的。我不得不接受。這讓我的大學生活少了很多樂趣。現在想想還可惜。

暑假中我們也要到林老師家上課。過了一陣才知道，這是要交學費的。我只好跟老師說，我沒錢，兩個星期上一次課吧。老師很驚訝地說：「我看你穿的衣服，以為你是闊小姐。怎麼說家裡人都沒來呢。」於是減了我一半的學費。

關於穿著，我從大陸帶來的衣服，跟本地的大不相同。那時很少人穿毛衣，冬天就一件套一件布衣。我那些繡花拼色的毛衣，同學都覺得漂亮得不得了。她們熱衷晚上出去跳舞，

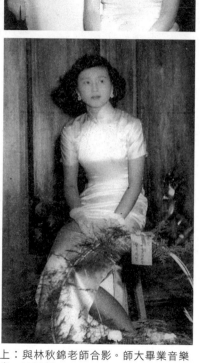

我卻從來沒興趣。她們就來跟我借衣服。蕾絲邊的襯衫，鑲金線的裙子。我自己覺得平時穿不出去的，她們都視若珍寶。

離開濟南時五姐脫下身來送給我的羊絨大衣，長到腳踝。我拿到裁縫店讓他們剪短。師傅下不了手，說這麼好的料子樣式，他們見也沒見過，怎麼能剪了呢。我說，不剪沒法兒穿。而我也買不起新的。現實是很殘酷的。而我，一點不多愁善感。

在師大也沒有什麼機會演唱。幾次實習音樂會在禮堂表演，不過是幾首歌什麼的小東西。

只記得有一次，林秋錦老師讓我唱了舒伯特的《冬旅》裡面的一首〈烏鴉〉。鋼琴老師張彩

上：與林秋錦老師合影。師大畢業音樂會，1954 年。

下：1954 年。畢業音樂會時。

湘對林老師說，你那位學生的音樂性好。張老師是鋼琴老師裡的王牌。和林老師交情最好。

林老師學生的伴奏一定要是張老師的學生。對他的意見很重視。林老師轉述的這句話，大概

是我在師大唯一聽到的林老師對我的間接肯定吧。

〈烏鴉〉唱得有音樂性，是因為舒伯特的歌本身非常有現代感。我自己覺得驚心動魄，

可能也唱出了幾分感覺。我的確更喜歡藝術歌。林老師也覺得合適。說：「你好好努力，將

來四年級的時候說不定會唱得很好。」

但是到了畢業音樂會時，我還是進步有限。老師選歌煞費苦心。讓我唱了古諾的 Ave

Maria，還有一首馬斯奈的〈迷孃〉（Mignon），以及中國歌。姐姐慎重其事的幫我到衡陽街

買了湖藍色的淺色緞料做旗袍。那是我離開家後第一次作新衣。按那時候的標準，還配了白

紗手套，高跟鞋。想想那時的標準姿勢，兩手握在腰前，自己都覺得好笑。不管好不好聽，

至少自以為很好看的。

唱完老師還誇了我幾句。要我好好努力，以後有機會站在台上。或許不過是安慰我的話，

都讓我記了一輩子。而我自知，比起優秀的同學差了一些。沒抱多少幻想。

以留校察看之身，居然熬過了後面三年，算是很幸運。姐姐來參加畢業典禮，牽著我的

師大畢業照。1954 年。

手一直掉眼淚。我渾渾噩噩的四年大學生活，原來姐姐是這麼看重。那是姐姐姐夫一手栽培出來的啊。

我的畢業照，託宋世謙在美國的母親再輾轉託人寄到濟南家中。得到短短的口信：父母即將遷往北京。不要再往濟南寄信了。幾十年後，我在北京見到大姐時，父母都已亡故。大姐說，文革時家裡把所有涉及海外關係的東西都銷毀了。媽媽手裡緊攥著我那張畢業照不放，是他們硬奪下來燒了。一家痛哭，還不敢出聲。如今我二十歲以前唯一的一張獨照，是五姐保存，後來交給我的。大概十二歲。

築巢

那一個倉皇的時代中，我們所擁有的，

小小的，珍貴的幸福。

初為人師

師大畢業，因為那時候在戀愛中，他還是左營海軍官校的學生，我就打定主意到南部去教書。

我新竹女中英文老師的兒子鄭寶鼎比我低兩班，鋼琴彈得很好。本來要考師大音樂系的，常向我打聽。後來不知怎麼被一個朋友勸得一起去考了海軍官校。我很詫異。對他這個朋友起了好奇心。

志杰的確能說會道，似乎無事不知。特別是國家大事，國際情勢。後來才曉得他是家裡聽來的，現買現賣。他和我認識的那些師大台大學藝術或文史的男生也大不一樣。英氣勃勃，肌肉發達而頭腦絕不簡單。單槓雙槓玩得被拍成示範電影。一雙厚掌非常靈巧，沒有不會修的東西。他和另一位同學合作，做了極精細的鄭和下西洋寶船模型，至今在官校的博物館裡。

六十多歲接掌一家電子公司，需要技師執照，年輕工程師考不出來。他自己去清華大學旁聽了半學期，居然通過考試。

他讀海軍官校，我們見面時間不多。他每天寫信。他不在台北，一到週末，有什麼喜慶，添什麼好菜，來什麼客人，各種理由，他父親都讓在師大歷史系的周表哥來約我到家裡去。

他家總是滿座鴻儒，高談闊論。很有意思。他們逢人就介紹我是志杰的朋友，就這樣被一家

人十面埋伏莫明其妙的坐實了。

恰好高雄女師新成立，正在招人。經人推薦，創校校長羅首庶說要考一考我。面試在中

山北路一個幼稚園，她要我彈鋼琴給她聽。

第一次看到羅校長，梳著清湯掛麵的頭髮，戴著黑框眼鏡。黑堂堂的臉，平板板的身材。

大概四十出頭。符合我對老小姐教育家的一切想像。

聽了一個樂章，她就說：「可以了。你是主修聲樂的，就不必唱給我聽啦。我就聘你

上：與羅志杰。1953。
下：與羅志杰。

吧。」我很興奮。師範生要教一年書才能夠正式拿到畢業證書。大家都在找好學校的職位，師範學校是首選。李義珍應聘了和平東路的師範學校，劉塞雲到台北市

女師。其餘的同學都去了普通中學。高雄女師是全新的學校，地點如我所願。我滿心憧憬。

兩位好同學宋世謙、李義珍，陪我到高雄。高雄女師正在建新校舍，借用建國小學。報到後領我去住的地方。把我嚇呆了。原來是給我一間教室，教室中間隔了個板子。另外半邊是一位胖胖的太太，帶著個孩子，是總務處的同事。想想在新竹女中，師大，我們的老師也都是住在教室裡。這就是那時為師者的宿（舍）命吧。

這麼簡陋的地方，我在哪兒洗澡呢？於是我跟兩位同學又回到台北。姐姐濟南的同學秦淑英跟她的先生在高雄工作。我寫信問她能否暫住，她很熱情地答應了。開學後我到了淑英姐家。他們有兩間臥室。她讓先生去小孩房睡，自己和我同榻。我很過意不去。但我得住下才能租房。

我一到學校，總務處的老師就說：「哦，校長找你找得很急，你趕快去見她吧。」我到了校長室，校長板起面孔，也沒有請我坐，就讓我站在她的辦公桌前面，聽她一大頓訓斥。她問：「你報到以後為什麼不留在學校呢？」我說：「還沒有開學，我留在學校做什麼呢？」「但是我們有很多事情要做呀，我們要買鋼琴啊，音樂老師要給我們去挑選。那你住在哪兒呢？」「我不知道。」「你住哪還不知道？」「我真的不知道。我住在表姐那兒，在唐榮鐵工廠的旁邊。什麼地址我不知道。」校長的樣子非常嚴厲可畏。一點笑容都沒有。我想，以

後要在這種校長手下工作，可有罪受了。

果然。開學後校長就要求我每天早上要到學校升旗。我早上起不來，作學生時就最怕升旗。沒想到作了音樂老師還不能免，真是不幸。原來她要我在司令台上指揮大家唱國歌。過了一段時間，不用去升旗了，每個禮拜一還是要參加一次老師會議。然後就請我作一首校歌。

我在心裡琢磨了幾天，實在沒把握，就說我去請師大的老師作吧。於是蕭而化老師給我們作了一首校歌。校長很滿意，叫老師學生都要會背會唱。我有些後悔，如果自己作一首校歌，成為每個學生的記憶，是一件多好的事。

校長要我做事，都是命令式的。我感覺自己簡直不是老師，倒像是她的學生。可是她那些層出不窮，似乎是找我麻煩的點子，也都有其道理。一位剛剛創校，百事纏身的校長，對音樂這樣的邊緣學科竟然如此重視，比我還用心。她也讓我認識到，自己不再是學生了。我就是這個學校音樂方面唯一一個，獨當一面的專家。至少校長是給我這樣定位的。自己必須拿出成績來。

學校第一屆只有五班學生，四班普師科，一班幼師科。這些學生畢業以後到小學去教書，一個人要包辦國語、算數、常識、音樂、體育、美術所有課程。我想，學生必須要會彈鋼琴。只有我一個老師，每週兩堂音樂課，怎麼可能學琴？而且那時我們也還沒有鋼琴，只有

風琴。於是我要求校長，每班加一堂鋼琴課。我不要鐘點費。校長高興極了。於是我們高雄女師的學生，沒有一個不會彈琴，出去工作非常搶手。很多同學認為學會鋼琴是上女師最大的意外收穫，受益一生。

學校很小。教職員們都相處得很好。連校長也對我和顏悅色了。她知道我有個男朋友是海軍，姓羅，還是長沙人。同鄉又同宗，她大有興趣，刨根究底，最後弄清了我未來的公公是羅敦偉，跟她是一個祠堂的。她更是興奮，一力促成。校長輩分高，所以我們以後就叫她校長姥姥。我教了一個學期，拐過年來，就結婚了。

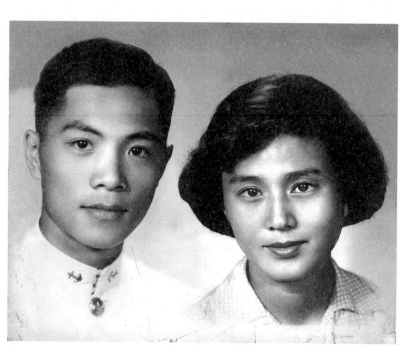

與羅志杰，1953 年。

在淑英姐家住了一個多月後找到了一個日式房子，很大。房東是一位二十幾歲的陳小姐，帶著兩個妹妹住。父親是航業界的，沒有來到台灣。我分租一間。廚浴都共用。我們相處得極好，就像一家姐妹。

那段時間，總覺得日子過得非常快樂。志杰還在軍校，頂多週末回家。而他的大哥羅裕在高雄工作，幾乎每天都騎車到我們這兒來。他把電唱機、唱片都搬來給我用。我對他的工程技術一點不懂，但我們談小說，談音樂，這些我感興趣的，他無所不知。他也喜歡看電影。我們經常一起上電影院。羅裕個子矮，眼睛外突。騎著一輛很大的腳踏車。顯得有些古怪笨拙。但只要和他相處深了，都會被他吸引。陳家上初中的小妹就很崇拜他，一心想撮合他與自己的姐姐。羅裕也沒交什麼女朋友，只有一陣子跟一位世交家的女兒來往比較密切。

羅裕本來在鐵路局做事。那時候開發東部，召集全國的工程師到那兒去工作。羅裕就參加了這個隊伍，一直在宜蘭那邊開路。

我們同一屆男生也有在南部服役的，如白景瑞、劉芳剛。還不時在高雄聚會。白景瑞最是熱情。在大街上和我們勾肩搭背，路人都以為怪，我早習以為常。我一入大學就跟他一起演話劇。大學演戲有了男生，我總算能演女主角，雖然還偶有反串。白景瑞一窮二白，卻整天嘻嘻哈哈，天生有喜感。人緣極好，大方無比，常請我們吃花生米。我和劉塞雲嘔氣，他

羅家

1953 年。

在高雄女師教了一年，因為準備生產，就跟在台北金甌女中任教的同學林慧君交換了一學期。我住在羅家，就在金甌女中後邊。羅家兄弟姐妹八個，其中大哥在外工作，二哥出國唸書。家裡非常熱鬧，還有位近九十歲的老外婆（婆婆的母親）。就像我老家的情景。斜對門汪家有一個很會表演的小女孩汪其楣，跳芭蕾舞，說是要給志杰勞軍。

作和事佬，則花了大本錢請我們吃冰淇淋。他對我寄予厚望，宣稱要把我捧成中國的英格麗褒曼。在他的導演夢裡，也順帶替我規劃人生。警告我不要結婚，為我描畫電影明星的大餅。我從來只把這些當瘋話，夢話。我問他服完兵役有什麼打算，他說要去義大利學電影。聽起來就像是瘋話，夢話。那時候出國留學是要賣房子湊錢的。

公婆對我極好。我與志杰的婚事姐姐並不贊成，說海軍太苦了。公公親筆寫了一封信給我的姐姐姐夫。先是對我稱讚一番，似乎得媳如此，大慰平生。再說志杰雖還年輕，終能成器。繼而保證小家庭經濟有靠，「我們吃粥他們吃粥，我們吃飯他們吃飯。」。公公的《五十年回憶錄》，語不及私，說到家庭的寥寥數語。倒為我這未入門的媳婦，提起他那如橡大筆親自上陣，讀得我當場淚眼婆娑。想想我父母身陷大陸，音訊全無；若論門第，我只能算是高攀。何勞他老人家相求。我那時候滿懷浪漫，窮雖窮，未曾考慮過現實問題。而這封信讓我感覺真的有了依靠。我珍藏多年，彷彿是我的護身符。

結婚以後，我賺七百元，公公就寄給我六百。我賺八百，他就給我七百。我們家裡的冰箱、摩托車，教育費，火車票都是公公補貼的。我後來琢磨出了公公這位經濟學家「差一百」的算盤：他一方面兌現給我姐姐姐夫的承諾，不讓我養家吃苦；一方面又顧及我的自尊，維持我對家庭貢獻的榮譽感。一九五六到一九五七年，我在台北羅家住了大半年。大家都喜歡我的女兒。老外婆年紀這麼大了，還親自用手縫了一個開襠褲給她。老人家非常疼愛這個重外孫女，動不動就把她抱在懷裡。

公公是著名的報人，計畫經濟學者，大陸撤退前任行政院秘書，抗戰時期實業處統計局長。到了台灣，或許因為對政治的失望，不願出仕。只以經濟學者的身分擔任一些顧問工作。

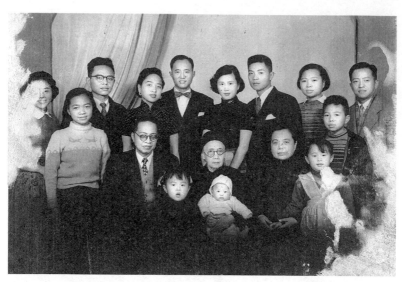

羅家。前排中坐為老外婆，懷中抱著我的女兒羅弘。公婆坐在兩側。前立兩女孩為熊能（右側）、熊維。站立著左起羅芬、羅惠、羅志強、羅素，熊之宙，金慶雲，羅志杰，羅芳，羅特，羅裕。1955年。

再就是寫作。他的生活十分簡樸。每天都趴在書桌上寫東西。後來政論大約也不能寫了。在《暢流》雜誌有《旅台詩抄》專欄。

家裡經常高朋滿座，多是知名「報人」，就是那個時代的意見領袖。而他們的意見，和最高領袖的意見不盡相合。如雷震、易君左、成舍我、龔德柏（龔大砲）、唐舜君（國大之花），都是常客。他們縱談時事，火花四射。與黃少谷伯伯是通家之好。言論之大膽尖銳，我聞所未聞，似懂非懂。後來讀公公的《五十年回憶錄》，才知道他很早就提出組建獨立的政黨，勸說胡適出面領導。他們那

一代從五四運動走出來的知識分子，懷揣著對民主自由的信念，在高壓的政治環境中，總是盡可能發出一點不同的聲音。

女眷們則打麻將。胡適夫人江冬秀是婆婆的牌搭子。她最喜歡志杰，總叫他「三爺」。

公婆子女各四，還有我好久才弄清楚關係的侯表哥，張表哥，周表哥，都把這裡當自己的家。隨著結婚生子，第三代越來越多。每天川流不息，進進出出。多年後我經過那裡，看著那小小幾間日式房子，覺得不可思議，當年怎麼能像魔術盒似的裝得下那麼多人。

羅家風氣之民主，思想之開放，確實不同。我初次見識到還是黃毛丫頭的妹妹在飯桌上與公公唇槍舌劍的辯論，不免緊張。而公公呵呵大笑，根本不以為意。我自以為是叛逆青年。所以我在羅家真是毫無壓力，比在姐姐姐夫跟前更自在。我心高氣傲，易得罪人，卻與公婆從無齟齬。因為他們的寬厚，和我對他們的由衷尊敬。

而在五四革命青年的公婆眼裡看來，我的那些小打小鬧，一點不足為奇。

寒暑假帶孩子回台北婆家，可真每天就像是鑼鼓喧天。羅家的平等自由，在我這孔孟之鄉出身的看來真是沒大沒小，無法無天。就以吃飯來說，我們老家長輩沒有坐定誰也不敢動筷子。羅家則爭先恐後，熱鬧非凡。一個大圓桌根本坐不下，後面還站著一排。脅下肩頭，有縫就鑽；小叔大侄，當仁不讓；七嘴八箸，一掃而光。真是座上客常滿，樽前盤早空。誰

要怩怩作態，準餓肚子。宋世謙來吃過一餐飯，也嚇壞了。說：「你們家怎麼是這樣的呀？

簡直是一群小強盜搶飯，都不管爸爸媽媽來不來呀？」我已經見怪不怪了。

羅家在杭州南路與信義路交口，是三輪車的碼頭。巷子裡漸漸有做三輪車夫們生意的飯攤。午晚時分生意鼎盛，水泄不通。熱油烈火，大碗巨鍋。十分雜逻，安全衛生都成問題。我們看不順眼，只有公公不以為意。說都是鄰居賺些辛苦錢，給賣勞力的辛苦人提供方便，有什麼不好？於是一步步發展到連著我家西牆搭起棚子，菜香四溢，鑽進我們院子。

老外婆（婆婆的母親）一直跟著公婆住。我初到羅家時她還能走動。福建人，皮膚細白，言語溫柔，道地的大家閨秀。知書達禮，還做得一手好女紅。脾氣極好。只有一次大家一起包餛飩，小輩嫌她動作慢，說：「外婆，你別包了，睡覺去吧。」她把筷子一擱，說：「餛飩我還不會包嗎！」真賭氣上床睡覺去了。外婆活到九十六歲。後來糊塗了，多半躺在床上，最喜歡吃糖，婆婆只好把零食罐藏起來。有人經過就毛妹毛妹的胡喊。而公婆總不厭其煩的接腔：「那不是毛妹，毛妹出國嘍。」

羅家子女都有藝術天分，個個手巧。大哥作雕塑，攝影，拉小提琴。志杰做起細活兩手機靈無比。二妹羅芬畫得非常好，還會裁縫，我女兒小時的漂亮衣裙都是她的傑作。三妹羅芳後來成了名畫家家教授。小妹羅惠、小弟羅特作小飾品從消遣成了專家。羅特從小剪紙就是

一絕。羅惠說，這些都是小時候老外婆帶的。婆婆何覺余是清代大書法家何紹基的曾姪孫女，大概真有藝術基因吧。

家中幫傭的有老年的歐巴桑和少年的歐巴桑母女兩人。老年歐巴桑和公婆言語不大相通，總見她坐在院子裡搓洗衣服。婆婆還把她介紹給鄰居兼差。少年歐巴桑儼然總管，凡事一把抓，在家中一言九鼎，誰都敬她三分。家中那麼多人，那麼多事，也不知她如何管得過來。少年歐巴桑從少年做到老年，五個子女，四個是在羅家工作時生的，也經常帶到家裡來。主僕之間就像一家人。有段時間還有小女傭春桃。掃院子時撿起報紙就看。大姐在房裡喚她，坐在走廊上的父親拖著湖南腔說：「莫要喊囉，春桃看書哩！」

公公是個大近視眼，常拉著我兒子的手，祖孫倆一搖一擺的到寶宮電影院旁喝蛇湯，補眼睛。他耳朵倒好，晚上巷子裡梆梆麵聲響起，總是他第一個聽到，就喊：「餛飩來咯，要吃的趕快舉手。」看著大家吃他就高興。

印象中的公公總是樂呵呵。其實那時台灣景況岌岌可危。親歷國民政府在大陸崩潰的公公，憂國之心恐怕一日不曾稍懈。只是我們懂懂無知，只覺得他和藹可親，還十分幽默好玩。

他坐在廊前，摘掉厚厚的眼鏡，捧著大書貼在眼前，是我心中磨滅不去的影像。他的至交易君左伯伯文中說他的笑話：一次文章寫到一半有事離開，壓在玻璃板下回來再寫。第二天社

論登出只有一半。再一看後半段都寫在玻璃板上，根本沒交出去。我當時信以為真。有一次少年歐巴桑笑著喊：「羅先生又穿錯別人的鞋回來了。」可見不是初犯。

弦歌

生產後半年我回到高雄。新校舍也蓋好了，在林德官，建築師是修澤蘭。老師們都有宿舍，雖小，至少每個人一間。浴室廁所在外頭，去大廚房提熱水洗澡。學校的環境很美，後面是火車道。這是我有生以來第一個獨立門戶的自己的家，雖然只有六個榻榻米。我裝了白紗窗簾布，插一盆鮮花。學校借了一架風琴給我，可以彈彈唱唱。覺得很滿足。

高雄女師第三屆起，我就帶著學生參加高雄市的合唱比賽。每次都是第一名。參加比賽的高雄中學有兩位挺帥的音樂老師，很謙虛和氣。還有一位教聲樂的蔡老師，就有跟我們打對台的味道。也因此讓我感覺到，我們的學生雖唱得不錯，但聲樂基礎訓練不夠。

我跟校長說，學生必須要作聲樂練習。校長問，聲樂練習是什麼？我說，就是發聲，吊嗓子。校長說，她們哪有時間？我說：「校長，我們女生不是全都住校嗎？就叫學生早自修，晚自修，各練聲十分鐘好了。」所以我們高雄女師，一大早就全是咿咿呀呀的發聲。然後晚

自修、甚至兩堂課之間，學生也會自動練聲。全校皆然。比師大音樂系還熱鬧。所謂弦歌不輟，恐怕全國只有我在羅校長的支持下真的做到了。現在女師同學會，都是七八十的老太太了，講起來還都是她們年輕時最有趣的記憶。喜歡唱歌是人的天性，沒有人以此為苦。

募款音樂會

回到高雄，帶著不到一歲的女兒，沒有地方可以托兒。好些老師也有同樣問題。我跟校長提議，我們該建一個小托兒所，讓學生輪流照顧這些孩子們，當作實習，一舉兩得。校長大為讚賞，但苦無經費，申請費時。我就計畫開一場音樂會，募捐籌款。我和宋世謙一起——高雄女師學生增加後一個音樂老師應付不來，我就把她也拉來了——她的鋼琴彈得很好，卻不喜歡上舞台。最後排定由她獨奏一組鋼琴曲，其他大部分節目是我獨唱，她伴奏。

為了準備這場音樂會，我特別坐火車到台北跟林秋錦老師上課。她給我選的曲子中，有《蝴蝶夫人》中的詠嘆調，有《波西米亞人》中的穆賽特（Musette）的花腔。林老師居然對我這麼有信心。其實好些曲子超過我的能力。

那時高雄幾乎沒有音樂會，報上登得很大。聽眾爆滿。入場時校長演出在勝利大劇院。

差點擠不進去。音樂會後我的同學李中秋還寫了篇樂評登在報上。成了當時很轟動的文化事件。只有鄭寶鼎說，你怎麼唱這些歌呢？給我一個當頭棒喝。的確，有些曲目不適合我。

我們真的募到了一筆錢。就在校園的角落上蓋了一個小房子作為托兒所，教職員還沒有上幼稚園的小小孩兒就放在這兒，幼師班的學生輪流帶他們。師生們真是融成一個大家庭了。人人誇讚。校長對我是刮目相看。後來學生一律學琴，就把這裡改成了琴房。

新居

音樂會時我已經又懷孕了。一九五七年的暑假，我回到台北生產。回高雄後我帶著兩個孩子住在那六個榻榻米的房裡。有一個可愛的小傭人叫麗棉，每天早上來，晚上回去。替我照顧孩子做家事。很有愛心。

學校在高雄的街上買了八間國民住宅。分給主任、資深老師住。我們都去看過，覺得太高級了。完全沒想到，校長居然分了一間給我。簡直喜出望外，也很不好意思。大概是因為我建校有功，校長給我些獎勵吧。同事們好像也沒什麼意見，因為羅校長從來沒有私心的。或許校長真有點私心：我生了個羅家長孫——是她的重孫輩，不能再窩在六個榻榻

米裡了。

志杰買了一套鮮豔的黃色大沙發。國民住宅有一個客廳，一間大臥室。志杰帶著他的水手做了一個掛衣櫃，跟下面的抽屜連在一起，連隔板都沒有。我們覺得那已經是很不錯的房子，有家的味道了。

家裡有了空間，公公送了我一台鋼琴。我收一些私人學生，貼補家用。也有女師的學生。女兒五歲開始學琴。她從小事事聰明，音樂也有些天賦，卻不怎麼用功。如今居然成了維也納著名的鋼琴教師。兒子更不肯學琴。每次練琴要給他一塊錢。最後有一次被鎖在家裡練琴，他把後門紗窗剪破了逃出去。我就放棄了。

我在高雄女師是師大同學的轉運站。宋世謙出國換了蘇雪薇來。蘇雪薇走了換蕭泰然來。他的鋼琴彈得很好，常給我伴奏，重新喚起了我演唱的興趣。我們決定兩個人合開音樂會。我又常去林秋錦老師那兒練習。林老師說，蕭泰然的藝術修養很高，要我好好努力。不料他突然舉家到美國去了。幾十年沒有回來，據說受到白色迫害。我完全不知道蕭泰然有什麼政治活動。對我而言，他就是一位單純的老師，一位和我志同道合的藝術家。

故人

女兒剛上小學的某一天，鄰居郭老師敲我的門，急急說：「金老師你小心點。上午有一個人到學校來找你。我們說你不在。他找到你的座位，拿起你的名牌，親了又親。唸唸叨叨說我愛你，我愛你。又跟我們說，金慶雲本來是我太太呀，我到美國去她就跟別人好了。我們覺得他不太正常。是你以前的男朋友嗎？」

我心裡轟然一響。是Z。我只聽說過他從美國回來了，在台北美國學校教音樂。我問：「那個人什麼樣子？」「三十歲不到吧。高高瘦瘦，穿著西裝上衣。很帥。有一種特別的風度。一看就跟普通人不一樣。他在學校裡到處參觀，還叫人事室主任來跟他講話，說：『你們這個學校相當不錯，可是圍牆不夠好，我回到台北後會向總統報告，讓你們的圍牆再加強，因為你們是女校。』他說話很清楚也很斯文。可是口氣那麼大，要不是對你的名牌瘋瘋癲癲，我們還真說不出哪裡不對勁。他問大家你住在哪裡。我們當然不敢說。我趕快回來告訴你。你千萬小心啊。」

Z打聽到了我住在街上的國民住宅裡。我們的院子很淺，圍牆低矮。一連八間是女師的

我牽著兩個孩子到前邊的淑英姐家裡去。

宿舍。他個子高，一家家從牆頭往裡看。看到掛在牆上的我的結婚照，就進去了。傭人攔他不住，跑過來告訴我們，有一個男的在家裡不肯走，一定要見我。

我很猶豫。有一種想看他現在什麼樣子的衝動，又非常害怕。並不怕他會傷害我。真正擔心的是兩個孩子。我知道他母親發病時有暴力傾向。一年級暑假，我回新竹姐姐家住。箱子寄存在他家。他看到楊老師給我畫的多張人像，跑到新竹來責問。在滂沱大雨裡把我往河邊一推，掉頭走了。第二次他再來，三姐把我藏起來，說我已經去台北了。三姐警告過我，不要和他交往。

當年，我們算很親近了，但連一句表白的話都沒說過。或許那次嫉妒的行為就是他的表達吧。他去美國說走就走，沒留下什麼話，甚至也沒有通信。那時男生出國幾乎不可能。大概因為被記過後他再也忍受不了了。大家也都覺得師大是留不住他的。他從來就跟所有人不一樣，好像站在山崗上，冷眼瞧著在紅塵中打滾的人。或根本就目無下塵，生活好像沾不上他的身。我相信他是個天才，可能是我這一生中距離最近的一個天才。或許他就像我為之癡迷的那些天才作曲家們，舒曼，董尼才悌，沃爾夫，與瘋狂只有一線之隔。而我，和他在一起時那個對世界一無所知，卻充滿了夢想的少女，想像著生活就如星空的深邃遼遠，一塵不染。就如音樂的溫柔委婉，激越雄壯。我像奧菲莉亞一樣，崇拜地聽著他像哈姆雷特一樣半

瘋半傻的胡話。而十年之後的我，就是一個平平常常的女人了。嫁人，教書，生活，帶著兩個孩子。還看小說，看電影，聽音樂，自己唱唱歌。但這些只是生活之外的消遣。我快樂而滿足。夢裡沒有那些夢想，也沒有Z。

淑英姐的先生春霖哥下班回來，說：「走，不怕他，我帶你回去。」我們回到家裡。看到一別十年的他。一點沒有不正常。但也絕不平常。丰神俊逸。就像從前一樣，身上籠著一圈光，一般人靠不近的。看到我，他開口說的都是英文。是不是要想把我跟其他人區隔開來？而我弄不清他在說些什麼。對我寒暄的話他都是答非所問。

春霖哥說，對不起，你下次再來拜訪金慶雲吧，我們今天還有一個約會。就帶著我跟兩個孩子到外面叫了一部三輪車。剛坐上去，Z拉著春霖哥說：「你下來，這車是應該我坐的。」

春霖哥說：「好啊，我們再叫一輛吧。你跟我們去。」他果然就跟我們到了我姐姐的同學王淑華家。春霖哥把王淑華拉到後面告訴她怎麼回事。我們坐在客廳裡隨便聊天。問他美國的情況。他興致很高而且隨和，侃侃而談，很有見識。春霖哥後來說：「今天小孩發燒，還是回家吧，你們改天再聚吧。」我們回家。Z也就離開了。

淑英姐認為我應該趕快避一避。第二天我一早帶著孩子坐火車到台北去了。公公婆婆很詫異，你們怎麼回來了？我說，從前有一個追求我的同學，現在有點精神異常，跑來找我了。

公婆是非常開通的，只哈哈一笑。打電話告訴羅校長這件事情。校長說，沒有關係，你住兩天再回來吧，都不要害怕。

回到高雄以後聽鄰居說，他搬了一把椅子，每天坐在前院的圍牆裡面唱歌，不停的唱。唱得很好聽。幾天後不見了。這新聞還上了報。不是他的真名。記者編了一個愛人移情別戀，他想偷渡到香港的故事。聽同學說，他被送到台北的精神病院了。還是他本來就是從那裡跑出來的？偷渡到香港，說不定也真是他幻想的，或計畫的一部分。是不是想帶上我呢？

我沒敢打聽他的消息。不知道這次重逢，在他的眼裡我是什麼樣的。生活一直往前走，我只看到眼前的一點點光。也無暇回顧。Z的忽然出現，彷彿時空轉了一個彎，打了一個結。

一面大鏡子立在我的當前，一面立在我的身後。影影幢幢，無數個我，伸展到無限遠的前方與無限遠的過去。他那最敏銳最獨特的眼光裡，當年看到了我身上的什麼？現在又看到了什麼樣的我？

在旁人訕笑狐疑的眼光中，只有我在心中弱弱地說，他不是瘋子，是個天才。我想著，他在我的院子裡，唱的是什麼呢？男低音在歌劇裡很少作為主角。莫札特的唐喬萬尼可以算一個。或許他唱的是藝術歌？如舒伯特的《冬旅》？生活囂囂，把我們的聲音都掩蓋了。那時我們還很年輕。他還可能大有作為。這樣的人，天生就走在一條窄道上。在一邊是天才，

一邊是瘋狂的岔路口，他走錯了。

我聽說，在精神病院裡，給病人用的藥就像除草劑。瘋狂的雜草壓下去。天才也枯萎了。

女兒

校長待我們如家人。三個孩子的滿月酒都是在校長家裡辦的。我們經常到她家去吃飯。

小孩上幼稚園，校長都讓她的三輪車去接送。訓導處主任調到虎尾，校長就讓我搬回學校去，住主任房。她說是業務需要，這樣學生學琴、練合唱方便。儼然把音樂教育提高到全校性業務了。這是我死心塌地跟隨羅校長的原因。她對我生活上的照顧，還在其次。而是這一位貌似古板的校長，竟是世間少有的「愛樂」人，對音樂與美學教育如此重視。我們十三年間培養出來的普師、幼師學生，個個能彈會唱。把音樂愛好和修養帶到小學中去，又培養了多少下一代。與我後來在音樂科系的教學生涯相比，高雄女師，或許是我對基層音樂教育貢獻最多的地方。也是我近五十年音樂教師生活中很長的一站。

搬進主任級宿舍，我把家布置得更漂亮了。我怕鋼琴淹水，做了一個台子。學生站在上面，有舞台上的感覺。學生中也有走上聲樂歌唱道路的。例如呂麗莉。她的嗓子很好，那時

卻很懶散。我帶她出去比賽，還臨場逃脫。因曠課太多我給她音樂不及格，竟然影響到她升級。

她的父親來求情，我沒答應。或許她因這個教訓而開始努力了。她和我一直保持著聯繫。事業、家庭上的問題都向我傾訴。

在主任級的宿舍裡住了四五年。優雅舒適。學生來上課，同事們來聊天喝茶——胡訓蓮、童恩寶、汪蓮芳，我們維持了幾十年友誼。院子很大，養了幾十隻雞。校園中我親眼看著當年的小樹長大，在其中漫步，賞心悅目。我們的傭人叫桂華，長得很好看，最疼我的小兒子。

她一直做到我遷回台北。

在高雄的十三年，生活的重心只有孩子和學生。成為藝術家的夢想，就和我畢業音樂會的旗袍一樣，被摺得平平整整地藏在箱子裡。覺得永遠也不可能再穿了。

從二十二到三十五歲，或許我錯過了自我發展的黃金時間。然而我當時沒有怨懟，後來從未後悔。全心全意陪同孩子們成長，是我一生最快樂的時光，也是最大的收穫。

如今我的女兒已經退休。我最小的孫子十四歲。他們自己不常想起的或沒有印象的兒時光景，都被保存在我的記憶之中。那是他們最可愛，最快樂的時候。而我幸運地參與其中，這些從我自己繁衍的生命。

海軍的生活就是漂泊不定。志杰畢業後多半在船上。後來他又被送到大直外語學校重點

培訓英語，然後派往美國去接艦。好幾年間都在台灣和舊金山之間往返。教養子女的責任，就都在我一個人的身上了。

我見過很多被哭鬧不停，或瘦弱多病，或生性敏感的孩子折騰得焦頭爛額的父母。我可說沒有這樣的經驗。我的孩子們，小時候個個好吃好睡，健康活潑，快樂大方，不讓人操心。我是全職老師，不能不依賴女傭幫忙。但一直住在學校宿舍，下了課就回家，算是從不缺席的媽媽。我相信幼兒期的安全感，是一生的支柱。

生女兒在台北坐月子。電影院裡上映伊麗莎白泰勒和詹姆斯迪恩主演的《巨人》。我和婆婆兩人都想去看。但坐月子的規矩是不准出門的。眼看著要下片了，我們實在忍不住，婆婆幫我包個頭巾，就一起去看電影了。那是三個多鐘頭的大片。老外婆一直嘟囔我們太荒唐。

今年（二〇二一年）一月，著名的廣播兒童節目主持人「白銀阿姨」九十歲過世。即使當年的兒童都已經老了，她那字正腔圓的，好聽的聲音還在我的腦中。我才知道她是我的同齡人，還是回教徒。想起女兒上幼稚園的時候，她的老師游達明是高雄女師的畢業生，游昌發的姐姐。有一次帶小朋友們到電台去上白銀的節目。準備的節目時間太短了，老師就臨時讓我女兒唸一遍歌詞。「我是小青蛙，我有兩個家……」唸得抑揚頓挫，有板有眼。時間還不夠，她又臨時清唱了「我的家在山的那一邊」。這是她聽收音機學的，我沒教過她。

女兒小時的語言和音樂能力比一般孩子開竅得早。一歲多就很會講話了。我生她大弟時──他們相隔一歲九個月，她坐在病床的旁邊的桌子上，說個不停：「小老鼠，上燈台，偷油吃，下不來。」「月亮奶奶，愛吃韭菜……」一首首的背。鄰床的產婦聽說她不到兩歲，非常驚訝。女師的學生們都很喜歡她，總來我宿舍。他讓她坐在講台上，拿平時我給她唸的圖畫書，隨便翻到哪一頁，她都能能完整的「讀」出來，其實不認得那些字。何老師把她的表現展示給學生們看，證明幼兒在耳濡目染之下有多大的學習潛力。

我自己不是用功學生。也從不逼兒女用功。教他們說話唱歌，不過是做遊戲一樣。孩子的天性沒有不喜歡唱歌的。學校在偏僻的林德官。好不容易附近開辦了一個幼稚園。我去拜訪老師，說我的女兒快三歲了，希望來上學。她說絕對不行。一定要三歲半以後。我就把女兒帶去，她在老師面前唱〈大板城的石路〉，〈康定情歌〉，〈在那遙遠的地方〉。老師就收了她。在自己身旁擺一把椅子給她，對她很愛護。

我晚上去看電影，沒人照看，就把女兒也帶去。有個電影叫《胭脂虎》，其實就是卡門的故事。女兒看不懂聽不懂，也津津有味。電影裡用的都是歌劇《卡門》裡比才的音樂。隔幾天她在收音機裡聽到，就喊我說：「這是我們看的電影。」她已經能跟著哼了。

女兒五歲開始學琴，興趣不那麼高。練琴還是枯燥辛苦的。她不很認真，我也不太要求。四年級參加比賽，決賽前被淘汰。她高興地跑出來，說不要再比賽，不必再練琴了。可是她最在意的是，再冷的天也堅持穿裙子不穿長褲。襯衫要有花邊。

女兒在小學裡，每天早上指揮唱國歌。

我第一次去維也納回來，她正高中畢業。就安排她到維也納學音樂。我沒有期望她成為演奏家，但既然學了音樂，就該體驗一下這個空氣中都瀰漫著音樂氣味的城市。後來她在那裡生活了大半生。覺得維也納樣樣都好。她一畢業就進入維也納市立音樂學校任鋼琴老師。奧地利的音樂學校是一種特殊制度。學生在普通學校受一般教育之餘，同時可以在音樂學校接受音樂教育，例如每週兩次的鋼琴課。女兒的學生多半從上小學開始由她啟蒙，一直學到高中畢業。有的考進音樂學院，大部分上一般大學不同科系。這些年來她儼然成為維也納頂尖的鋼琴名師。學生一個接一個獲得全國甚至國際比賽首獎。有的學生其他學業成績很差，因為音樂上的表現，找到自信與人生方向。也有像她的中國學生「二牛」，不只鋼琴好，門門功課都是頂尖，包括體育。看來他不會以鋼琴演奏為職業，但已有了職業水準，終身有音樂相伴。我們母女兩代都從事音樂教育，比較起來，似乎幼年培養比高等教育更重要。從小時候的說說唱唱開始，我的女兒至少和我一樣，以聽音樂為最大的嗜好，享

受著維也納最好的音樂節目。我當年為女兒安排的道路，也不知道是不是正確的選擇。幸好下半場她走出了自己的成績。

羅裕殉職

一九五七年暑假，我懷著身孕，帶女兒回台北婆婆家住。那天我們吃過了晚飯，突然電話鈴響了，公公接起來聽。沈默了半天，我們聽到他說：「你們趕快救啊！」又連說了幾次：「你們快點救人啊，你們快點救啊！」我們坐在對面的沙發上，才感覺事態嚴重。再聽得公公又說：「什麼？死了？什麼？你說他死了？」我挺著大肚子站了起來。公公把電話掛上。

用低沈的聲音說：「羅裕死了。」

他們基地的同事說，羅裕有幾天沒有回去過夜，大家以為他在另外一個工地。他的屍體被沖到一個大石頭邊擋住，才被放牛人看到。通知公公時已經是過世好幾天後的事了。

公公打電話給婆婆，說家裡出事了，快點回家。婆婆問：「是不是金慶雲生了？」公公說：「比這還嚴重，你快回來吧。」

婆婆才進大門，大姐夫就喊：「羅裕死了。」婆婆差點坐到地上。歐巴桑趕快扶她進來。

爺爺的血壓高漲。大姐夫陪著婆婆去接了羅裕的遺體回來。

一九五七年六月二十一日，羅裕殉職。時任橫貫公路工程師，在羅東崙埤仔工地夜間獨自過臨時吊橋時跌落濁水溪。年僅三十三歲。在出事的地方立了一個「故工程司羅裕紀念碑」，于右任書。橫貫公路工程，艱險異常，參與者多為退役軍人。還有許多無名者，像羅裕一樣，為台灣的建設獻出了生命。

那是我人生中第一次失去身邊的親人。還是完全沒有想到的，這麼年輕的大哥。是的。

大哥就是我的親人。初到高雄的日子裡，他對我的照拂比在軍中的志杰還多。他謙遜退讓，其實一身都是才氣。初中就有專利發明。以「衣谷」為筆名，《拾穗》上每一期都有他的譯作或創作。愛好畫畫、雕刻、攝影、音樂、電影。為我留下了許多鑲在那一段歲月裡的照片。

而他自己，從來沒有出現在鏡頭前。

大哥往生後不到一個月，我生下大兒子，帶給公婆一絲安慰。他們抱著他，唸著：「看不到大伯了。」婆婆特別偏愛這個羅家長孫。

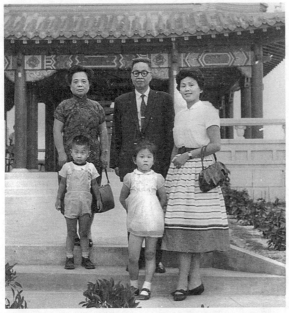

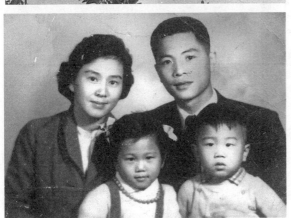

上：公婆羅敦偉、何覺余；女兒、大兒子。大約 1960 年。女兒的紗裙是二妹羅芬從美國寄來送給她的。

下：1960 年左右的全家照。

長子

同樣的教育，兒子就和女兒的發展大不相同。他大器晚成，比較晚才開始說話。一首〈兩隻老虎〉也學半天。和小人精似的姐姐相比，就顯得寶裡寶氣，楞頭楞腦，總鬧笑話或闖禍。

有一次同事的未婚妻在我們家借住。那女孩很可愛，白白胖胖。忽然聽到她在客廳裡大叫，我趕快跑去看。原來是兒子一手拿著個榔頭，一手拿根長釘子，對準她的大腿捶。

他上幼稚園坐娃娃車，就是一輛改裝三輪車，載六七個小孩。學校的會計和我們是鄰居，有一對雙胞胎兒子，一起坐娃娃車。有一段時間他們忽然不坐了。我問為什麼。她才吞吞吐吐地說，因為我兒子在車上逼著男生女生親嘴，不聽他話就打人。同事知道我不打小孩，大概覺得我會護短。

有一次羅校長去巡查幼稚園，看到小朋友都在罰站。老師說因為他們玩疊羅漢，壓得底下的小朋友都透不上氣了。校長問誰出的主意，大家不作聲，只有我兒子拍胸脯說是他帶的頭。校長回來跟我說，咱們羅家的孩子「要得」。

他個性獨立，凡事自作主張。高中自己決心轉學，也不跟我們商量。我也都隨他去。他早就不跟我們行動了，週末去婆婆家，他總是藉口推辭。但或許他不會承認，小時多麼黏人。照顧他的女傭十金對他非常好，寸步不離。但我一推腳踏車出去上課，他就嚎啕大哭。甚至我在前面騎，他追在後面跑，他後面跟著十金。想想真像滑稽的電影畫面。

我們家的孩子都不怕老師。大概也因為他們的老師都是我的學生。兒子上一年級，拍著級任老師的脖子說，老師，你太胖了。讓她哭笑不得。好處是他們在學校的行為我都一清二楚。

現在他為他兒子的淘氣頭疼，其實他自己當年更是胡來。有一次回來看到鄰居一幫人都站在我家門口，好像出了什麼大事，把我嚇壞了。鄰居太太說，你一定要打你的兒子。他學西部電影，拿繩子套我兒子的頭拉著走。小孩不知輕重的行為有時真是可怕。每一個孩子的健康成長，沒有傷害到自己，沒有傷害到別人，都是一個幸運的奇蹟。

像這種事，當然是要鄭重處罰的。還有一次他把錢藏在鍋爐裡面。我罰他寫一百遍：「我以後不敢了。」然後關在房間裡閉門思過，晚飯也不讓吃。女兒偷偷去看，回來說：「哇，弟弟太好笑了。他跪在聖母瑪利亞的像下面，兩手靠得緊緊地在禱告。」要讓小孩子學會分別善惡，全在他自己的覺悟，體罰真不必要。他後來成為一個自控力很強，個性沈穩，立身處世非常規矩的人。

兒子小時說話著急時會有些口吃。我讓他慢慢說。上初中後自己決心糾正，跟我借錄音機練習。高中被同學選出參加演講比賽。他自己寫稿子，請我示範如何演講。結果得了全校第一名。後來出去比賽，得了台北市第一名。在大學當了演辯社社長，全國比賽第一名。好口才竟然成了他的一大優勢。

他是三個子女中唯一在台灣上大學的。和我共同生活最久。有一段時間，只有我們兩人在家。他有比較深的中國傳統觀念。在大陸工作生活，都替我們安排了最好的房間，讓我們

當作自己的家，隨時去住。他在上海的家是我近十幾年來主要的生活地點。他考大學時我怕練唱吵他，他說沒關係。聽到好聽的旋律還會過來問我唱的是什麼。在上海，他會陪我去聽音樂會。我在維也納安家，他出差特地飛過來探望。他在跨國集團任高管。從台灣到大陸，在業界聲望很高。而他沒有商場習氣，律己很嚴。不多應酬。業餘就讀書。有人批評他 EQ 不高。我倒寧願他這樣不虛偽，不敷衍。我感覺得到他內心的細緻溫暖。他在鄭州下功夫學了全套太極拳劍。每次看到他穿著功夫裝專心練拳，我都非常羨慕欣賞。他虔誠信佛。家裡收藏了許多珍貴的佛教文物。

八二三炮戰

一九五八年，我帶著兩個孩子回台北過暑假。在高雄兩耳不聞窗外事，到台北便感覺到氣氛不同。台灣一直處於風雨飄搖之中。公公消息靈通，更早感覺到局勢的緊張。中共方面公然宣稱要武力解放台灣。八月初台灣宣布台澎金馬進入緊急備戰狀態。公公和朋友們激烈討論，不停的電話，繞室徘徊。我不敢多問。聽公公說，這是真要打了。

八二三炮戰開打。新聞報導不多，公公四處打聽。後來知道，兩小時內落下三萬多發砲

彈，三位中將副司令陣亡。公公眉頭深鎖，說金門如果守不住，台灣也就不保。其實他沒有說出來的，我沒有問的，是我們兩人共同的憂慮。志杰在海軍服役，七月起就家書稀少，語焉不詳。此時更音訊全無。公公一年前才失去了他的大兒子。此時他的另一個兒子，我的丈夫，或許正在漫天炮火中搶灘。金門炮戰，沒有陸軍登陸短兵相接，也少有空戰。而海軍暴露在炮口下的第一線，對孤島補給。我夜裡躺下，摟緊酣睡的三歲女兒和一歲兒子，他們完全不知道外面的世界如何可怕，他們的父親面對的是什麼樣的危險。我也不去多想，以單純的樂觀，相信我會保護好他們，相信一切都會向好發展。在空軍眷村裡，我見到過好幾個痛失丈夫，成為烈士遺屬的鄰居姐妹。投身海軍，是志杰自己選擇的。嫁給他，是我自己選擇的。是什麼樣的命運，就來吧。

一直到十月初，中共宣布單打雙停，局勢趨於緩和。志杰沒有提起過那段時間發生過什麼。我也不想知道。只知道有一次在金門軍艦不能起錨，情勢危急。他潛入水底解開羈絆。因此得了勳章。這不但要有勇氣，有能力，還要有急智。

失怙

一九六四年，公公羅敦偉逝世。我生第三胎前，他到高雄出差，和我們一起吃飯。想著就要添一個小生命了，我們都滿心歡喜。他走後當天下午，我就意外住進了產房。年輕的醫生埋怨我第三胎還大呼小叫。幸好經驗豐富的護士長薩琛看出不對，火速送到大醫院，剖腹救回母子兩條命。嬰兒落地時都不會哭了。我原本很擔心，後來一切正常。

我在高雄休養，近三個月還沒回台北。一天志杰從左營打電話來，說爸爸有點不舒服，他坐夜車回去看看。第二天我在學校上課，到辦公室，幾個同事正在說話，見我進來都噤了聲。等了半天問我：「你公公好吧？」我說：「很好啊，志杰昨晚回去看他了。」一位忍不住說：「我們剛才聽新聞說羅敦偉先生過世了。」我一下跌坐到椅子上，大哭不止。兒子跺著腳大叫：「爺爺不會死！」我們連夜趕回台北，婆婆抱著襁褓中的小兒子，一直說：「看不到爺爺了，可憐哪，看不到爺爺了。」

公公的辭世讓我很久很久一想起來就掉淚。同事跟我說：「你的公公一定很好，我們沒見過媳婦哭公公哭得這樣的。」是的，是的，你們都不知道他有多好。我十七歲離開故鄉，

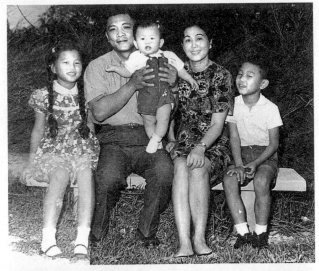

上：大約 1965 年時的全家人。

下：高雄女師將升格為省立高雄師範學院。前排白衣者是羅首庶校長。黑衣者為童恩寶。校長左手邊是來接掌師範學院的金院長。右一是趙慕鶴老師。我在左一。

父母音訊全無，死生未卜。嫁入羅家十多年，公公不知不覺間已經成為我真正的親人。

那時候，我感覺驟然失怙的巨大哀痛。多年後我才知道，我的父親也在同一年於北京過世，突然的腦溢血。

在悲哀中的婆婆歡喜不起來，也一直不怎麼喜歡這個小孫子。冥冥中似乎在一家人之間有什麼牽連。新的生命填補了空缺的席位。如新綠取代凋零的黃葉。雖然不再是同一片葉子。

如果世間真有輪迴——我的大兒子就很相信——我願我的孩子真是大哥轉世。他是那麼精彩的，善良的，對這個世界有貢獻的人。我以生養羅家的後代作為我們緣分的延續。大哥的墓碑上，刻著我小兒子的名字，作為他的子嗣。

我與公公相處的時日不能算多，對他的認識也太淺。讀了他的回憶錄，才知道那許多驚心動魄的經歷與作為。回首往事，想起在那一個倉皇時代的背景下，我們所擁有的，小小的，珍貴的幸福。

我在高雄女師渡過了平靜單純的十三年。帶大了三個孩子。全心都放在孩子和學生身上。同學們來來去去，出國了，高昇了，轉業了。外面的世界越轉越快。我卻躲在這個世外桃源中，哼唱著我的牧歌。

轉變終究要來的。不管我願不願意。

重拾

枯燥苦悶的生活中，音樂開闢了一個祕密花園。

沒有人知道我為什麼那麼快樂。

板橋中學

高雄要設置師範學院。籌備組看上了高雄女師，直接改制升級。羅校長當年一手策劃的，無疑是高雄最美麗的校園之一。對老師們這是一個喜訊。可是羅校長不能留任，調任台北縣的省立板橋中學校長。

我決定隨校長到板橋中學。人人都告訴我，以事業發展而言，是不智之舉。我在女師教了十三年，留在升級後的師範學院就是講師。可以逐步升等到副教授，教授。我對這方面沒怎麼用心也沒什麼計畫。只覺得校長愛校如家，被迫告別，連我都不禁傷感，不忍心在她落魄時離去。

就這樣，我們遷回台北羅家去。羅家本來人就多。我們一家擠在一間房裡，過得十分辛苦狼狽，和高雄相差太遠。雖然以前寒暑假回來也是這樣住，但那是短時間，又在假期裡。

從杭州南路到板橋中學很遠。乘20路公共汽車到博愛路轉客運車，越過淡水河。教了十三年的女校，還都是聽話安分的師範生，來到這男女同校不同班的高中就大不相同。高二的調皮大男孩們，看到來了個三十幾歲的時髦女老師，就愛說些玩笑話。板橋中學是台北五省中之一，學生程度不錯。以升學為重，自然不能把音樂拉到像在高雄女師那樣的高度。我

來了一年，板橋中學在合唱比賽中拿到台北縣冠軍。學生也都對我服服貼貼了。

上音樂課，要把風琴抬到教室裡來。教唱歌，放唱片，講些樂理和音樂家的故事，我的

音樂課應該是緊張的升學教育中一個很受歡迎的心靈修復站。

異類

在這裡遇到一個特別的學生施捷。我中午多半都在學校裡的辦公室吃帶去的三明治。施

捷總大刺刺地到辦公室來找我聊天——一般男生看到老師都是避之惟恐不及。他聊的都是音

樂，戲劇，電影，舞蹈，文學。坐在我辦公桌對面的教國文的朱老師，拿施捷的作文給我看。

他的感覺敏銳，想像力豐富，顯然是有藝術天賦的。

他這種巴結老師的行徑，當然讓同學看不上眼。我上課問，誰來給我放唱片？班上的同

學就起鬨：施捷啊，當然是施捷啊。他從後排跌跌撞撞地走上前來，一路被同學又絆又推，

嘴裡嘟嘟嚷嚷：「我就我，有什麼了不起。」單是他這種不在乎旁人眼光的我行我素，就讓

我刮目相看。

放學的時候他多半和我一起乘車回台北。可是他家住在中和，根本不順路。看來家境不

是太好，父親已經過世了。其實他幾乎沒有聽過音樂會，也沒聽多少唱片，沒有學過任何樂器或音樂理論，甚至音樂家的故事還是從我這裡聽來的。可是就從這些有限的音樂經驗裡，他就有深刻的感觸，講出一篇自以為是的大道理。他對音樂的敏悟全然出自於本能。

施捷的藝術天分不止於音樂。他會替媽媽燙頭髮，替姐姐選布料。他眉飛色舞地向我描述看黃忠良現代舞，柯錫杰的攝影展。後來偷偷跟崔蓉蓉學現代舞，把舞衣藏在同學處，不敢帶回家。還上台參與了一次演出，是唯一的男舞者。我和施捷的兩個初中同學一起去看，沒有太多感覺。一個同學說，施捷穿那綠色緊身衣像隻螳螂。真的很傳神，那時施捷太瘦了。

施捷這樣一個感性遠遠高於理性的人，竟然隨著風潮要考甲組理工科，我覺得不可思議。果然他聯考落榜，我勸他考慮學音樂，可以免費教他鋼琴。我以自己為例，要他勇敢地去選擇自己喜歡的道路。那時候我住在婆婆家。他來上課，一家人都覺得好笑，怎麼一個大男生，這麼晚了才開始學鋼琴。

《劇場》雜誌是施捷借給我看的，而他是從一個初中同學那裡借來的。施捷經常誇讚那個同學如何聰明，感覺如何敏銳。不久我就認識了他。《劇場》介紹貝克特、伊歐涅斯克、品特的戲劇，高達、雷奈、楚浮的現代電影。讓我這一個自認資深的影迷大開眼界。那些我從未聽說，看不太懂，甚至看不下去的劇本，他們討論的觀念，和我熟知的話劇或電影迥然

不同。像走進一個幽暗的森林，一路發生著各種出乎意料的聲音與影像，對話與情節。《斷了氣》、《四百擊》、《去年在馬倫巴》，還有《廣島之戀》——編劇莒哈絲，七十歲時的自傳小說《情人》得了龔古爾文學獎，後來拍成電影。施捷的作品《渡河三部曲》之一的《夜從河面降臨》，意象就來自於書中的文字——讀著這些劇本或介紹，我想像不出能拍成什麼樣的電影。就像穿過了樹林，仍然說不出路徑在哪裡。這些電影，我後來到歐洲時才真正看到。

我意識到，原來現代的藝術已經大不相同了。我是不是在閉塞的小圈子裡待得太久了呢？

其實《劇場》這個把現代主義引入台灣的同仁雜誌，當時，甚至到今天，關心的人都很少。

而我之所以接觸到，是通過兩個十七歲的高中學生。他們對藝術的好奇與熱情，讓我似乎回到了充滿夢想的從前。

白景瑞

一九六七年，白景瑞義大利留學四年回來——那可是台灣第一個正牌的義大利學院導演——《寂寞的十七歲》上映。柯俊雄、唐寶雲主演。叫好叫座，得了金馬獎最佳導演獎，及其他許多獎。我去看了。電影熱鬧，色彩繽紛。想起我們當年共同癡迷的，一九五〇年代

的黑白片，只覺得距離遙遠。的確，距離我們初相識時已經過去十七年。他電影裡的十七歲，屬於另一個世代。他問我電影怎麼樣，我說，還好沒趕上你的當，沒作明星夢。我們談起義大利導演安東尼奧尼的《單車失竊記》，《慾海含羞花》，維斯康提的《洛克兄弟》，費里尼的《八又二分之一》，還有《義大利式結婚》那樣的喜劇。又談到白先勇的小說〈寂寞的十七歲〉，十七歲的季季寫出的《屬於十七歲的》。他嘆口氣，說：「我何嘗不想拍那樣的電影。但觀眾必須能接受啊。」而且，就這樣一個題材，劇本還一改再改才通過。要想拍電影，就是當時台灣電影的代表作了。憑著對理想的執著，他真的成為了一個導演。

我對電視上的連續劇，無論是台灣的或美國的都缺乏興趣。最喜歡的是英國人拍的靈異劇集（忘記什麼名字了）。而走進黑暗的電影院，是通往外面世界的一條密道。那時開始有了好萊塢以外的歐洲片。被禁多年的日本片——早先黑澤明的《羅生門》是我最難忘的電影——也忽然以《怪譚》出現在眼前，令我震撼的不只是鬼怪故事，而是其中的日本美學，特別是〈無耳芳一〉裡的說唱音樂。音樂片當然不能放過。從前看得無非是音樂家的故事，穿插上他們的作品。如寫舒曼、克拉拉的《夢幻曲》，寫約翰·史特勞斯的《翠堤春曉》。而那時《真善美》這樣的音樂劇橫空出世，成為有史以來最賣座的電影，有人看過幾十遍——

更勝於幾年前的《梁山伯與祝英台》，就像一個童話那樣天真無憂。亞瑟王故事拍出的《鳳宮劫美錄》（Camelo）則讓人低迴。法國片《秋水伊人》，「有聲皆歌」，完全把現代人的現實生活，放進色彩、構圖與音樂的魔幻世界裡。我看完只覺愛情之虛妄。仍然不由得迷上法國的浪漫。不久後的《男歡女愛》，和片中的森巴音樂，更是法國情調的極致。《秋水伊人》裡的丹妮芙何等清純稚嫩。她相隔三年的《青樓豔妓》（Belle de Jour）我就不怎麼喜歡。可能健康的我不能體會那種被虐狂的心理，更主要的是電影被剪得七零八碎。那是當年看歐洲片最痛苦的地方。八〇年代《最後地下鐵》裡的她美艷高貴。這也是楚浮最成熟好看的電影。電影，和電影明星們，好像在一個平行空間裡和我們一起成長。這幾年大火的《樂來越愛你》（La La Land）承襲更多的竟然不是好萊塢歌舞片，而是五十年前的《秋水伊人》。身為一個資深觀影者，我像是閱兵台上的檢閱官，看著作品從眼前通過。竟有一種奇妙的驕傲感。

再出發

史惟亮一九六五年回國，就任教於板橋的藝專。不久他和許常惠的民歌採集工作開始。掀起了民族音樂的浪潮。我們通過電話，史惟亮說，你也在板橋教書，過來聊聊啊。我沒有

去過。那時，史惟亮、許常惠、劉塞雲是留學回來的風頭人物。劉塞雲演唱史惟亮的〈琵琶行〉，我和賴素芬去聽。對現代音樂了解得少，沒有什麼觸動。

我想重新整頓自己。要拾起歌唱，性之所近的，還是德文藝術歌。施瓦茨考芙，費雪迪斯考的唱片，我反覆的聽，開始真正認識了舒伯特，舒曼，布拉姆斯，沃爾夫。在枯燥苦悶的生活中，音樂彷彿為我開闢了一個祕密花園。在漫長的，往返板橋的路上，在那個隨身聽都還沒有發明的年代，心中的音樂和朦朧的憧憬伴隨著我，沒有人知道我為什麼那麼快樂。

回到台北至第一次出國的六年之間，是我這一生最忙碌，也最充實甜美的時間。我開始找回年輕時的夢想，有一個積極的目標──雖然不知道，自己究竟要走到哪裡。但是每一天都實實在在地往前挪動著。

到板橋中學後，我也在台北市女師專兼課，教音樂組的聲樂。兩年後，台北女師專校長出缺。羅校長在候選人之列。我們都給她加油。公布出來，選上的是孫沛德，也是我們高雄女師的老同事。

有一天孫校長打電話來，說想讓我去作女師專的專任。我還從來沒有過這個想法。作音樂組的聲樂老師，當然比教普通高中有意思。而且離家很近。我只是很猶豫，覺得對不起羅

校長。但羅校長非常大度，讓我一定要去，不要放過這機會。

一九七○年，我轉任台北女師專講師。同年，我們搬到新店自己的家。我最興奮的是，可以自由練唱了。

蕭滋老師

那幾年，我興致勃勃地到鄭秀玲老師家去上聲樂課。同時到蕭滋老師家去學德文藝術歌。

每週兩晚到德國文化中心學德文。而因為家庭和這些學費負擔，我還必須努力賺錢。最高紀錄同時在四所學校兼課。其中包括體專，在現在小巨蛋的位置。那些可愛的大男生，頗有些好嗓子。我喜歡體育學生的豪爽。讓我想起在球場上的日子。他們也把我當作同道中人。

我家裡還有私人學生。帶著三個孩子。我不知道哪裡來的這麼多時間，這麼多精力。有空我就練聲，讀譜，背歌。蕭老師的德文歌課程最吃力，也最快樂。

蕭老師培養了很多優秀的鋼琴家。跟他學藝術歌的不多。學得比較久的是翁綠萍，那時出國去了，常把私人學生推薦給我教，其中林玉嬌、陳淑芬後來都去了維也納學音樂。第一次拜訪蕭滋老師是顏庭階帶我去的。我唱了兩首歌：〈春之信念〉（Frühlingsglaube）和〈至樂〉

（*Seligkeit*）。他說我的聲音好聽，適合唱藝術歌。每週上一次課。他對歌的解說，我只聽懂一半。但是鋼琴就像他的另一種語言，比語言更準確地傳達音樂的輕重緩急。我唱歌何曾有過這麼好的伴奏。猶如一個芭蕾舞者，在伴舞者恰到好處的托舉之下，只覺得自己真的能飛起來了。每堂課的末尾，他給我選歌，安排功課。一首首翻過去，手下一邊彈著旋律，嘴裡一邊含糊地哼唱，說：「美極了，美極了，就唱這個吧。」看他陶醉的樣子，聽著流瀉的旋律，我也心花怒放，又要開始一首美麗的歌了！像得了一大包禮物，迫不及待地捧回家。在路上我就開始看譜。

而要能自己唱出一首美麗的歌之前，先要通過荊棘之地。德文歌功課是很繁重辛苦的。每週三四首新歌，我必須一個字一個字地查字典，拼湊猜測歌詞的意思。幸好有可以請教的地方。一遍遍讀到舌頭不再打結。再放進旋律裡唱出來。技巧不足，有很多困難要克服。德文藝術歌尤其麻煩。因為子音太多，旋律線老是被切斷。我聽唱片裡那些大家，字字清晰，天衣無縫，婉轉流暢，真是神技。而有些第一流的歌劇明星，唱起德文藝術歌來卻吃力而不討好。這時，我才剛剛入了德文藝術歌的門。

在家預習了功課，第二次上課時，我們就和伴奏。蕭老師一句一句地改正，提示，用他蒼老渾濁的聲音示範。幾次下來，剛拿到時無從下手的零碎材料，逐漸被捏出了一點形狀。當

我可以從頭到尾把一首歌照自己的意思唱出來時，那種快樂和滿足真是無與倫比。雖然還差得理想太遠。至少，我真的走進那些絕美的歌裡了。用我的身體，用我的聲音，把它們傳達了出來。

我帶著一個好大的錄音機去上課。全程錄音，回來逐段反覆地聽。我在上學的時候從來沒有這麼專心認真過。聲樂技巧，我在鄭秀玲老師那裡磨練。

鄭秀玲老師

鄭老師從義大利回來後，在高雄舉行過獨唱會。我很喜歡她那種有深度的，比較暗沈的音色。覺得她會更了解我的聲音。那時我已經年近四十。有學生問鄭老師，金慶雲這麼大年紀了怎麼還學唱，被她教訓了一頓。她轉述給我聽。的確，我做的就是一件似乎毫無意義的傻事。幸而有鄭老師這樣耐心地陪伴著我。鄭老師單純正直。什麼事都跟我商量，讓我幫她拿主意。我們的師生情誼一直延續到她在加拿大終老。

鄭老師教我唱了很多義大利文的歌曲。與德文相比，義大利文真是適宜歌唱的語言。對我是很好的調劑。也擴展了曲目。不過那時還沒真正找到方法。雖然有些進步，只是憑著模

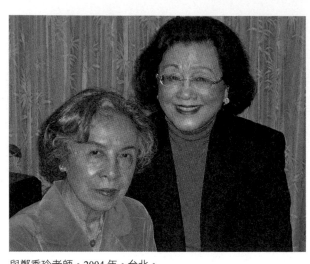
與鄭秀玲老師。2004年。台北。

仿試探摸索。聲樂演唱者是無法客觀判斷自己聲音的。鄭老師給了我最多幫助。

相反的，女師專的聲樂課，我自覺能給學生的不多。每個學生一週只有半個小時的課，其他課業又多。和我自己作為學生的學習進度相比，我這個作老師的空自著急。我還擔任音二班的導師，開班會。我跟學生們說，你們如果太忙，週記就不要寫了。在導師會議上，一位資深的老師批評我對學生過於放鬆。那時候的週記都是抄寫新聞，自己的東西沒幾行。

有一位靈慧可愛的學生吳佳蕾，我對她有很高的期望，竟然得了白血病。一位男孩為她捐血。愛上了她。在她病情危重的時候放棄美國的學業回來陪伴她。佳蕾幸而得到妹妹的骨髓移植成功。他明知她的身體狀況，不顧一切地和她結婚，就為了照顧她一生。這是我知道的最動人的故事。人生是難以預料的。懷揣著種種夢想，忽然就被推上了另一條路。面對過

死亡，獲得了愛與新生。

一個朋友告訴我 Z 在植物園的音樂廳舉行學生鋼琴音樂會。我沒去聽。那位朋友去了。散場後，看到一個高個子捧著花，和幾個學生往外走。植物園裡很暗，看不清臉，只有一個輪廓。他穿著西裝上衣。語調低沈平和。「應該是一個很正常的人了。」朋友說。我心裡很平靜。

人事室的黃先生見我每天只知道傻傻唱歌，對「前途」一點不用心，經常主動點撥我。他告訴我一個重要信息：任講師三年以上，可以申請留職留薪，到國外進修。

忽然間我腦中有了一個清晰的目標：我要到奧地利，到維也納去！那個誕生了海頓、莫札特、舒伯特，成就了貝多芬、布拉姆斯的國度。多瑙河裡流淌著藍色的音符，維也納森林裡響著雲雀的歌聲。那個我從小就聽說的，嚮往的國度。什麼時候開始，有多久了，我屈就於生活，不敢去夢想了？是啊，我早就不是千金小姐，那恨不得把全世界放在我手裡的爸爸早已不在身邊。但我可以靠我自己。我加緊學德文，加緊存錢，加緊練唱。我跟時間奔跑。我已經過四十歲了。

獨唱會

鄭老師說,出國前我應該舉行一場獨唱會。她可以協助我準備半場義大利文跟中文歌,另外半場請蕭滋老師給我安排德文歌。這嚇了我一跳。我一心快樂地學唱,沒想過自己有資格公開演唱。那時候獨唱會很少。要有也是國外來的,回來的。像孫少茹,一九六四、六九年回台,那是第一流職業演唱家的水準了。我自覺差得太遠。但是鄭老師很篤定地要我去和蕭滋老師商量。蕭滋老師竟然也鼓勵我,立刻替我選了曲目,讓我專心練習。再逐一篩選。

兩位老師選的曲子,有些超過了我的能力。我努力練習,即使可以唱,也不夠藝術性。但他們都認為,呈現歌的整體美感和深度更重要。一兩個瑕疵不必太在意。我知道聽眾和我自己,是不能以此為滿足的。但是我還不能克服。

獨唱會在實踐堂。伴奏是莊帶玉老師。我的一張大海報,擺在衡陽街的大陸書店門口一個大木架子上。是女師專一位

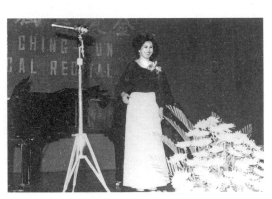

獨唱會,莊帶玉伴奏。台北,1972。

老師自告奮勇為我照的。很假的假睫毛我自己看得很不順眼。

獨唱會之前，舉行了一場記者招待會。報紙都登了音樂會的新聞。原來這還是一件不大不小的事。藝術歌的獨唱會真的很少。

我已經十幾年沒有站在舞台上。這也是我第一場正式的獨唱會。我一點不緊張，感覺比平時更自如。而兩位老師都很滿意。

一九七三年，我申請到奧地利進修。蕭滋老師為我寫了一封推薦信。讓我到薩爾茲堡音樂院去找那裡的院長。

女兒高中剛畢業，寄住在大姑家。當過兵回來的施捷終於死了心知道自己不是學理工的料子，和我的女兒一起報考音樂系。憑著跟我學來硬背的一首鋼琴曲，術科成績竟足以上師大。可是學科太差，還是落榜。不久就去了美國。女兒的鋼琴成績超過了蕭老師的一位學生，她的老師吳漪曼都不相信。大兒子升高二，住婆婆家。小兒子九歲，寄養在三姐家。這是我第一次長時間與孩子們分離。本來有些不安。但他們一點不難過。好像媽媽是去渡假，他們也放假了，分別到別人家玩兒。跟我一樣興奮。

婆婆很贊成。當年她一個人十幾歲從湖南乘火車到北京上女子師範大學。我置辦了一些

新衣服。到了維也納以後才發現那裡的人，除了老太太，不怎麼穿花花綠綠的。

臨行前在家裡請教我德文的白修女吃飯。她是除了蕭老師以外我認得的第一位奧國人。

白色的頭巾裡窄小美麗的臉龐。那麼乾淨。她安靜的心是一泓清涼的井水。一身厚厚的黑袍好像可以隔絕台北悶熱的空氣。她從來不向我傳教。只有一次輕輕地問我：「你這麼聰明的人，真的沒覺得有上帝嗎？」帶著仁慈悲憫的眼光。

我一點不會做那些精緻的菜。孩子們吃得營養好就行。他們也全不挑剔。反正不在自家餐桌上期待特別的美食，除非是爸爸做的。請外國人吃飯總得弘揚一下中國廚藝吧？我買了一堆現成的熟食。擺上桌才發現是一雞五吃。雞腿，雞翅，雞胸，雞湯。煎煮炒炸。但修女們吃得非常高興。她們太單純了。和單純的人在一起真容易快樂。

遠航

一個外表恭順守分的囚徒，每晚偷偷挖掘地道。

維也納，我逃脫平庸生活的美麗異鄉。

初識維也納

一九七三年，我第一次到維也納。在那之前，在我的諸多幻想中，從來沒有料到這世界上會有這樣一個城市令我如此著迷。從那以後，我回到台北，一如往常的努力工作，賺錢存錢。心中卻只計畫著什麼時候再去。我好像一個外表恭順守分的囚徒，每晚偷偷挖掘著地道，準備進入另一個世界裡。在那裡盡情地享受一段時間，再心甘情願地回到生活的牢房。像灰姑娘洗淨煤灰，穿上最好的衣裳，在舞會裡一夕狂歡。其實不需要什麼追蹤而至的王子，維也納就是我逃脫平庸生活的，美麗的異鄉。

這也不是我的一面之詞。維也納經常高居世界最宜居城市榜首。可見有很多人和我一樣深愛這個城市。然而我看那些評判的指標，隱隱覺得，都還沒有點出真正吸引我的地方。或許維也納的迷人之處，世界上根本沒有另一個城市可以比較。或許這些對別人未必重要，對我而言卻無可替代。或許我比大多數維也納人更愛維也納。在這個美麗的城市的空氣裡，漂浮著看不見的更美麗的東西……音樂。

那時從台北到歐洲的航班都經曼谷。我在那裡玩了兩天。買了一個鱷魚皮包。這是我第一次到外國。然後在羅馬轉機，這是我進入歐洲的第一站。陡然發現自己置身於西洋人之間

了。卻也沒有陌生之感。

到維也納機場時，沒見顏曉霞來接，便直奔中國人協會求助。他們通知了曉霞，把我領到她的聖心宿舍暫住。我一覺睡到天黑才起來。曉霞為我準備了半隻的「維也納森林」烤雞。

這是我認識的第一個奧國美味。

曉霞這位白淨淨，笑咪咪的熱心少女就是我初到異鄉的嚮導。她是顏庭階杜瓊英夫婦的女兒。對她百般疼愛，盡心栽培，十六歲送到維也納學音樂。她領著我介紹維也納。史提芬大教堂，Mariahilfer Strasse——她說這是世界上最長的商業街。當然還有歌劇院、音樂廳、音樂協會（黃金廳）。沿著維也納環道（Ring），這幾個音樂聖殿相距咫尺。真是世界上音樂寶藏密度最高的地方。那時正值暑假沒有演出。我繞著嚮往多年的國立歌劇院往復徘徊，看著九月音樂季排出的節目。興奮難耐。心想只要能聽上幾場，就不枉出國一趟了。何曾想到在未來的幾十年間，我成為這裡的座上常客。就這幾個地方，一個星期的音樂演出，比我過去六年在台北能聽到的還多。更不要說水準之高，卻從來沒有現場聽過的。

單說傳奇的，戴粹倫老師告訴我們「一生總要聽上一次」的維也納愛樂交響樂團，每一晚都在歌劇院裡演出。這音樂之都，遠比我想像的豐富精彩。後來我還挖掘出更多。

在曉霞宿舍住了幾天，帶著蕭滋老師的介紹信，去了薩爾茲堡。宿舍裡的香港女孩

Angela 陪我同去。到公路邊上伸手比著大拇指搭的順風車。

薩爾茲堡是莫札特的出生地，奧地利最老的城市。到處都是古蹟，風景很美。然而我比對了這裡的音樂活動，雖然一年裡有復活節音樂節、卡拉揚創辦的七八月音樂節兩大頂尖音樂盛會，但平時的演出遠不能和維也納相比。況且音樂節的票是我買不起的。我在那裡遊覽了兩三天，不過是走馬觀花。薩爾茲堡的美要到後來才逐漸發現。

決定維也納才是我要待的地方。雖有蕭滋老師讓薩爾茲堡音樂院院長幫我推薦老師這麼好的機會，我卻不認為自己還能有多大進步。比學院中的訓練對我更重要的，是能夠大量接觸活生生的音樂演出。我不知道這是不是正確的選擇。說不定我錯過的那位未謀面的老師能給我帶來技巧上的突破。然而我從不曾後悔。維也納給我的，即使我只是站票席上的聽眾之一，也已經太多了。

回到維也納，寫信向蕭滋老師報告。同時開始積極尋找住處。曉霞費了很大力氣幫忙，但我這樣一個亞洲人，還要練唱，很難租到房子。最後是中國人協會的秘書替我介紹的。曉霞說，這麼好的地段，她們學生從來不會考慮。就在維也納劇院（Theater an der Wien）——貝多芬唯一歌劇《費德里奧》首演之處的旁邊。緊鄰市場，與歌劇院、音樂廳都只一站距離，步行一刻鐘就到。對面是綠色拱頂的卡爾教堂（Karlskirche）。一出門就遇見鼎鼎大名的維也

納分離派會館——建築師 Otto Wagner 的傑作，大畫家 Gustav Klimt, Egon Schiele 的老巢。門上的金球花冠，和兩行：

DER ZEIT IHRE KUNST
DER KUNST IHRE FREIHEIT

「給時代以藝術，給藝術以自由」，分離派的口號。

老房子很講究。牆壁至少有半米厚。即使在盛夏，一推開又高又厚又重的大門走進門洞，就感覺陰涼襲人。他們稱之為「特蕾莎女王冷氣」。鐵籠子裡咯吱咯吱的老電梯可以上不能下，被寬大的樓梯台階圈在中央，彷彿是希區考克電影裡的場景。房東是七十歲左右的老太太。

她自己住在右邊的大房間，帶客廳。中間小客廳租給日本女生，也是學聲樂的。進門左邊比較小的房間住的是波蘭女生。我的房間在左邊，要經過洗澡間才到。房間里有一張很舒服的床，一張沙發，一個圓桌。家具都是精美古董，保持得極好。

房東太太常出去打橋牌。大櫃子打開，裡面幾十年前的衣服，漂亮的花邊襯衫，都用白紙包著。開始時她總說我洗澡後浴室沒弄乾淨。我已經非常小心，她還能撿起幾根頭髮。她的抹布每天高溫九十度換洗，真比我們的洗臉毛巾還乾淨。

她對音樂也很有素養。我只要偷懶兩天，她就會問，怎麼沒有聽到你練唱呢？我聽完了

歌劇回來，她會問，今天什麼節目？我只告訴她歌劇的名字，她隨口就會哼出女主角的詠嘆調。真讓人佩服。也反映了維也納人的音樂修養。她覺得現在歌劇院風氣大不如前。長褲短裙居然都能進去，太不成體統。我從她那裡學到不少規矩。

家旁邊就是市場，非常方便。我幾乎從不做飯。每天吃香腸麵包，或一碗牛肉湯就很滿足。

我的年齡不可能作正式生。打定主意到國立音樂學院或維也納市立音樂院旁聽。即使是旁聽生，也要經過老師考核。我四處打聽。那時候沒有什麼台灣來的在維也納學聲樂。林榮德聽說我想學藝術歌，向我推薦市立音樂院的胡德茲（Hans Hudez）教授。我去試唱，他收了我作旁聽生。

胡德茲一頭銀髮，斯文儒雅。一整個學期都在講舒曼。聽他輕聲細語地吟誦歌詞，才體會到德文詩的音律之美。再一層層剖析詩的旨意，轉折，象徵，隱喻。我雖不能都懂，也不禁心動神搖。然後是音樂，與我們讀著同一首詩的作曲家，以何等的敏感，讀出了什麼我們沒有讀到的東西。又以何等的靈感，為詩創造出歌的旋律，與鋼琴的伴奏。那些強弱，速度，表情的提示是為了什麼，會產生什麼樣的效果。我才依稀懂得，什麼是詩與音樂幽微精妙的結合。他第一堂課解說的舒曼作品三十九，《艾辛道夫連篇歌集》的第一首〈在異鄉〉，從此成為我最愛的歌：

「紅色的閃電後面

有雲自故鄉來。

然而父母都已久已亡故，

那裡沒有人再認得我。」

這一首小歌，我反覆聽著，反覆唱著，更多的時候，是在心裡反覆沈吟。我不能分辨這心中的歌究竟是怎麼樣的。一定不是我在唱片裡聽到的，因為它已經是我自己的了。也一定不是我形之於聲的，因為它遠比我真實的聲音更美，而且時時在流動變化。

我才大致了解，在德文藝術歌的教學系統中，主要是由胡德茲這樣的鋼琴（伴奏）家講解歌的詮釋。當然也有大師班上大演唱家如舒瓦茨可芙（Elisabeth Schwarzkopf）現身說法。

還有音樂學者的樂曲分析。聲樂老師，如我在市立音樂院跟隨的斯卡拉（Skala）教授上私人課，是聲音的訓練，解決聲樂技巧上的問題。除了胡德茲教授之外，我還每週跟一位謝靈（Schelling）教授和伴奏，練習胡德茲安排的和我自選的歌曲功課。

歌劇院

九月音樂演出開始。眾多的節目像突然開了閘的潮水湧來，一下把我全部淹沒，幾乎嗆得沒氣。我拿著節目單比對，每晚只能聽一場卻想聽，只能萬分不捨又憤憤不平地放棄。這個維也納，可真太浪費了。簡直是「朱門酒肉臭」。

研究的心得是，聽歌劇是最划得來的。尤其我是學唱的。只要肯買站票，Parkett（一樓）只要十五先令（一塊三美元），這可是面對舞台的聽眾席正後方。頭頂上就是國王包廂。如果搶到第一排，距離與聽覺視覺的享受與國王無異——不過苦了兩腿。一樓的座位只有十三排，三百七十座位；後面的站票席就有五排，一百四十站席。實際上熱門節目經常超載，擠得滿滿當當，好幾次見到聽眾暈倒。

一樓以上是沿著圓弧的三層，每層左右各十三個包廂，每包廂六或七個座位。再上去是統艙式的陽台（Balkon）層，最上面是迴廊層（Galerie）。這兩層都設站票席，票價十先令（不到一美元）。整個歌劇院座位一千七百零九，站票席五百五十七，幾乎占了四分之一。真是音樂之邦的莫大德政。只要有心，誰都買得起一張站票，都能走進華麗的歌劇院，與紳士名媛一同享受三四小時最高水準的歌劇現場演出。

很多老歌劇迷夜夜盤據在站票席上。特別是迴廊層。因為高處音響最好──雖然視角太高看不到舞台深處。他們對布景演出早已爛熟。只專心品味音樂表現。這裡也是聽眾輿論的風向中心。一段詠嘆調下來，或掌聲，或噓聲，都爆發於此。毫不吝惜或毫不留情。前排或包廂裡華裝的貴客們，或矜持，或外行（歌劇院也是高級社交場所），多半只能追隨這從天頂，從後方傳下來的旨意。在表面看來最豪奢的歌劇院裡，表現出最高民主平等精神。或許我還說錯了，那些席地而坐，垂目傾聽的站票聽眾，一躍而起，眼射精光，叱咤呼嘯，擊掌頓足。自覺不可一世，俾倪王侯。他們才是這音樂王國裡的真正貴族。芙瑞尼（Mirella Freni）有一次唱《波希米亞人》的咪咪，觀眾認為是樂團拖了後腿，硬生生把指揮噓走換人。可見權威之大。

第一場聽的就是《阿依達》，歌劇中大場面之最。男主角是多明哥，那時才三十二歲。

早在師大就聽系主任戴粹倫老師──他是留學維也納的──講述，阿依達的舞台上有真的大象出現。我們都將信將疑，認為不可思議。如今我就面對著這個深邃廣大，無所不包的舞台。像魔術盒一樣，變幻出幾千年前的埃及。神殿，寢宮，墓穴，巨大的石像，金色的面具。尼羅河的夜色，凱旋的軍隊。精緻的服裝，首飾，妝容，道具。還有音樂，舞蹈，雜技。樂隊

池裡是維也納愛樂，執棒的指揮是穆迪（Riccardo Muti）。埋伏在包廂的，威爾第親自仿製的埃及古長號交錯吹響。男高音的雄健剛勁，女高音的柔媚婉轉，隔着兩千觀眾的大廳，和同樣大小的舞台，送到每一個人的耳邊。這才是歌唱！這才是音樂！這才是歌劇！我為之震驚，自覺枉學了二十多年音樂。在站票席上探頭踮腳，看得目眩神迷。四個鐘頭下來，精疲力竭。

一路走回去，還心潮澎湃。耳中充盈著歌聲樂音，此起彼伏。在此之前，自詡為戲劇愛好者的我，所有的經驗只是抽象的京劇，布景簡單的話劇，還有銀幕上的電影。而這個舞台，如此真實，多彩，繁複，壯闊。伸手可及的歌者，從血肉之軀射出的歌聲，堆垛出一場幻境。

這一個豐美的晚上只要十先令！多麼幸福！我決定不錯過任何一場。

我幾乎沒有一天晚上留在家裡。七點半開始的歌劇，五點半就在歌劇院門口排隊。六點站票席開始入場。服務員一聲令下，我們就沿著寬闊的樓梯往上跑。站票席每一排以欄杆隔開。找到一個位置，用手帕圍巾繫上為記，這個位置今晚就是我的了。這時可以離開，出去吃麵包或喝咖啡，開演前再進來。買一份節目冊——內容非常豐富——慢慢研究。經驗多了以後，一看人數就知道大概可以占到什麼位置，是買樓下或樓上更好。

曉霞說，至少要看一場坐票體會一下。我的第一場坐票是華格納的《崔斯坦與伊索德》（Tristan und Isolde）。因為那實在太長了，五點半就開演。坐在陽台層的中排。

世界上各大歌劇院，幾乎都是一個樂季只排演幾齣歌劇。只有維也納是天天換節目。一年下來，能聽到幾十種節目。凡事慢吞吞的維也納，歌劇院的效率舉世無匹。排隊等待的時候——如果是明星演出的節目，要更早去排隊。我們聽卡拉揚，兩天內點了五次名——很多人帶一個折疊三腳帆布凳，挾一本小說，都不急不躁。久而久之，發現多半都是熟面孔。這些人，幾乎每天晚上都泡在歌劇院裡，我也是其中一員。有一個英俊的義大利男孩李奧納多，在唱片行工作，對歌劇明星瞭若指掌。施捷跟他交上朋友。後來到他義大利家裡，才知道是富家子弟。只因在維也納能夠聽到最多最好的歌劇，他來此打工一年，專為晚上聽歌劇。聽這些戲迷聊天，學到很多東西。小道消息，花邊新聞，明星動態，演出情報，前朝故事。更重要的是他們對演出的品評。昨晚的節目如何？從聲音，到詮釋，到速度，到精神，到歌手，到指揮，到導演，到布景。各抒己見，互相爭辯。開始時很多觀點是我聽不懂的。漸漸的我也能心領神會，有了自己的意見。孔子說：「賜也，始可與言詩已矣。」我也自覺有一些進步了。

音樂會

除了歌劇，獨唱會，特別是德文藝術歌獨唱會（Liederabend），也是不能錯過的。普萊

（Hermann Prey）那時如日中天。一雙桃花眼，唱作俱佳，演《魔笛》中的捕鳥人太可愛了。

唱藝術歌，要求比歌劇更為精細嚴格。他的技巧比不上費雪迪斯考，柔聲就偶會暴露瑕疵。

但音色溫暖感人，情感豐沛。第一次聽他的獨唱會，第三首他沒有按節目單順序，跳到了〈繆

思之子〉（*Der Musensohn*），伴奏彈的是另一首歌。唱了兩句發現不對，全場哄然大笑。在

歌劇院裡，聽眾是旁觀者。獨唱會裡，就覺得歌者是對著你一個人傾訴。距離很近。普萊致

力藝術歌，創辦了舒伯特藝術節（Schubertiade）。他曾說過，如果只能帶一首歌到荒島上，

會選舒伯特的〈旅人夜歌〉。歌德的詩：

「群峰之巔

只有寂寥

每一片葉尖

難察到

一絲噫氣

鳥兒們沈默於林間

等著吧

這首歌，也是許萊亞（Peter Schreier）在台北演唱全部《冬旅》後的唯一安可曲。

歌劇明星舉行獨唱會，比唱歌劇還慎重。也更吃重。華格納女高音瓊斯（Gwyneth Jones），我經常看她的歌劇，演《莎樂美》的七紗舞尤其為人津津樂道──那時的歌劇女伶很少有她這樣的好身材。聽她的獨唱會，感覺到她用盡全力在收束自己的聲音。越來越體會到德文藝術歌的精微。

音樂廳裡也有站票。我站著聽了義大利女高音斯科托（Renata Scotto）跟一位男高音的演唱會。唱得都是義大利藝術歌或民歌，沒有詠嘆調。覺得很不過癮。其實義大利美聲明星的確在歌劇中更能發揮。不像德語歌手除了歌劇，還可能在德文藝術歌裡找到另一個天地。我倒是對他們對著譜架，翻譜唱歌不以為然，總覺得似乎不夠敬業。

聽的第一場交響樂是來自萊比錫的布商大廈交響樂團（Gewandhausorchester）。那時候還屬於東德。奧地利處於北約與華沙軍事對峙的夾縫間，是中立國。也成為冷戰時期東西歐交流的門戶，站在音樂世界的中心。音樂之都，絕非虛譽。第一個節目是貝多芬的《艾格蒙

「轉眼

你也安息」

特序曲》（Egmont Overture）。我的座位在樂團後面的舞台上方，好處是面對指揮。樂聲響起我就落下眼淚。是因為能夠聽到如此偉大美好的音樂而充滿感激之情。貝多芬的音樂寫於一個半世紀之前，一代代人以虔敬之心，鑽研發揚。那在空氣中即生即滅的樂音，見證了藝術的不朽，跨越了政治的分歧。

鋼琴家肯普（Wilhelm Kempff），當年七十八歲，七個晚上，演奏了貝多芬的全部三十二首鋼琴奏鳴曲。他當時是世界上最重要的鋼琴家之一，尤其擅長德國曲目。他的貝多芬、舒伯特鋼琴曲全集錄音，至今仍是典範。我何等幸運，聽到他最後的現場演出。一位音樂的詮釋者，以一生之力，窮究摹寫作曲家的心意。在垂暮之年，殷殷向世人展示心得。這樣的演出，意義已經全不在於老人的手指是不是還能彈出年輕時的速度或力量，不在於可得而聞的樂音是不是完美。而是他對音樂的思考感悟。是他心心念念，要傳遞給後人的文化脈絡。最後一場，我沒有買到票。是老經驗的朋友帶我進去，站在鋼琴後面的樓上。那天真是站無虛席。布拉姆斯廳裡幾百人靜默無聲，老鋼琴家全然沈浸在音樂之中，就像只有他一個人，與相伴一生的作品，與性命相託的作曲家對話。最後當他站起謝幕，清癯的面容無喜無悲。滿堂久久不歇的掌聲中，他似乎不在這裡，而是站在一個歷史的節點上。藝術家是孤獨的。在孤獨的專注裡，走進作品的核心。

肯普九十五歲過世，八十歲還有演出。他一九五〇年代的錄音還是單聲道的。是第一代留下立體聲紀錄的鋼琴家。

雪

在維也納經過了美麗的秋天。樹葉由綠轉黃，由黃轉紅。風物更像中國北方，這是在台灣見不到的。十月過後，天氣轉涼。這裡氣溫雖然和濟南接近，緯度其實高得多。夏季的太陽像個不知疲憊的貪玩孩子，早上不到五點就起來，晚上過了九點還不肯休息。而冬天，太陽一下子就懶了。八點還不起床，下午四點天就黑了。幸好幾乎每天晚上都可以躲到溫暖的歌劇院裡。那完全是另一個世界。

灰沈沈的天空，讓人心情抑鬱。十一月末的一個午後，我忽然看到有什麼從窗前飄過，是雪！下雪了！下雪了！我衝到街上，仰頭望天。初雪還是鬆軟虛浮的。一大片，一大片，由疏轉密。二十六年了，我終於又見到了雪！我在心中一遍一遍哼唱著舒曼的〈在異鄉〉：「紅色的閃電後面，有雲自故鄉來——」我的父母，我的兄姐，可還安好？在濟南，現在也飄著雪嗎？我迎著風，融化的雪花與淚水混在一起。

除夕，胡德茲請我到他家去。先乘城市快鐵（Schnellbahn），再轉火車到一個小站。城郊獨棟房子，有很大的花園。他的太太是位作家，氣質優雅。親自準備了豐盛的晚餐。兩人沒有孩子。來客還有一位英國紳士。飯後吃點心，喝茶，坐在落地窗前，花園裡一片瑩白。安靜祥和。這是奧地利知識分子的家庭。外表淡漠的奧國人，內裡是很細心溫暖的。

謝靈老師也請我和林榮德到家裡吃過晚飯。他們有一個小兒子，非常可愛。晚餐只有香腸奶酪沙拉這種冷食。那時我們還覺得奇怪。其實奧國人日常吃飯就是這麼簡單。

舊曆年的時候，志杰從泰國來看我。我們坐火車到羅馬去玩兒。語言不通，只能參

1976 年。歐洲的中國風裝潢。

右上：維也納中央公墓，舒伯特墓前。1973 年。

左上：維也納中央公墓，布拉姆斯墓前。1973 年。

右下：維也納街頭，1974 年。

左下：羅馬，1974 年。

加旅行團。朱苔麗熱心做我們的嚮導。那時她就是個年輕女孩，不能想像到她後來的成就。面對著梵蒂岡的聖彼得大教堂，我感到宗教的力量，和人類智慧的偉大，忍不住流下淚來。

我爬上了塔頂，在牆上刻上名字。

回程經過威尼斯。正值減價，試穿衣服每一件都好看，就買了很多。到現在還有留著的。因為半年來吃得太馬虎，我瘦了很多。原來的衣服不能穿了。這是我在歐洲第一次大採購。

義大利的時裝，可比奧地利時髦多了。

施捷

在維也納的後半年，日子被施捷打亂了。

施捷的母親和兄姐都在美國，替他辦了移民。他認清了自己在理工方面既沒有才能也沒有興趣，讀著我信中描繪的維也納，就帶著一點美金，不顧家人的反對，投奔我來了。

我那時才有些恐慌。我能對一個年輕人的前途命運負責嗎？他無疑是有音樂天分的。但在維也納，所謂天才兒童何其多，也未必都能成才，半途而廢的也不少。至少沒有一個是像他這樣二十三歲才剛剛起步的。我不知道該讚佩他的勇氣還是責備他的魯莽。他心中的徬徨

無助，自卑煎熬，恐怕沒有人能夠想像。而他，心中懷揣著的夢想，似乎遙不可及。

我們在維也納大學旁邊轉車，散發著微光的雙塔教堂，在夜空襯映下，彷彿透明的懸浮著。施捷呻吟著說：「美得受不了了。」我心中惻然。是的，一個對美如此敏感的年輕人，被隨波逐流的價值觀，被抹殺個性的教育制度，禁錮多少年。終於來到了他心靈的故鄉。他嚮往的一切就在眼前，音樂，舞蹈，戲劇，舞台。這是一個把音樂置於一切之上的國度——至少在我眼中如此。就趁著年輕，好好享受一下吧。我自己，不就是晚來了二十年嗎？至於現實生活，唉，我無力相助，只看他能挨多久了。然而我心裡真的覺得，他比絕大多數我認識的人，更該學音樂。

他的現實生活還真成了我的負擔。我自己還剛摸到門，現在開始照顧他了。他一個德文不識，樣樣事從頭學起。找房子，找老師——一位音樂學院的鋼琴老師收他上私人課，很驚訝他一點底子沒有，可以硬練出一首奏鳴曲，那是我給他惡補的。

晚上就跟著我聽歌劇——我還得劇情解說。想想，每天這樣大量的音樂沖刷，即便是凡胎俗骨，也要有些靈氣了，況且是一顆求藝若渴的心。施捷開始自己創作後，很少再去聽歌劇。這應該是他積累最多的時期。他沒我熱衷。聽華格納我全場站著。他吃不消坐在地上，問我：

「那個人不是要死了嗎？還沒唱完哪？」

一次聽音樂會的時候，一位個子很高的德國女孩過來問我是不是中國人。原來她正在準備去台灣學中文，想和我交朋友。我也很高興。烏蘇拉和三個男生合住，都是要去台灣的。我們就經常來往，也把施捷介紹給他們。他們有車，週末就帶著我們到郊外附近玩兒。大大拓展了我們的活動範圍。維也納森林，多瑙河，梅爾克（Melk）修道院這些美麗的風景，都是那時領略到的。施捷負責到他們家表演作中國菜。我只會幫倒忙。端上最後一道水果草莓，把鹽當糖撒，吃得他們面面相覷，不敢作聲。直到我自己吃了一口吐出來。德國年輕人住處的整潔有序，讓我大為佩服。想想我在台灣的大兒子，自覺我的家庭教育不太成功。

離開維也納前最後一個月與一位維也納大學的女生同住，還有一個小男生黃維明，就是後來的小提琴家，那時才十四歲，個子已經非常高了。又去暢遊薩爾茲堡，月湖（Mondsee）。我相信我還會再來。我已經決定把女兒送到這裡來學音樂。想把那風景再刻在心上深一些。

回程經德國，到波昂謁舒曼與克拉拉之墓。住在德國朋友家。

尋根

據說，我盡的是中國聲樂家的歷史性責任。

一年沒有看到家人，重聚大家都非常的興奮，覺得小兒子也長高了，女兒更漂亮了。九月底，我把女兒送去了維也納。開始努力教書，賺錢。

蕭滋伴奏的德文藝術歌獨唱會

我去看蕭滋老師。帶給他故鄉的沙河蛋糕。他很高興，寶貝得不得了。他認為我很有進步，應該開一場德文藝術歌獨唱會。我問，找誰伴奏？蕭滋老師說：「我給你伴奏。」6

6 註：參見〈蕭老師的沙河蛋糕〉，一九八六年十月二十五日，《中國時報》人間副刊，收入《弦外之弦》。參見〈渡頭〉，二○○二年六月，《蕭滋教授百歲誕辰紀念文集》，收入《坐看停雲》。

德文藝術歌獨唱會，蕭滋老師伴奏。1974 年，台北實踐堂。

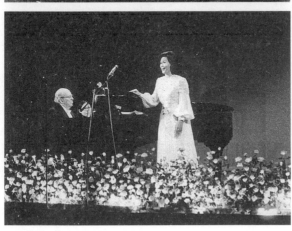

音樂會在次年（一九七五年）六月舉行，我們至少準備了大半年。選了舒伯特，舒曼，布拉姆斯，理查・史特勞斯，沃爾夫的作品。一首首篩選練習。名為伴奏，蕭滋老師其實給我上了好幾個月的密集課。我問吳漪曼老師怎麼付給蕭滋老師伴奏費，她說你要提這個蕭老師會生

上：與蕭滋老師，1974 年。台北。

下：德文藝術歌獨唱會，蕭滋老師伴奏。1974 年，台北實踐堂。

氣的。到後來，他把私人學生的課都停了，自己在家專心練習。手指上都纏了膠布。有些歌他自認彈不到水準，請我調換。認真的態度，讓我蕭然起敬。我不知道，我在奧地利期間，蕭滋老師的身體就很不好了。那次演出後他還住進了醫院。九月指揮貝多芬交響樂就是他最後一次公開演出。和我的那場音樂會，他是抱著告別的心情的。也是他給我最好的紀念。

音樂會前，吳漪曼打電話問我穿什麼顏色的衣服，蕭滋老師的服裝要和我搭配。我訂了幾千朵淺粉色的玫瑰，擺滿台前。一切都妥妥貼貼，只看我的表現了。

我們用和蕭滋老師練習時的一張黑白照片做了小海報，在演出前散發。沒想到演出那天，觀眾爆滿，爭著買票。主辦人汪精輝先生到後台來說我：「發什麼小海報，現在門口擠了一大堆人都進不來。」蕭滋老師是在台灣最受尊崇的音樂家，難得親自伴奏，號召力當然很大。

我看到聽眾滿座，不免也有些忐忑：可別砸了蕭滋老師招牌。但一站到台前，鋼琴聲響起，就渾然忘我。聚光燈下我的精神高度集中，比平時還好一些。

第一組歌後退到後台，蕭滋老師問我，為什麼要安排這麼強的燈光，是要攝影嗎？這會影響我們的演出。我說我也覺得刺眼，不知道為什麼。就請後台的人去協調。再出場時，那盞強燈就沒有了。

第二天我才知道，那是電影公司在拍一場電影，就把我們的音樂會作為現場。演的是小

情侶去聽音樂會，女孩不專心，一直在下面吃零食。這借景的想法簡直天才。台灣的音樂會

本來不多，況且是蕭滋老師彈伴奏。他們請人表演也遠遠得不到這樣的效果。問題是完全沒

跟我們打招呼，太不尊重人了。警察廣播電台古典音樂的主持人黃瑩先生，把我們音樂會的

錄音在節目中整場轉播，也批評了這一段事故。後來男主角到我家來道歉，態度誠懇，保證

不會放映。我看到帥哥，氣也消了一半。聽說他是師大教授的兒子，還攀上了關係。後來想想，

圓了我的電影明星夢。即使只是客串，到底是本色演出。

我們自己只有錄音，難得有專業的錄影，居然就毀棄了，真是可惜。如果留下來，或許也算

那場音樂會的反響很好。蕭滋老師、鄭秀玲老師都很滿意。雖然我自知還差得很遠。吳

漪曼多次轉述蕭滋老師的讚美，我想他是真的很高興。她也才透露了蕭老師的病痛和辛苦。

我們還商量，下次由她給我伴奏。[7]

7 註：參見〈陌上花開緩緩歸〉，二○二○年七月十八日，《吳漪曼紀念文集》。

中國藝術歌曲之夜

中國廣播公司趙琴舉辦了好幾屆「中國藝術歌曲之夜」。邀請我演唱林聲翕歌劇《牛郎織女》中的織女。在中山堂演出。「中國藝術歌曲之夜」每一次都是很轟動的音樂盛事。有「群星會」的方式，邀請國內及香港、日本、海外的歌唱家，如費明儀、林祥園等，每人唱幾首歌，我也參加了幾次。也有林寬帶領的合唱，我擔任過趙元任〈海韻〉中的女聲獨唱。

趙琴是中國藝術歌最重要的一位推手。「中國藝術歌曲之夜」演出過黃自未完遺作，林聲翕補成的清唱劇《長恨歌》，瘂弦男聲朗誦。還催生了許常惠的歌劇《白蛇傳》。

全中國歌獨唱會

我自己也開始更關注中國歌。一九七六年五月一日，我在台北實踐堂舉行了一場全中國歌的獨唱會，林公欽伴奏。康謳老師在記者會上說，這是台灣第一場正式的全中國歌獨唱會。

我自己也嚇了一跳，不敢相信。的確，那時的獨唱會上即使有中文歌，曲目還是以義大利文歌、歌劇選曲為主，德文藝術歌都不多。我們學院教育裡學的主要也是這些。那些年，史惟亮、

許常惠、李哲洋等人的音樂尋根運動引起了大家的注意。我有意無意間也處身浪潮之間。差不多在同一時間，劉塞雲主辦了一場學生音樂會，演唱的曲目也是全中文歌。

我把從德文藝術歌裡學到的對聲韻的分析用在中文上。借鑑傳統戲曲行腔收韻的講究，努力結合西洋美聲技巧，唱出中國味道。我寫下對中國歌唱法的一些心得，寄到中央日報副刊。這是我第一次向報刊投稿，不懂規矩。王正良問起，向我要了稿子，他又投到中國時報《人間副刊》去。久久都沒有回音。不料演出前幾天，同時接到兩報通知，會在演出會前刊出。

我大為著急。問中央日報，說已經決定用了。不能撤稿。商量的結果是用一半。又打電話給中國時報，那是我第一次跟高信疆先生通話，還未曾謀面。我對他說，中央日報只會採用一半，或許中國時報可用另一半。高信疆說：「不，不，這文章很完整，一個字都不要刪。你不要著急，我來想辦法。」

演出當天，中央日報刊出了部分文字，題名〈中國歌的聲與韻〉。中國時報在海外版刊出了全文〈聽！中國歌！〉[8]。演出前臨時複印了夾在節目單裡作為樂曲解說。女師專的國文老師廉永英先生，學問是我最敬重的。我請他指正。他說：「這只有歌唱家能寫出來。我要

8 註：參見〈聽！中國歌！〉，一九七六年五月一日，中國時報海外版副刊。

我的兒子去熟讀。」[9]

節目中有一首許常惠的〈八月廿日夜與翠雛同賞庭桂〉，陳小翠詞。這本節目單請三妹

夫沈以正毛筆手書，仿古線裝。很多人稱讚。

「笛一支，月一絲，吹得銀雲破月飛，翠環何處歸。

開也遲，落也遲，落盡三秋花不知，冷香如霧時。」

這首歌有長笛助奏，情韻幽遠，是許常惠的歌中我最喜歡的一首。譜上題「獻給翠雛」。

我問過許常惠，翠雛何許人。他笑而不答。在許常惠遺留的文物中，有一張湯翠雛的照片，

說明上寫這是他在巴黎留學時的第一位女友。

陳小翠，民初才女。鴛鴦蝴蝶派作家陳蝶仙（天虛我生）之女，陳小蝶（陳定山）之

妹。詩書畫印稱絕。上海畫院榮譽畫師，最後一位閨秀曲學家。湯翠雛是陳小翠的女兒。

一九五六年赴巴黎時已經是知名畫家。我沒有找到很多資料。簡介裡提到她「亦精音樂」，

曾在巴黎大學教授中國古典和現代詩詞。

這場獨唱會的反應熱烈出乎我意料，畢竟大家對中國歌更有共鳴。李哲洋的評論稱之為

9 註：參見〈一個字不能少〉，二○一○年九月。收入《坐看停雲》。

「歷史的一刻」。我收到一些陌生聽眾的來信。

我唱了史惟亮的〈小祖母〉，請他給我些指點。他說：「我也沒什麼可說的，沒有聽人唱過。」作曲家們多寂寞啊。真為他們惋惜。史惟亮那一篇說西班牙女中音貝甘莎（Teresa Berganza）在國外只唱本國歌曲的文章——我在維也納現場聽過她，其實她的德文藝術歌唱得極好——更激起了我的民族意識。但是，唱什麼中國歌呢？德文藝術歌何等豐富。舒伯特一個人就寫了六百首。我們中國歌呢？翻來覆去，都只有抗戰以前的歌曲可唱嗎？

當代中國歌獨唱會

這次獨唱會之後，我開始搜集當代作曲家的作品。我需要更多的中國歌曲目。也該為作曲家傳播他們的作品。很多譜子都是手稿，從來沒有出版過，也從來沒被演唱過。沒有可以借鑑的先例，只有自己摸索。這些作曲家的手法更現代化。不一定有很強的旋律性，更著重氣氛的營造。

那是一段辛苦又收穫豐富的時光。一九七七年十二月一日，我在台北實踐堂舉行《中國當代歌樂作品》獨唱會。全部曲目中，除了民歌四首和徐頌仁改編的民歌三首，其他都是鮮

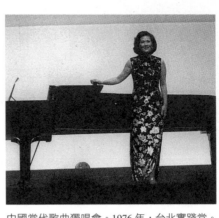

中國當代歌曲獨唱會。1976 年，台北實踐堂。

為人知的當代作曲家的藝術歌曲。多數是台灣作曲家：徐松榮，游昌發，馬水龍，徐頌仁，林樂培，張炫文，金亮羽。還有林聲翁。

這一場音樂會，引起了更多討論。甚至平時不見得關心音樂的文化人都參與了。許常惠稱我「是中國聲樂家盡歷史性的責任。」我自己可沒有這種歷史觀。不過是歌者必然的嘗試。

演唱會後龍思良陪著一位先生到後台來向我致意。原來是樂評人吳心柳（張繼高）先生。隔幾天，

他在聯副上發表了一篇文章，主要談我的獨唱會，認為全場都是現代作品很難被接受，這樣的音樂會會嚇跑聽眾。

接著，他請龍思良代邀我吃飯。張先生西裝革履，穿著講究。他說：「金老師，你的演唱會好像是給我們上課。你唱的歌太新了，我們坐在下面，不知道你唱的是什麼，很難聽進去。」我反駁說，即使是一場浪漫時期的德文藝術歌，一場音樂會中有一組這樣的曲目就可以了。」

這裡的聽眾也不見得都熟悉吧。還有語言的障礙。我唱的這些中文歌，至少歌詞都是大家熟

悉的。認識藝術，本來有一個學習過程。不能打動聽眾，是我演唱者力有未逮。但我們有責任為當代作品發聲，多唱就熟悉了。

當然我必須承認，張先生這樣一位成功的音樂經紀人，對市場的判斷是準確的。整場都是沒有聽過的歌，聽眾不容易馬上產生共鳴，況且很多是沒有旋律性的現代手法。他就是其中一位聽得不耐煩的聽眾吧。但同時，也有聽眾表達了高度的認可。的確，在那之後，越來越多的中國歌演唱，中國歌創作。那些當代歌曲，也有部分逐漸為人熟知。

我八十歲時學生為我慶生，馬水龍主動上台說話。提起我當年向他要譜子，在獨唱會上第一次演唱他的作品，給了他很大的鼓舞。

多年後，劉塞雲為獨唱會徵求新作。以她的號召力，詩人與音樂家熱烈響應，催生了一些新作品。我稱她為中國歌繆思。真正的藝術還是更多源於自發的創作衝動，有發表的機會，可以激發更多的創作。聲樂家協會後來持續舉辦「你的歌，我來唱」，讓作曲家的新作由年輕的歌唱家演唱。但在獨唱會中還是很少全部演唱現代曲目。

由於這兩場中國歌的獨唱會，我儼然又被定位成中國歌演唱的倡導者了。特別是民歌。很多人說雖然沒有聽過這些歌，也沒有聽過這樣的唱法，但覺得很有中國味道。包括一些作曲家。布拉姆斯以民歌為歌的典範，為民歌編曲一百多首。的確，民歌在詞與曲結合上常比

藝術歌更為自然緊密。甚至旋律都是從語言發展出來的。似乎民歌還沒有受到西方音樂的影響，我可以自然地抓住語言與旋律之間的韻味──雖然作曲家編寫的伴奏大多仍然不自覺地依循著西洋和聲。

與國樂團合作

這兩年，除了獨唱會，也參加了一些中國歌的演出。第一屆師鐸獎國父紀念館的頒獎典禮，由台北市立國樂團王正平指揮演出，歌唱部分安排了由我演唱民歌。這在當時也是創舉。

我在女師專的同事，科主任陳澄雄帶領學校的國樂團在植物園音樂廳演出。由我演唱〈王昭君〉。這一首流行歌化了的廣東古曲，在舞台上不用麥克風，大樂團伴奏的演出，可能是聽眾少有的經驗。

再訪維也納

一九七六年暑假，我去維也納看女兒。她已經入學，住在聖心宿舍。一切都上了軌道。

然而施捷，正在人生的谷底。他半夜打工回家，被車撞斷了小腿骨。想起自己沒繳保險費，不敢繼續住院，匆匆逃離。陳守恭從德國過來，把他背上六樓的破公寓。他從此兩腿長短不一，再也不能跳舞了。這時的施捷已經考進了維也納音樂學院，學豎琴和作曲。豎琴是好友王國屏送給他的。生活全靠在餐館打工。而他第一次賺的錢就買了一套唱片送我。我看著他，心中悲涼。真不知道他能否撐下去。這個人，被開水燙過，被汽車撞過，後來還撞過電車。就算天要降大任於斯人，不會把他先壓垮嗎？然而我還是相信，他會有出頭的一日。

小留學生

一九七七年，我把讀完初一的小兒子送去維也納。

小兒子繼承了我的運動細胞，小學四年級就進了籃球校隊。他穿衣配色很有感覺，活潑有幽默感。最愛拿我出糗。有客人來，他就說：「你要不要聽我媽的笑話？」常說的是我難

得炒一盤菠菜，客人竟在裡面夾出一整塊菜瓜布。小學在女師附小是很寬鬆自由的。上了初中，遇上古板的老師，總找他麻煩。因為頭髮太長，從頭頂中央給他剃了個飛機跑道。我非常生氣，到學校理論。那老師說，你的兒子要做太保，叫他轉到別的學校去。我一氣之下，決定送他到維也納去，跟著姐姐生活。不要再受刻板的教育。

這還是一件很冒險的事。那時我們住在新店，巷口一位包餃子的山東退伍軍人，非常憨厚，每次連錢都不好意思要，總是說：「下次再給，下次再給。」兒子下課總到他攤子上吃點東西。他聽說我把兒子送出國作小留學生，很不以為然，把我大大教訓了一番。

那幾年，我一到暑假就往維也納跑。

仙緣

我鬆開了手，她就又一次栽下去了。

我的異國母親。

一九七八，我第二次到維也納進修。在這之前，我在假期裡又去過維也納多次。除了聽音樂，就是從那裡出發到各地旅行，奧地利，其他國家。歐洲是遊行者的無窮寶藏，每個國家都有不同的風景，奧地利，因為懂得更多，看得更細，就算是一去再去的熟悉風景，也永不厭倦，文化，古蹟。而奧地利，隨時有新的經驗。

雖然我自以為對這裡十分瞭解了，卻完全沒料到，這一次的兩年進修，對我是一個新的起點。

獸籠裡的鋼琴家

在那個記憶中最美的秋天，我去了阿特爾湖畔（Attersee）。

一九七三年第一次到奧地利，蕭滋老師推薦我去的是薩爾茲堡的莫札特音樂院。為了維也納歌劇院和音樂廳裡夜夜笙歌的節目，我自作主張轉去了維也納。然而在奧地利，渡假的時候，多半還是要回到靠近薩爾茲堡周邊的湖區。這是電影《真善美》（《音樂之聲》）拍攝的地點。影片一開頭，瑪麗亞張開雙臂，奔上山頭，鏡頭升起，山色湖光和主題曲一起湧出，美得不像是真的。

「群山有靈

因為音樂之聲

因為那些它們

吟唱千年的歌

群山充滿了我的心靈

以音樂之聲

我的心渴望唱出

每首聽到的歌」

而這是真的！不，真實的風景，比電影中還美。奧地利的鄉間，街道明潔，總好像剛剛洗過。山坡上綠草如茵，家家陽台上，門前，走道邊，一直到深秋，總是繁花似錦。

在這之前，我只在月湖（Mondsee）邊住過，因為那裡距離薩爾茲堡最近。到阿特爾湖，對我而言算是第一次深入湖區。月湖沿著東南方向延伸，到南端，穿過一段短短三公里的陸地，就是阿特爾湖的南端了。然後阿特爾湖再斜向東北延伸三十公里。比月湖大三倍多。這

個順序是按我那時唯一曉得的，從薩爾茲堡出發通往湖區的路徑描述的。其實這兩個湖都在薩爾茲堡的東面。從維也納開車到月湖，比到薩爾茲堡更近，少三十公里。到阿特爾湖北端更近，少六十公里。這是我幾年後才搞清楚的。

秋天已經很深了。從月湖到了阿特爾湖，似乎真正進入了山區。溫度低了下去，聲音也低了下去。陽光稀薄。水霧瀰漫。據說阿特爾湖比月湖更常籠罩在雨霧中，所以遊人較少。

人們渡假總是要到明朗歡快的地方。尤其在秋天。

然而我的心是歡快的。這裡只是清冷，並不蕭瑟。比起《音樂之聲》那種單純的，春天的世界，秋天似乎多一點什麼。草地依然碧綠整齊。蘋果樹結實纍纍。午後霧氣散去，山谷一片光明，每一根草葉都在吸吮著陽光。山水那麼安靜，無邊的安靜，讓人懷疑透明的空氣其實是一層繃緊的膜，包藏著一個巨大的祕密，在下一刻就要破裂，傾瀉出來。

馮克先生是那種自來熟的人，看到稀奇的中國人，就過來搭訕。一位很體面的紳士，眉髮雪白，年輕時可想而知是一頭淺淡金髮的美少年。他帶我們去找旅館。我不喜歡，找了一間民宿住下。

到第二天，我們才換到了阿特爾湖南端的民宿沃爾夫（Wolff）之家。在湖邊車道旁走兩個盤旋的斜坡上。從下邊只能看到一部分，很容易錯過。在二樓的陽台卻抬眼就看到湖面，

不低頭幾乎看不到車道。想來建造時精心設計過視野角度。乾淨寬敞。夫婦兩人輕聲細語。一樓大廳的落地窗全部打開，太太總坐在搖椅上編織毛線，晒著太陽。我羨慕地誇讚她。後來她真織了一件純白的大批肩送我。好幾年的夏天我都在那裡度過。

早上起來，沃爾夫先生親自端上豐盛的早餐。蛋杯上罩著可愛的毛線小帽子，保證糖心欲流不流，恰到好處。我往山坡高處走去，碧草無邊。太陽還未及照到的地方，一夜露水，褲腳盡濕。拾起樹下掉落的蘋果，一擘便開，香脆多汁。從坡頂俯視湖水波光粼粼。遠眺對面山巒層疊，色彩深淺錯落，最後面的雪峰瑩白，襯著藍天。沿湖散步，問店家哪裡可以借自行車，他們說你把這台騎去，用完還來就好。第二天沃爾夫先生開車帶我們到湖對面山腳，約好傍晚來接。秋高氣爽，日光溫煦，正是登山的好天氣。一路盤山而行。每到空曠處歇腳，一路經過人工收拾得乾乾淨淨。不見一處荒地蔓草。一整面碧綠的山坡，中央立著一株大樹。或許真是農民們精心的構圖。

馮克和我約好，開車帶我去逛逛。他首先帶我去月湖邊買了一雙結實的登山鞋。我覺得很醜。後來才知道好穿即好看。我們一路沿著阿特爾湖的東岸北上。他住在維也納。有個別墅在阿特爾湖邊，一開門就可以跳進水裡。後來有一年夏天我看見他在自家木屋門前湖邊

沖澡。奧地利的湖岸多半就是沿湖公路，好不容易有一點空隙，總是被飯店或他們這樣的私人別墅占據了。沒有多少可真正沿著湖邊散步的地方。我向他抱怨，說湖岸的地塊應該開放為公共區域。他的話很多，一路不停的介紹。知道我是學聲樂的，當然要講到馬勒的作曲小屋。就在石溪（Steinbach）水邊，其實我們路過，但他沒有帶我去看。我後來才模模糊糊的明白，他是和人有約，順路帶我。所以不能隨意沿途漫遊。他約的那個人就是德幕斯（Jörg Demus）。不過後來他們顯然也沒有談什麼正事。或許他就是因為要帶我去而約了德幕斯。

我們離開湖岸，向山上更小的路開去。蜿蜒曲折，只容兩車擦肩而過。一邊是山壁，一邊是深谷。車開在外側。他一路碰到大轉彎道就按喇叭。第一次把我嚇了一跳。因為這裡太安靜，忘記了世界上還有這種噪音。但這是必要的安全措施。而且喇叭的噪音似乎也不能驚擾這個山林。充其量就如一片黃葉飄落在樹林中，一滴雨水落在湖中，一下就被無邊的寂靜吞噬，好像什麼也沒有發生過。

我們來到山頂上一塊平地。阿特爾湖就在腳下。有一座頗大的新房子，屋頂鋪著密密的黑頁岩。應該已經完工了，卻好像還在修繕。地上散落著碎石。馮克告訴我，這主人又從哪裡買來一個古董雕像，正讓人把牆角敲開來做一個龕，把雕像鑲上去。他熟門熟路地帶我進去。內部的裝飾令人眼花繚亂。看不出是什麼風格。每個角落都是不同來歷的古董。感覺上

很不統一。印象特別深的是一片綠藍的拼花磁磚。還不完整。據說是從什麼土耳其的古蹟移植過來的。這房子已經蓋了十年，應該就要落成了，馮克說，只要主人不再出新花樣。

好幾台形制各異的鋼琴、大鍵琴、古鋼琴放在不同的房間裡。馮克說主人搜集了至少三十台鍵盤樂器，還沒有全部搬上來。

另外有幾個木屋。牆壁都是整根圓木拼起來的。像長方體的盒子，腳下用木塊墊高起來。看來是從別處整個搬來的，隨時可以整個搬走。馮克很得意地說，這是他受主人之託，從馬戲班買下獸籠改造的。本來腳下是輪子，可以拖著走。整個地塊也都是他找來的。原來他是房地產仲介？但更像是藝術品經紀人。

我們走進最大的一間木屋，鋪著一塊地毯，上面放著一架大鋼琴。屋裡十分暖和。為什麼一個鋼琴家要住在獸籠裡？馬勒的作曲小屋只有十平方米。小得剛夠在中央放一架鋼琴。就是個窄小的牢房。從一八九三到九六年，他每個夏天把自己囚禁在其中創作，寫出了第三交響樂。作曲家真正需要的只是筆和五線譜。在他創作的那些時間，世人，包括他自己，還不曾聽過的宏大音響，在他腦中形成。虛擬之音在四壁間迴盪，比他在歌劇院樂池裡的指揮席上還要震撼。

而鋼琴家，必須有一個音響空間。這位鋼琴家突發奇想，要用這個木盒子裝下他的音樂。

藝術家需要孤獨。來到這山水幽深的僻靜之地還不夠。還要把自己囚禁在囚禁過獅子的籠中。當年經過馬勒作曲小屋的路人，聽到的屋裡多半是靜悄悄的，或許偶然傳來幾聲鋼琴上的試探。誰也不知道其中醞釀著怎樣的風暴。馬勒的作曲小屋是站在水上的安靜的音樂盒。一旦打開，音樂就會傾瀉而下。

孤獨的城堡，是用來抵禦俗世塵囂的入侵，還是用來阻擋心猿意馬的外逃？當年經過馬勒作曲小屋的路人，聽到的屋裡多半是靜悄悄的，或許偶然傳來幾聲鋼琴上的試探。誰也不知道其中醞釀著怎樣的風暴。馬勒的作曲小屋是站在水上的安靜的音樂盒。一旦打開，音樂就會傾瀉而下。

而鋼琴家的木屋裡，日日夜夜傳來琴聲。沒有鄰人。只有偶然路過的登山客。鑲嵌在木頭裡的野獸腥氣早已淨化，如今汩汩從隙縫中流出的是音樂。聽琴的，是林間的麋鹿，是枝頭的雀鳥，或駐足，或流連，或漠然。埋頭練劍的俠客，冥思苦修的隱士。「獨坐幽篁裡，彈琴復長嘯，深林人不知，明月來相照。」

玲玲朗朗的琴音被山風吹散，與枯葉一同墜落。誰也不曾驚擾。在深沈廣袤的樹林間，琴聲，或喇叭聲，都消融在無邊的寂靜裡。不，寂靜裡有無窮的聲音。山風吹過，樹葉落下。

一隻鳥振翅飛起，一頭小鹿羞澀地探頭於樹後。

隔著窗戶，我看見他走過來了，穿過樹林，邁著大步，白衫黑褲，腳上套著長靴，而非這裡的典型登山裝束長襪短褲。一個英挺俊逸的男子，看來三四十歲——我現在推算，他當時五十歲——你不會猜到眼前是一個鋼琴家。伴隨的是一個更年輕的男子。

他到鋼琴前坐下。好像那就是他的沙發。房間裡也沒有沙發，我就站在鋼琴前。「你是唱歌的？」「是。」「都唱些什麼？」「德文藝術歌」。「好啊。」顯然他比聽到我是唱歌劇的更高興。「喜歡誰的作品？」「舒曼。」

他不再說話，指下忽然流出了〈奉獻〉（Widmung）的前奏。舒曼作品二十六號第一首。我在心中唸出來。作於一八四〇年，迎娶克拉拉的誓言之歌。鋼琴家是在邀請我一起唱。這是何等的殊榮。當世最傑出的鋼琴家之一，更稀有的，最傑出德文藝術歌伴奏家（或許不是之一）。

那個托舉起舒瓦茨可芙（Elisabeth Schwarzkopf），費雪迪斯考（Dietrich Fischer-Dieskau），愛蜜琳（Elly Ameling），許萊亞（Peter Schreier）歌聲的人，就在我身邊眼前，要為我伴奏。

他的唱片我聽得爛熟，而到那時，還從來沒有現場聽過。那舒伯特〈鱒魚〉的漣漪水花，就是他彈出來的；那沃爾夫〈小妖〉從花間溜下，就是他彈出來的。而唱片是隔，現場的音樂會也還是隔。此刻的我，就在音樂的中心點。就在一朵花苞的中心點，被一層層鮮嫩的花瓣包裹。那琴聲，如此純粹，乾淨，圓潤，均勻，粒粒分明。像草尖的露珠。似乎不經意地從指尖流出，卻在每一音之間精微的變化著輕重色彩。我好像從來沒聽過這麼好聽的鋼琴音色，顯然不只是因為鋼琴——我連是史坦威（Stanway）還是貝森朵夫（Bössendorfer）都不記得。

或許是我站得這麼近，近得感知琴身的震動，近得看見那指尖和琴鍵的接觸，恰如其分地灌

注進那不可名狀的，只能稱之為美的東西；或許是這音樂寶盒的神奇功效，每一根木頭，都在共同呼吸，無聲唱和，謙卑的擎舉著美酒。野獸的氣味已被山風水氣樹影月光洗滌乾淨。

如今它們散發的是音樂的薰香。

偉大的舒曼。他的歌，即使沒有歌聲，鋼琴的部分就已經如此美妙。德慕斯一首一首換著彈，我在心中唱和著。配合得如此完美輕鬆，豁然貫通，我在現實中從來沒有實現過的。在心裡無聲歌唱的我，自覺和他一樣愛舒曼，一樣懂舒曼。在他的琴聲中忽然更愛，更懂。我很想告訴他，我在心中想像的歌聲比那些偉大的歌聲更美。啊。如果我有愛蜜琳那樣清純的聲音，如一朵雲，讓這琴音的風托載著飛翔，那是何等的幸福。但今天我絕不開口。我才跋涉過來，一身泥濘，狼狽不堪，這時我絕不能接過他遞來的那純白的紗巾披上。

彈彈舒曼三十九吧。我輕聲說。他指下應聲流出，我在心中默唱著：

「……多快，啊，多快

安靜的時候就要到來

我也就安息了

而在我之上

蕭蕭響著美麗的森林之孤獨

「這裡沒有人再認得我」

我第一次真正懂了，什麼是「美麗的森林之孤獨」。

兩年之後，我在維也納音樂廳舉行獨唱會。請馮克來聽。他帶了一支玫瑰獻給我。在德慕斯那裡我完全沒有開口。這次讓他聽了我們的中國歌。

又幾年後，我從維也納到林茨去聽費雪迪斯考的獨唱會——不知為何他從來不到維也納——德慕斯伴奏。在費雪迪斯考鞠躬之後他才上台，曲背躡足，全不是我當年見到的年輕英挺模樣，可能是因為費雪迪斯考太高了，可能這是他作為伴奏者的謙卑姿態。那天曲目全是歌德詩的舒伯特歌。那是我第一次的費雪迪斯考現場經驗。真覺得他凜若天神。而德慕斯是他的御用伴奏。〈普羅米修斯〉的爆發力，是我在山裡沒有聽到的。

德慕斯與斯柯達、古爾達並稱戰後「維也納學派鋼琴三傑」。十五歲在維也納布拉姆斯廳舉行獨奏會。一九五六年得布索尼（Busoni）鋼琴大賽首獎。在二〇一九年以九十歲高齡過世。我錯過了他二〇一四年在上海的獨奏會。而二〇一八年他還在北京演出，我無力追隨。

馮克帶我造訪的那棟房子子就是後來的 Museo Cristoforo（鋼琴歷史博物館）。他在裡面

舉辦鋼琴大師班。如今主人故去，那座他經營一生的鋼琴殿堂，應該依然俯視著阿爾騰湖。

那些他搜集一生的古樂器，是否依然在靜夜中自鳴？

奧地利得天獨厚，山水鍾靈。而他們回報上蒼賜予的方式，就是以音樂灌注其中。莫札特、

布拉姆斯、馬勒、德慕斯。在山水的浸潤中，靈感在心中萌芽，茁長，撥動了天地的琴弦。

我後來才知道，德慕斯最愛舒曼。

糖果屋

　　格林童話〈漢斯和葛麗特〉，講兩兄妹被遺棄到森林裡。藉撒在路邊的麵包屑找回家來。

第二次被遺棄，麵包屑被小鳥吃了。他們迷路，走進一個糖果屋，裡面的巫婆收留了他們。

給他們日日美餐，原來是要把他們養肥了吃掉。

　　這是一個嚇唬小孩子不要被壞人引誘的故事。我想，所謂壞巫婆，或許不過就是個喜歡

孩子的，孤獨的老婦人。能用糖果做成一整棟屋子的──這是孩子們的夢想啊──難道不是

充滿愛心又靈巧的好外婆嗎？

　　一九七八年去維也納進修跟我第一次去時不同。因為女兒、兒子，都已經在維也納上學。

我等於是去跟他們團聚。

一九七三年我自作主張留在維也納，聲樂技巧上沒有多少進步。這次，蕭滋老師告訴我去找前國立維也納音樂院的院長席特納（Hans Sittner, 1903 - 1990）。說他的夫人艾彌（Emmi Sittner）是很好的聲樂教授。

他們家在維也納十八區一個高級公寓。老先生出來開門。是位風度翩翩，非常漂亮的紳士。西裝整齊，銀髮一絲不亂——他隨時都帶著一把小銀梳子。客廳非常大，拉著窗簾，黑洞洞的。艾彌坐在裡面。我不由得升起詭異之感。她穿著一身藍底白花的半舊洋裝，面無血色，皺紋深刻，在室內還戴著深色墨鏡。頭髮灰黃，像是假髮。跛著鞋，走路歪歪倒倒。兩手交握，搓弄著腫脹的指關節。我認識的奧國老太太，像以前的房東，穿著都很講究。這一位教授大人，似乎不怎麼打扮。後來才知道她眼睛怕光，一身是病。那時年輕的我，對老人的苦處無知無感。

如今我一目接近全盲，才有體會。

門口就貼了一張大海報。是一九六八年她的學生聯合音樂會。另有一張十人合照。她很得意地說，幾乎每一位現在都是職業演唱家了。其中一位篋楚巴斯（Ileana Cotrubas），我是知道的。當時如日中天。曾在米蘭史卡拉歌劇院臨時救場——開演前十五分鐘才從機場趕到——代替芙瑞尼（Mirella Freni）演出《波希米亞人》的咪咪。從維也納唱到紐約大都會，

是首屈一指的抒情女高音。她是我聽過的最動人的茶花女。艾彌說，簽楚巴斯回到維也納，都會來找她練唱調整聲音。[10]

二〇〇〇年簽楚巴斯應聲樂家協會來台開大師班，說話又快又直截：「你的氣，你的氣在哪裡？」被指點的歌手——有些都是大學教授了——多不太懂她的意思，在台上十分尷尬。她這個性是出了名的，好幾次與導演意見不合就當場罷演。我在旁聽得很佩服，因為她的要求就與艾彌師的口授心傳如出一轍。只可惜我入門太晚。遠不如簽楚巴斯得到真傳。

那時我頓然對艾彌刮目相看。只不知我這積習深重的朽木是不是還有救藥。艾彌讓我試唱。我想唱藝術歌，她不同意，要我唱歌劇。我唱了莫札特《費加洛婚禮》中的詠嘆調。她評論說，聲音很美，可是沒有技巧。說我技巧不行我是完全服氣的。至於音色，我知道不合一般中國聽眾口味。只有鄭老師、蕭滋老師比較肯定。我想，起碼這位老師還接受我吧。

我是進修教師，可以到各科老師班上旁聽。但不是正式生，老師沒有鐘點，也不方便來指導我。我到某些老師班上聽過課，收穫不多。艾彌說，你到我家裡來上私人課吧。直接把我當年輕學生看待了——歐洲人是看不準我們亞洲人年齡的。她說的學費一點不貴。我一方

10 註：參見〈謝公最小偏憐女〉，一九八七年十一月，收入《弦外之弦》。

面喜出望外，另一方面不免懷疑，這位讓人難生好感的老太太，真會是個好老師嗎？是不是她沒有學生，抓到一個算一個？

艾彌是有學生的，她還在學校任教。也讓我去旁聽。她常用的伴奏施本瑟（Charles Spencer），英國人，與我女兒同年。後來成為著名的伴奏家，是路德薇希（Christa Ludwig）常用搭檔。我在學校上課，艾彌多半讓他來為我伴奏。一九九四年路德薇希退休前來台演唱，我對她做了專訪，還請她問候施本瑟。我和大師相距天壤，何幸曾與她同一伴奏。

艾彌教起課來精神抖擻，恨不得把我抽筋剝骨，重新再造。交的是每週一次的學費，竟成了隔日上課。開始時全不讓我唱歌。只作發聲練習。教材是她自己編寫的兩本書。都是歌劇或藝術歌的選句，針對各種問題的練習。特別善用歌詞帶動情緒，情緒帶動聲音。我學唱數十年，才領教到對我有效的科學的教學方法。練聲本來是枯燥機械的，艾彌的教材卻很有趣。我們師生二人練習得熱火朝天，不亦樂乎。本來在隔壁大鋼琴房看書的老先生卻聽不下去，戴上帽子出去散步了。或有的時候，我跑調走音，會聽到老先生吹的短笛聲傳來，替我引導。我和艾彌相視而笑。

練習了很長一段時間，她才開始讓我唱歌。這時候在家裡老先生就是義務伴奏了。他是很好的鋼琴家。學養深厚，至少會五國語言。任維也納音樂學院院長二十五年，名滿天下，

一抽屜都是各國頒給的勳章。竟然甘為我這年過四十的蒙童一遍遍伴奏練習。真是我幾生修來的福分。

這一年，我收穫太多。覺得自己剛剛開竅，實在不捨得中斷。就向女師專申請延長進修假一年獲准。但是沒有薪水了。

霍德（Hans Hotter）

一九七九年暑假，我去聽了著名的男低中音霍德（Hans Hotter, 1909-2003）在維也納開的德文藝術歌大師班。人人都知道德文藝術歌的雙璧舒瓦茨可芙（Elisabeth Schwarzkopf, 1915-2005）和費雪迪斯考（Dietrich Fischer-Dieskau, 1925-2012），把德文藝術歌推上了高峰。而霍德更是他們的先驅。費雪迪斯考為霍德的自傳寫序，稱他為自己的榜樣：「要是沒有他，我們不會建立起現在這種洗盡鉛華，純淨的藝術歌演唱風格。」的確，是他們建立了德文藝術歌高貴深刻的風格。

霍德是傳奇的歌劇明星。是戰後第一個被世界舞台接受的德國演唱家。一代中不作第二人想的華格納歌手，簡直就是大神佛旦的化身。他自己統計，舞台上合作過的「女兒」有

三百人。和費雪迪斯考一樣，是個一米九三的高個子，一個身姿就足以震懾全場。每一個角色的劇照，都像是一尊大理石雕像。雙眼深陷，輪廓分明，希臘的鼻樑。睿智、滄桑，臉上刻著悲劇，舉手就是神話。如果說卡拉絲是美聲歌劇舞台上最偉大的女演員，霍德就是德語歌劇世界裡，足以和她比肩的男演員。他形塑了華格納的神話人物。

這是我近身接觸過的偉大舞台明星。或許也是當時世界上最好的德文藝術歌老師。講台上的他，深沈的目光，優雅的儀態，輕柔的談吐。舉手投足，自然而高貴。整個人被藝術浸透。

大師班首先列出曲目，全是沃爾夫（Hugo Wolf）的歌。學員自己選擇要演唱的曲子。在未唱之前，他先追問從歌裡聽到什麼。歌詞表達的是什麼，音樂表達的是什麼，歌者自己想表達的是什麼。這種詰問而非灌輸的方式，是逼使學生找到自己的詮釋。年輕歌手總傾向於盡量表現聲音。他則反覆強調「經濟性」。特別是藝術歌的演唱，「最多只用七分力。」更重要的是層次與對比。他自己說話的方式就是對力量運用的絕佳示範。在一貫的輕聲細語基礎上，稍稍提高聲量，或加快語速，或連續的長句，就清楚表達了輕重。他教學生掌握旋律與歌詞的平衡。什麼時候需要更多的歌唱，什麼時候需要更多的吟誦。「說出強音，唱出柔聲。」

開學後才知道他在音樂學院教德文藝術歌。我去旁聽。學校上課的學生，程度不同，

唱的曲目也不同。他對每一首歌都瞭如指掌。他談歌的詮釋，首重在心中創造歌的情境。對詩意的深切體會，一字一句的朗讀。旁聽的學生不多。有空檔時他也讓我唱一兩首歌。記得我想唱舒伯特的〈你是安寧〉（*Du bist die Ruh*）。他說這很難。我就唱了〈晚霞中〉（*Im Abendroth*）。他徐緩地唸歌詞給我聽，用他深沈的男低音，彷彿讓我看到了歌裡描述的晚霞微光。他教我「不要用力，只要把聲音放在那裡就好。」

霍德以一位歌者的現身說法，讓我對德文藝術歌，甚至歌以外的，對表演藝術有了新的認識。

異國母親

夏天，席特納夫婦到依舍溫泉（Bad Ischl）去渡假。邀我同去。那裡是休閒療養的地方。有一個禮堂，台上有鋼琴。艾彌渡假也不放鬆，每天拉著我在那裡練唱。旁邊常有人圍觀，還跑過來問，是不是今晚要在這裡演出？他們要來聽。艾彌很得意，說，我們回去排個節目，下次來這裡演唱。我們到月湖喝咖啡，因為我稱讚那裡的糕點，後來他們又一次去那附近，竟然特地繞道買了到郵局寄來給我。令我感動莫名。艾彌對我，簡直是溺愛了。

他們在默尼希基興（Mönichkirchen）有一棟別墅。距維也納九十公里。他們在那裡渡假，還要我一週去兩次上課。後來索性要我去同住。那裡海拔一千米，老先生說最適宜老人居住。

裡面全是艾彌一手布置。農家風味，每個角落都見趣味巧思。老先生總掛在嘴上說，我的太太是個藝術家，會理家，會裁縫，會做菜。房裡有艾彌年輕時的照片，非常甜美靈慧。尖尖的下巴。歲月無情，如今只有那寬闊的額頭還能依稀辨認。艾彌身體不好。因為痛風，關節變形，鞋都穿不上。又因為服抗抑鬱的藥，口乾舌燥。自從我跟她上課，她一心都在我身上，快樂了很多。在默尼希基興，我早上醒來，她竟然已經做好早餐，用托盤端來，讓我在床上用餐。在一旁看著我，心滿意足。就像一個最慈愛的母親。我這一生裡，艾彌是和父親一樣寵我的人。

我們上午練聲，下午唱歌。上完課，我們就坐著聊天。無話不談。講起二戰困難，他們錯過了生育的機會。沒有子女是一生遺憾。她問我願不願意做她的女兒。我說，現在你就像我母親一樣。但原來她的意思是，法律上收養我。這樣可以繼承她的東西。比如這個一手打造的家。

我說，這不可能吧。我都已經是四十多歲的成年人了。她說，年齡上相差二十歲就可以。

她這是深思熟慮了。

上：與艾彌師（Emmi Sittner）。1980。維也納。
下：與席特納院長（Hans Sittner）。1980。

我心中百感交集。艾彌對我的愛與信任，毫無保留。而中國家族觀念深重的我，感覺這樣做就是對親生父母的背叛。是絕無可能的──不久前我聯絡上大陸兄姐，得知父母已經過世。雖然不能說意外，但沒有通信以前，我寧願相信他們在大陸的某個地方生活著，思念著我，有一天我們會再相見。

我無法向艾彌解釋。只能緊緊握著她的手。她泫然欲泣地問：「為什麼不行呢？你的父母還有那麼多其他兒女？」是的，人間是不公平的。滿溢著母愛的艾彌，卻沒有兒女。把所有的感情，傾注在我這個外邦人身上。低聲下氣地央求著。而我，狠心地拒絕了她。對自己的父母，我已經三十年不見，沒有盡過一天孝。

老先生每天到樹林裡散步。艾彌和我跟著去。艾彌走路不穩，樹林裡道路不平，我非常擔心，一路攙著她。老先生帶我們採菌菇。先拿一本繪圖精美的手冊給我辨認哪些是有毒的。原則是顏色鮮豔的都可疑。我找到有些又大又肥的，就像我們的香菇或靈芝，興高采烈。他

上：艾彌年輕時照片。約 1940 年代。

下：與艾彌師（Emmi Sittner），1980，Mönichkirchen。

卻總是說：「丟掉！丟掉！有毒！」我想他可能也不是都認得，反正只認準絕對有把握的那幾種，其他一律歸之為有毒。他最愛的是一種毫不起眼的橙色的小菌菇，摘了半天還不滿一把。但他嘖嘖稱讚。說非常好吃。

果然，艾彌教我，拿個平底鍋，切一塊牛油融化了，撒一些麵粉，把菌菇在裡面炒一炒，加水加鹽就成了最美味的菌菇湯。艾彌作菜看起來顛三倒四，其實非常俐落。

老先生身體比艾彌健康得多。對她的照顧無微不至。簡直像管小女孩一樣。每晚催她早早上床，然後一定要自己親手把電視插頭拔掉。艾彌仗著我在，有人撐腰。老先生不好意思太管她，只好自己一人去睡覺，叮囑我一定要拔電視插頭。

有一次我們同乘火車。老先生對面坐了一位年輕女子。兩人大概因為女權議題爭辯了起來。至少說了一個鐘頭。艾彌坐在我對面，只對我擠眼微笑搖頭。下了車老先生還義憤難平，到車窗前握拳伸臂。他自己氣性很大。對我的評語是 temperamentvoll（情感激烈）。

特別教我消氣心法：他每天到樹林裡散步的時候，都會對著一棵樹，把它當作自己心中那個仇敵臭罵一遍。自然心情舒暢。我說，那樹是不是被你罵枯了？他說，不會，「Unkraut verdirbt nicht.」（諺語：野草滅不盡。）我沒有用過這方法，因為想不出有什麼人需要我如此咒罵。

老先生當了二十五年世界上最著名的音樂學院院長，不僅學問好，見識更高。有一次馬友友在薩爾茲堡演出，那時候他在歐洲還不怎麼有名。我們三人坐在客廳裡安靜欣賞轉播。聽完後老先生就說，這位演奏者，將來就是世界上最好的大提琴家。我當時非常驚訝。

維也納的中國歌獨唱會

舉行獨唱會的事，艾彌是越來越當真了。我們練習的時候，她已經開始替我安排曲目。我卻越來越不安。自知差得很遠，在維也納唱德文藝術歌，真是班門弄斧。後來我說，要唱就只唱中國歌吧。

艾彌問我中國歌是怎麼樣的。我就唱了幾首給她聽。她聽得很有興趣。她說，我雖然聽不懂意思，但聽得出來，你唱中國歌好像很輕鬆。但是不該發生的破綻也更多。果然如此。唱中國歌的時候我更依賴直覺。就容易暴露不好的習慣。

就這樣，艾彌指導我唱中文歌了。我們練習了一陣子，她和老先生都覺得舉行一場中國歌獨唱會也是有意思的事情。就建議我請邵隆（Robert Schollum）教授做伴奏。邵隆教授是國立維也納音樂學院藝術歌詮釋班的主任。也在電台裡主持現代音樂節目。

我準備的曲目，他的評價大不相同。我認為「經典」的中國藝術歌，他反而覺得和聲完全西化，或「普契尼式」。沒有意思。我心裡疑惑，難道他只認五聲音階才有中國味嗎？我們的藝術歌作曲家，本來就是承襲西洋音樂的啊。以這個標準，還能挑出什麼歌來？

直到我開始唱《梅振權民歌八首》，他眼睛一亮，身子坐直了，說，這個好。非常好。

他並不知道這是民歌編曲。問我歌詞說些什麼。

他彈的是第一首〈打連成〉，又叫〈大拜年〉。這是現在很流行的過年歌曲。

「過了一個大年頭一天

我與我那連成哥哥來拜年

一進門，把腰彎

左手攪著個右手挽

那個咿喲嘿

兄妹相稱拜著個什麼年啊，咿喲嘿。」

那個鋼琴伴奏，其實就是鑼鼓點子。

我解釋了意思，邵隆更高興了。問我：「這些歌你都會唱嗎？」我說，當然會。於是我一首首一直唱到最後的〈五哥放羊〉。邵隆越來越興奮，再聽解釋歌詞，他說：「就唱這些，聽眾一定會喜歡。我覺得，你那些藝術歌有的不要唱了，這八首歌你一首都不可以缺。」

於是這八首民歌就成了我曲目中的一大部分。本來我只打算唱個兩三首。

從邵隆那裡出來，我在心中咀嚼著這些民歌。不覺眼裡湧上了淚水。心中滿是自豪與感慨。真的，這些歌多麼好聽啊！一位奧地利的德文藝術歌教授，一位現代音樂的倡導者，連歌的意思都不明白，聽到它們竟然如獲至寶，好像還不勝羨慕，說這是你們中國才有的東西。

音樂的感動力真是超越國界的。的確，那樣的伴奏外國人是寫不出來的，只有像梅振權這樣的中國作曲家，記憶裡伏著中國的音響，血液裡流淌著中國的審美，才能做到。這旋律，這歌詞，這場景，這感情，是中國獨有的。

我對這次的中國歌獨唱會突然有了更多信心，也看到更多的意義。這是多麼難得的機會，讓中國歌被聽到。即使只有幾百個聽眾，即使他們不能直接聽懂歌詞，即使我是一個不完美的歌者，這三無名者創作的美麗的民歌，梅振權苦心孤詣編寫的伴奏，一定能感動人。這些歌，被我們忽略了多久。這些年，我在台灣獨自摸索，算是在音樂廳裡演唱民歌最多的藝術歌者了。但我以為，就算有聽眾給了我一些讚美，或許也是出於民族感情。今天我才真正印證了

它們的份量，它們獨立的美感價值。

梅振權民歌曲譜是我在鄭秀玲老師家發現的。在美國出版，「獻給茅愛立」。鄭老師的譜子是茅愛立送給她的。鄭老師自己不怎麼唱民歌，見我喜歡，就轉送了我。我對茅愛立與梅振權全無了解。後來才知道她是燕京大學音樂系的，與沈湘同學。美國哥倫比亞大學音樂教育碩士。也在維也納學習、演唱過。二〇一九年以一百歲高齡過世。我找到過一張茅愛立的民歌唱片。乾淨的聲音，清淡如水的唱法。我從未有機會向這位前輩聲樂家致敬。一九八一年，在我的維也納中國歌演唱會之後，她還回到北京舉行了演唱會。

梅振權住在美國，我很晚才聯繫上。一九八四年他來台灣時，我終於有機會當面向他致謝，告訴他我多麼喜愛，邵隆如何看重他的作品。後來，梅振權又為我重編〈王昭君〉的鋼琴伴奏，我在一九九八年的中國歌獨唱會上演唱了這首歌。

而當時，我的民歌唱法全憑摸索。也幸而如此，唱出了我自己的聲音。要是早就聽到大陸和海外的歌唱家的演唱，或許我根本就不敢唱，或唱得和他們一個味道了。

梅振權的鋼琴伴奏提供了豐富的情景暗示。這八首歌，有很大的風格差異。放在一起唱，更見深度與廣度。有〈打連成〉的熱鬧世俗，〈青江河〉的悠遠簡樸。而〈五哥放羊〉充滿

了戲劇張力。這些來自不同地區的民歌，似乎形成了一個組曲，展現了多彩的中國民間生活，與純樸的愛情。

艾彌和老先生對我的節目也越來越有興趣。艾彌說，Rosalie 在教我們唱中國歌呢。她陪著我練唱，毫不馬虎地給我指導。老先生還想讓中文成為他的第六種語言。不過一直停留在「我愛你」程度。

獨唱會定在一九八〇年的三月四日，維也納音樂廳的舒伯特小廳。我沒有經紀人。與音樂廳簽約，翻譯歌詞，印節目單，都是朋友們幫忙。有人介紹一位奧地利人滿神父中文很好，我去請教他。他拿出翻譯的《梁山伯與祝英台》戲曲給我看。他已經很老了。我感覺請他翻譯整個節目單太辛苦了。

維也納每一區都有圖書館分館，第八區分館的音樂曲譜最多，可以外借。我經常去那裡。認識了一位管理員施耐德（Schneider）先生。他知道我要舉行中國歌獨唱會，自告奮勇為我翻譯歌詞。其實他完全不會中文。只能一句句解釋給他聽。他寫成德文，我們再斟酌討論。

最終的成果，在我看來是很符合原意了。德文好不好，則非我能判斷。我拿去給老先生看，他仔細地讀過，給了很好的評價。

施耐德夫婦還請我去家裡吃飯。屋子收拾得很乾淨，但有一面牆是開裂的。他說那是大

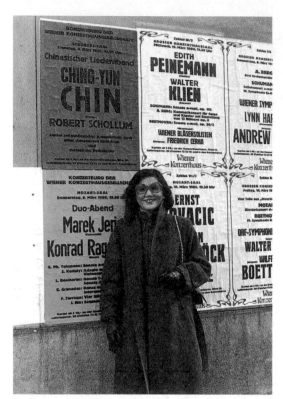

在中國歌獨唱會海報前。維也納音樂廳。1980 年。

薄如蟬翼軟如煙。白紗裡透著銀色紋理。連身長裙，外罩開襟袍子。後來我在台上還穿過很

上的許多經典服裝都出於他之手——為沒有見過面的我，不量身創造了只屬於我的這個傑作。

有第二件一樣的。我也從來沒見到過一件類似的。這一位天才的設計師——維也納歌劇舞台

是所有我所見到的中最美的——至少最適合我。阿德穆勒（Fred Adlmüller）保證，這世界上沒

還有一件大事要做：一定要有一件漂亮的禮服吧。我走進維也納的各個禮服店。大開眼界。最後選中的，

日子越來越靠近。

解決了一個大難題。

報償的為我費心費力，不求頭之交的朋友，不求

戰的遺跡，他們故意留著。就這樣一位點

多次。

演出前一天，到現場排練。席特納夫婦當然也陪同去聽效果。艾彌很興奮，在台上走來走去，竟然一腳踏空，從舞台上栽了下來。我開頭還不知道發生了什麼事。看到她面色慘白，右手抬不起來，顯然非常痛苦。我心如刀絞，忍不住淚水直流。她反倒安慰我，說自己沒事。一會兒救護車來了，把她抬上擔架。我要跟去，她厲聲要我繼續排練，說一下就回來。我哪還有心思。

果然她很快回來了。手臂吊著繃帶。笑著說了。只是大臂脫臼，那骨科醫生粗暴地一腳踩著她的肩頭，一手拉著手腕，「像對付一條豬一樣」，竟然一下就復位了。只是軟組織有些挫傷，沒有大礙。她說得很興奮。好像是什麼好玩兒的經歷。

獨唱會很順利。三百人的小廳，音響上唱來很輕鬆。後台有一位服務人員全程陪同，彬彬有禮，非常周到，讓我感覺備受尊重。來了很多中國人，大半還是外國人。維也納的聽眾音樂水準高。我還是有些忐忑。低頭就看見席特納夫婦坐在第一排。艾彌穿了好看的藍色絲洋裝，特意化了妝。只可惜吊著繃帶。即使如此，她還是不怕疼地為我鼓掌。

結束後我們去 Heurigen 喝酒慶功。席特納夫婦和伴奏邵隆都很滿意。我想他們還是

鼓勵的成分居多。艾彌是真心得意。據說維也納音樂廳以前還沒有過全場的中文歌獨唱會。

第二天，我前一次來維也納時在維也納市立音樂院的聲樂老師斯卡拉打電話給我，說《維也納報》（Wiener Zeitung）上有關於我的樂評。教我快買來看。我問，是好評還是惡評，她笑著說，只要有樂評就謝天謝地了，而且還是好評。我去買了報，帶去給艾彌。她也高興。說，維也納這麼多音樂會，有樂評就很不錯了。原來，維也納音樂廳（Konzerthaus）有三個廳。

那天隔壁莫札特大廳（Mozartsaal）舉行的是一位假聲男高音的獨唱會，那是歐洲美聲唱法的源頭。舒伯特廳就是我的中國歌獨唱會，這位樂評人說，當他聽過那位假聲男高音的音樂會，下半場走到這一邊來：「風格的差異大得不能再大，但演唱者的放射力說服了我們。」這真說到我心裡的自我期許。

維也納中央社的記者也發了消息到台灣，描述了這場音樂會。這是我一生中難得的經歷。

獨唱會後我就準備回台灣了。最難過的就是和艾彌分別。這一年多，她真的成了我的母親。一見我就親吻擁抱。臨別依依不捨，一直問我何時再來。我答應她暑假就回來。

我回到台灣後，艾彌寄了一個雞心項鍊來，打開看裡面是一張我們的合照。我感動得

掉淚。

　　暑假我果然又去了一趟。一九八一年暑假再去。然後，艾彌猝然過世了。我不敢想不敢問怎麼發生的。她已經是我最親的親人。如果我還在她身邊，或許她不會這麼早去世，也一定會更快樂。我狠心的離去，自以為有自己必須遵循的道路。與艾彌的相遇，不過是我們人生道路上的一段交會，終歸要分開。然而，在她，是傾注了所有的愛心。我鬆開了她的手，她就又一次栽下去了。

　　艾彌的兩本書，我早就翻譯成中文。但蹉跎沒有取得翻譯授權。無法出版。只有我的學生們從我這裡學習到一些她的方法。她完全改變了我的聲樂觀念。我才懂得了喉頭放低，吸氣唱柔聲，自然的振動，母音的均勻化，位置的統一等等技巧。即使我積習難改，不能完全做到，至少知其所以然地懂得了欣賞真正的聲樂之美。我的學生後來到國外深造，都得到方法正確的評語。

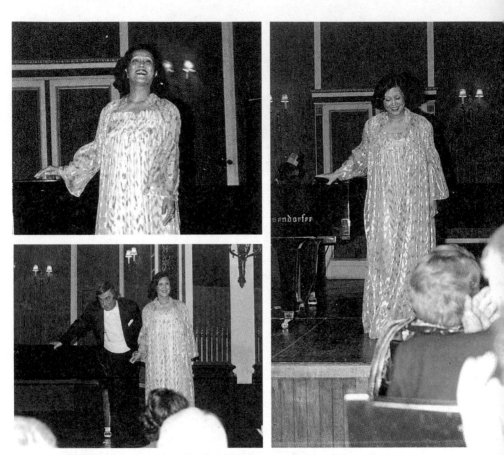

中國歌獨唱會。1980 年。維也納音樂廳。Robert Schollum 伴奏。
觀眾席第一排披藍圍巾的是艾彌師。

耕耘

所有的勞碌，都是生活。

回國後的演出

一九八〇年我沒到暑假就提前從維也納回來了。艾彌很不捨得。為的是要參加大兒子的大學畢業典禮。我和女兒、小兒子在維也納住了兩年，覺得對在台灣的大兒子有些虧欠。其實他自由自在樂得很。

六月，我以與維也納相同的節目舉行了獨唱會，請馮萱伴奏。曲目駕輕就熟固然不是問題，但國父紀念館扇形開展，矗立在面前的是兩千五百個座位，聲音放出去自己簡直聽不到反響，對任何演唱者都是可畏的。況且賣座還很好。

梅振權八首民歌成為關注的焦點。其中〈小白菜〉、〈五哥放羊〉是後來我演唱中國歌時的必選。〈小白菜〉全部用柔聲演唱，天知道對我那要花多大的力氣控制。坐在最後一排的學生告訴我，每個字都能聽得清楚。因為全場是那麼安靜。我想自己是有一點進步了。這時，我很想念艾彌。[11]

張繼高先生也認真地前排後排換著聽。頗為稱讚。雖然這些歌對他也是陌生的。那些民

11 註：參見〈這歌，是中國教給我的〉，《中國時報》人間副刊，一九八〇年六月十五日。收入《弦外之弦》。

歌可能是他這樣的紳士本來不注意的。一九八一年，我在他創辦的《音樂與音響》雜誌上發表了〈長夏之末〉，介紹理查・史特勞斯的《最後四首歌》。這是他第一次接觸到這個作品，聽得入了迷。說是受了我的文字引導，鼓勵我要多寫。他的《音樂與音響》為我提供了一個可以隨心所欲發表文字的園地。

一九八〇年八月我又去維也納解決小兒子的學校問題。他初到奧國時，還是沒有安全感的。晚上姐姐趁他睡覺出去了一下，回來看到他寫了滿牆的「我恨姐姐！」當場傷心落淚。但第二天一早他就都擦掉了。他先進英國學校，同學都是外國人，交了很多朋友，沒有太大適應困難。英語進步很快。一般的德語也會說了。來信非常有趣。有一次寫到嚴家三女兒以替他織了整套他擁護的足球隊顏色的圍巾帽子。他想買一套滑雪設備，我覺得很貴，姐姐慨然說：「沒關係，我去多打幾天工就有了。」

嚴太太是維也納台灣學生的大家長。女兒、兒子、施捷都得到他們照拂。姐姐對弟弟非常好。珊替他洗頭吹髮，大感享受：「可惜她比我大好幾歲，要不然我長大了一定要娶她。」嚴先生

在英國學校上了一年，轉到維也納普通中學。德語程度落後。導師是一位東歐移民，明顯歧視。他開始逃課。正值青春叛逆期，我們都很擔心。

維也納大學漢學系有一位奧地利男生烏溪如，說得一口流利中文，和台灣學生都混得很

熟。他向我們介紹一個天主教住宿學校。那學校果然接受了小兒子。神父通情達理，每天和每個學生單獨談話五分鐘，對他有很好的影響。也能讓他發揮運動特長。他如魚得水，恢復信心。忽然間又變成了好學生。他養成了自理生活，乾淨整齊的好習慣。後來轉到美國唸書，上大學多靠自己打工掙學費。

一九八一年五月，朱苔麗回台灣演唱前我寫了一篇〈鷹當雲霄〉，大力推薦。其實我那時只在錄音帶中聽過她的演唱。施捷已經成了她的熱烈擁護者。前一年她回台演唱我還在維也納。一般評語說她的聲音不夠好聽。我大大不服。那時很多人聽不出她的好處，還覺得我揄揚太過。一九八七年我和吳漪曼共同推薦她獲得了國家文藝獎。現在她的藝術得到了普遍的推崇。深刻的藝術，不見得容易欣賞。[12]

一九八二年四月，我在國父紀念館舉行獨唱會，演唱了中文和德文歌。最重要的是，這次是女兒羅弘給我伴奏。她對表演不很熱衷，也沒有信心。是被我逼著上台的。第一次就是這麼大的舞台。她說走出來時看到眼前黑壓壓一片觀眾，真嚇壞了。其實她彈得很好。也夠

12 註：參見〈鷹當雲霄〉，《中國時報》人間副刊，一九八一年五月二十二日。收入《弦外之弦》。

上：獨唱會前。伴奏羅弘。1982 年，台北。
下：與作曲家梅振權。1984 年。台北。

鎮定。音樂界的朋友看我們母女同台，人人稱羨。

再下面的音樂會，是中廣舉辦的中國藝術歌曲之夜，第十屆，也是最後一屆。趙琴組織主持，每年一次，影響很大。介紹了很多優秀的歌唱者和作品。我前後參加過三次。這一次是巡迴演出，台北在國父紀念館。然後到高雄、台中。

同年，台灣省舉辦第一屆師鐸獎的頒獎典禮。以音樂會的形式進行，由台北市國樂團擔任演出。指揮王正平與我素不相識，邀請我演唱民歌，並希望我這部分占三分之一的節目時間。我非常驚訝。看來我的民歌演唱是有人欣賞的。與國樂團合作也是個很好的嘗試。

頒獎典禮是在台北市的國父紀念館舉行。我在休息室見到劉真校長。他說我為校爭光。

或許老校長真也注意到了我在中國歌，特別是民歌演唱上的努力了。

那次的聽眾主要都是中學老師們。他們的熱烈反應給我很大的鼓舞，感覺自己正在把一件寶貴的文化遺產，同時也是一種精彩的藝術傳遞下去。還有我從前教過的學生都來問候，大家聚在一起，講起以前我給他們的訓練。我看到當年的學生們成為了優良教師，他們也看到我這老師也還在努力。我真正感覺到自己從事了一生的教育工作是有意義的。

一九八四年六月，到泰國曼谷在師大校友會上舉行中國歌獨唱會。[13]

陳澄雄轉到台北市立國樂團任團長，常邀請我合作演出。一九八五年二月到金門那一

次是特別的經驗。金門擎天廳就是一個花崗岩的地下石窟，反響極強。聲音一出，全是共鳴。

薩爾茲堡音樂節的大廳也是建在山洞裡的。炮戰把整個金門的地面翻了幾遍，單打雙停持續

了二十年才結束，成就了這樣一個地下音樂廳。人類為什麼就不能避免戰爭？

台北室內管弦樂團團長張文賢是顏曉霞的先生。一九八五年四月我與他合作演出貝多芬

的一首難得的音樂會詠嘆調〈啊，負心人〉（Ah perfido）。情感激烈，是一種幾乎可怕的，

撞擊人心的力量。貝多芬的力量。我跟艾彌練習過這首曲子。的確如她所說，要有很好的美

聲聲樂技巧才能勝任。對我是一個挑戰。

一九八五年，我成為母校國立台灣師範大學音樂系、音樂研究所的專任教授。除了高雄

女師，我一生未求過職。

Z到學校來找過我。工友說，他一早學校剛開門就來了。等到我上完課，他進到教室來。

13 註：參見〈但悲不見九州同〉，一九八四年七月二十三日，《中央日報》副刊。收入《弦外之弦》。

我們就在那裡談話。講他的生活。結了婚，有兩個孩子。女兒非常傑出，很會畫畫。兒子似乎有自閉症。太太是他美國學生的家長給他介紹的。對他管制很嚴，不給錢用——或許因為他並不完全正常吧，我想。我心中悲慘。不敢表露出來。掂量著分寸說話，像很疏遠的朋友。

當年，他從來不談俗事。他對我的情況非常清楚。我演唱會的新聞，寫的文章，他都剪報保存起來。我們安靜地講話。他沒什麼異樣，很有禮貌。

在這之前，他有一段時間跟我打過電話。說自己因意外骨折住在醫院裡。我撥回去問，護士告訴我，那是精神科。

他來了幾次，學校裡，像小戴老師，也知道了。三十五年前Z就是他的學生。我們這兩個開除邊緣的學生，老師印象深刻。老師勸我暫時不要來學校，在家裡上課。一段時間後他就不來了。我自責狠心。但或許對他是好的。似乎每次他來找我，就是犯病的時候。

我在東吳見到盧炎時常談起Z。盧炎有時見到他。或許這個凡塵對他太嘈雜了。

香港兩次獨唱會

我在師大音樂系的學妹香港僑生郭幼麗，是籃球高手，跟我最要好。我們一直保持聯絡。

左起黃友棣，金慶雲，李康駿，黃永熙，林聲翕，1987，香港大會堂獨唱會後。

我到香港，她一定全程陪同，從美食購物到聽音樂會。我舉行的音樂會，她都沒有聽過，跟我要錄音帶。她聽過後慫恿我到香港大會堂去舉行獨唱會。幫我張羅，聯絡了一些藝文界的朋友，還給我介紹了一位鋼琴伴奏李康駿。

我唱了德文跟中文歌。

還有黃友棣，林聲翕，黃永熙等香港前輩音樂家的作品。

我和黃永熙通過電話——他是東吳大學音樂系主任黃奉儀的哥哥——向他請教。他非常誠懇地提了些意見。

音樂會在一九八七年一月五日。那時候很少有台灣歌者到香港舉行獨唱會。聽眾的反應很熱烈。我看到三篇樂評：這在台灣很少見——周凡夫、周文珊、周樂福（畢繫舟）寫的，多是溢美。周文珊是演藝學院的主任，知名聲樂家。我們還見了面。他很詫異我一個台灣來的歌者能把民歌唱得有味道。

聽眾中有一位沙田音樂廳的主事人，說新建的音樂廳秋天要開幕，希望邀請我去舉行一場獨唱會。我當時就答應了。商定了全唱中文歌。

於是同年九月，我在沙田又舉行了一場獨唱會。這音樂廳是全新的，音效很好。一位東南亞華僑作曲家李全娣女士聽了，非常熱情地說要為我作曲。後來她真的寄了許多歌到台灣給我。十一年後，我在中國歌獨唱會《燈火闌珊處》中——那也是我最後一場中國歌的獨唱會——演唱了她譜寫的秋瑾詞〈唐多令〉。向她致謝，也紀念我們的藝術情誼。我畢竟不是個職業演唱家，沒有能更多傳播她的作品。那一年，我六十七歲，聲音不免衰退，覺得愧對知音。

在這兩場香港獨唱會之間，五月裡我請李康駿到台灣來為我伴奏，到各文化中心去巡迴演出中國歌獨唱會。我們的默契越來越好，這樣一組曲目經常演出，感覺到自己不斷在提升。

我請了宋文勝來給我錄音。他的耳朵很敏銳，歌者聲音的品質在他的儀器下更是無所遁

形。後來我所有的音樂會都是由他給我錄音的。

女兒的婚禮

一九八六年五月，我女兒的婚禮，在台灣是轟動一時的大新聞。

那一天，海灘的小屋門口鋪著長長的紅地毯，一直向下延伸到海邊。女兒穿著白色連身洋裝，捧著一束花，站在那裡翹首等待。萬里無雲，海天遼闊。蔚藍的天邊出現了幾個不同顏色的小點。越飛越近越低，原來是一列色彩繽紛的滑翔翼。六個伴郎依次降落地面，列隊仰頭注目。新郎的滑翔翼最後出現，以完美的弧線從天滑降，穩穩停在預定的位置。彷彿希臘神話裡的天神。新郎揭開安全扣，摘去頭盔，露出一頭金髮，滿臉燦爛的笑容。女兒迎上前去獻花，兩人挽著手走上紅毯。

後面的親友和圍觀群眾瘋狂鼓掌，新聞記者搶拍鏡頭。我沒有感動哭泣，心中只充滿喜樂。有這樣難忘的開端，這婚姻一定要幸福，一定會幸福啊！兩個在相隔幾千里的不同國度，不同文化裡成長，性格南轅北轍的年輕人，在茫茫人海中因為一次偶然的相遇走到一起——就像從無垠天際到廣袤海灘上一個點的精準降兩人是在從紐約回維也納的飛機上認識的——

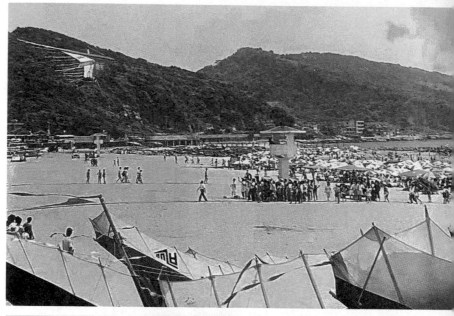

上：滑翔翼降落前，女兒的婚禮。1986 年，翡翠灣。
右下：囍字滑翔翼。
左下：女兒和女婿。

女兒的婚禮。左二為 Sittner 院長。維也納。1986 年。

落。我最愛的舒曼作品三十九裡，最美的第五首：

「那時，彷彿那穹蒼
靜靜吻著大地，

......

而我的靈魂伸展
大張它的雙翼
飛過安靜的平野
像是飛回家裡」

他們正式的婚禮，在圓山飯店舉行。這天外飛仙的一筆，是臨時起意。台灣的滑翔翼協會曾組團到歐洲，參加世界杯比賽，遇到什麼麻煩事。女婿協助解決了，和他們交上了朋

友。聽說他回台灣結婚，這些同好們就安排了一場最特別的儀式。

各大報都報導了。女婿笑著說，我在奧地利籍籍無名，才來台灣幾天，就成了紅人。他們到南部蜜月旅行，到處被人認出，各種禮遇。

女婿喜歡各種極限運動。最危險的就是玩滑翔翼。在奧地利我跟去看過。開車到山頂，在一個平坡上，快步向懸崖邊上跑過去。那真是很恐怖，需要很大勇氣的事情。風灌滿了三角翼，就浮升起來了。然後就像一隻大鳥，在天空中盤旋。挪移身體的重心控制方向。推拉橫桿控制速度。那應該是人能夠體會到的，和鳥一樣的真正飛翔。

他們又在維也納舉行婚禮。按奧國習俗，全由女方負責。我們借了維也納市郊 Laxenburg 王宮，請了一百位賓客。最了不起的是三十多樣菜餚點心，全是施捷一個人在他的小廚房裡作出來的。不只美味，還好看。人人誇讚，以為是來自什麼大飯店。席特納院長致詞──那幾年他和我女兒比和我還親了──諧趣橫生，也公開要求女婿承諾婚後不再飛滑翔翼，這是我和親家母的聯合密謀。果然女婿放棄了這項運動，改為騎馬，潛水了。

奧國人結婚送禮，都是家庭用品。由新人列出需要的想要的物件清單，親友認捐。我們中國人送紅包就是現金，當然都歸小家庭。女婿見我們兩邊花錢，心裡很過意不去。對我說，沒關係，你老的時候我養你。那時他是才出道的年輕律師。如今我老了，還不需他奉養。但

這句天真的話，在我心中溫暖了幾十年。

兩廳院開幕

一九八七年末，期待已久的國家中正文化中心開幕。有可以演出歌劇、戲劇的戲劇院、適合大型樂團的大音樂廳、適合室內樂的演奏廳。我們對這個新建成的音樂戲劇藝術殿堂充滿好奇。

受邀開幕演出舉行鋼琴獨奏的有陳郁秀、蔡采秀；聲樂獨唱的有劉塞雲和我。十二月十八及二十日我接連兩場在演奏廳舉行，因為演奏廳只有三百多個座位。曲目是中國藝術歌及民歌。伴奏是女兒羅弘。

演奏廳的音響果然非常好，共鳴飽滿。不過據說後排兩側有一些重疊的回音。另一方面，第一排的聽眾就在腳邊，任何破綻都會很明顯。這是一個精緻的演出場所，需要精緻、內斂的音樂。

在台北的兩場之前，我們先到台南、台中、台北縣的文化中心去演出。最後到國家音樂廳演奏廳時更有把握了。最後一場，女婿也特別飛到台北來聽。畢竟我們母女在國家音樂廳開幕演出，是難得的。

大音樂廳的開幕節目裡，有台北市立國樂團的演出。團長陳澄雄指揮。他邀請了六位歌

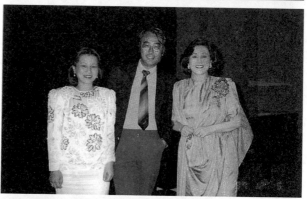

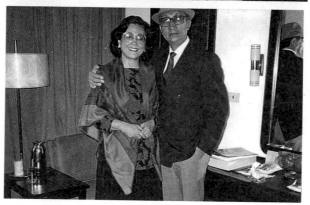

幕節目是賴聲川創作、執導的《西遊記》。這是台灣舞台劇的一個里程碑。這齣戲還結合了

文化中心開幕是表演藝術的盛事。除了自己的演出，我們也去看其他表演。戲劇院的開

唱家，來自香港、日本、義大利、台灣，我是其中之一。

上：中國歌獨唱會。羅弘伴奏。中正文化中心開幕演出。國家演奏廳，1987。

中：與馬森。1987 年中國歌獨唱會後。台南。

下：與趙澤修，1987，台北。

音樂，陳建台作曲、指揮。

看著嶄新的戲劇院，我想像著有一天能在這裡欣賞一流的歌劇演出，就如維也納。但我知道硬體的建造固然不易，軟體更難。音樂廳與戲劇院建成三十多年，我們有非常好的國家交響樂團NSO，但仍然沒有歌劇團，或經常的演出。當然，我連想都沒想過自己會站在戲劇院的舞台上。誰知道從一九九五到二〇〇二年，我有五場獨唱會都在這裡舉行。

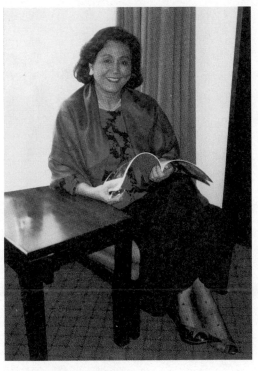

1987年，台北‧趙澤修攝影‧

一九八七，從年頭到年尾，我兩度香港演出，在四個音樂廳開幕首演，兩次台灣巡迴。是忙碌而豐收的一年。幾乎成了半職業演唱者了。

趙澤修回台灣，在報上看到我在兩廳院開幕兩場獨唱會的消息。打電話給我。兩人約在他住的旅館見面。

我一進去就被他抱住。他對服務小姐說：「你看，她以前是我女朋友，現在她也結婚了，我也結婚了。」我說：「胡說，我從來都不是他的女朋友。」他說等我的時候很緊張，瞪著落地窗外，每走過一位女士他就驚慌，金慶雲應該沒變成這樣吧。但看到我時他一下就認出來了。

那時我五十六歲。他比我大一歲。至少有三十年未見。離我們中學時期至少四十年。在那之後，每次他回台灣，都會見面。他回過濟南，開了畫展。他也說，找不到從前了。

趙澤修和我在齊魯中學時就同學，應該是我一生中結交最久的朋友了。我結婚早，畢業後我們很少來往。他在劉真校長的支持下，創立了日月潭教師館。經光啟社神父推薦到美國好萊塢學習動畫，回來後成為台灣的「卡通之父」。他後來是夏威夷大學終身教授。

維也納進修

一九九〇至九一年，我第三度到維也納訪問。距我第一次到維也納已經十七年。這中間，我幾乎每年假期都到維也納住幾個月。我前一年寒假才去過，迎接我的第一個外孫女打打出生。

這次再去長住，維也納還是維也納。人事已非。艾彌早已不在。老院長也在一九八九年過世。艾彌走後，老院長搬離公寓，住進了養老院。中間經常去探望他的是我的女兒。養老院的老朋友們都詫異又羨慕怎麼有一個東方女孩對他這麼親。他說是我太太學生的女兒。他們都想不通是什麼關係。他把自己那台貝森朵夫鋼琴留給了我女兒。她在這台鋼琴旁教出了很多優秀的學生。

這次訪問留職留薪，每個月有補貼，還有音樂學院的宿舍可住。就在第一區 Johannesgasse 學校旁邊，非常方便。女兒住在十八區。是個獨棟別墅，有很大的花園。她的婆婆伊瑞納（Irene）與他們同住。幾乎從來不干涉小夫妻的事情。但聽說我要在維也納住一年，她主動堅邀我住在家裡。我能和女兒、外孫女住在一起，當然是求之不得的事，只是怕打擾他們的生活，尤其是 Irene 的生活。畢竟那是她住了幾十年的家。她如此誠懇，我欣然從命。

我和 Irene 是在女兒的婚禮上才認識的。我記得她把我拉到一旁，很鄭重地說，要我讓女兒勸女婿婚後就不要再飛滑翔翼了。和我不同，她這個歐洲母親絕不干涉成年孩子的生活。

有一次大冬天裡 Irene 推著娃娃車帶孫女散步很久沒回來，我猜她在咖啡館裡，就去找她卻又和我一樣，時時為孩子們操著心。

們。果然看到娃娃車放在門外，小寶貝睡得正香。Irene 在裡面喝咖啡。我忍不住想，不怕小

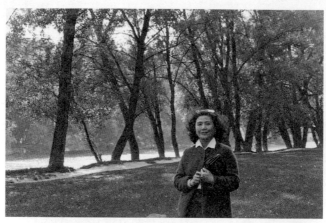

上：Orth an der Donau，多瑙河畔小鎮。女兒和施捷先後在這裡兼任
音樂教師。風景很美。大鯉魚是遠近聞名的美味。1980 年代。

中：維也納公園。1980 年代。

下：1982 年，斯圖加特。

上：有世界最美小鎮之稱的Hallstatt，是我很喜歡的地方。公元前 2000 年就有鹽礦開採，湖畔風景極美，1990 年代居民不滿一千。不遠處有萬年冰窟。

下右：Hallstatt 民居依山臨水，腹地窄狹。梨樹貼牆而生。

下左：2004 年。Bregenz。在欣賞音樂劇《西城故事》湖上演出之前。我對冰淇淋沒有抵抗力。冰淇淋對我也沒有。

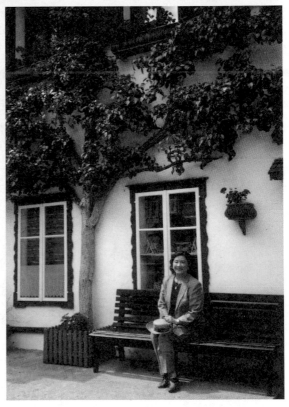

孩被人抱走嗎？不怕小孩凍著嗎？但這對她是再自然不過的事。咖啡館裡空氣沒有外面清鮮，當然放外面啦。

Irene比我大幾歲。高雅而有涵養。每天的生活非常簡單。在房間裡聽音樂，看電視，看書，或者出去散步。她女兒偶爾來帶她出去。安安靜靜，誰也不打擾。

我住到那邊以後，她活潑多了。他們家旁邊就是維也納森林。她總是開著車帶我到後面的半山腰。停下車來，我們散步，爬一段山路，走過葡萄園，來到林間。空氣之清鮮，讓人忍不住婪婪地深深啜吸。藍天綠樹，遠眺山下城市的煙塵，真覺得生活恬靜美好。我們走到鄉間的小餐廳，或吃一餐飯，或喝杯咖啡。再開車回去。

她年輕時是學藝術史的。很有見識，書也看得很多。我們總有許多共同話題。我從她那裡學到不少奧地利的風俗軼事。相處得非常融洽。

我回報她的，就是「帶」她聽歌劇和音樂會。我每天都滿是節目，她很羨慕。我們結伴欣賞，更是兩人都高興。而且多年來我已經買票成精了。早就對節目研究透徹。一般在一個月前預售票，只要我想看的，都能準確判斷售票的情況，在預售第一天第一時間買到性價比最好的票。Irene覺得我這方面太厲害了，就完全聽我安排。我向她推薦的音樂節目，她照單全收。唯一的要求是要坐包廂而不是樓下大廳，因為她的帕金森病已經比較明顯，不願人家

看到她的手抖。

我和她日日相處，從來沒聽過她大聲說話。只有後來我們很親密了，她會在電視裡看到我喜歡的音樂節目或歌唱家，急急到樓梯口大聲喊我：「Rosalie，快來看。」看來我的喳呼是比她的安靜更有傳染力。女婿也覺得媽媽比以前更快樂而有活力。

夏天的時候她就回到她自己娘家的鄉下別墅去住了。天冷時才回來。我覺得她一個人在鄉下，很替她擔憂。但她數十年來都是如此。女兒開車帶我去鄉下看她。見到我們來，她高興極了。很自豪地向我展示她的房子，種的花，還有那裡的特產南瓜籽油。我感覺到她在那裡的自在快樂。那是她少女時代就生活的地方。我告訴她很羨慕她的生活──除了蚊子太多。

我到學校去觀摩聲樂課或詮釋課教學。自己也有收穫。想起十年前跟隨艾彌接受年輕學生一樣的訓練，常讓我久久陷入回憶。音樂學院的聲樂班不在城中心，而是在美泉宮（Schloss Schönbrunn）附近，要轉兩次車。維也納的公共交通非常方便，我比誰都弄得清楚。上完了課就到皇宮花園裡去散步。美泉宮是維也納旅遊勝地，竟像是我的後花園。去過不知多少次。迤邐上坡走到凱旋門，可以俯瞰維也納。皇宮裡收藏的中國瓷器極多。

這一年最珍貴的是經歷了玎玎一歲半到兩歲半的成長。她是個皮膚白細，一頭金髮的洋娃

右：院中堆雪人。維也納，約 1993 年。
左：兩個外孫女，小貝四歲生日。玎玎六歲。維也納。

娃。我永遠記得她穿著小紅大衣，跌跌撞撞地跟我賽跑。嬌聲喊「到啦！」有一次我們兩人在家，不小心打破了礦泉水瓶，割傷了我的膝蓋。晚上媽媽回來，她表情豐富中德夾雜地描述整個事件經過：「Wasser（水）—砰—婆婆—weh weh（痛痛）—Jakob—包—抱抱」（園丁上來幫我包紮，我請他把玎玎抱到樓上去）。她跟保姆學得一口京片子。中國人聽到都不相信是她說出來的。個性像她爸爸。輕聲細語，溫柔靦腆。

重聚

我擁抱著的大姐縮小了。抱不緊。

橫梗在我們之間的，是四十二年歲月。

回大陸

一九七九年，文革過後，我從維也納以女兒的名義向濟南老家寄出了一封信，請他們替我尋親。出乎意料，三個星期就來了回信。是大姐的三兒子季康執筆。告訴我，爸媽都已經亡故。他們在一九五幾年離開了濟南，移居北京。一直和大姐生活在一起。三哥在包頭，五姐在呼和浩特工作。

我接到信，悲喜交集。多少年來「無家問死生」，總心存僥倖，覺得父母仍在，默默地關注庇護著我。一旦確知，就像背後無形的靠山瞬間倒塌。空空落落。身為么兒，與父母的世間情緣本來最短。而我甚至十七歲就提早離開了他們。三十年間渺無音訊。他們的受苦，我不能分擔。我的經歷，他們無從知曉。我多麼想，像小時一樣，在爸爸回來時幫他脫去假腿，坐在小板凳上向他嘰嘰喳喳地報告一天裡，三十年裡，發生的所有事情。他們會多麼歡喜看到我的兒女，我的孫輩。我享受了最富足的父母之愛，卻沒有一天回報。

烏溪如到大陸去，特地為我們探訪了大姐一家。和他們一起吃飯。拍了照片回來給我。

他說：「他們很窮，但你的姐姐很有氣質。」我看著照片上的大姐，我最愛的大姐，最疼我

重聚 | 258

的大姐，快六十歲了，穿著樸素——那時所有人都像穿著制服。仍然是白淨平和的臉，溫柔的微笑。

季康開始和我們通信。用薄得幾乎透明的信紙，雙面小字書寫。他從小跟著我的父母，他的姥爺姥姥長大。他講述了聽來的，和親身經歷的家族故事。

我們回民街上的親戚，有錢的商人地主，在批鬥中無一倖免。父親處境非常危險。在批鬥會上王大爺的兒子起身要發言，被王大爺一把拽下，說：「我們王家三代受金家照顧，沒有什麼可說的。」整個大會上沒有人出來指控父親。父母決定遷居北京。偌大的金家產業捐給國家，折了一些錢，在北京買了一套花園宮胡同的四合院。勉強是爸爸要求的全磚的。在後來的歲月裡，一次次變賣，最後只保留了兩間房。

姐夫在外地工作，季康多由爸媽照顧。他陪爸爸去買票看戲，爸爸一定不戴假腿。這樣別人看他殘疾，會禮遇一點。我讀得真是心酸。以前從來不肯讓人知道他少一條腿的爸爸，竟然為了一張戲票有意示弱博人同情。那時候他真是辛苦了。原來我對藝術的癡迷，是爸爸遺傳給我的。我熱愛的歌劇，爸媽應該也會接受吧？我自己的獨唱會，爸媽怎麼就沒有一次坐在前排？

季康還記述了父親教他做陷阱抓鳥的故事。和藹的父親，一定是一個好姥爺。可惜我的

子女們沒有這福分。

我們給姐姐寄衣物等包裹。後來讓我們不要寄了。可能是因為還要上稅。三哥要我們找經濟學的中文資料給他。三姐夫蒐集了很多。對三哥很有幫助，他成了包鋼大學知名的教授。

一九八七年十一月，在老兵們「想家」的激烈抗爭之下，台灣開放了到大陸探親。短短幾個月就有一百萬人登記。我屬於公教人員，還不在開放之列。三姐和姐夫先回了大陸。大姐家條件太差，三姐又生病又腹瀉，只能搬到旅館。這是我們家分離兩岸後第一次聚首，遺憾的是我不在場。而我去大陸的時候，遺憾的是三姐不在場。

三姐回台後生病臥床一整個月。精神頹唐。想起家人就流淚。

一九九〇年一月舊曆年後幾天，政府開放公教人員到大陸探親。一聽到這消息，我就和大姐的大兒子爾康通電話──是打到街道口那兒。聽說我們要回來，爾康很興奮說：「我們家現在布置得很好了，可以洗澡。你們來一定要住這裡。」

二月九號出發到香港，辦理到北京的手續。同時盡力採購。三大件電視、冰箱、洗衣機是香港付錢，境內提貨。三姐去時已經買了一次。其他小東西化妝品、洗髮精、打火機、照相機都是大陸缺乏的。郭幼麗陪著我。說怎麼什麼都缺啊。

十一日坐上前往北京的飛機。我們兩人的行李可帶六十公斤還超重罰款。一路上經過上海，濟南的上空，悲喜交集。心裡騷動難安。

走出關口，兩位穿著長大衣的男士來接我們。我抱著一個就叫：「登雲哥，登雲哥，我回來了。」那人拍著我的背說：「老姨，我是爾康啊。」可不是，我完全錯亂了。我離家時爾康才四五歲，大姐夫登雲哥才二十五歲。眼前的爾康比他父親當年還要大二十歲，我以為就是變老了的登雲哥。但橫梗在我們之間的，是四十二年，不是二十年啊！

我沒認出的另一位是三哥。六十一歲，老了，黑了，臉上是辛苦的痕跡。我看了很久，才依稀找回一些他當年帥氣的模樣。只有那一百八十幾公分的挺拔身材沒變。

爾康借了一部麵包車，外表很破舊，從機場一路顛簸，我心裡著急，好像那漫漫長路總也走不完。話也說不完，三哥講他們的情況，我默默聽著，似懂非懂，接不上話。

五姐帶領著小輩們在院子裡等待。那個穿著最講究，最會打扮的五姐，一身灰不溜秋的，長褲卻燙得筆挺。我上去抱著五姐痛哭。那年，是她和父親送我到濟南機場的。五姐說，不哭了，上樓去看大姐吧。

我們爬上五樓，家家門口堆著大白菜。還像以前一樣。不過那時我家是存在地窖子裡。

一位老太太走過來抱住我，用山東腔叫：「慶雲啊──」，只有這口音不陌生。我當年那美

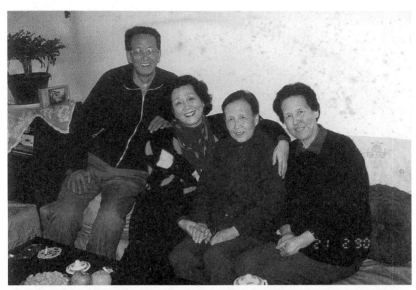

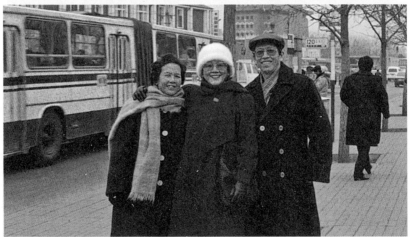

上：三哥、我、大姐，五姐，分離四十二年後相聚。1990 年。北京。

下：與五姐、爾康。1990 年。北京街頭。

麗的大姐，細瓷一樣，白裡透紅的臉龐，黑亮的頭髮，溫柔的微笑，如貝殼般整齊的牙齒。

隔著她厚厚的棉衣和我的大衣，我擁抱著的大姐縮小了，抱不緊。歲月在她臉上狠狠地刻下深深的皺紋。不，不只是歲月。歲月的風不是也同樣沖刷著我嗎？但吹過他們的風裡，夾雜著我不可想像的砂礫。

看起來最精神體面的是三嫂。說起來原來是我齊魯中學的同班同學。我卻一點不記得了。

他們的兒子小磊很高大。是金家唯一的下一代了。

爾康很為他的家自豪。一廳一室，一個小廚房，一個衛浴。客廳裡擺著長沙發和一張雙人床，那就是他們夫妻的臥室了。還有一個摩登的電視櫃。爾康說，他是看瓊瑤電視劇裡的擺設，自己作的。當年我們在高雄布置新家，不也就如此嗎？

讓給我們睡的是他們女兒小冬的房間。一個掛衣櫃，一張雙人床塞得滿滿的。床是為我們來新買的。我很過意不去。洗澡的設備，就是在馬桶上接了一個熱水淋浴頭，也是他自己設計安裝的。他說這樣就不必進澡堂子洗澡了。大概三姐上次來，沒法住在家裡。他們感覺到習慣的差距。這次為迎接我們煞費苦心。爾康在濟南老家長大。那時我們就有現代化的抽水馬桶，浴缸了。

準備了非常豐盛的晚餐，數不清的菜。但沒有見到登雲哥和季康。他們說怕我們累

了。明天再過去相見。飯後五姐到房裡和我說體己話。我打開箱子說：「台灣買不到厚衣服，我帶了一箱自己在維也納穿過的來，就不知道你們介意不介意。」五姐說：「那都給我吧。歐洲的衣服當然太好了。你穿過的我有什麼介意。」我告訴她，濟南送我上飛機前她從身上脫下來給我的大衣，我在台灣改短了。想起以前我們住在一個房間，最講究梳頭，最時髦會打扮的五姐，都要從上海採購時裝的五姐，多少年沒有穿過好衣服了。那時她最有錢也最大方，動不動把自己的衣服首飾送給姐妹們，請我們看電影，上街回來一定帶零食給我們。

臥室被我們占了，他們怎麼睡呢？那個客廳裡，大姐，五姐，三嫂，爾康太太，女兒，五個人，那床怎麼擠得下？爾康就在冰箱旁打地鋪。三哥和兒子去大姐家睡。一屋子都是人。我說，這怎麼行呢？爾康說：「這算什麼苦啊？我們從前這一間房哪有床啊，鋪個席子，隨便什麼人來了都這樣睡的。都覺得挺好。」

志杰怕我睡不慣，又不安心他們太擠了，勸我還是去住旅館吧。我說，爾康這麼費心，大家這麼熱情，還是住在一起吧。他們那樣都能睡，我們有什麼不能睡？果然，那天晚上我還睡得很好。

第二天早上起來，爾康準備了豐富的早餐，燒餅油條麻花，還有咖啡。天氣非常冷，他們看我還穿著裙子，都在發愁。我說在維也納也很冷，就這樣穿的。一天沒出去，在家裡聊天。

晚上季康來了，我看到他，像胸口被打了一拳。象牙般細白的臉色，笑起來嘴角淺淺的酒窩，就像父親當年。分離時父親不到五十歲，面前的季康四十歲，瘦削蒼白，衣著灰暗。爸爸的晚年，不是如此吧？我椎心痛苦。一哭不可收拾，暈厥了過去。大家都很擔心。晚上吃了水餃，大吐。昏昏睡下。半夜起來吃了些東西。我告訴自己，不要這樣不爭氣。我的哥哥姐姐受過的苦是我千百倍，我怎麼能這麼嬌氣？

十三日他們帶我到北京城裡逛逛。天安門前冷冷清清。中午在王府井西來順吃飯。這應該是著名的餐館了，但處處因陋就簡，毫無美感，服務員態度很差。我悄悄跟五姐說，台北的西來順可好太多了，下次你要過來。

吃過飯我們又來到花園宮胡同大姐的家。也就是爸媽終老的地方。從外面看起來很不錯，幽靜寬敞。進去的院子也很大。爸媽從濟南來北京時買下全部胡同。但如今只有北屋兩間是屬於大姐他們的。大姐和大姐夫，還有季康和他新娶的媳婦杜慧住在這裡。姐夫登雲哥迎了出來。他比大姐小兩歲。他們結婚時他才十九歲，非常英俊。和大姐是一對璧人。這時他不

到七十，兩腮凹陷，極瘦。他非常聰明，俄語、日語都是自學的，還翻譯書。長年在安徽工作，送了我一幅安徽美術學院校長的畫作。而他們自己，可說家徒四壁。看不見一件可以憑弔爸媽的東西。一張我兒時的照片也沒有。所有比較值錢的擺設傢俱，在文革期間都被砸碎抄走了。

他們不讓我住這邊，因為沒有浴室，廁所在外頭。我走出了屋子，忍不住痛哭。不願讓他們看到，久久才回屋裡。爸媽的晚年，就在這麼差的條件下生活。我在台灣的日子就是天堂。

而我一點不知道，沒有出一點力。

而我看大姐是很快樂滿足的。說日子比以前好多了。六幾年的時候才是真吃不飽。大家分著一點粗糧。大姐說，當然老爺老娘一定要吃飽的。我們可以少吃一點，小孩可以少吃一點。他們說當年五姐夫從內蒙坐十幾個鐘頭火車，扛一大袋土豆到北京，幫大家撐過來的。

我才懂得了三姐從大陸回台灣後為什麼那麼悲傷。她本來多愁善感。比我早三年回大陸，看到的景況一定更差。三姐回台灣後每天睡不著覺，閉上眼就想念爸媽。住院發燒了一個月。親人們都在受苦，甚至因為我們的原因，他們受了更多的苦，我卻獨自在享樂。五姐三哥都因我和三姐的海外關係，工作時遠配內蒙。待我現在和她一樣，有著深重的倖存者負罪感。

了大半生。

大姐夫登雲哥說：「慶雲看起來這麼年輕，我們這裡是不可能的。」見到大姐、五姐、三哥，不能辨識。他們都飽經滄桑，不復當年金家小姐少爺模樣。我感覺自己養尊處優，深以為恥。雖然我們在台灣，算不上有錢人。

我打開大姐的衣櫃看，簡直沒什麼衣服。甚至沒有顏色。除了黑就是藍或白。我想一定要給她買件大衣。我給爾康跟仲康都買了皮夾克。雖然大姐不覺得需要，她總說：「沒什麼，全中國大家都是這樣啊。我們算不錯了。」

二月十四日，爾康又借到了一部車，帶我們上街玩。故宮人太多，第二天才進去。在琉璃廠逛得很高興。買了一個大花瓶，一路辛苦抱回台灣。在王府井，我拉著五姐一起在理髮店洗頭，雖然那個店看起來不很乾淨。一個人四塊錢。五姐說，從來沒進過理髮店。我要給季康買件皮夾克，他拔腿就跑。我硬把他叫回來。幾百塊人民幣一件，他們自己是不會去買的。

季康的媳婦杜慧安排我拜訪了中央音樂學院。

大家覺得我情緒比較穩定了。就帶我去給爸媽上墳。讓我前一天早休息。說那裡是荒郊野外，路不好走。十七日，大雪紛飛。天色晦暗。姐姐擔心我穿裙子太冷。我想，就讓爸媽看看我平時什麼樣吧。我們一早坐車出發。回民公墓很遠。墳頭都被平了，種

蘋果樹，所以根本沒有墓碑，只有季康知道在哪一棵樹下。他在樹上做過記號。然而蘋果樹都長高了，辨認不出。我們在荒草裡來回穿梭。一地泥濘。五姐放聲大哭，說：「找不到咱爸了，找不到咱媽了。」我心中慘澹。五姐的哭，讓我忽然想起幼小的時候，睜眼醒來發現媽媽不見了的那種恐懼。每一個人生命中最原始的恐懼。後來這種恐懼消失了，因為父母一次又一次證明了他們永遠不會拋棄我們。現在，那恐懼又回來了。更可怕的是，現在是我們把父母弄丟了。他們，比小時的我們還要弱小，躺在地下，焦急地看著我們從他們身邊走過來走過去，不能動彈，不能給我們一聲招呼。而我們把他們弄丟了。

幸好，季康終於找到了那棵樹。我的父母，就這樣無名無姓地葬在這棵無名無姓的蘋果樹下嗎？四十年的尋找，就沒有一個擁抱，一聲應答嗎？

我跪在樹下。磕了三個頭。你們的女兒回來了。你們知道嗎？茫茫雪地，我不知道父母的魂靈在哪裡。

五姐、季康都磕了頭。我要季康向姥爺姥姥發誓，努力上進，好好待新媳婦。還請了阿訇來唸經。我閉眼靜聽。心中飄過兒時種種情景。爸媽的音容笑貌好像就在眼前，又看不清。

我要回來為父母修墳。濟南金家的墳以前修得多好。

那天沒有心情再去別的地方。第二天我們去友誼商城採購，替大姐買了一件好料子的大衣。五姐說她不要。有我那些歐洲的衣服她已經很滿足了。只問我身上的圍巾能不能給她。我立刻給她披上。真的，我自己用過的，比新買的更有意義。後來一到冬天，五姐就披上這圍巾，逢人就問，這好不好看？是我小妹從歐洲帶回來送給我的。五姐還是和以前一樣愛美，一樣有品味啊。

我又買了幾件羊絨毛衣。覺得很便宜。對他們而言太奢侈了，普通商場裡還買不到。再去琉璃廠尋寶。上了一個山東館子，鋪著桌布，非常典雅。小冬說是她一生吃得最精緻好吃的菜。我覺得很不忍心。大陸的孩子們太可憐了。小冬長得這麼好看，只可惜和很多這年齡的人一樣有四環素牙。我說，你還年輕，以後機會多著呢。這話真應驗了。誰也沒想到，大陸後來的進步如此迅速。

回家給大姐穿了大衣，整個人都不同了。她也很高興。幾十年沒穿過這麼好的衣服了。

原計畫只有五天，後來申請了延長。十九日，走前一天，我們在家裡吃涮鍋。還喝了酒。大姐、五姐、三哥和我，湊了一桌，就像小時候一樣。大爾康提議打牌。他家還真有麻將。

爾康說，媽媽從來沒這麼高興過，臉都是紅彤彤的。真的，從前的姐說著笑著，嗑著瓜子。

大姐好像又回來了。我也笑著，忍著眼淚不掉下來。我想，爸媽也在天上笑咪咪地看著我們。

就像小時，在我們隔壁的房間。

志杰在耍寶拍賣隨身的東西。說這圍巾有沒人要啊？有人要去了。這手套有沒人要啊？三哥說給我吧。這照相機有沒人要啊？大家都搶。家人都覺得他風趣隨和。我們一家姐妹兄弟四個人拍了一張珍貴的照片。

離別是感傷的。我們一家兄弟姐妹，有生之年能夠重聚，已經非常安慰。我帶回了他們送給我的很多禮物。最好的花瓶，最好的桌布，最好的湘繡被面。他們都是傾其所有。我說，反正現在已經通航了，我會時常回來的。大姐還在的時候，我多次回到北京。眼見著中國快速進步。生活條件越來越好。我們都逐漸老衰，而下一代成長起來了。

夕陽

朝著即將沈沒的落日奔跑，明知追趕不上。

一九九〇年從維也納回來之後，除了與張大勝師大管弦樂團的巡迴演出之外，三年間沒有其他正式演唱。我年過六十，兒女都已成人，似乎可以準備安度餘年了。

我自己也沒有想到，一九九三至二〇〇二，是我一生中產出最多的十年。在教學工作以外，六組專題獨唱會及巡迴演出、出版三本書、國際學術會議、演講、大陸講學、研究專案。

我朝著即將沈落的夕陽奔跑，明知追趕不上，明知不完美。我最感激的陪伴者，如伴奏李佳霖、葉思嘉知道，一首歌是如何一字一音打磨出來的。遺憾的是不曾達到理想，無憾的是為自己留下了紀念。沒有這十年，此刻的我，不會如此安心甘心。

香港聲樂研討會

一九九三年三月，香港大學舉辦聲樂研討會。邀請我參加。參會者主要來自大陸和香港。台灣只有我一人出席。還有任蓉是從義大利過去的。

最大的收穫是認識了一些大陸的歌唱家。上海音樂學院的鞠秀芳，她是著名的民歌藝術演唱者，尤其是江南小調，千迴百轉，特別有味道。中國音樂學院的聲樂家金鐵林。還有一位曾老師，是鄭秀玲老師的同學。這些大陸歌唱家的曲目以中文歌為主。很多我

可以學習的地方。他們對我的民歌唱法也很好奇。

香港的費明儀是老朋友。我們在「中國藝術歌曲之夜」一起演出過。她主持會議非常老練。更早以前，我還在高雄任教的時候，就聽過費明儀的音樂會。以小調民歌為主。我對她唱的〈猜調〉印象深刻。她的唱法更接近中國戲曲而非西洋美聲。

聲樂家們不擅於理論，主辦人劉靖之教授一再提醒要交論文。這次的研討會論文集遲遲沒有出版。我討論的是辭曲關係。

五月，師大管弦樂團的指揮張大勝，邀請我隨團一起巡迴演唱。我的節目包括幾首中國歌，和莫扎特的音樂會詠嘆調 K.505〈我會忘記你?〉（Ch'io mi scordi di te?）獨唱。這是女高音、鋼琴、管弦樂的合作演出。演奏鋼琴的是羅淑媛。巡迴演出到了台南、台中、高雄、新竹。師大管弦樂團成立多年以來，少有像這樣聲樂家聯合巡迴演出的先例。

羅淑媛畢業於柏林音樂學院。不僅鋼琴彈得好，對德文藝術歌也有很深的認識。那時青輔會推薦到師大試用的三位年輕鋼琴老師，羅淑媛，葉思嘉，賴麗君，每一位都與我合作過，可惜羅、葉一年後未能留任。我和她們一直很親近。葉思嘉為我伴奏過多場獨唱會，我們巡迴演出到澎湖，她看到海灘就忍不住下水游泳。是一位自然純真的藝術家。

趙元任研討會

在申學庸老師倡議下，成立了聲樂家協會。劉塞雲是第一任理事長。一輩子不願意參加團體或行政工作的我，也被掛上了不理事的常務理事的頭銜。第一場活動在一九九四年一月，題目是《教我如何不想他》，探討趙元任。舉辦一場作品音樂會，再由我作一場演講〈趙元任的聲樂作品〉。我開頭說，按趙先生的國語習慣，這題目該叫做〈趙元任跟他的歌〉。劉塞雲聽得很樂，作評論時也附和這個說法——她母親是北平人。許常惠作主持人。趙元任的女兒趙如蘭在座，她自己也是音樂學者。演講前我把趙先生的歌曲全集裡每一首歌都唱過一遍，讀了趙夫人楊步偉的兩本傳記和其他資料，對這麼一位全能的天才真是由衷敬佩，更喜歡他的隨性超然幽默。我的報告邊說邊唱，大家聽得高興。有人說這叫做聲樂家式演講，就權當是誇讚吧。

《舒曼之夜》

每年師大校慶的時候都會舉辦藝術節，音樂系總是在學校禮堂裡演出。那時許常惠作

左起修海林，羅藝峰，管建華，羅小平，蔡仲德，金慶雲，于潤洋，王次炤，牛龍菲。
1994年，香港，中國音樂美學會議。

系主任，我跟他建議，何不租用外面的場地，面向社會大眾。許常惠也很贊成，要求我出節目。我和賴麗君（鋼琴）、陳威凌（單簧管），一九九四年九月在中正文化中心的演奏廳，演出了一場《舒曼之夜》。我唱了舒曼的《女人的愛情與生涯》連篇歌集。

觀眾很踴躍。學校的老師們也都來聽了。席慕德在演出後打電話給我，說了一些稱讚的話。她對德文藝術歌的了解最深，《女人的愛情與生涯》是更適合她女中音的曲目。她的評語我很看重。董蘭芬說，唱得很感動人。以後你要把它作為你的代表曲目。

香港音樂美學研討會

香港大學劉靖之教授又來邀請我參加一九九四年十二月舉行的中國音樂美學研討會。這次會議，讓我結識了好些中國音樂美學第一流的學者。中央音樂學院的老院長，治西洋音樂美學的于潤洋；研究中國音樂美學的蔡仲德；蘭州大學研究敦煌古樂的牛龍菲；西安的羅藝峰；上海的韓鐘恩；南京的管建華；廣州的羅小平等等。還有時任中央音樂學院副院長的年輕學者王次炤，後來成為我的好友。每一位都口才極好，條理清晰，學養深厚。我報告的是〈民歌的藝術價值〉。他們對我很親切。或許首先因為我是唯一來自台灣的參會者，他們第一次接觸，都很有興趣；第二因為大概他們沒有在這樣的會議裡遇見過歌唱者。我雖然也讀過些音樂美學理論，談不上研究。那都是該他們這些一流頭腦的人去想的事情。我只嘗試著把我感覺到的音樂之美，盡量通過我的聲音表達出來，偶爾通過文字記錄下來。我和于潤洋談得比較多。很佩服他對聲樂，特別是德文藝術歌的深刻認識。

兩次香港的學術會議，認識了許多大陸朋友，彼此都滿懷善意。當時他們就贈送我了一些著作。第二年我的書《弦外之弦》出版後寄贈他們，幾乎每一位都回應討論。

會後我從香港去了一趟上海。黃浦江邊雲低風冷。比起香港，上海還暗淡無光。浦東新

區剛開始建設。東方明珠電視塔尚未開放。中國翻天覆地的變化正在悄悄進行。

黃碧端

我嚮往在戲劇院舉行獨唱會。因為感覺那裡音響效果，舞台效果都會很好，而且可以利用兩場戲劇演出之間換裝布景的空檔，不會占用音樂廳僧多粥少的檔期。文化中心也興致勃勃要替我主辦。不幸的是，他們的提案竟然沒有被評議委員們通過。以我過去的演出和票房紀錄，這結果令人詫異。

我向中心主任李炎申訴。他讓我去和副主任黃碧端談談。那是我們第一次見面。我早就是她在聯副專欄的熱心讀者。幾十年前，她還沒上台大，我就注意到這位才女的散文。我又發表了〈卡門卡門〉。此後十年間，《表演藝術》採用了我的文字約二十篇。

她主編的《表演藝術》二○○三年創刊，當年十二月刊出我的一篇樂評。編輯邀稿，我

她的辦公室裡擺了許多綠色植物。我想不到那些大氣的文字，是出自這麼嬌小的女子。看起來非常年輕——在後來這幾十年裡幾乎沒變。一雙聰慧的大眼睛。說話慢條斯理。我說明來意。她說：「金老師，不要著急，我們來想辦法。您這個節目，由中心出

與黃碧端，2019 年，上海大劇院樓上。

上 / 中 / 下：《故國三千里》中國歌獨唱會。羅弘伴奏。1995 年。台北國家戲劇院、高雄文化中心。

面與您合作，還是可以辦成的。」我們素昧平生，在此之前她也沒有聽過我的演唱，她如此有擔當的應承下來，讓我感覺責任沈重，一定不能辜負她的好意。一千四百席，四層的戲劇院，一個人獨唱，要讓聲音充滿，聽眾坐滿，不是容易的事情。若沒有她的幫助，我獨唱會演出計畫可能在一開始就受挫，沒有後來的八年內的六組獨唱會了。

她在兩廳院工作時被我帶壞，有時午餐時間被我拉去看電影。我八十歲生日時她上台致詞，提到我們

兩人趕時間翻越路中央分隔欄杆的故事，似有交友不慎的感慨。

《故國三千里》

一九九五年二月十八日，《故國三千里》全中國歌獨唱會在國家戲劇院舉行。羅弘伴奏。

正式節目中選唱了二十三首，包括兩組十一首民歌，始於〈槐花幾時開〉，終於〈五哥放羊〉。

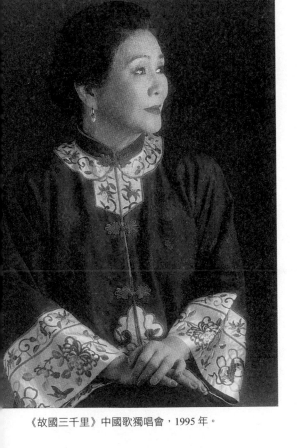

《故國三千里》中國歌獨唱會，1995 年。

其實只有十首：〈上河裡划下來一隻船〉是大陸作曲家戴于吾的創作，被我誤以為是來自故鄉山東的民歌──兩岸隔閡，我拿到的樂譜上就是這樣寫的。布拉姆斯把自己創作的〈夜靜無聲〉（*In stiller Nacht*）放在他編曲的民歌集中最後一首，作為「偽造」民歌，是在向民歌致敬。

戴于吾的創作，也足可亂真，我之誤認其為民歌，是對作曲家無意間的致敬。

節目中藝術歌新舊互見。十年前張繼高認為「太生」的現代作品，如徐頌仁的〈敬亭獨坐〉這次得到了誇獎。以現代詩為歌詞的有楊喚〈船〉〈許常惠〉，楊牧〈月光坐在我的身上〉〈錢南章〉，余光中〈鄉愁四韻〉──還應該算上〈教我如何不想他〉和〈野火〉。

〈月光坐在我的身上〉，我一直不大明白，卻被深深吸引。另一首神祕幽邈的唐詩〈蘇小小墓〉，被施捷譜成現代音樂。施捷的中文歌不多，主要是因為沒找到稱意的歌詞。陳守恭寄了《李賀全集》給他。遂有〈李賀詩三首〉，一九八六年發表於羅馬，朱苔麗首唱。

台北之前，先在高雄文化中心演出。高雄女師的當年的學生熱烈捧場不說，讓我最驚訝感動的當年同事趙慕鶴，比我年長十九歲，比誰都熱心。從高雄替我加油到台北，一一通知舊時朋友。

余光中夫婦來聽。還參加了音樂會後的宵夜。張炫文的〈鄉愁四韻〉是他們第一次聽到。藝術歌的唱法也是第一次。他注意到我四段中的不同變化。遺憾的是，那天我本來想問他對

〈蘇小小墓〉音樂的看法。而腦中忽然聯想起他三十年前寫的，悼念早夭女兒的〈鬼雨〉，那是被李賀的陰冷浸透了的散文。我想，不合適吧，在這樣的氣氛裡，因而嚥下了我的問題。

余光中癡迷李賀，在〈從象牙塔到白玉樓〉裡說他是一個早生了的現代詩人。余光中的詩裡不少脫胎於李賀的句子。還有那令人戰慄，不能忘懷的〈鬼雨〉。

這是我第一次在戲劇院舉行獨唱會。深廣的舞台全部打開，只在深處有一排反響板。黑暗的大舞台上只有我，伴奏與鋼琴，還有一束幽光下的一柱花。當投射燈照在我的眼睛上，所有的聽眾都消失了。我完全沈浸在歌裡，聽到自己的聲音向大廳放射。那真是人生裡美好的經驗。我這樣一個非職業演唱者非分的榮光。

《弦外之弦》

那一年，出版了《弦外之弦》。那是我從一九七八年以來以文字作品的結集，而近一半是九〇年以後寫的。高信疆介紹林維青給我。他來我家，討論由他的萬象出版社替我出書的事情。結果兩人說起看電影，一談五個小時。他的夫人是著名歌詞作家娃娃。兩人都成為我的好朋友。出版後被《中國時報》選入一週好書榜。近年底時林維青興奮地通知我，《弦外之弦》

被選為《中國時報》年度十大好書，已經要他們準備資料。但後來據說評審有異議，選了另一本體育文學。

王次炤的《音樂美學新論》，是我推薦給萬象出版的。林維青一口應承。

舒曼的歌

唱過《故國三千里》，我立下志願，每年要舉行獨唱會。中文與德文歌交錯。下一場就選擇了我最愛的舒曼。

上：《舒曼的歌》獨唱會。大兒子獻花。
1996 年，台北國家演奏廳。

下：與趙澤修，東海大學《舒曼的歌》獨唱會後，1996 年。

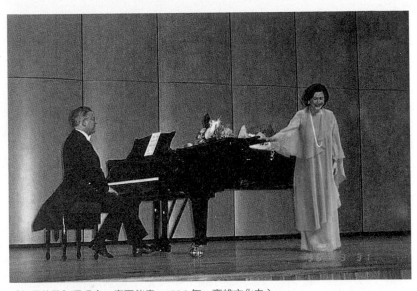

《舒曼的歌》獨唱會。摩爾伴奏。1996 年，高雄文化中心。

場地是國家音樂廳的演奏廳，時間在一九九九年四月六日。我想小廳可能更適合舒曼這些內斂敏感的歌。兩年前我們的《舒曼之夜》就在這裡演出的。

我還需要一位對德文藝術歌有深入了解的伴奏。施捷給我介紹摩爾（Walter Moore），維也納音樂學院德文藝術歌班的教授。美國人。常到日本講學。那一年四月聲樂家協會也請他來開大師班。為我的獨唱會伴奏時間上正好合適。

暑假我去了維也納。想先和幾次伴奏。

剛到就看見摩爾在市郊舉行德文藝術歌的學生音樂會的消息。我沒打招呼，自己買票去聽了。摩爾坐在鋼琴前腰桿挺直，很有十八世紀宮廷樂師的架勢。演奏也是一板一眼，

中規中矩。我感覺他的速度控制比較嚴，學生唱起來似乎不那麼流動。

然後我到他的音樂室和伴奏。果然需要一些磨合。摩爾會要求歌者保持均一的速度。他到台灣後我們又和了兩次。更有默契。在台北演出前先到高雄。我們配合得很好。他很高興，對我很誇獎。到台北，演奏廳場地比高雄文化中心小，聲音不免相應地調整。有些地方速度配合不是最理想，整體可能不及高雄。更遺憾的是攝影師竟然沒放錄影帶，後來發現，從第九首歌才開始錄。幸好聲音是宋文勝單獨錄的。

東海大學音樂系徐以琳主任邀我去演唱同一曲目。我請葉思嘉為我伴奏。東海的美麗校園和建築令人嚮往。趙澤修回台，又剛剛錯過我在戲劇院的演出。我讓他來東海。他帶著劉國松來聽。大學的音樂廳比較小，座位靠著台前。他們兩人坐在第一排，仰著頭，瞪著我。我看得好笑，差點唱不下去。休息時讓學生把他們請到後排去坐。說是干擾演出。音樂會後大家一起宵夜，趙澤修大談當年往事，說金慶雲在齊魯中學時唱德文藝術歌（中文翻譯版），風靡全校男生，都找譜子來學。所以他也會唱——還表演了兩句〈小夜曲〉。我從來不知此事，不知道他說的是真是假。如有，也是半世紀前的事了。劉國松感嘆，唱歌比畫畫難，一出口就不能修改了。

《冬旅之旅》

這一年出版了《冬旅之旅》。《冬旅》不是我這樣一個女歌手的曲目，雖然女中音路德薇希也唱，我在維也納的黃金廳聽過。許萊亞（Peter Schreier）就不以為然。這舒伯特的絕命之作，無疑也是他的巔峰之作。在這個歌集裡，這位旋律大師超越了旋律。我在師大時懵懵懂懂唱過那第八首《烏鴉》，就沒有多少旋律性，被張彩湘老師誇獎「音樂感很好」，成為我一生歌唱，特別是德文藝術歌的推力。這部作品對我有一種魔力。每次在音樂會上聽到其中幾首選曲，就在心中縈繞不去。我抱著莫大的期望，在維也納聽法國著名男中音蘇采（Gerard Souzay, 1918-2004）演唱——他長費雪迪斯考七歲，兩人並稱德文藝術歌的頂尖詮釋者——竟然在第五首停下，中斷了演唱。這原來應該是我第一次現場聽到全集一次演出。彷彿是在暗示，我還需等待，做更多的準備。霍德（Hans Hotter）以此成就他德文藝術歌曲大師之名。

他那種沈鬱悲涼的聲音，太灰暗了，其實歌詞裡只是一個年輕的失戀者。怎麼在舒伯特的音樂裡，就成為一段人生困境的旅程。每一個文字意象都被音樂瀰漫開來，舒伯特就是能在字裡行間推開通往另一個世界的門。另一個次元的世界。

費雪迪斯考的演唱，我在唱片裡聽過無數次。許萊亞（Peter Schreier）自稱五十歲以前不

敢碰《冬旅》，六十歲時在台北演唱。後來，我又在維也納聽了他一次。

《舒伯特兩百年》

一九九七是舒伯特兩百年誕辰紀念。我在五月二十一日戲劇院的獨唱會早就設定為向他致敬的專場。舒伯特的歌有六百多首，安排一場二十首的獨唱會節目卻讓我陷入選擇焦慮。

《舒伯特兩百年》獨唱會，Gernot Oertel 伴奏。1997 年，台北國家戲劇院。

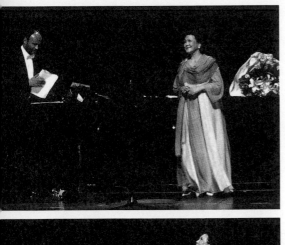

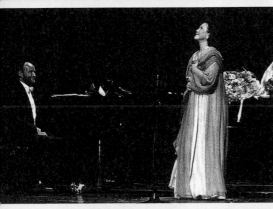

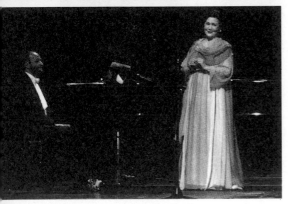

《舒伯特兩百年》獨唱會，Gernot Oertel 伴奏。1997年，
台北國家戲劇院。

不像《舒曼的歌》那一場，主要是兩大連篇歌集。舒伯特太多美麗的，必須介紹的，我熱愛的歌，卻不一定都適合我。除了費雪迪斯考那樣百科全書式的演唱者——他也是唯一的——任何一個歌手都有適合或不適合的曲目。我最後的原則是，盡可能展現舒伯特的各個方面。即使會暴露自己的缺點，也努力去克服吧。

在那一段時間裡，我把舒伯特的歌一首首翻出來，一下子就陷入那些美麗的陷阱，真太難取捨了，明知不會選的歌，也流連半天。號稱為舒伯特舉行一場獨唱會，收穫最多的是我

自己。所有空餘的時間，整個人都浸泡在舒伯特的歌裡，真是辛苦又快樂。我特別感謝陪著我練習、伴奏，給我意見的葉思嘉。那一年來邀稿寫舒伯特的我有求必應，一連寫了好幾篇。

施捷又給我推薦了一位伴奏歐德（Gernot Oertel）。他是施捷當年獲獎歌劇《弒父》的首演指揮。施捷說他的音樂能力強極了，鋼琴在他手裡就像玩具似的。

歐德住在前東德萊比錫附近的哈勒（Halle），自己有個樂團。我也沒時間到歐洲去。直到演唱會前幾天我們才在台灣見面。我還重傷風。根本不能和伴奏。他卻一派輕鬆，說：「沒關係，你用唱歌的速度說一說就好了。」我就站在他身後唸了一通。他說可以了。

我們還是到師大的小演奏廳正式和了一次。他看我站好了架勢，卻不開始彈，起身拿了個譜架放在我前面。我說，不需要啊。他說，你難道要背譜唱嗎？我說，當然，過兩天我們就上台了，怎麼還能看譜呢。他豎了大拇指，笑著說：「我不行，我還得看譜。」我果然一字不差地唱了一遍，他露出覺得不可思議的樣子。

我們先在高雄演出。前一天才到。我演唱前不開口了。歐德抓緊時間，又登壽山，又去游泳。直到傍晚才出現。活動了一整天，卻不影響他的表現。真是機靈極了。我一點不必擔心，隨便怎麼唱，他的伴奏都是如影隨形。特別是快速的歌，如〈繆思之子〉，他的活力也激發了我的動感。

雖然鋼琴有時可能稍微大聲了一些。但在台北演唱時，戲劇院的大空間裡效果

就更好了。我們合作得也相處得非常愉快。他邀我到萊比錫去開音樂會。我說，在德國我就唱中文歌。他說，沒問題，我幫你辦。

唱完〈夜與夢〉，聽到前排有人喊了一聲 bravo。終場後張昊教授走到舞台邊，對我說：「對不起啊，那是我喊的。」因為節目單上寫著一組歌曲之間不要鼓掌喝采。能得到我尊敬的知音人一聲好，感念終身。隔幾天，收到張寶琴女士的一封短信稱讚，真是莫大鼓舞。

再也沒想到，歐德因癌症早早過世了。這麼一個充滿活力，強壯樂觀的人。據施捷說最後一次去看他時已經骨瘦如柴。他走時兒子才十二歲吧。我聽著他的鋼琴獨奏 CD，舒曼的《少年曲集》和《兒時情景》。那是留給他的兒子的永遠記憶。他和我合作的影像和音樂留在了我的 DVD 裡，和我的心裡。

施捷的神劇《生生大地》

一九九七年一月十二日，是德國女詩人德蘿斯特（Annette von Droste-Hülshoff, 1797-1848）二百年誕辰。我專程從台北到德國敏斯特去聽施捷的神劇《生生大地》（Lebend'ges Land）首演。這是敏斯特音樂學院和德蘿斯特協會聯合委託他創作的。其中的歌詞由邱馴摘選編排自

德蘿斯特的詩句。我通知了在漢堡讀音樂博士學位的徐玫玲一起來聽。她是我師大的學生。

施捷一九八四年從維也納音樂學院的作曲班畢業。他二十三歲赤手空拳闖到維也納，在所有人懷疑的眼光中開始學音樂。以無比的毅力堅忍苦熬十年。開始在歐洲樂壇上嶄露頭角。

一九九六年，他的室內歌劇《弒父》（Vatermord）得到德國的「藍橋」歌劇創作獎。指揮就是我《舒伯特兩百年》獨唱會的伴奏歐德。這齣歌劇我在好幾年後才在柏林的劇院裡看到。驚心動魄。

德蘿斯特是敏斯特之女，這個城市的榮光。她的肖像曾是德國馬克鈔票上的圖案。兩百年誕辰紀念活動中，這場神劇的演出是最高潮。這是施捷到那時為止規模最大的作品。兩個混聲合唱團和一個兒童合唱團，四位獨唱者，樂團八十九人，全部演出人數近二百，還動用了教堂中四十五分鐘的大鐘參與。教堂的大鐘參與，是我最最震撼的神劇經驗。[14]

施捷的母親和大哥（當初反對他學音樂）從美國來參加了這一場盛事。可惜最支持他，了解他的小哥施敏已經不在了。我與施伯母三十年未見。滿頭白髮的她臉上欣慰慈愛的笑容簡直不能停歇。我想起三十年前，那位在電話裡焦急地通知我施捷被燙傷消息的母親；那位

14 註：參見〈生生大地——東方人的德文神劇〉，一九九七年四月，《表演藝術》，收入《音樂雜音》。
參見〈從西方文化的根髓出發——施捷的神劇、歌劇及其他作品〉，一九九七年一月，《表演藝術》，收入《音樂雜音》。

面對一個似乎一無是處卻明明與眾不同的兒子，不知如何是好的母親；那位對我這「教唆者」沒有埋怨而盲目信任的母親——其實我對他的未來也同樣盲目。那幾天，是她一生中最光輝的日子。一整個城市，都在談論德蘿斯特，書店音樂店裡擺的都是她的詩集，傳記，還有那一場神劇的海報，還有施捷的照片、作品的專櫃。似乎路上所有的行人，都知道那一位出身於台灣的作曲家，而她，是他的母親。

上：與施捷，《生生大地》神劇演出後。1997年。德國敏斯特。
下：與施捷在維也納 Doblinger 音樂出版社櫥窗前。背後是施捷作品專櫃。《生生大地》海報。1997年。

大陸高等音樂教育考察

一九九八年國立台灣師範大學音樂系受教育部委託研究中國大陸的高等音樂教育。由我任主持人。特別顧問許常惠。小組成員有協同主持人錢善華。研究員吳舜文，研究助理王宜雯、黃文玲。

從九月中旬到十月上旬，我們實際走訪了中國大陸九所音樂學院其中的六所，南京、內蒙古兩所綜合藝術學院，民族大學、上海師範大學、杭州師範學院。

第一站到北京。中央音樂學院王次炤院長是我熟悉的好朋友，對我們非常照顧。中央音樂學院單以硬體來說，台灣音樂院校就沒有可以相比的。四百五十個學生，有近二百五十台鋼琴，其中四十六台三角大鋼琴。師生比例也與此相仿。集全國之精英，各方面都有突出表現。

在北京還去了中國音樂學院。金鐵霖院長自己是聲樂家。在中國音樂和民族唱法上特別有研究。

限於經費，決定由我單獨拜訪西安音樂學院。王次炤院長聽說，不放心我一個人，自己陪我一起去。我唱了許多陝西民歌，這才是第一次走進西北。黃土高原的地貌，就是「黃」天「厚」土四個字。想起電影《黃土地》，《老井》。那層層積澱的，是華夏文明的歷史。

西安處處古蹟，參觀了兵馬俑，令人驚嘆。小時候讀：「楚人一炬，可憐焦土。」燒了地上

的阿房宮，這地下宮闕卻靜靜埋藏了兩千多年。畢業於西安音樂學院，當時留校任教的和慧，

這一年在上海演出《阿依達》，逐漸嶄露頭角。現在已經是世界第一流的「威爾第女高音」，

維也納、史卡拉、大都會歌劇院的主角，華人女歌手在國際歌劇舞台上成就最高者之一。

印象深刻的還有內蒙古藝術學院的。去的那天是週日，校長臨時找了幾個學生來唱給我聽。

一個聲音非常好的女生，才一年級。她說從小就在馬背上唱長調練出來的。

在呼和浩特又一次見到五姐。她那麼挺拔的人，現在背卻佝僂了。令我心疼。三哥從包

頭趕來相會。五姐夫向醫院請假，回來和我們吃了一餐飯。那是我最後一次見到他。

拜訪武漢音樂學院時，參觀了曾侯乙墓出土編鐘。這是兩千五百年前世界上最複雜龐大

的編組樂器。考古學與音樂學上的大發現。曾侯乙的生年比孔子晚約七十六年。已有如此大

規模的精美青銅鑄造樂器。不知愛樂的孔子，是否得而聞之。孔子聞韶，說：「不圖為樂之

至於斯也。」藝術無窮，總會超出我們想像。何止至於斯。

大陸之行，令我大開眼界。看到深厚的文化底蘊，雖然歷經摧殘，還得到有心人的護持。

看到急起直追，與世界同軌的雄心；看到濟濟人才，快速發展的潛力；也看到商業化，庸俗

化的趨勢。尤其是結交了許多朋友。我獲得了很多民歌材料的餽贈。也時常從台灣給他們寄

需要的唱片和書籍。那是兩岸文化交流的一段美好時光。

《燈火闌珊處》

一九九八年四月，我按預定的節奏舉行全中國歌的獨唱會《燈火闌珊處》，是回首我唱中國歌「眾裡尋他千百度的」摸索過程，和似有所獲的心得。卻也一語成讖，真的成為我最

上：施捷上台接受喝彩（《魂》首唱）。

下：左起陳守恭，羅弘，金慶雲，施捷。1998 年，台北。《燈火闌珊處》獨唱會後。

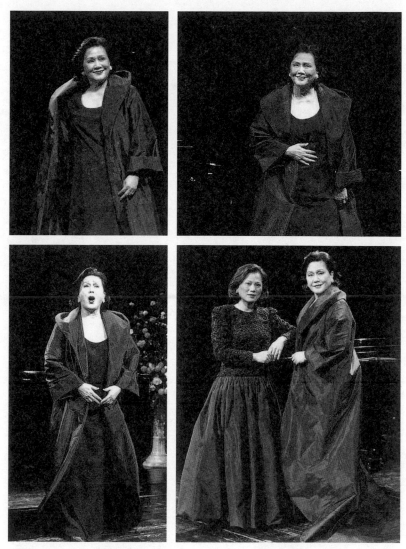

《燈火闌珊處》中國歌獨唱會。羅弘伴奏。1998 年。國家戲劇院。

後一場中國歌的獨唱會。這也算不意外。那一年我六十七歲，對一個歌者來說，確實是燈火闌珊了。只是不自覺，或不去想而已。

正式的節目二十二首歌。其中兩組民歌共九首。有梅振權編曲的〈清江河〉、〈小白菜〉。梅振權還為我編寫了〈王昭君〉的伴奏，放在最後一首。有十分鐘長。可算是挑戰。很多人向我索取樂譜，但我沒有聽到其他人演唱過。我還唱了李全娣的〈唐多令〉，秋瑾的詞。隱隱覺得是近代史上三個女人——算上伴奏羅弘是四個——匯集在一起的聲音。又唱了大陸作曲家黎英海的〈楓橋夜泊〉，是跨越歷史與地域，因一首不朽的詩生發的共情同感。

其他曲目偏向聽眾熟悉，旋律優美的作品。所有的古典詩詞都是名篇，也有現代詩：許常惠譜曲的〈歌〉〈瘂弦〉、〈牧羊女〉〈鄭愁予〉，錢南章的〈雨中獨行〉〈洛夫〉。而其中最前衛的，應該就是〈魂〉了。齊麥的詩，施捷的曲，我的演唱，羅弘的伴奏。這是我幾十年來的夢幻組合，在這首歌裡實現了。我在一九九五年《故國三千里》獨唱會中唱了施捷的〈蘇小小墓〉。這一次，齊麥為施捷創作了這首〈魂〉的歌詞。施捷為我的獨唱會創作了這首歌。

但我看到樂譜時，卻無從下手。沒有固定的旋律，只寫出前面的兩三個音高，讓表演者自己去發揮。鋼琴伴奏部分亦然。我和羅弘做了各種嘗試比較。逐漸把它凝固下來。這是難得的演唱者參與歌的創作過程。我演唱的〈魂〉，也因此是獨一無二的，我的歌。長十二分鐘。

這是一首獨特的歌。一首奇異的詩。對於聽眾，對於我，音樂裡那些似乎互不相屬的音符，被界定於詩，因而聯想有了方向。從聊齋裡走出來，詭譎，艷異。但遠不止於此。悲哀是深沈的。「時間的水滴冰冷，記憶與魂魄，日益稀薄。」不肯離去的魂靈，依戀在記憶中，但也終將散去。

施捷特地回來聽我的獨唱會。我唱過〈魂〉後，他上台接受聽眾的喝采。我相信，很少有一首這樣沒有旋律的，現代音樂的歌，這麼打動人。有人向施捷要了曲譜，又向我索取錄音。

但如果要演唱，恐怕必須自己去摸索，不要受我的影響。

右：與葉思嘉，《燈火闌珊處》巡迴演出，1998 年。
左：與張寶琴，《燈火闌珊處》獨唱會後，台北國家戲劇院，1998 年。

北京講學

一九八八年九月，北京中央音樂學院邀請我作兩星期的德文藝術歌曲講學。只講舒曼。作品四十二《女人的愛情與生涯》八首，和作品三十九《艾辛道夫連篇歌集》十二首。我認為這是德國浪漫主義的最核心，詩與音樂最精美的結合。特別是想從演唱者的立場，讓學生們體會到德文藝術歌的幽微奧妙。不是用來炫耀好聲音的工具。

中央音樂學院無疑是大陸地位最高，最優秀的音樂學府。無論是師資學生都是一國之精英。硬體設施一流，國際交流頻繁。在聲樂方面他們曾有喻宜萱、蔣英、沈湘等前輩歌唱家，現在的郭淑珍等，都是大師級教授。培養出迪里拜爾、梁寧等等一流歌唱家，年輕一輩更不可勝數。後來也禮聘了朱苔麗。

在這裡講課不是一件輕鬆的事情。王次炤院長警告過我，中央音樂學院的學生口味刁得很。這種非必修的講座，不能吸引人，學生掉頭就走了。我也是第一次細講這兩個歌集。準備了有聲資料，一首首從歌詞，音樂，到意境，詮釋，比較，細細剖析。不只聲樂組的學生都來了，郭淑珍這樣的大教授，還有許多年輕的老師們也都坐在下面，拿著錄音機錄音。我很是惶恐。

我想告訴學生的，是音樂先在心中，腦中，情感上形成，才由身體傳達出來。德文藝術歌曲對他們比較陌生。我努力幫助他們建立起對這種獨特美學的感知能力。懂得如何欣賞。

課餘時間很多學生來唱給我聽，請我指點。這是我們聲樂學生習慣的上課方式。讓我驚異的是，這些學生的程度——大部分源自於天賦——都太好了。一二年級的學生，基本的聲音技巧已經相當完備。我忍不住勸他們，要加倍努力，多學東西，不要辜負了上蒼的恩賜。

他們唱德文藝術歌最大的障礙，就是自己的好聲音。他們很容易像顧影自戀的納咯索斯，眼裡只有自己的聲音，以為所有的歌都只是表現好聲音的工具。德文藝術歌是一種很好的訓練。讓聲音為歌，甚至為歌詞服務。他們要學會如何收斂，如何深化而非擴張。不過我避免對學生做聲樂方面的指導。這是他們的老師的責任。我想傳達的是對歌的解讀與詮釋。

《布拉姆斯的歌》

在講學之前，我在北京太廟看了張藝謀導演的《杜蘭朵》。非常興奮，寫了兩篇報導。

另一方面，我並不很贊同張藝謀對歌劇的處理方式，還想詳細評論。然而長江洪災讓我不能再躲在音樂的象牙塔裡，無視於現實的艱難。我無心再討論杜蘭朵。

在我一年一個主題獨唱會的計畫中，一九九八年的中文歌過後，一九九九年就輪到布拉姆斯了。原定在十一月。

長江洪災讓我對自己的人生意義產生了懷疑。從北京回來，九月四日我絆倒拉傷了腳踝。

不久以後，發生了更可怕的九二一大地震。

大地震當天，一早打電話來詢問的是北京的王次炤。

連續幾個月，我毫無心思歌唱。腳踝的韌帶撕裂，很久沒有恢復。表面看來不至於影響唱歌，但疼痛的感覺卻真的造成干擾。從好的方面來說，可能我真做到了老師要求的，從腳跟發力。但其實還是功力不夠，真正的好歌手什麼姿勢都能唱。

我決定獨唱會延後舉行。推遲了整整一年。時間定在二〇〇〇年的十月。吳漪曼為我介紹了一位年輕的鋼琴家穆貝爾（Albert Mühlböck）。奧地利人。畢業於林茨的布魯克納音樂

學院、維也納音樂學院。得過國際鋼琴比賽的首獎。當時在台灣生活，教琴。這對我太方便了。

我們和了幾次。他是一位很尊重演唱者的好伴奏。演奏風格嚴謹。謙和有禮，非常敬業。

我們到桃園演出，他要前一晚就住到那裡。第二天可以靜心練琴。桃園和台北距離還不到一小時車程。可見自我要求之高。

這一次，有更多的時間浸淫在布拉姆斯的歌裡。以及藏在他那大鬍子後面的故事。

海報上的布拉姆斯，是定格的形象。一生未婚的孤僻老人，不修邊幅，保守，沈重。

一九四七年美國拍的黑白電影《夢幻曲》，凱薩琳赫本主演，是那時年輕的我對音樂，愛情，浪漫主義所有的想像的集合。那裡面的布拉姆斯二十歲。愛上比他大十四歲的克拉拉，又對舒曼滿心崇敬與感恩。現在回顧，對於好萊塢的俗套難免不滿。劇情雖然有些誇張，至少距離事實不遠。而二〇〇八年，德國女導演桑德斯—布拉姆斯（Helma Sanders-Brahms）的《親愛克拉拉》（Geliebte Clara），則破壞了我的一切想像。沒有根據，只憑導演自己的想像。縱使她的母親確實與布拉姆斯有血緣關係，我寧願相信，我比她了解布拉姆斯，了解克拉拉，了解舒曼。

關於克拉拉第九個孩子的父親是布拉姆斯而非舒曼的傳聞，我研究了舒曼的日記，得到的結論是，幾乎可以斷言絕無可能。證據如此明顯：就在布拉姆斯來訪的第二天，舒曼在日

記上記載了克拉拉告知，她又懷孕了。如果這個孩子是布拉姆斯的，除非兩人第一天見面就發生了關係，同時克拉拉還要心機深沈地立刻向舒曼謊報自己已經懷孕。舒曼夫婦都為子女太多，懷孕不斷而苦惱。克拉拉報告這個消息時，應該是心情沈重的。

《布拉姆斯的歌》獨唱會，2000年，台北國家戲劇院。穆貝爾伴奏。

布拉姆斯的歌，很受演唱者歡迎。例如〈你的藍眼睛〉，或〈愛的堅貞〉，這是他二十歲拜訪舒曼夫婦時呈覽的，受到舒曼讚賞的作品，或許是因為那宣告式的結尾高潮，讓演唱者能夠淋漓盡致地發揮。但我更偏愛他晚期那些深沈的歌，如〈教堂墓園中〉，或朦朧神祕的〈薩夫頌歌〉，〈如旋律飄過〉，〈日益靜了我的睡夢〉。

我還選唱了一組民歌五首。聽眾顯然都很喜歡。布拉姆斯是以民歌為歌曲典範的。

我很欣賞的一位年輕優秀又聰明的歌手黃瑞芬，筆名佐依子，寫過一本可愛的書《我的愛情是綠色的》——這也是布拉姆斯的一首歌名。來聽了這場音樂會。聽過後她給我寫了一張明信片：「布拉姆斯一定很想認識你。」

二○○一年，北京音樂學院又邀我作一週的講學。我講了布拉姆斯的歌。趁機每天去看大姐。下樓困難，她多半時間一個人窩在家裡。很孤單。說是去陪她，我心理上更像是小時黏著疼愛我的大姐。拐過年來，她就病逝了。

《絕代風華》音樂會

二〇〇〇年十二月，國家音樂廳主辦了一場音樂會《絕代風華》。邀請了台灣七位「前輩」聲樂家同台演出。有唐鎮、劉塞雲，席慕德，辛永秀，李靜美，陳榮貴，我也在其中。計畫每人唱三首。我選了舒伯特的〈Ave Maria〉和〈紡車旁的葛麗卿〉。歌比較長，所以只唱兩首。唱完〈Ave Maria〉聽眾席裡有人喊了一聲很突兀的 bravo。後來知道是趙榮耐，畫家孫家勤的夫人。

這是難得的集合。名單上我最年長，近七十歲。劉塞雲比我小一兩歲。唐鎮實際年齡可能比我大。席慕德、辛永秀比我小七八歲。李靜美、陳榮貴更年輕得多了。我和他們幾位幾乎不曾一起演出過。劉塞雲與我相交超過四十年，除了師大畢業音樂會上，這是我們第一次同台。她那天的理查·史特勞斯唱得很好。她本來適合史特勞斯的華麗。這一次，特別沈穩結實，比以前又進步了。

那時候我注意到劉塞雲瘦了很多。演出後她在《樂覽》上介紹了這次音樂會，對每一位演出者都有善意的誇獎。之後就很少見到她。後來才知她得病。病情發展太快，二〇〇一年

六月過世了。令我非常感傷。久久不能釋懷。[15]

《音樂雜音》

二〇〇〇年《布拉姆斯的歌》獨唱會前，趕著出版了《音樂雜音》。收錄了一九九五年至二〇〇〇年的三十九篇文字。這是我文字寫作最密集豐收的時期。也對應著一九九五到九八年的四場獨唱會。然而這本書的排版非常粗糙，錯誤很多，甚至連 ISBN 的書號都沒有。原來書還沒有發行，萬象出版社就倒閉了。後來才知道書都被樂韻書店盤去。我自己也沒有書。出了一本書，幾乎不為人所知，一般書店裡都看不到。幸好我還可以從樂韻那裡買幾本，送給朋友。

15 註：參見《合演的那一場電影》，二〇〇一年六月，《聯合報》副刊收入《九〇年散文選》，《坐看停雲》。
參見《少年同學》，二〇〇一年六月二十二日，《中國時報》人間副刊。《坐看停雲》。

許常惠

二〇〇〇年冬天，北京中央音樂學院邀請我參加建校五十週年校慶。台灣受邀的還有許常惠、趙琴、張己任幾位。中央音樂學院的很多校友從海外回來，熱心參加演出，捐贈樂器圖書。想到我入學師大也正好五十年。許常惠比我還高一班，我們的校慶似乎不如這樣轟轟烈烈。我跟許常惠說，你要多號召校友關心母校啊。

在北京，許常惠帶我去拜訪了中國中央音樂研究院。一九九八年我們作大陸高等音樂教育研究時，沒有注意到中央研究院也招收研究生，錯過了登門請教的機會，是後來通信補足信息的。而許常惠和喬建中院長等

前坐左起：許常惠，金慶雲，趙琴。後排左起：蕭梅，喬夫人，喬建中，巴奈。1999年，北京。中國藝術研究院音樂研究所。

人都很熟。人人都知道他愛喝酒，酒品好。

那一次我們談得非常愉快，尤其他們都是採集民歌的，一邊喝酒，一邊唱了一籮筐的歌。

許常惠對我說，你唱民歌，下回我帶你到西北，到蒙古去看看。

然而許常惠回來沒有多久，就摔倒了。昏迷一個月，在二〇〇〇年一月一日逝世。沒有兌現帶我去西北的諾言。許常惠與我相識半世紀，一個可愛的好人，一個浪漫純真的藝術家，卻又負擔了太多社會責任。他的驟逝，令我悲傷難止。我寫了〈許常惠的最後之旅〉，[16] 記錄我們的北京之行。在他的逝世週年紀念文集中，我比較能冷靜地寫了對他一生的回顧。[17]

我對他的聲樂作品有些不熟悉，一直想好好研究一番，卻至今沒有做到。恐怕也無法做到了。

16 註：參見〈許常惠的最後之旅〉，二〇〇一年一月十九日，《聯合報》副刊，收入《坐看停雲》。

17 註：參見〈長子，么兒，董事長與作曲家〉，二〇〇〇年十二月，《許常惠逝世週年紀念文集》，收入《坐看停雲》。

《馬勒的歌》

唱布拉姆斯，已經延後了一年。腳傷，九二一大地震，許常惠劉塞雲相繼過世。我七十歲了，還能唱多久？還有什麼想唱的？是不是該停下來了？

直到那時我還沒有決定唱什麼。按原來的中文德文歌交替的計畫，應該唱中文歌了。但我覺得時不我予，德文藝術歌大師沃爾夫（Hugo Wolf）、馬勒（Gustav Mahler）、理查·史特勞斯（Richard Strauss）的作品都還攤在眼前。

沃爾夫的歌，我在霍德（Hans Hotter）的班上深入學到很多東西，我隨著艾彌練習過不少曲目。他的歌都是從詩發展出來的，精妙無比。但對德語吐字的要求特別高。沒有好老師協助，我自覺不足。

最終我選擇了馬勒。馬勒的歌曲作品不多，不計交響樂的聲樂部分和《大地之歌》，一共只有四十六首歌曲，其中超過一半採用《少年魔號》民謠集的歌詞。我隨蕭滋老師學習時就唱過一些。感覺到奇異詭誕之美。有一回在斯德納家別墅，我們三個人一起聽收音機裡薩爾茲堡音樂節的節目轉播。聽到馬勒的〈流浪者之歌〉。我說，這些歌真好。院長說，是的，你也能唱的。那晚他們都睡了，我在房間裡反覆想著這四首歌。這是馬勒早期作品，作

於一八八四至八五年。是他的第一個歌集，歌詞也是自己寫的，除了第一首部分歌詞出自《少年魔號》。這是最能反映青年馬勒思想的歌。混雜了民謠風，愛情與自然風景，題材明顯受到舒伯特的兩個歌集《美麗的磨坊女》和《冬旅》的影響。甚至直接用了菩提樹的撫慰意象。

然而，馬勒的愛情卻是與「生命」，與「世界」這樣宏大的背景相連的：

「我不知道，生命如何做到

一切，一切，又如初完好

一切，一切，愛與傷痛

世界與夢」

第二天，我就和艾彌開始練這一組歌。院長為我伴奏，給了我很多指導，音樂的，文字的，哲學的。這是我了解最透徹的德文藝術歌之一。

路德薇希，最偉大的馬勒歌曲詮釋者，退隱前的巡迴演出一九九四年十月在台北。我後來又在維也納聽了她最後的告別。還好馬勒只是她曲目的一部分。否則我絕不敢唱馬勒。

《呂克特詩五首》，是我自己摸索的。其中那一首〈我與世界失去了聯繫〉，是最美，

《馬勒的歌》獨唱會，穆貝爾伴奏，2002 年。台北國家戲劇院。
右上：大孫子上台獻花。

最深刻的一首歌。

《少年魔號》選曲的俚俗活潑，平衡了馬勒的沈重。而其中也有戰爭、饑饉的大命題。

我想，這一場音樂會的節目可以相當完整呈現馬勒思想，又足夠吸引人。

新接中正文化中心主任的朱宗慶給我很大的支持。決定了戲劇院的檔期，二〇〇二年十月八日，我七十一足歲生日的後幾天。

穆貝爾那時已經離開台灣，聽到我的計畫，他特意回來伴奏。平時就由李佳霖陪我練習。我們都越來越被這些歌吸引。作為詮釋者，一場音樂會的目的就是向聽眾傳達歌的信息。馬勒的歌認識的人還是不多的。我覺得有越來越多的話想要對聽眾說──雖然不知道有多少人感興趣。

至少有一位馬勒的知音人很認真地看待這場音樂會。曹永坤先生，公認的馬勒研究專家，收藏了大量馬勒作品的唱片。作過兩次馬勒的專題演講。聽說我決定唱馬勒，他很興奮，打電話和我討論曲目。他早早就催著我把節目定下來，說他要準備。我說：「曹先生，你聽了那麼多世界一流演唱家的錄音，我怎麼還敢在你面前唱啊。」不過我深知他的認真與狂熱。有這樣一位聽眾，是演唱者最大的支持，也是最大的鞭策。

演出前我寫了一篇文字發表在《自由時報》副刊。不是宣告，是給自己的獨白。[18]

演出時曹先生坐在前排。我知道他又在用他精密的錄音機錄音了。拿回去在放大鏡底下一遍遍細聽。想想也真讓我忐忑不安。

除了在國家戲劇院，我們也在桃園縣和新竹市的文化中心演出。穆貝爾回奧地利後，我和李佳霖還有一場在板橋的台北縣文化中心。曹先生說他要再來聽一次。我說，怎麼敢當。一樣的節目，不必來了。這裡的音響也沒有劇院好──誰都曉得曹先生是音響設備大行家，耳朵最尖。當天開演前，我在後台，曹先生打電話來，說他在門口不知如何買票。我趕忙請人接他進來。心裡真是感動振奮。

曹先生後來說，我覺得你在板橋唱得比戲劇院還好。我說，就衝著你來聽第二次，我就該唱得更好。我想他只是更熟悉我的聲音了。當然我也唱得更熟練。畢竟板橋文化中心比戲劇院小得多，心理上和生理上都更輕鬆。曹先生說，我不能說你比那些歌唱家唱得更好。但不知道為什麼，我聽你唱馬勒，特別感動。我說，或許是你認得我，現場聽我唱。或許因為我們都超過七十歲了。因為我自己也真的深深被馬勒的音樂感動了。

18 註：參見〈我七十歲，我唱歌〉，二○○二年十月四日，《自由時報》副刊。收入《坐看停雲》。

我當時可以想見而沒有去想的，曹先生也應該沒有想到的，那是我在台灣最後一場獨唱會。我不自知的告別演唱。曹先生不期而來參加了我的畢業典禮。

更沒有想到的是，我在台灣最後一次在音樂廳的公開演唱，是在五年後曹先生的紀念音樂會上。我為曹先生唱了他最喜歡的歌，舒伯特的〈晚霞中〉（Im Abendroth），〈夜與夢〉（Nacht und Träume）。

最後是馬勒的〈我與世界失去了聯繫〉（Ich bin der Welt abhandengekommen）：

> 「我死了，對於世界之紛冗
> 安息在一靜寂之地
> 獨自活在我的天空
> 在我愛裡，在我歌裡」[19]

註：參見〈心與浮雲閑〉，二〇〇二年九月十七日，《中國時報》人間副刊。收入《坐看停雲》。

左上：曹永坤先生紀念音樂會上演唱。
2007 年。台北。

右上：《馬勒的歌》獨唱會，李佳霖伴奏。原
台北縣文化中心。2002 年。

左下：左起申學庸老師，金慶雲，吳漪
曼。台北。2007 年。曹永坤先生紀念音
樂會。

右下：與曹永坤先生。2002 年。《馬勒的歌》
獨唱會後。原台北縣板橋文化中心。

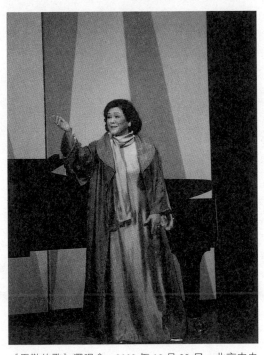

中央音樂學院王次炤院長聽說我唱馬勒。邀請我去他們學校演出。他說，我們這裡沒有人唱馬勒的藝術歌，更不要說獨唱會了。我和穆貝爾飛到北京。十月下旬，中央音樂學院的音樂廳後台，冷得穆貝爾手指僵硬無法練琴。趕快去買了秋衣秋褲。他說從來沒穿得這麼厚過。我穿著紗衣，披著一條大圍巾。我想起費雪迪斯考說，他在後台都會緊張，包著個圍巾走來走去。我也差不多，只不過不是緊張得冒汗，而是冷得發抖。

《馬勒的歌》獨唱會，2002 年 10 月 23 日，北京中央音樂學院音樂廳。我的最後一場正式獨唱會。

王院長說學生很隨性，聽不順耳就會起身走人。讓我不要介意。人來得很多。聲樂教授們，十幾年前聽過我講學的學生，有些已經是老師了。到終場似乎也沒有人離開。可能對他們是新的體驗。或許是他們客氣。我不知道傳達了幾分，聽眾接受了幾分。我被音樂的熱力

包圍著，不再覺得寒冷。

終場後大姐的外孫女金薇上台獻花。我破例在舞台上說了幾句話。這是我第一次，或許也是最後一次在大陸演唱。在北京，父母埋骨的地方。十七歲離開家鄉，沒有再見到過他們。今天，在距離他們最近的地方，我想他們聽見了。在天上看著我。

他們知道我學了音樂。沒有聽過我在台上唱歌。

遺憾的是，那一天學校安排的錄影錄音都失敗了。

這是我的最後一場獨唱會。

二〇一一年，我將一九九五到二〇〇二年的六場獨唱會錄影製作成六張 DVD。在手冊裡寫下：

「這裡記錄了我六十四至七十一歲間的六場獨唱會。

遺憾的是不曾達到自己的理想。

無憾的是我曾經努力，留下了這給自己的紀念。

感謝上天的縱容，聽眾的寬容，

感謝美麗的歌，這些美麗如歌的日子，

和陪伴我走過的人。」

歌者

歌唱即存在。

周小燕老師

我在濟南時就聽過周小燕老師的大名——這是我習慣的稱呼，在大陸，大家尊稱她為周先生——但沒有聽過她演唱。一九八四年暑假，我到維也納，適逢第三屆貝薇黛國際歌劇歌手比賽。賽程冗長，一輪輪淘汰。我連續聽了好幾天。台灣參賽的歌手有林彩華，還有從義大利過來的易曼君——我四月剛在台北聽過她的獨唱會，非常讚佩。[20] 兩位都進入了第三回合的三十七人之中。一起入圍的還有四位來自大陸的歌手，帶隊者就是周老師。再下一輪，只剩下十三位——易曼君因故提前退出——而四位大陸歌手全部入圍。比賽的最後結果是，男高音張建一和女中音詹曼華分享第一名。

這時大陸文革後剛開放國際交流，就有這麼好的成績，震驚世人。我那幾天都在觀眾席裡，和大陸的歌手們都彼此眼熟了。那時他們都很拘謹。大約也不容許接觸外人。只和張建一多聊了幾句。知道他文革後進了歌舞團，一九八一年入上海音樂學院，是周老師一手調教出來的。大陸歌手的天賦固然讓人羨慕，周老師這一位聲樂教育家，更讓人心生敬畏。

20 註：參見《春蠶吐絲——易曼君印象》，一九八四年四月，《民生報》。收入《弦外之弦》。

歌者 | 318

得獎後的演唱會在八月三日，公開售票，電視轉播。我一進去就被請坐在第一排正中，搶了不少顯眼的鏡頭。導播一定以為我是大陸的代表人物。我的確因為中國歌手的傑出表現與有榮焉。比賽後我寫了一篇報導發表在張繼高的《音樂與音響》上。為了想讓大陸人，特別是周老師看到，又用女兒的名字投稿到香港《明報月刊》。但我後來問周老師，她說不知此事。無論如何，這也算兩岸聲樂界最早的接觸之一吧。21 我文中對大陸歌手發聲方法還有些「中國味」的意見，周老師自己也敏感地察覺了。她經常公開說，一九八四年出去參加國際比賽，才發覺歌唱的方法不一樣了，以前那一點點共鳴是不夠的。她後來培養的天才歌手如廖昌永，

21 註：參見〈記奧國貝薇黛歌劇大賽〉，一九八四年九月，《音樂與音響》。收入《弦外之弦》。

與周小燕老師。後方為鞠秀芳。上海，1994。

技巧真完美得無懈可擊。

第二次見到周老師，是一九九四年在香港參加第二次學術會議後，聽說有位歌唱家要在上海舉行獨唱會唱民歌。我一衝動就到上海去了。先去找鞠秀芳，她是我第一次參加香港會議時認得的。民歌唱得非常有味道。在音樂廳裡見到周老師。我們談了很多話。她非常和氣可親。散場後就趕回去照顧她的先生，著名導演張駿祥。鞠秀芳是她的學生。我們談了很多話。她非常和氣可親。散場後就趕回去照顧她的先生，著名導演張駿祥。

杜黑的愛樂合唱團請周老師到台北開大師班。周老師對曲目非常熟悉。說話雖然客氣，總能切中學員的問題。我們單獨會了面。一九九八年我到北京音樂學院講舒曼。周老師又邀我到上海音樂學院做了一次演講，讓他們的老師都來聽。後來有什麼聲樂研討會，她總邀請我參加。我經常住在上海後，往來更密。周老師德高望重，進音樂廳大家都尊為貴賓。她經常拉著我坐在她走道後第一排中央一號的位子旁邊。逢人就介紹台灣來的聲樂家。我也沾光，認識了一些朋友。

周老師的父親是大銀行家。她告訴我武漢東湖旁邊以前一大半產業都是他們家的。都捐給國家了。她個子嬌小，但非常大氣。說話直爽而都是善意。她喜歡跟我聊天，總說投緣。或許我們性格相近，尤其我不是大陸音樂圈中人，彼此說話毫無顧忌。聽過音樂會她一定問我意見。我也直言不諱。我很不贊成聲樂家演唱用麥克風。她覺得有道理，好幾次因此把主

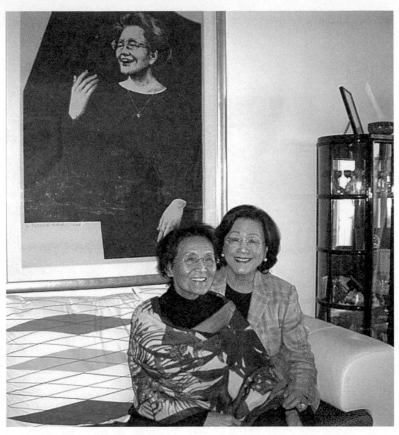

周小燕老師家中。上海，2004 年。

辦人叫到跟前直接批評。

周老師名滿天下，我兒子家的阿姨接到她打來電話就興奮不已。她聽我說兒子收藏佛教文物，主動要來參觀。興致很高。九十多歲，還堅持在家裡教學生。頭腦非常清楚靈活。二〇一一年我出版《坐看停雲》，請她寫幾句話。她把我的稿子要去，每一篇都看完——我前面幾本書她都讀過，但依然這麼認真，讓我很過意不去，生怕她太辛苦。

她卻說看得高興，明明該睡了還要讀上一篇。

二〇一五年元宵節後幾天，周老師邀我到她家吃中飯。前一陣子她住院了一段時間。我們已經很久沒見。老人家體弱，我不敢邀她出來。她的外孫從美國回來同住，她非常高興。飯後還嚷著要吃元宵，說年還沒有過完。我們合影，她特意披著我送她的圍巾，真是體貼細心。這就是我最後一次見她。沒多久她又住院去了，醫生不讓人探望。在醫院裡近一年，二〇一六年三月去世。備極哀榮。一位音樂教育家能夠受到如此尊崇，證明了文化的力量。

因為常和周小燕老師在一起，也和廖昌永很熟，周老師常拉他來和我們一起吃飯。但可惜沒有深談過。他的技巧極好，令人不能相信他是周老師一手調教，沒有留過洋的歌手。放在全世界也是一流的。只可惜沒有在國際歌劇舞台上更多演出發揮。

張建一後來在上海、北京都見過面，也聽過他的演唱。他已經蛻變成為一位有深度的一流歌唱家，登上了維也納歌劇院、大都會歌劇院等舞台。從一九八四年在維也納初識，眼見他的進步發展，沒有辜負他的天賦與機會。天賦與努力，國際歌劇舞台的幾十年歷練，成就了一位藝術家。

迪里拜爾

迪里拜爾第一次來台灣演唱時我在維也納。是我的學生謝淑文——現在是兩岸的音樂劇推動者——告訴我，她如何的好。她第二次在新舞台演唱，我去聽了，認定是歌唱技巧最完美的歌唱家，簡直崇拜。二〇〇〇年第三次來，在國家音樂廳演出前，我拉著她去見兩廳院主任李炎。李炎問我：「那位歌唱家在哪裡啊？」因為她真是嬌小可愛，李炎以為是個小女孩。

我力薦文化中心應該出面邀請，為她主辦演出。正好與二〇〇一年的七夕演唱會，國家交響樂團NSO合作演出。然後與朱苔麗的獨唱會相隔不久，兩人節目還有些重疊。真是兩種風格難得的對照。[22]

她在台灣的大師班，講得好極了。有些學員可能一時還不能領會她說的那些感覺「從後面射出來」、「掛在上面」。她告訴花腔女高音：「聲音上去了，你就不用管了。」她說的不只是理論，她自己的演唱就是教科書式的示範。迪里拜爾說，來台灣最尷尬是人家請她吃

22 註：參見〈天使飛翔——迪里拜爾七夕演唱會〉，二〇〇一年十月，《表演藝術》；〈當世最美麗的聲音〉，二〇〇〇年九月三十日，《民生報》。以上文章收入《坐看停雲》。

與迪里拜爾。2003 年。台北。

飯。她是穆斯林，不吃豬肉。我問她覺得哪裡好吃，她說在新光三越地下美食街的一家清真館子。原來和我最愛的，申學庸老師家附近的是同一家。我們就總到那裡吃清燉牛肉，京餅。單憑口味相投，我們就該成為好朋友。她特別直爽純真。我們都在歐洲時也會通電話。她連續兩年獲得瑞典尼爾森（Birgit Nilson）最佳歌劇演員獎。

二〇〇三年，她和丈夫導演于曉陽兩人到台灣。曉陽把攝影器材落在計程車上，最懊惱的是一路拍攝的資料都丟了──他從前是攝影師。我們一起吃飯，于曉陽看著迪里拜爾，自言自語讚嘆：「我這媳婦兒可真俊！」。隔年我去天津參加會議，我們在北京吃涮羊肉。于曉陽告訴我他正在籌拍一部從來沒有的電影。萬萬沒想到，不久他在火車上氣喘病發作，驟然離世。才四十四歲。我和迪里拜爾通電話，不知如何撫慰。

她現在在中央音樂學院任教，中國的聲樂學生們是有福的。

路德薇希（Christa Ludwig）

我訪談過幾位聲樂家。朱苔麗、迪里拜爾因為太熟了，沒想到去做專訪。很可惜。

每一位訪談過的歌唱家都告訴我，成為歌唱家，憑藉的不是天賦的聲音。或許他們本來都算是有好聲音的。但好聲音的人很多，出頭的人極少。他們都說，現在的聲音是一點一滴，從

上：路德薇希獨唱會後為觀眾簽名。1994年。台北。

下：與許萊亞、陳守恭。1995年。台北。許萊亞在台兩次演講都由陳守恭翻譯。

頭打磨出來的。每一位都經過職業運動員一樣刻苦的鍛鍊，孜孜不倦的學習。歌唱家比其他音樂家更需要語言，文學，戲劇的修養，形體儀態的訓練。每一位都是有個性，有深度的藝術家。

一九九四年對路德薇希的專訪，因為她在演唱會前不說話，所以是對我提出問題的錄音答覆，而非對談。在演唱會後的閒聊，透露了更多有意思的想法。她向來以說話的機鋒聞名。她的人，她的聲音，呈現的是一種不雕琢，不求工，渾渾茫茫的大氣。所以是馬勒那些宏大命題最偉大的詮釋者。我甚至覺得，她的無我之境，包容了馬勒的急切。她說，藝術是不能言傳的，自己很久才找到，讓「它」來唱。她的告別音樂會，我在維也納也聽了。[23]

許萊亞（Peter Schreier）

德國的男高音許萊亞一九九三，九五，九七年三次來台灣演唱，還做了兩場演講。而我受文化中心委託，對他做了兩次專訪（九三、九七年），刊登在《表演藝術》上。我們成了

23 註：參見〈最後的巡禮〉，一九九四年十月十二日，《民生報》；〈永遠的大地之母〉，一九九四年十月，《表演藝術》；〈絕響〉，一九九四年十月二十九日，《中國時報》；〈訪問路德薇希〉，一九九四年十一月，《表演藝術》。以上文章收入《弦外之弦》。

頗熟的朋友。前兩次他分別演唱了舒伯特兩大連篇歌集《美麗的磨坊少女》和《冬旅》，第三次是舒伯特和布拉姆斯的選曲，包括民歌。這是台北聽眾絕無僅有的深入德文藝術歌的機會，在一位大家的引領下。

許萊亞最讓人嘆服的地方就是歌唱的發音吐字清楚如說話。而說話之清晰更不在話下，也包括內容：坦誠直接，一點不故作高深。他給我一種健康明朗的印象——現代的藝術家們，似乎不做些驚世駭俗離經叛道的事情就稱不上藝術家了。有人會懷疑，這種簡單乾淨，如器樂般的風格，能夠傳達浪漫主義作曲家們的多愁易感嗎？或許有時候只需要一個如透明的樂器的歌唱家就夠了。直接的詮釋，或許就是直接傳達作曲家的音符，詩人的文字。不作過多詮釋，或曲解。許萊亞如此，路德薇希也如此。[24]

24 註：參見〈訪問彼得‧許萊亞〉，一九九三年十二月，《表演藝術》；〈玉振金聲〉，一九九三年十月二十四日，《民生報》；以上文章收入《弦外之弦》。
參見〈等待滄桑〉，一九九五年十月十二日，《中國時報》；〈走進冬天〉，一九九五年十月十七日，《中國時報》；〈圍牆拆除以後〉，一九九七年十一月，《音樂時代》；〈許萊亞專訪〉，一九九七年十一月十四日，《表演藝術》一九九八年一月；〈秋天的感覺〉，一九九七年十一月二十二日，《中國時報》；以上文章收入《音樂雜音》。

梁寧

訪問過兩位中國歌唱家。一九九四年梁寧來台灣演出《卡門》。她有一種獨特的野性的美，演卡門真合適。但她卻說不喜歡看這個歌劇。更常演的是《玫瑰騎士》。她快人快語，性格鮮明，情感強烈。最崇拜的是路德薇希。念念不忘感謝自己的老師沈湘、李晉緯——迪里拜爾也一樣。能教出這樣傑出而又感恩的學生真是作老師最大的安慰。聲樂家協會曾經請李晉緯老師來講學。梁寧說自己的本來的聲音完全磨掉後才成為藝術性的（迪里拜爾也有類似的說法）。後來我們在歐洲也常通電話。在上海還見過面。[25]

黃英

一九九九年黃英來台灣「隨片登台」，同時有兩場演唱。她是歌劇電影《蝴蝶夫人》的

註：一九八四年八月，北京中央音樂學院的沈湘和李晉緯老師培養的梁寧和迪里拜爾，參加了芬蘭赫爾辛基的國際聲樂比賽，分別獲得第一、第二名。與周小燕老師帶隊參加奧地利貝薇黛歌劇比賽幾乎同時。

女主角。戲裡粱寧演鈴木，范競馬演五郎。全是中國班子。一九九二年她得到巴黎國際聲樂比賽第二名。後來在《蝴蝶夫人》選角中脫穎而出，競爭者正是當年比賽中第一名的日本女孩。她靈慧，真誠，我對她的訪問是一次痛快的對談。她描述在拍戲前半年中語言、音樂、表演各方面的徹底訓練，一躍成為一流的演唱家。那時她還很年輕，潛力無窮。我在電視上追蹤她的演出，在上海聽過她多次現場，每次都覺得比以前更好。二〇〇六年她在紐約大都會《魔笛》英文版中演唱帕米娜。真正是國際頂流的藝術家了。我們在上海也有時見面。她向我介紹一家上海的咖啡館，她總去那裡看書。[26]

與黃英，2006 年。台北。

26 註：參見〈惜花疼煞小金鈴─黃英獨唱會〉，一九九九年五月十日，《民生報》；〈訪問黃英〉，一九九九年五月十一日。以上文章收入《音樂雜音》。

戲緣

我寫的音樂文字，向來只限於聲樂。那是我還算了解的領域。從來不評論鋼琴或交響樂。

談中國戲曲，自覺越界了，雖然從小在父親的薰陶下對京劇十分熟悉。一九八四年，在聯副發表過一篇談郭小莊的紅娘。我和京劇圈內人毫無交往，不知反應如何。大概他們也很錯愕，哪裡蹦出來一個外行人。或許沒有人把這些外行話當真吧。[27]

李寶春第一次回台灣，在戲劇院唱美猴王。在美國的老同事汪蓮芳特地寫信給我，要我接待他，向我盛讚他的藝術和刻苦練習。那次我買不到票，是他從演員通道帶我進去的。他很想在台灣發展。果然辜懷群就是他的伯樂。「新舞台」給了他最好的舞台。為京劇的傳承與創新，李寶春在台灣走出了一條自己的路。

一九九六年，《顧正秋曲藝精華》出版。編者向我邀稿。我和顧正秋素不相識。那一篇

27 註：參見〈翩翩紅娘正當行〉，一九八四年四月三日，《聯合報》副刊。收入《弦外之弦》。

文字或許得到了她本人的認可。至今我還會收到她女兒任祥餽贈的精緻書籍和禮品。[28]

大概是從那時候起，董陽孜就總拉著我看戲。介紹我認識了賈馨園。也擴大了我的眼界。

蘇州評彈，就是我從前沒有接觸過的。能吸收一個我這樣學西洋聲樂的成為同好，她們也頗感欣慰。而我有次請賈馨園聽假聲男高音，她卻不怎麼欣賞。的確，這太陌生了。東西方的

歌唱藝術，差異很大。但核心的美感，其實又很接近。我的幸運是可以無隔地欣賞兩者。

崑曲

一九九七年秋，大陸五大崑劇團來台灣，十一天內演出十四場，我看了十二場。真是一次淪肌浹髓的文化洗禮。九八年張繼青來演出，董陽孜賈馨園催我寫稿介紹，那是我跟她們看戲的代價。就寫了〈牡丹亭四百年〉，發表在《中國時報》人間副刊。張繼青演出當晚，瘂弦坐在我前面一排，站起來對我說：「怎麼文章不給我們？」大庭廣眾之下，我不好意思反駁。他不知道，這篇稿子本來就先投到聯副，但給得太晚，又要求在演出前刊出，主編實

28 註：參見〈絳唇珠袖豈寂寞〉，一九九六年十二月二十一日，《自由時報》副刊。《顧正秋曲藝精華》。收入《音樂雜音》。

在插不進去——我還打電話去厚顏遊說了一番。這當然是我的錯。那晚寫的觀後感給了聯合報系的《民生報》，不算作為補償，我的評論文字在《民生報》發表得最多。因為比雜誌及時，演出一兩天後就刊出。[29]

隔了一段時間，午睡中接到一個電話，我迷糊間把張曉風誤想成張秀亞，胡說了幾句才猛然醒悟——兩位都沒見過。她費老大勁從師大打聽到我的電話，就為看了那篇文字，想跟我說幾句話。後來她來聽我的獨唱會弄錯時間，大概迷糊和我相仿。

九九年浙崑來台灣演出五天。受到近乎狂熱的歡迎。一場《西園記》笑翻全場。二〇〇〇年再來演《牡丹亭》，我被要求寫節目冊裡的介紹。這真是過界了。不過，在「唱」這一方面，或許我是能聽出好處來的。二〇〇一年的蘇州崑劇院演出，和「崑劇文物史料照片展」，似乎是這一波浪潮的終結。我在想，這些對台灣年輕人的美感經驗產生了多少影響。[30]

然後，白先勇推出了青春版《牡丹亭》，我連看了好幾天。十幾年後，我在上海遇見一

29 參見〈江蘇張繼青還魂牡丹亭〉，一九九八年十一月二十五日，《民生報》；〈牡丹亭四百年〉，一九九八年十一月十八日，《中國時報》人間副刊。以上文章收入《音樂雜音》。

參見〈崑曲札記〉，一九九九年四月，《表演藝術》；〈不存在的牡丹亭〉，二〇〇〇年一月，《浙江京崑藝術劇院演出節目冊》。以上文章收入《音樂雜音》。

30 參見〈人間猶有未燒書〉，二〇〇一年十一月二十二日，《中國時報人間副刊》。收入《坐看停雲》。

左起辜懷群，金慶雲，賈馨園，白先勇，董陽孜，陳鵬昌，白先勇友人，姚仁祿，梅少文，1998年，台北。張繼青演出《牡丹亭》後。

位三十多歲的大陸崑曲戲迷，她就是被青春版《牡丹亭》擊中的。白先勇就像湯顯祖當年「傷心拍遍無人會，自招檀痕教小伶。」嚴格說起來，青春版的俊男美女，已經算不得小伶。白先勇發表〈遊園驚夢〉時不到三十歲。半本《台北人》裡，都是青春難再的滄桑。三十多年後，他執意要為杜麗娘柳夢梅找回青春。執意要把藝術對他的啟蒙，傳遞給下一代。

藝事的精熟和容顏的青春，似乎是難以得兼的悖論。然而真是如此嗎？紅樓夢裡，被元妃誇說「極好，再作兩齣」的齡官，卻執意不肯作〈遊園驚夢〉，要作〈相約相罵〉。是她還太小不能領會？而她，偏偏就是那個在雨地裡畫「薔」字的齡官。賈寶

玉陪笑央她唱〈裛情絲〉一套，她推說嗓子啞了。但寶官說「薔二爺叫她唱，是必唱的。」——可能不到十五歲的芳官，是真懂得《牡丹亭》的。藝術就是有可能悄無聲息地闖進人生。就如愛情闖入杜麗娘的生命。青春，只能在藝術裡長久保存。

懷人

我的生命，是許多人和我共同完成的。

五十年同學會

二〇〇四年，我們師大畢業五十週年，舉辦了一次同遊大陸的同學會。倡議人是吳文貴。他要我吆喝同學參加，到上海後當地的住宿餐飲旅遊都由他包辦。我說那倒不必，你作嚮導就好了。後來還是他熱心地出錢出力最多。

吳文貴和我同一年入學，卻晚兩年才畢業。他是鋼琴組的，白皙高挑，是音樂系不多的男生中的美男子。卻在一年級後比我還慘，得罪老師被迫退學。求了很多情，才得以休學方式兩年後復學。幸而如此，他成了高惠心同班，兩人相守一生。他們開頭在東京教書。後來做生意成了大企業家。他的傳奇故事寫在自傳《心的肖像》中。

那一次，吳文貴、高惠心從日本，陳明律，董

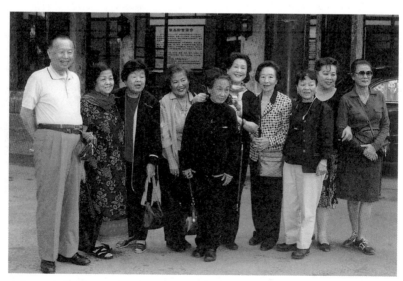

左起：吳文貴，黃明月，高惠心，李義珍，蘇雪薇，金慶雲，董蘭芬，柯秀珍，賴素芬，陳明律。2004 年，南京。師大音樂系畢業五十年同學會。

蘭芬和我從台灣，李義珍、黃明月、柯秀珍、賴素芬、蘇雪薇從美國，大多帶著老伴，共十五人齊集上海。我看到柯秀珍就抱著她大叫黃明月。相隔半世紀，我記憶中她們都還是寢室裡打打鬧鬧的姐妹淘。我對上海是熟悉的，美國回來的同學就大為詫異了。吳文貴在南通的大工廠就是中國經濟起飛的例證。大家都玩得高興。高惠心說，董蘭芬到後來那麼開心，簡直和剛來時變了個人似的。臨別相約，隔兩三年再聚。然而匆匆又十七年過去，現在這個願望不可能實現了。新冠疫情期間，我不斷嘗試聯絡美國的同學。好幾位沒有回音。台北的同學裡，我和陳明律不時通電話。我向她說同學情形，她有時張冠李戴犯糊塗。溫柔善良的董蘭芬在一次手術中沒有醒過來。廖葵是精神最好的。我和美國的宋世謙郵件聯絡。也給香港的郭幼麗打電話。最常通話的是吳文貴和高惠心，因為疫情也兩年沒見面了。

奇人趙慕鶴

高雄女師創校，趙慕鶴老師就是總務處的職員。他長我十九歲半。應該是我的父執輩了。尤其他還是我的母親山東金鄉的小同鄉。

趙慕鶴老師九十九歲（虛歲一百），我八十歲，一同慶生。

但他非常謙和。對我這個剛畢業的小老師也敬禮有加。創校第一年借用小學,第二年遷到林德官新校園,學生老師都住校。總務處有忙不完的事情。我印象裡的他是有求必應,替每個人解決各種疑難雜症的大好人。弓著背,頭髮總是忙得濕漉漉的。

趙老師生得白淨。個子高。十分靦腆。操一口山東腔。我聽得親切。很多人給他介紹女朋友。他說:「俺結過婚的咧。還有孩子」。我的女兒小的時候學站立,擺在一個竹籠子裡,看見人就扶著籠子蹦,咿咿呀呀的叫。趙老師走過來,一定要把她抱起來,親了又親。我在高雄十三年,生了三個孩子。隨羅校長轉到板橋中學時和同事們告別。看著趙老師,那時他五十五歲,想到他沒幾年就要退休,形單影隻。心中很是不忍。卻沒有想到,他面前還有五十多年的人生,把自己活成了傳奇。八十七歲上大學,九十六歲讀研究所。鳥蟲體書法當世唯一傳人,作品被大英博物館收藏。

我的獨唱會,一定到高雄演出。海報寄到高雄,沒人張貼。他知道後騎著腳踏車走遍小學中學,找到高雄女師我從前的學生,要他們來給老師捧場。我八十歲生日時他拎著兩瓶金門高粱到台北來賀。我又驚又愧。他問我怎麼這麼多年不開獨唱會了。我說,八十歲了,怎麼還能唱?他說,怎麼不能?是的,在九十九歲的趙老師面前,說什麼都只是懶惰的藉口。學生邀我重回高雄住幾日。趙老師都和我們一起遊湖,自己獨來獨往。我卻被學生們到處攙扶著。

他在兩岸都是國寶。每年回老家看看。最後終於不能自理。一生付出，不煩擾別人的他，

也得到了許多人的照顧。最後一年孫女把他接回老家。還跟我視頻過幾次。二○一八年，以

一百○七歲高齡辭世。

紀念會上，我為他唱了兩首歌。是的，即使八十八歲，在趙老師靈前，怎麼可以不唱？

我是他在高雄最早的同事。他歷經高雄女師、高雄師範學院，迎來又送走一屆屆的學生。他

在這個學校，沒有作過老師，沒有作過學生，卻成為這個師範學校的教育精神象徵。

崔老師

我結婚的時候崔連照老師送了兩個漂亮的大蚊帳，好像辦嫁妝似的。過年時我的孩子們

最喜歡去給崔爺爺拜年，因為他的紅包最大。我的第一場獨唱會，他送了大花籃，卻沒有來聽。

說是太緊張，不敢來。後來的音樂會他就從不缺席了。我回到師大教書，後來作了專任，崔

老師特別高興。我們一直都往來密切。他退休後與山東的老妻和三個子女聯絡上，去了一趟

香港，把退休金一大部分匯回老家。一九八七年開放兩岸探親，崔老師身體已經不允許回去。

一九八九年三個子女從大陸來台探望。崔老師近四十年的堅守，終於得到短暫的團聚。他說

不願意在醫院過世。臨終前回到家中，子女隨侍。在葬禮上，我向崔老師下跪叩頭。我在師大最困頓的日子，他像一個救星般突然出現，然後給了我幾十年，父親一樣的關懷。

我一直沒弄清楚崔老師的專長。網上查到他是一九三三年山東省運動會跳高冠軍，被召入國立國術體育專科學校。抗戰期間曾任雲南大學附中體育老師。勝利後回到濟南，到齊魯中學代課，做了我的老師。他平時衣著整齊，正式場合一定西裝領帶，一派儒雅。一直保持著運動員的身材。就是於抽得太兇，屢勸不改。他一生鑽研發掘身體的潛能。培養運動員或培養歌手，崔老師和我作的工作，本質上非常接近。

大姐

大姐病危時我從台北趕到北京。病榻旁，我不斷地對她說話，她沒有睜開過眼。似乎已經沒有意識。大家說：「把她手上這個戒指摘下來吧。」那戒指是我送給她的。誰知大姐抗拒了。緊扣著手指，皺著眉，不讓脫。小容說：「媽媽有知覺的」。或許只是她本能的反應。

而我感覺大姐在緊緊拉著我的手。我繼續對她說話。第二天上午，我還沒到醫院，她就過去了。

這是我唯一一次陪伴親人往生，雖然錯過了最後一刻。大姐聽到我說的話了嗎？可能她並不真的知道我在她身旁，即使知道，在生死關頭，對她又有多少意義？但那陪伴的一個星期對我非常重要。還似乎補償了一些沒有陪伴爸媽的遺憾。

三哥

三哥因小兒麻痺兩腿長短不齊。但在大學裡籃球排球都是校隊。運動場上都穿回力球鞋，不是平時穿的特製高底鞋，跑跳起來更跛得厲害，也更費力。大家都很佩服。有人問他怎麼打得好球，他說一是靠技巧，二是靠頭腦。我覺得他最厲害的地方就是不服輸的精神。

三哥的頭腦好。唸書不怎麼用功，成績一直不錯。他是爸媽唯一的兒子。

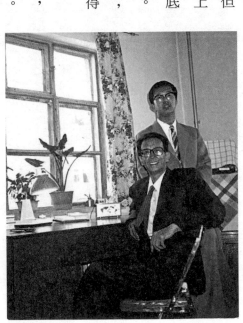

三哥和他的兒子。1990 年代。

也只有他一個人捱過打。爸媽是不打女兒的。媽媽對他管教很嚴。他的臥室緊鄰媽媽房間。

他平常腳翹在桌上看小說，一聽到媽媽房裡響動就趕快把腳放下來。

因為海外關係，工作時三哥被分配到內蒙。他的肺不好，冬季酷寒，非常痛苦。文革時被批鬥得很慘。愛運動的人多半喜歡吃糖。他跟我說，在很窮的日子裡，有一次實在忍不住，把一件夾克賣了買糖果吃。一顆含在嘴裡好久，心裡又慚愧又滿足。我寄歐洲的巧克力給他們，誤將兩包都寄到三哥那裡。我請他轉寄一包給五姐，他電話裡老大不情願。一九八七年三姐回大陸。三哥請三姐夫為他搜集市場經濟理論的資料。改革開放的浪潮中，他成為學校裡知名的經濟學教授。他本來就能說會道。

他的兒子，金家的下一代，現在是大學計算機系的主任。三哥和三嫂替兒子帶孩子，支持媳婦到北京學醫。有一次他特地打電話到台灣來，就要我聽他的小孫女背唐詩。小娃娃脆生生地唸著：「春眠不覺曉，處處聞啼鳥。」三哥說：「都是我教她的——好了好了，電話太貴了。」我想起小時候家裡老先生教我們唐詩古文。想起我賣弄地背詩給爸媽聽。後來，我又添了一個小孫子，我幹的事也跟三哥差不多。生命就這樣循環著。

我去呼和浩特看五姐，三哥都從包頭坐火車來相會。二○○二年我在北京音樂學院舉行獨唱會時，大姐和三哥都已經不在了。

二哥

二哥年輕時在部隊裡，優遊自在。他有一輛神氣的摩托車。脫了軍裝，穿上基隆拍賣行買的皮夾克，真是非常的帥。但他似乎從來沒有交過女朋友。賺的錢雖不多，三姐幫他理財，還頗有積蓄。非常大方，總給孩子們買東西。我把小兒子送到維也納上學，他比我還心疼。

問為什麼這麼久不回來。沒錢的話他給出飛機票。

他在老家時就在後院養過很多鴿子，訓練得能聽他胡哨指揮。在空軍宿舍裡也養鴿。據說比賽都拿冠軍。我一直不明白旁邊就是軍用機場，怎麼可以養鳥。有一陣子養畫眉，把我唱歌的聲音錄下來去訓練鳥兒。很興奮的告訴我效果不錯。他一定覺得畫眉鳥兒唱得比我這個妹妹好聽。

三姐去美國後，他週末假日都上我們這兒來。退休令二哥很受打擊。他把鴿籠拆掉，鴿子送人。離開了熟悉的環境，他明顯消沈。志杰常去新竹看他，很是擔心。我讓他沒事上我家來。我去上課，飯菜在電鍋裡。他都沒吃。說電鍋不會用。替他安排住進養老院。看護說他孤僻，不與別人來往。

兩岸通後我們也聯絡上了六姐。她是二哥的親妹妹，住在杭州。六姐夫是醫院的院長。

上：與二哥，1996年。台北。
下：與三姐、二哥。台北。1980年代。

說歡迎二哥回去住。二哥在大陸住過很不錯的養老院，也住過六姐家，卻不習慣。我們只好接他回到台灣。或許這裡才是他最安心的地方。

幸好二哥堅持回台灣。以後來大陸的飛快發展，物價高漲，他那些退休金還真可能不夠。

我總以為二哥缺心眼兒。可有些事情，他雖不說話，比我們都看得清楚。

回到台灣二哥住在養老院裡，請了看護。只是越來越自閉。幾乎不開口。他糖尿病嚴重，竟至截肢。我非常心疼。二〇一〇年十二月，我接到二哥的病危通知，從上海趕回台灣。仍

沒能見上最後一面。退輔會對老兵照顧很周到。一切都安排得很妥當。我看著二哥骨灰罈上的照片，想起我們從小一起到相伴來台的往事。那個漂亮，善良，自得其樂，充滿生活情趣的二哥，竟孤獨終老。我是他一生裡共處最久的親人。

三姐和姐夫

正辦理二哥後事，還不敢通知三姐，又接到她過世的消息。一月之間，兩人都棄我而去。三姐、二哥和我，我們金家來到台灣的僅此三人。至今都沒有回過濟南故鄉。

我十七歲離開父母，唯一的依傍就是三姐與姐夫。三姐姐代母職，不知為我操多少心，受多少累，吃多少苦。沒有三姐與姐夫，絕沒有今日的我。而我得到的鼓勵與照拂，都是他們在非常艱困的情況裡自我犧牲換來的。對於三姐，我負欠最多。

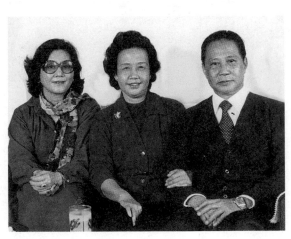

與三姐，姐夫。1980 年代。

來到台灣，安哥兒還在襁褓，環境艱苦。姐姐把一切打理得井井有條，還經常請空軍單身弟兄吃飯。我不知她哪裡學來的廚藝。姐姐耳提面命督促我考上大學。而自己因為時局巨變中輟的大學學業沒能繼續，是她終身遺憾。我的拖累也是原因。

我們倉促到台灣，值錢的東西就是些衣物。那時兵荒馬亂，大家都苦，我們那些時髦衣服根本不敢穿出來。三姐與我晾曬皮衣，竟被偷走大半。後來八七水災更全部付之東流。那時全靠姐夫微薄的薪水，以及業餘翻譯的稿費支持。直到我成家就業，總算減輕了他們的負擔。姐夫自空軍退伍，生活也漸寬裕。姐夫出國帶些東西回來，兩人總是打開箱子讓我先挑。我出國進修，三姐自己把我還在小學的小兒子接她家住了一年。等我回來時養得白白胖胖，學得規規矩矩。我購屋時，條件很好，但必須全額先付款過戶後才能辦理貸款。我哪有這麼多錢，急得掉淚。誰知三姐已經替我把錢都準備好，當天就送來。三姐持家理財如此能幹，一生沒有從事什麼職業，她心裡是委屈的。她在家也永遠整整齊齊，穿著旗袍。看到她就讓我回到老家的氣氛裡。

一九八七年年台北國家音樂廳開幕時我的獨唱會，女兒伴奏，是三姐最後一次看我們演出。他們遷美後，我們只見過幾次面。最後幾年，她臥床不起。姐夫對她照顧得無微不至。姐夫常說三姐富家千金，和他過了半生苦日子。而三姐能得到姐夫的一生照顧，是少有的幸

福，也有她的不甘心。

姐夫與我相處幾十年，沒有說過我一句重話。倒是我愛批評他的古板，向三姐告狀。他就是一個古之君子，嚴以律己，寬以待人，立身處世，一絲不苟。兩岸開放，姐夫回到老家祠堂，進門就跪地放聲大哭，直說：「我回來了」。我們金家是回族，沒有祠堂，不拜祖先，不了解這種心情。姐姐敘述這事給我聽，說幾十年夫妻，沒有見過他如此忘情哭泣。十年前他回台灣處理房產，我要他住我家，他堅持不肯。九十歲的老人一個人睡在離我家一站路的空屋裡，結果感冒發燒到四十度。姐夫就如此固執，絕不給別人添麻煩。但這個「別人」，就是麻煩了他多少年，視他如父如兄的小姨妹。姐夫唯一一次要我幫忙，是在美國老人圈裡成立了合唱團，讓我彈琴錄音，這樣他們就有伴奏了。他對我的演唱和寫作都很誇獎，特別喜歡我唱的民歌〈五哥放羊〉。

三姐過世後，姐夫住在老人院。安哥兒每天看望。姐夫偏愛女兒，對兒子一向嚴格。他的嚴於律己的「己」字中，包括了自己的兒子。新冠疫情爆發，老人院禁止探訪。姐夫最後竟因感染，孤獨去世，兒女都不在身旁。令人傷心憤慨。我本來還打算去美國祝賀他一百歲的生日。世界的變化，總是出人意料。

五姐

五姐夫過世後，我一直擔心五姐。幸好她的好朋友老同事，高大夫和她的先生對她非常照顧。高大夫曾經對我嘆息：「沒想到金大夫現在佝僂成這樣了。本來是多麼漂亮講究的人。」多半因為長年照料臥病的五姐夫。我一次次見她的背越來越彎。暗自心酸。高傲如五姐，也扛不住歲月的重擔了。

她住在五樓，上下不便。我聽說高大夫家樓下房子可以出租，就慫恿她搬過去住。她本來很猶豫，因為自己家已經住幾十年了。後來同意了，要求把床帶過去。那床是當年父母到北京帶去的幾件傢俱之一，後來從北京運去呼和浩特給她做嫁妝。這是我們僅存的濟南記憶。

我每次去五姐處都要在上面躺躺。新家雖好，卻沒想到她一個多月後就摔了一跤。畢竟是陌生環境。五姐臥床九個月，大姐的兒子仲康，姐夫的幾位弟妹老遠來照顧她。她日漸消瘦，終至不起。我非常自責。

姐夫的弟妹們，對五姐非常敬重。姐夫過世後，每年來給五姐慶生。他們說當年姐夫的一整份薪水都用來幫助他們讀書，靠的是五姐的支持。也記得年輕時的五姐如何美麗高雅。五姐向來大方。我嫌貴買不下手的羊絨衣，她悄悄跑去付錢，那是她兩個月的

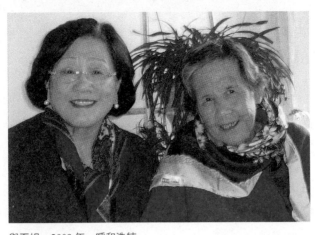

與五姐。2009年。呼和浩特。

薪水。文革時被誣陷，受盡折磨也不肯認罪。金家那個高貴慷慨的五小姐，從來也沒變過。

五姐過世，對我是她唯一的一級血親。那幾年裡，除了她離世時，我是老金家最後的崩塌。她離世時，我每年到呼和浩特看她，我們在電話裡有說不完的話。我聽她說老家的事，說我記憶缺失的四十年間，發生在家人身上的事。那是從淡泊知足，少言寡語的大姐那裡聽不到的。就像小時候出門拉著五姐的手，幾十年後我還是拉著五姐的手，唯恐丟失了一點故事。她告訴我，爸媽捐出所有公司，店舖，房產，田莊，帶著折給的一些現金到北京去。爸爸只有一隻腿，不能工作。坐吃山空。不過除了困難時期，日子還算可以。

爸爸在接到一封信之後坐在沙發上猝逝，沒受什麼苦。而媽媽被癌病折磨了十年。疼痛難忍。季

康到醫院給醫生下跪求止痛藥而不可得。大姐與大姐夫幾十年分居兩地，因為大姐堅持留在北京陪伴爸媽。因此爸媽晚年是享受了含飴弄孫的幸福的。大房與爸爸分了家，留在濟南。大哥後來做會計，因案坐了十年的牢。文革時又十年勞改。最後子然一身，一無所有。棲身於老家外圍的一間小房。濟南老家，只有大姐的女兒明明回去看過，住了五十二戶人家。明明沒有告訴我媽，那曾是她一手修建的家。而我相信，即使媽媽知道，也不會傷感，說不定引以為傲。她早就一再跟我們說，我們過得比別人好，不是理所當然的事情。

五姐走後，我們那一輩的金家，只剩下我一個人。

餘暉

夏日不算宏大，但足夠絢爛。
我安然漫步，不去看日晷上的影子。

維也納的家

二〇〇四年我完全退休，一點束縛沒有了。覺得非常輕鬆。從一九八〇年以後，我幾乎每年暑假都到維也納去。但從前要等學校六月末考完試才能離開，音樂季只剩幾天。到九月

上：與 Irene 和兩個外孫女。女兒家。維也納。2003 年。
中：與兩個外孫女。女兒家。維也納。2019 年。
下：搬離維也納自己家那天留影。左側是通花園的落地門。右側書房。2012 年 4 月。

上：家附近的市集。維也納，2004 年。Midas 是小兒子從美國遷回台灣時送到維也納去給姐姐養的。

中：家附近的大公園。維也納，2016 年。

下： 維也納歌劇院對面一百七十年歷史的 Hofzuckerbäcker Gerstner 糕餅店，2016 年。

歌劇開鑼時，又得回去上課了。暑假中的好節目有七八月的薩爾滋堡音樂節。每年也去聽幾場，但總是很費錢費力。退休後長住維也納，終於可以痛快享受最好的音樂節目了。維也納四季分明，除了冬天比較難過——那時我就回台灣了——大多數的時間都舒爽宜人。我一年住上八九個月，一直到二○一二年。

女兒的家，我幾十年間來來去去。和 Irene 相處愉快。也深覺女婿品格的高尚正直，教養的良好。他從不大聲說話，對女兒的活動決不干涉。女兒曾經很生氣的跟我說，他們一對好朋友委託女婿辦離婚，辦完了她還不知道。那是他律師的職業操守。女兒熱情的個性，和中國式的家庭觀念對他也有影響。女兒跟著他學會了潛水，每年渡假，拍回來的海下奇景真是人間不能想像。享受大自然，是他們比一般人更富足的人生經歷。

而我更快慰的，是他們給了我兩個美麗可愛的外孫女。

打打安靜害羞，但作各種運動膽子卻大，游泳、滑板都是一學就會。在台灣上大學時，週末就到宜蘭海邊衝浪。她在我台北家住了五年。後來讀碩士，又有一年時間在上海和我朝夕相處。

第二個外孫女小貝兒，和姐姐個性不同，更像她媽媽。聰明有決斷，積極能幹。她小時是季康媳婦杜慧幫忙帶的。她抱著娃娃「小寶貝兒，小寶貝兒」的喊，連女婿都學會了。杜

餘暉 ｜ 354

慧初來時連字母都唸不全。憑著學過一些按摩，考上正式的理療師執照。把丈夫女兒都接出來。一九八〇九〇年代到海外的中國人多半受盡辛苦，白手起家。她是我親眼所見的一個例子。維也納劇院旁邊，我一九七三年住的地方，現在整條街的商鋪幾乎都被中國人占領。如今來自中國大手筆的投資客也不鮮見了。

女兒熱衷打高爾夫球。只要我在，她就可以把兩個外孫女丟給我。也難怪她樂此不疲，因為打出成績來了。四處比賽得獎，居然還進了奧地利的業餘長者級國家隊。這是女婿玩不過她的運動。

在女兒家都住二樓。兩個外孫女睡我隔壁。奧地利小孩一般晚上七點半就上床了。她們擠到我房裡來和我一起看中國電影連續劇。聽到爸爸上樓的腳步聲就跳回自己床上。小貝兒喊：「婆婆不要關門。」繼續聽廣播劇。小貝兒的同學來，她也帶著他們看，一邊翻譯，介紹劇情。我帶她們乘飛機去美國，一個六歲一個四歲。一路乖巧聽話。這兩個歐洲女孩的教養氣質容貌，人人誇贊。她們八歲第一次上歌劇院，都是我帶著去的。她們更喜歡看芭蕾和熱鬧的音樂劇。

我視力衰退後不敢去維也納，怕上下樓不安全。小貝兒鼓勵我去，願把她的平層公寓讓給我住，讓我非常感動——她已經是事業有成的獨立女性了。

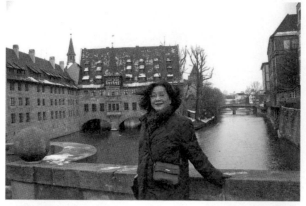

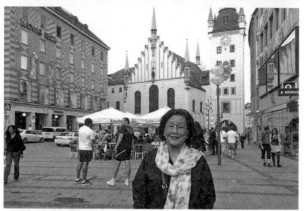

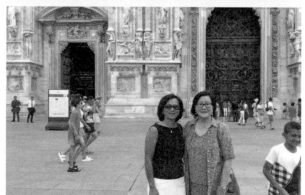

上：紐倫堡，2004 年。

中：慕尼黑，2013 年。

下：與女兒在米蘭大教堂前。2016 年。

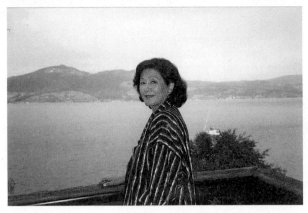

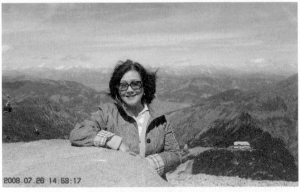

上：阿爾特湖（Attersee），奧地利，1980年代。

中：Schmittenhöhe，奧地利，2008年。

下：月湖（Mndsee），奧地利，2019年。

九幾年女兒家隔壁的空地建新房。機會難得，我也買了一戶。一直出租，退休後收回自住。公寓一樓，還獨享四百平方米綠草如茵，長著大樹的花園。我還沒去，女兒就幫忙選購了傢俱布置起來。從臥房，書房，客廳，推開落地門都可以走到花園。春天栽下盆花，能開上大半年。一個人安靜地聽音樂，看書，看電視。女兒每天過來探視。晚上去聽歌劇或音樂會，真是神仙的日子。

除了音樂會，當年在維也納看電影也是重要的經驗。早先在華都飯店附近一家不起眼的小戲院，看了許多怪誕的帕索里尼（Pier Paulo Pasolini），奇思妙想的費里尼，法國新浪潮和左岸電影。到後來，就在家裡的電視上看錄影帶、DVD、網路電影了。八〇年代一路追隨中國的新電影。電視上看各種運動比賽對我是大事。我是全家最熱衷足球賽的。一個人坐在家裡，世界上有幾億人和我同時大呼小叫。

我對維也納非常熟悉。獨來獨往，自由自在。出門兩百步就是電車站。去散步，往城裡方向幾站路就是十五萬平方公尺的著名土耳其公園（Türkenschanzpark）。那裡的遊客較多。我更愛的是往山上去，電車一站路的大公園（Pötzleinsdorfer Schlosspark）。三十五萬平方公尺，英國莊園風格，地勢南高北低。公園已經是維也納森林的一部分。我所能走到的不過是以南邊森林為界的草地和水塘部分。這是我和 Irene 最常去散步的地方。走累了就

坐在路邊的長椅上。天熱時找樹蔭，天涼時找陽光。視線沿著山坡眺望，森林之上是無垠的湛藍天空，偶爾有雲影飄過，有鳥飛落在草地上啄食，無視於過往的遊客。人們彼此點頭，微笑，打招呼。他們多半是特為來此郊遊。而我就是出門散步。一個人，或兩個人。聊天，或沈默。聊天也就聊些無關緊要的事，沈默也是理所當然。日頭逐漸沈落，森林的影子一步步擴張，疊蓋在草坪上。我們也就撤退了。到公園門口的咖啡店坐坐，溫暖濃郁，帶著甜香的室內空氣。

如果開車，很快就進入維也納森林裡的「高路」（Höhenstrasse），經過 Cobenzl。近幾年新增了觀景平台，遊客更多了。再往上到利奧普教堂（Leopoldskirche）。這裡是維也納森林的東北角，下鄰多瑙河，可以鳥瞰半個城市。這是維也納近郊的景點，而我不過是出門遛遛，去過不知多少次。

到城裡去，就是進第一區，維也納圓環內的核心區域。買票，逛街，購物。坐在聖彼得教堂後面冰淇淋店的露天座位，跑堂一見我就說：「榛果口味，特大杯？」我還沒有遇見比我更能吃冰淇淋的人。

維也納的服裝店，以前還沒有全部淪陷於大品牌連鎖店。第一區一家家小小的店面中，可以翻翻揀揀，淘出寶貝來。購物的樂趣或許就在於發現，比較，斟酌，得了便宜的沾沾自

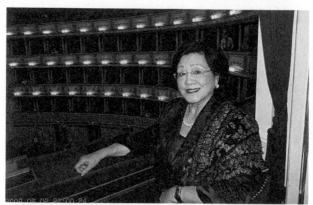

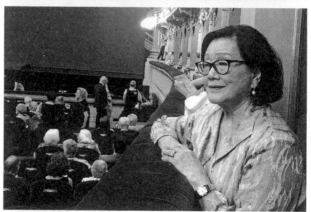

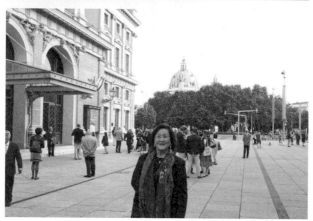

上：維也納歌劇院包廂。2009 年。

中：米蘭史卡拉劇院包廂。2019 年 6 月。七十五歲的多明哥演唱劇中音角色，威爾第歌劇 Simon Boccanegra 的同名主角。從 1973 年我在維也納的第一場歌劇經驗開始，見證了他四十三年的輝煌。

下：音樂協會門前。維也納。2014 年。

上：維也納音樂協會黃金大廳。2016 年。
中：維也納音樂廳大廳，2019 年。
下：維也納音樂協會的布拉姆斯廳。2019 年。

喜，買不下手的惋惜。像貴婦們那樣眼都不眨地一網打盡恐怕也沒有成就感了——現在這些

貴婦多半是中國來的。年紀大了，選擇服裝的範圍越來越窄。永遠可買的就是圍巾。看到好

看的衣服，就叫女兒來試穿，後來叫外孫女來穿——雖然我跟不上她們年輕人的時尚感，但

在維也納，經典永遠還是主流。一般人的穿著比美國人或德國人講究得多。講究材質，作工，

不同場合的穿著，儀式感。三代母女孫一起逛街買衣服，很少人有我這種福氣。代價是當她

們穿著好看，又不捨得買的時候，我忍不住掏錢。

兩個外孫女可愛，美麗，有教養。和我非常的親。我在那裡，讓她們的中文進步很多。

她們晚上出去，打扮得漂漂亮亮，一定到我這裡來讓我看看。讓我誇她們幾句，給她們一點

零用錢。看到她們歡喜地享受著青春，我也分享了她們的快樂。

我前半生很少進廚房，藉口是我的「富貴手」，沾水就爛。醫生說是荷爾蒙的關係，老

時就好了。後來果然如此。我既然號稱獨居，就得自己做飯。簡單的咖哩雞什麼的。一個人

吃不了，女婿外孫女都非常欣賞，常來蹭飯。我大有成就感。發表議論：「原來做飯很簡單。」

女兒敷衍地誇讚幾句。她的中國菜、西餐、蛋糕才是都做得好。小貝兒更已經出了兩本烹飪書，

成了美食網紅。

這是我一個人的家，我最自在的一段日子。

二○一二年，因為視力問題，大家都認為我不適宜再單獨居住。搬家公司半天之內，就將一個家清理一空。不免有些傷感。那天正好黃碧端到維也納，我們在城裡喝了咖啡。如果早一天，我就能在家裡招待她了。即使是完全屬於自己的家，也不過是人生的一個驛站。總要走向下一段旅程。

上海的家

過去的二十年間，住在上海的時間可能超過三分之一。雖說我親歷了這個大城市不可思議地蛻變過程：一九四八年的混亂，一九九○年代的起飛，到今天的先進富裕；其實對它所知甚少。於上海的繁華，我還是局外人。各樣的高級餐廳，偶爾有機會享受。讚嘆一番，卻沒有追求的慾望。上海的電影院雖多，除了電影節，不容易看到藝術電影。

可稱熟悉的就是音樂演出。兒子原來住在城裡。到人民廣場旁的上海大劇院不遠。國際樂團經常來訪，不乏一流大型音樂演出。獨唱會倒相對較少。票價高而不易買到。後來發現黃牛票竟比原價還低。大約是公關票流入市場吧。聽眾水準也越來越高。二○○五年浦東的東方藝術中心啟用。節目更多。還有建於一九三○年的上海音樂廳是優雅的歐式古典建築，

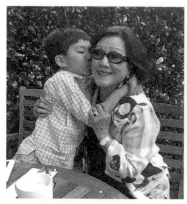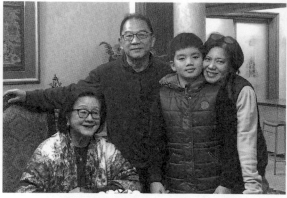

上海兒子家中。

上右：與大兒子一家，2017 年。上左：與小孫子，在花園中，2015 年。

中右／中左：家中，大約 2015 年。

下右：小區花園。下左：陽光房（我房間的小廳）。大約 2015 年。

延安西路拓寬時整棟平移了六十米。這裡的聲樂、室內樂演出更多。周小燕老師常邀我一起欣賞。

兒子家搬到郊區後，距離東方藝術中心四十公里。七點半的音樂會，五點就得出發，實在辛苦。眼睛不好，需要人陪同。逐漸減少了活動。年紀越大，生活範圍越小。也是無可如

上：2004 年。黃山。
中：2006 年。西湖。
下：2008 年。北京，國家大劇院。

何的事。

幸而郊區的居住環境真好。兒子給我安排在一樓最好的房間，拉開隔門緊接著陽光房，那是我的小起居室，彈琴唱歌，看書待客，給孫子上鋼琴課的地方。落地玻璃門外就是花園。十年前我還可以和孫子在草坪上踢踢球。作為邊界的竹子，柳樹，柚子樹，桃樹，都已經長到好幾層樓高。四時常綠。從春日的杜鵑到深秋的黃菊，我時時添購布置盆花。坐在花園的藤椅上，聽音樂，看書，聊天。三隻大狗過來蹭頭撒嬌。他們也已漸老大，不像小時那樣好動活潑。

走出門，小區就像個公園，台灣難有這麼寬敞的地方。沿著水邊繞一圈，安靜祥和，走走歇歇，是我日常功課。

對我而言，上海和台北最不相同的地方是生活圈子更小。還好媳婦個性乾脆俐落，豪爽大方，很合我的脾氣。又對我們細心體貼。她熱情好客，家中總是很熱鬧。我也因此多認識了好些年輕朋友，增加些見聞。在上海音樂學院教課的孟海蒂，是我幾十年前的學生。對我照顧最多，經常聊天吃飯。現在的網路發達，我在上海的花園裡，似乎可以看到全世界。女兒幾乎每天都與我通話。我從來沒有感覺寂寞。況且小孫子更是我生活的重心。

台北的家

民生東路的公教住宅,建設於五十多年前,可能是台北最宜居的老社區之一。

我在這裡住了近四十年。自己設計改裝。把大門方向轉了九十度,利用上所有空間。

很多人誇獎,來參觀學樣。其實我不會畫圖,方案都在腦中。不過自己住來舒適方便罷了。

巷子裡兩側綠蔭相接,第一次來的人都驚嘆不知台北有這樣的地方。社區裡很多小公園。我家旁邊就是一個小廣場,原來是籃球場,現在是我每天散步的地方。民生東路上商店相接,應有盡有。弄堂深處藏著一些精緻的知名餐廳,咖啡館。不遠的長春電影院,和社區圖書館,是我以前最常流連的地方。而現在對我們老年人更重要的,是附近的長庚醫院。

我是台北的音樂廳戲劇院裡的常客。除非是主辦方向我邀稿的節目,都自己買票。有好節目,我就大力鼓吹,只限於我熟悉的聲樂領域;寫評論,只限於高水準的演出,所以幾乎沒有惡評。每年金馬獎影展,我場場都看。早期沒有字幕的歐洲片也看得津津有味,自己瞎猜。看伯格曼《芬妮與亞力山大》從真善美戲院出來已經半夜一點多。穿過空蕩蕩的峨嵋街,

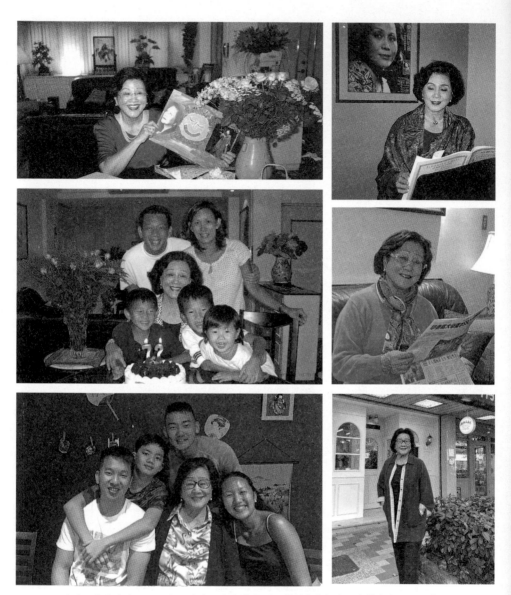

上右：台北家中。1994年。上左：七十歲生日。外孫女的賀卡。台北家中。2001年。
中右：台北家中。2012年。中左：與小兒子一家人。台北家中。2003年。
下右：民生東路四段。2019年。下左：與孫女及孫子們。台北。2018年。

2011 年，台北。八十歲生日。上／中：家人。

下：學生們。左起：陳心瑩，琳琳，謝淑文，葉自強，（友人），金慶雲，彭文几，
孟海蒂，蔡漢俞，徐玫玲，呂麗莉。

爬上似乎危機四伏的立體停車場，是恐怖經驗。

台北有我最多的親人朋友學生。我號召羅家親友每年過年聚會，我是其中最年長者。

我的學生們，師大年輕的同事們，時不時來問候，邀請參加活動。最早的如高雄女師的第一屆畢業生蔡淑媛，已經八十多歲，自己走路都很吃力，還特地到台北來接我，陪我坐高鐵到高雄參加趙慕鶴老師的紀念會。每個學生，無論成就如何，際遇如何，都是我的孩子。我高興聽到他們的消息。總還發表些意見，以為可以給他們什麼幫助。其實，現在是他們在照顧我了。

三個兒女中，只有小兒子在台灣工作。他很會理家做菜。是一個負責任的好父親好先生。兒媳婦是美國華僑，虔誠的基督徒。兩兒一女，都教養得正派善良。一路都上美國學校，雖在台灣長大，思想文化上更近於美國。是我們家族中的美國派。他們家的老二最典型。強壯，開朗，積極，樂觀。一點不要人擔心。我對他們的教育介入最少。從來沒有教過他們音樂，甚至沒有討論過。他們喜歡的音樂我也一無所知。只把一架老的三角鋼琴送給了他們。雖然都沒有好好學下去。大孫子從小就是敏感的孩子。畢了業，做了事之後，迷上電腦音樂。業餘經常發表作品。一度想轉行。我不敢鼓勵他，但至少了解他。他是第一個在音樂會上給我獻花的孫子。小妹是我們唯一的孫女。如今也繼兩個

哥哥之後，到美國唸書去了。還沒出國，就得了一個學校的徵文獎。她本來就是孫輩中最愛看書的一個。

他們一家是我們兩老在台灣的依靠。週末一起上館子吃飯。疫情中給我們送東西。更感覺安心。以前我在台灣的時間比較少，志杰更多受他們照顧。未來的歲月將一步比一步艱難。有兒女在身邊，是我們的幸運。

視力大減之後，才有資格請了印尼幫傭。前後兩位，都非常善良細心。尤其是現在照顧我們的烏米，無微不至，比我自己想得還周到。我正在教她認中國字。我常常驚嘆她的聰明，也感嘆她的辛苦。遠離家鄉，在陌生的國度，照顧老人。只能在手機裡看著自己的孩子成長。

我只願她在我家能感覺到家庭的溫暖。

留我一扇窗

據說進入老年，最愛談的話題就是養生和看病。年到九十，就算自己不愛說，也老是有人來請教。

我沒有什麼可說的。因為我幾乎什麼都沒刻意去做。只是很幸運，沒有多少毛病。這要

感恩父母給我的良好基因。除了二〇〇三年三月八日，我在浴室摔了一跤，肩胛骨和兩根肋骨斷裂，臥床很久。常來探視我的是吳漪曼，還特地繞路給我帶來道口燒雞。王次炤到台灣講學，也來看我。

我感謝那些幫助我的醫生們，每一位都是我的恩人。替我作膝蓋微創手術的徐郭堯醫生，讓我至今無痛行走了十幾年；替我作牙套的陳攀興老爹，最近見到我，說用了二十年沒壞，太虧本了；替我摘除縱隔腔良性腫瘤，免除後患的陳晉興教授；我常煩擾的耳鼻喉科林清泉醫生。腸胃科林崇榮，蔡克信醫師。還有陪我奮戰抵禦黃斑症十年的方一強、陳世真醫生。

然而，我的眼睛仍然淪陷了。

年輕的時候，常被人誇獎眼睛很亮。我也不明白為什麼會特別亮。或許是因為我們家都是凹眼眶的。

其實我一直都只有半邊視力。三四歲的時候就發現的左眼弱勢。以今天的醫學水準，應該是不難矯正的。但當時雖然去了最先進的齊魯醫院，並沒有作任何治療。就這樣接受了現實。我的左眼只看到光影輪廓，伸手可見五指，但無法聚焦。不能讀書，看字幕。視力只有0.1—0.2。實際上全靠右眼，沒有感到不便。旁人也看不出來。只有在打球運動非常累的時候，會露出斜眼的疲態。我打籃球射籃很準。網球、壘球都玩得不錯。但乒乓球就打得不好。右

眼視力正常，年輕時也沒有近視。

我到四十多歲才勇學開車。視力測驗左眼是靠硬背視力表矇來的。轉彎、蛇行、倒車入庫都很快就會——我自己琢磨了規律性。考駕照時一次順利通過。駕駛老師大為誇讚，說學得比年輕人還快。我才告訴他我只有半邊視力。老師瞪著我的眼睛看半天，嘟囔出兩個字：

「瞎說！」

真正上路，是大兒子陪著我。他不慌不忙，一路鼓勵的態度，消除了我的畏懼。我開車很小心，沒有出過車禍。擦擦碰碰難免，都不是我的錯。只有去女師專上課，那時換了一輛比較大的車，而門衛鐵柵欄開得很小。卡在中間，判斷不了。看到陳澄雄走過，連忙請救兵。後來只要遇上，他一定來「救駕」，說：「今天鐵門又碰上你的車啦。」

開車讓我感覺很自由。我和申學庸老師聽完音樂會，常送她回家，一路上討論剛才的節目。

中年以後我有輕微近視。看書、看譜用眼太多。這些都是指右眼。左眼一直束手旁觀，視力不增不減。但六十歲以後近視程度急遽加深，最後竟然達到八九百度。原因是白內障的影響。我早該做白內障手術。但醫生和我自己都怕只有一隻眼睛，萬一手術失敗後果不堪設想。就一直拖著。深度近視導致眼球曲張嚴重。我想這種下了後來惡化的原因。

二〇〇六年。我看電視總覺得畫面有些歪曲。照鏡子時。左邊眉毛下墜。覺得自己老了，臉都變形了。我跟女兒說，她瞥我一眼，漫不經心地說，好得很啊，你心理作祟。我們在湖邊渡假。他們去游泳，我坐在岸邊看書。書頁左側的字都明顯下斜。才確定眼睛有問題了。

回到維也納，到醫院做眼底檢查。確定是黃斑病變。必須趕快治療。黃斑症會導致失明。分濕性和乾性兩種。乾性無法治療。濕性是眼球血管增生，一旦侵入瞳孔就嚴重了。

朋友介紹名醫 Radda 教授。他渡假回來的第二天，據說是他的生日，就給我看診。以前都是注射抗癌藥遏制。那時有一種新藥 Lucentis，還沒有正式上市，Radda 有權使用。這是要往眼球裡注射，想起來很恐怖。

我連續注射了兩針。果然症狀消除。增生的血管萎縮。第二年年初在台灣體檢時發現眼球又出血了。榮總陳世真醫師告訴我，台灣還沒有 Lucentis，他建議我趕快回到維也納治療。我又回到維也納注射了三劑。大兒子聽說，立刻匯錢給我。

後來再犯時，台灣已經有了 Lucentis。據說我是第一個使用者。此後八年內我總共注射了十七針。

接下來黃斑沒有再犯，但高眼壓，就是青光眼，又纏上了我。我又開始了眼壓保衛戰。

眼藥從一種加到三種併用。每週兩次檢查眼壓。開始時還能維持，但藥物效果越來越差。眼睛還經常發炎。眼壓逐漸升高。到後來幾次注射甘露醇減水劑才能暫時降壓。幾位這方面的專家醫生都說，只能作雷射穿孔手術才能控制住。當然這種手術是對眼睛永久性的損傷。

我也別無選擇。與眼壓的抗爭令人時刻處於焦慮之中。只盼一勞永逸。

手術定在二〇一六年的一月，舊曆年的前三週。當天我到醫院，換了衣服等待手術。來了一位助理醫師，向我講解了手術的風險。一再要求我考慮，是否取消手術。我說決定了就不再三心二意。況且一再評估，只有這一條路。我要今天做手術。

我是最後一個病人。主治醫生出來，又勸說我，不久就是新年，如果有情況，比較麻煩。

建議我先好好回家過個年，年後再來做手術。

就這樣我沒有接受手術，就飛往上海到大兒子家過年。那一段期間，我每三天檢查眼壓，越來越高。所有的藥都用上了。醫生也束手無策。在除夕那天，我看病的醫院關門了。我趕到另一醫院。緊急注射了減水劑。不過那效果不過維持一天。中午時間，醫院結束營業，人員都去年終聚餐了。我取藥等了一個半小時。急景週年，整個世界都停止運轉，在我眼前拉下了鐵門。一向樂觀的我，此時也充滿了無助之感。

年初六我就回到台灣。眼底檢查拍照一片黑壓壓。過去三個星期的高眼壓像磚頭壓在我

小草一樣脆弱的視神經上，它們已經了無生機。視力不到0.01——在此之前至少有0.4。

我接受了雷射減壓手術，確實有效果，眼壓得到了控制。然而太晚了。我的右眼幾乎已

經沒有了視力。

這時候，兩眼看出去一片黑暗。我失明了！

然而當我閉上右眼，那個原來弱視的左眼像從前一樣可以感覺光影。原因是我的大腦幾

十年來只信任右眼的信息。即使現在右眼已經沒有信息，左眼的信息依然被忽略。所以當我

睜開雙眼時，什麼都看不見。

我努力鍛鍊我的左眼。或說鍛鍊我的大腦。漸漸的，我看見了左眼可以看見的東西。現

在那只有0.2視力，偷懶了幾十年的左眼，開始承擔起它的責任。至少我還不是一個全盲的人。

醫生警告我必須小心，從那時起，我出門都拿著手杖。看書非常吃力。多半在 Ipad 上讀可以

放大的電子文件。我不可能到電影院看電影了，這我最大的享受嗜好。以前我從國外回來，

行李箱還沒打開，就迫不及待到長春戲院看電影去了。現在只能在電腦電視上看。那是完全

不一樣的氣氛。一個電話，一件雜事，情緒就打斷了。在電影院的黑暗中，我們可以遁入那

個虛幻的世界中。

寫字也困難多了。我只能用錄音的。幸好現在技術非常進步，我的語音大部分都能正確轉換成文字。但語言畢竟不是文字。不同的工具，結果是不同的風格。

視力太低，也影響到整體的活力。我不敢快步走路，不敢一個人上街，聽音樂會。但無論如何，我還有視力，可以在電腦上看電影，吃力地看到文字。還可以看到這個世界的顏色。

上帝還是給我留了一扇窗。

最後一課

從維也納搬回來後，我的生活重心多半在上海。因為大兒子在五十歲時，為我添了個小孫子。

孫子遺傳了媽媽的漂亮和聰明。很早就能說話。我八十歲慶生會，四歲的他隨我在門口接待賓客，還跑到台上對一百人致詞，毫不怯場。說了幾句我們教他的話之後，就即興發揮，講起他的結婚計畫，對象有兩人。我真願如他所說，未來能參加他的婚禮。當然一次就夠。在小學裡他是說故事比賽「大王」。那應該歸功於我每晚給他講故事。一直到十一歲多，只要我在上海，睡前故事講了恐怕不只兩千零兩夜。我們家庭聚會，幾十個長

輩，他要求講話。後來每次由他開場主持。看到舞台，就有表演的慾望。這一點，恐怕是我的遺傳。

但他也是孫輩中最不讓人省心的一個。從小上各種的興趣班，球類班，我行我素，最不聽老師的話。我也是不信權威的，但我尊敬師長，不像他沒大沒小（石頭，和當年新竹女中的老師們，可不這樣認為？）。在幼稚園裡大家上台表演，每個小朋友都規規矩矩，只有他背對舞台，跟後排的講話。上小學在課堂上高聲說話，每個老師都頭疼。他在上海上國際學校，否則不是早就被中國老師開除了，就是修理好了。但那樣也不是他了。

我是他最頑強的老師。我的兩個兒子和其他五個孫輩，小時都學過鋼琴，沒有一個堅持下去的。我也都順其自然。大孫子發現自己的興趣是音樂作曲，很後悔沒把鋼琴學好。

小孫子開頭跟一位曹老師學琴。上海音樂學院畢業，有藝術家的氣質。曹老師不能教後換了一位，一年多沒有什麼進度。老師還不愛教他。眼見就要中斷了，我只好自己進場。原來只是暫時替補，卻一直持續了三年多。直到新冠疫情爆發，我沒有再去上海為止。

我深知易子而教的道理。而且我必須把琴譜放大兩倍再加放大鏡才勉強看得見，極為辛

苦。他顯然頗有音樂天分。學得非常快。但維持不住十五分鐘注意力。只要會彈了，就沒有一點興趣彈得更好。一旦開始不耐煩，就惡聲惡氣，花樣百出。我教書幾十年，沒有遇見這樣「頑劣」的學生。竟會被他氣哭。每次發誓再也不教了。

為什麼會這樣呢？我自己反省。或許因為我多年沒有教過小孩子。或許他知道婆婆總是會原諒他。或許是我越老越沒有耐心——潛意識裡的時間焦慮。我從來沒有逼迫其他的孩子或學生用功，為什麼要跟我最愛的，自由不羈的孫子為此怒目相向？我難道不知道循循善誘？但那些投入了幾億幾十億研發經費，幾百個最聰明大腦創作出來的電子遊戲的誘惑力太大了。可以讓一個八歲孩子一早悄悄從我身邊爬起，趁我們還沒有醒來偷玩上半小時。

世界變得太快。我跟不上。也無法預想。但年輕人們豈又知道未來？即使在我那個光遲緩的時代，九十年，也改變了太多。或許機器人什麼都會，不再需要人類。或許知識可以輸入，不再需要學習。這一生是我唯一的經驗，我唯一可以傳給後人的經驗。如果機器人在每一方面都超越越了人類，或許音樂，藝術，創作是唯一可做的事了——或許也是妄想。或許我是人類永生前的最後一代。我的孫子，是接受傳統教育的最後一代。

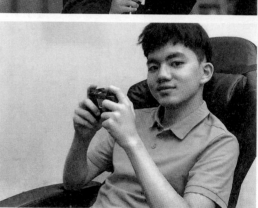

上：四歲小孫子在我的八十歲慶生
會上致詞。2011 年。

下：小孫子十四 歲生日。2021 年。

那就讓他學鋼琴吧。除此之外，在那個我不能想像的未來世界裡，我還有什麼可以為他準備？

我咬著牙，他也咬著牙，撐過了三年多。雖然還是不情不願，至少他已經逐漸習慣。至少他可以看著譜子，自己彈出音樂來。我知道，一鬆手我們就都可以皆大歡喜。但他就永遠不會學上手。兩次學校的音樂會，他上台背譜一音不差地彈完全曲。我坐在台下，這是我一輩子聽過的無數音樂會中，最感動的時刻。

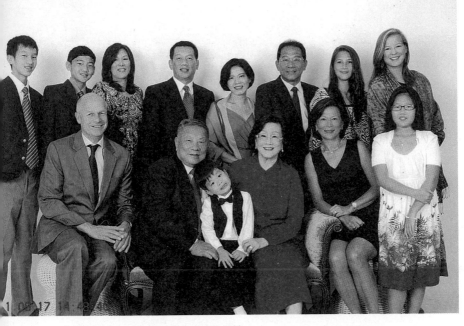

全家。台北。2011 年，我八十歲生日前。

彈鋼琴，這人類最複雜的心智，身體，情感的一種活動，不管對不對，我頑固地相信，是我可以給他的，是他應該從我這裡得到的，最後一堂課。除了音樂，還有毅力，恆心。許多年後，當他還能彈起一段旋律，或許他會想起，是跟我這裡學來的。那時他一定記不起來，那個他癡迷的，和我爭奪學琴時間的電子遊戲。

這也是我自己，跟小孫子學來的最後一堂課。

後記

里爾克的〈秋天的日子〉，是他的詩裡，讀者票選的最愛一首：

主，是時候了。夏天是宏大的
在日晷上放下你的影子
在野地裡撒開風來

令最後的果子豐滿起來
再給他們兩個更南方的日子
催促他們趨向圓滿，且壓榨
最後的甜滴入醇厚的酒裡

誰現在還沒有房子，不去建了

誰現在還孤單，會長久如此

將醒著，讀書，寫長長的信

在林蔭道上來回往復

不安地徘徊，當落葉飛揚

我滿懷感激地享受著延長的秋日。上蒼賜給我的不只是兩天更南方的日子，更豐滿的果實。我有自己的屋，我不孤獨。我依然睡得香甜，還能用低下的視力在螢幕上讀書，用電子媒體發送信息，講長長的話。我的夏日不算宏大，但足夠絢爛。我安然漫步。不去看日晷上的影子。

雖然沒有很多貢獻，於人於己，我沒有什麼虧欠。人生是值得的，每一天。我很滿足。

疫情趨緩解禁後聽音樂會。台北。
2021 年 4 月。

【附錄一】 我七十歲，我唱歌

原載《自由時報》副刊 二○○二年十月四日
收入《坐看停雲》

我又要舉行獨唱會了。聽到消息的不免要訝異慰勉一番。倒沒有人好意思問我為什麼還唱，或乾脆勸我別唱了。

獨唱會對職業演唱家來說何足為怪。但在台灣，除了流行歌手，所謂藝術歌唱好像鮮有職業演唱家。辦音樂會何等費力費神，聽眾卻少。一兩年舉行一組獨唱會（我指的是推出一套新曲目），真的是比較稀罕的了。

這次比較更稀罕的是，我超過七十歲了。

這沒有一點要誇耀的意思。毋寧有一點悲哀。悲哀的一方面是歲月流逝。另一方面是似乎不得不為這件事的正當性作一些辯護。

這樣的獨唱會有意義嗎？對我自己，當然是的。對別人呢？那得別人來說。顯然很多人，不，絕大多數人，完全不關心這種音樂會。

該不唱了嗎？我是沒有作過生涯規劃的人。隨性活到現在，卻要計畫不作什麼，未免奇怪。前幾年這問題開始浮上來，想想也沒個結論。只悶頭繼續作下去。管他呢，唱到唱不動再說吧。雖說沒有計畫，還是隱隱覺得時間不多了，不讓自己停下來。從一九九五年到一九九八年，每年有一組獨唱會，中文和德文歌交替。一九九九年本來排定，因為腳傷延了一年。這次又間隔了兩年。不知不覺腳步還是慢了。每一場，都是撿到的。都該感謝上蒼恩典。

年輕的時候一晃好幾年虛度，也不著急。

而且我發覺這問題根本不必我來回答。人事無常，有千百種原因隨時可以叫你不能再唱，何況到了這年紀。我只拿這問題問醫生和上帝。醫生總說能唱就唱吧，聲帶閉合得還很好，比有些不懂得運用聲音的年輕歌星還好。而上帝還沒有說不。能唱到今天，已經是太多的幸運，還加一點知識技巧與鍛煉。而就算僥倖無災無病，不會太久，我的體力將不再能在台上站兩個鐘頭；不會太久，我的記憶將存不住的那麼多歌詞和音符；不會太久，我的聲音，啊，我的聲音——聽眾很少想過，傳到大廳每一個座位上的聲音，都是從那兩片小小的肌肉發出來的——每一天它都在逐漸消失中，從高低兩端，從中間。像堂吉訶德忠誠的老馬，只因為與主人相依為命了這麼多年，就也順從地在驅策下向風車勇敢地衝去。我必得用各種技倆鼓舞誘導它，迴避，替代，一次次慢慢提高。一唱得忘形，它就受苦。紅腫，長出節點，仿佛

在沙礫間拖行。叫我閉嘴，陪著它靜靜療傷。但只要站上了舞台，我們就打扮得整整齊齊，精神抖擻，挺直腰桿。我們將優雅地躍起，越過欄柵。上帝保佑，我們還行。

知名歌唱家在走下坡之後總要即時退休，以保令譽。而我，一個摸索者，藝術的大謎還沒有真正參透。不停的唱，是因為從來沒有滿意過。沒有達到過一覽群山小的頂峰，就得繼續前進，即使永遠達不到。就像夸父追日。藝術是又紅又大的太陽，吸引著人向他一直奔跑，直到倒下。夸父跑了半天，其實只在小小的地球上踏下幾個足印，太陽還遙遙不可及。就連這個比喻還是誇大了。我是慢跑者。跑起來沒有那樣地動山搖。安靜地，一圈圈跑下去。不跟別人比賽，只自己計算著跑了幾步。為什麼不可以？唱歌和慢跑一樣有益健康。

而真正的理由，那是說不出的理由。作這些事，我歡喜甘願。都是快樂嗎？也不全是。

那是一種癡迷。那讓我的生活有意義，雖然我沒有認真想過到底是怎樣的意義。

就像朝聖者，期盼了積蓄了一輩子，有生之年總要千里跋涉來到聖地。在某一根自己也不記得的石柱上刻下某年某日到此一遊。夾在千萬朝聖者之間。對別人無關緊要，對自己意義重大。我也是無關緊要的朝聖者。不會給聖地增添任何光彩。也不汲聖水，不祈福報。只是了卻一生心願。

我的聖地是那些偉大的作品。我為這旅程作了長久的準備。不，偉大太遙遠，在日日摩

娑中，它們已經成為我最親切的伴侶。我喜歡那準備的過程。讀譜，讀資料，聽唱片。然後，自己唱。作為歌手是痛苦而幸福的。沒有任何憑藉，也沒有任何阻隔，以靈魂和身體的全部，直接澆淋在音符之中。直到它們變成自己的一部分，從胸間噴湧出來。這幾年，我一一單獨面對一位作曲家，舒曼，舒伯特，布拉姆斯，馬勒，至少一年時間。在塵囂之外，關上門，如馬勒的一首歌所說的，

「我獨自活在／我的天空／在我的愛裡／在我的歌裡」

那是我靈修的時間。我對他們多麼熟稔啊。知道哪一首歌是在什麼情況下寫出，甚至比他們自己還清楚準確的日期。他們和普通人一樣，有愛憎恐懼弱點。但那是何等燦爛的生命啊。他們和普通人不一樣的，是創作的熱狂，是光輝的靈感，是對詩的深刻的感受力，是他們精神裡撼動人的力量。

我也反覆聽著不同詮釋者的唱法。嗟歎他們如何可以做到這麼好。他們和我作的是一樣的事。但他們是偉大的朝聖者，寫下了經典的聖地記遊。而聖地的奇妙是你永遠描述不完，一代代的人都可以重新發現。

啊，我多麼期望在我自己的那一躍中，有一股神奇的力量把我托舉起來，煥發出光彩。

那就是我踏上聖地的時候。

在所有的朝聖者中，可能我來自最遙遠的地方，跋涉得最辛苦。或許我永遠領略不到聖地的神蹟。但那長久的憧憬渴念，維持著我如少年一樣的衝動易感。還可以為一首聽過唱過幾百遍的歌落淚，還為一個突然的領會心蕩神馳，還在每天打開歌本時興奮莫名，如會晤一個祕密情人。

這大概是我真正還唱，還可以唱的理由。

金慶雲年表

【附錄二】

一九三一　0歲　陰曆八月二十一日生於山東省濟南市。父金良輔，母高韻清。上有三姐一兄。

一九三七　6歲　入小學就讀。抗日戰爭爆發，濟南淪陷。

一九四三　12歲　就讀崇華中學。

一九四五　14歲　開始學習鋼琴。

一九四六　15歲　就讀齊魯中學。

一九四八　17歲　到上海短暫就讀，因時局混亂輟學。欲返濟南，至青島後交通斷絕，折回上海。年底隻身轉赴台灣，依三姐芳雲及姐夫彭程瑩。

一九四九　18歲　就讀新竹女中。

一九五〇　19歲　考入省立台灣師範學院（今國立台灣師範大學）音樂學系。主修聲樂。師從鄭秀玲、林秋錦。入選籃球校隊。與李行，白景瑞，劉塞雲、馬森等演話劇。

一九五四	23歲	台灣師範大學音樂系畢業。
		任省立高雄女子師範學校音樂教師。義務教導全部學生學習鋼琴。帶領合唱團代表高雄市參加全省比賽多年名列前茅。
一九五五	24歲	與羅志杰結婚。長女羅弘生。
一九五六	25歲	於高雄與宋世謙舉行聯合音樂會。
一九五七	26歲	長子羅定生。
一九六四	33歲	次子羅樹生。
一九六七	36歲	任台灣省立板橋中學音樂教師。遷居台北市。
一九七〇	39歲	任台北市立女子師範專科學校音樂科講師。開始隨蕭滋鑽研德文藝術歌曲。隨鄭秀玲研習聲樂。
一九七二	41歲	六月十七日於台北實踐堂舉行藝術歌曲獨唱會，莊帶玉伴奏。
一九七三－七四	42－43歲	奧地利維也納音樂學院（Konservatorium der Stadt Wien）進修。師從 Hans Hudez。

一九七五　44歲　六月十四日於台北實踐堂舉行德文藝術歌曲獨唱會，蕭滋伴奏。是蕭滋在台灣罕有的鋼琴伴奏公開演出。

參加第五屆中廣「中國藝術歌之夜」演唱。

出版《舒曼藝術歌曲研究》。

一九七六　45歲　五月一日於台北實踐堂、六月九日於台中市中興堂舉行全中國藝術歌曲獨唱會。林公欽伴奏。記者會上康謳宣稱這是台灣第一場全中國歌的公開獨唱會，是一九七〇年代台灣中國藝術歌演唱風潮的一個起點。

發表〈聽！中國歌！〉、〈中國歌的聲與韻〉，引起關於中國歌藝術演唱的很多討論。

一九七七　46歲　十二月一日於台北實踐堂、十二月八日於台中市中興堂舉行「中國當代歌樂作品」獨唱會。林公欽伴奏。

一九七八—八〇　47—49歲　奧地利國立維也納音樂及表演藝術學院進修。師從Emmi Sittner、Hans Sittner（前學院院長）、Hans Hotter。

一九八〇　49歲　三月四日於維也納音樂廳舉行中國歌獨唱會，Robert Schollum伴奏。是維也納音樂廳前所未有的全中國歌獨唱會。

一九八二　51歲

六月五日於台北國父紀念館舉行「中國歌獨唱會」，馮萱伴奏。

四月八日於台北國父紀念館舉行「中德藝術歌曲」獨唱會，另場四月四日高雄文化中心、四月十日台中中興堂，羅弘伴奏。

參加第十屆中廣「中國藝術歌曲之夜」演唱。

受邀舉行第一屆師鐸獎慶祝音樂會，於國父紀念館演唱中國歌，台北市立國樂團伴奏，王正平指揮。

一九八四　53歲

六月五日於泰國曼谷音樂廳舉行「中國歌獨唱會」，吳萬芬伴奏。

一九八五　54歲

二月二十六日與台北市立國樂團於金門摯天廳舉行合作音樂會，陳澄雄指揮。

四月十一日於台北市社教館與台北室內管絃樂團舉行聯合音樂會，演唱貝多芬音樂會詠嘆調，張文賢指揮。

任國立台灣師範大學音樂系、音樂研究所專任教授。

一九八七　56歲

一月五日於香港大會堂舉行「中德藝術歌曲獨唱會」，李康駿伴奏。

五月台灣省文藝季「中國藝術歌曲」獨唱會巡迴演出，李康駿伴奏。

九月二十五日受邀參加香港沙田大會堂開幕音樂會，舉行「中國藝術歌曲」獨唱會，李康駿伴奏。

十二月十八、二十日，於台北國家演奏廳舉行中國歌獨唱會（文化中心開幕邀請音樂會系列），另場台南市文化中心、台中市中興堂、台北縣文化中心，羅弘伴奏。

參加台北市立國樂團文化中心國家音樂廳開幕音樂會演唱，陳澄雄指揮。

奧地利國立維也納音樂及表演藝術學院研究。

三月參加香港大學亞洲研究中心與香港民族音樂主辦的「中國聲樂藝術發展方向研討會」，發表論文《詞曲關係》。

五月與師大音樂系管弦樂團於台南市、台中市文化中心舉行巡迴音樂會，張大勝指揮。

一月於「教我如何不想他—趙元任紀念系列」研討會發表主題演講「趙元任的聲樂作品」。

六月與賴麗君、陳威稜於台北國家演奏廳舉行《舒曼之夜》聯合音樂會。

十二月六—八日參加香港大學亞洲研究中心舉辦的「中國音樂美學研討會」，發表論文《民歌的藝術價值》。

二月十八日於台北國家戲劇院舉行《故國三千里》中國歌獨唱會，另場高雄文化中心，羅弘伴奏。

一九九六	65歲	出版《弦外之弦》文集，收入一九八○年至一九九四年間三十八篇文字。《中國時報》好書榜推薦。
		十月八日於台北國家演奏廳舉行《舒曼的歌》德文藝術歌獨唱會，另場高雄文化中心，Walter Moore 伴奏。又另場於東海大學，葉思嘉伴奏。
		出版《冬旅之旅》專著。
一九九七	66歲	二月十八日於台北國家劇院舉行《舒伯特兩百年》德文藝術歌獨唱會，另場高雄文化中心，Gernot Oertel 伴奏。
一九九八	67歲	四月七日於台北國家戲劇院舉行《燈火闌珊處》中國歌獨唱會，另場高雄市文化中心，羅弘伴奏。又於嘉義市、台南市、澎湖縣、台北縣、台中縣、新竹縣各文化中心，東海大學、嘉義中正大學巡迴演出，葉思嘉伴奏。
		九月北京中央音樂學院二星期專題講座「舒曼連篇歌集作品三十九號《艾辛道夫歌集》，作品四十二號《女人的愛情與生命》」。
一九九九	67—68歲	從國立台灣師範大學音樂系、音樂研究所退休。
		受教育部委託主持「中國大陸音樂高等教育之研究」專案。訪問中國大陸各音樂學

院、高校音樂系。

二〇〇〇　69歲

十月八日於台北國家戲劇院舉行《布拉姆斯的歌》德文藝術歌獨唱會，另場新竹縣、桃園縣文化中心，Albert Mühlböck 伴奏。

出版《音樂雜音》文集，收入一九九五—二〇〇〇年間發表的三十九篇文字。

十月受邀參加北京中央音樂學院五十週年校慶致詞。

十二月十七日於國家音樂廳參加「風華絕代」聯合演唱會。

二〇〇一　70歲

四月北京中央音樂學院一星期講座「布拉姆斯的歌」。

五月上海音樂學院演講「德文藝術歌曲」。

二〇〇二　71歲

十月七日於台北國家戲劇院舉行《馬勒的歌》德文藝術歌唱會，另場桃園縣、新竹市文化中心，Albert Mühlböck 伴奏。又另場於台北縣文化中心，李佳霖伴奏；又另場十月二十三日北京中央音樂學院音樂廳，Albert Mühlböck 伴奏。

十月受邀參加上海音樂學院主辦的「中國全國聲樂研討會」發表論文《藝術歌唱者的使命》。

二〇〇三　72歲

十月受邀參加天津音樂學院主辦的「中國全國聲樂論壇」發表論文《民歌的藝術

二〇〇四　73歲　三月受邀參加北京中央音樂學院主辦的「吳伯超先生百年冥誕紀念會」致辭。

演唱〉。

二〇〇七　76歲　十一月四日參加「曹永坤先生紀念音樂會」演唱。

二〇一一　80歲　出版《坐看停雲》文集。收入二〇〇〇|二〇一一年發表的二十七篇文字。

出版《金慶雲獨唱會》專輯。含一九九五|二〇〇二年間六場獨唱會的六張現場錄影ＤＶＤ，及相關節目冊、歌詞翻譯、解說。

二〇一二　81歲　為《謬思客》音樂月刊撰寫六期「亦能低詠」專欄。

二〇一八　87歲　十二月九日參加趙慕鶴紀念會。演唱三首歌曲。

二〇二二　90歲　出版《曲水流雲|浮生九十年》。

聯合文叢 **686**

曲水流雲——浮生九十年

作　　　者／金慶雲
發　行　人／張寶琴

總　編　輯／周昭翡
主　　　編／蕭仁豪
資 深 編 輯／尹蓓芳
編　　　輯／林劭璜
資 深 美 編／戴榮芝
業務部總經理／李文吉
發 行 助 理／林昇儒
財　務　部／趙玉瑩　韋秀英
人事行政組／李懷瑩
版 權 管 理／蕭仁豪
法 律 顧 問／理律法律事務所
　　　　　　陳長文律師、蔣大中律師

出　版　者／聯合文學出版社股份有限公司
地　　　址／（110）臺北市基隆路一段 178 號 10 樓
電　　　話／（02）27666759 轉 5107
傳　　　真／（02）27567914
郵 撥 帳 號／ 17623526 聯合文學出版社股份有限公司
登　記　證／行政院新聞局局版臺業字第 6109 號
網　　　址／http://unitas.udngroup.com.tw
　　　　　　E-mail:unitas@udngroup.com.tw

印　刷　廠／禾耕彩色印刷事業股份有限公司
總　經　銷／聯合發行股份有限公司
地　　　址／（231）新北市新店區寶橋路235巷6弄6號2樓
電　　　話／（02）29178022

版權所有‧翻版必究
出 版 日 期／ 2021 年 11 月　初版
定　　　價／ 500 元

ISBN 978-986-323-411-1（平裝）
本書如有缺頁、破損、裝幀錯誤、請寄回調換

國家圖書館出版品預行編目資料

曲水流雲──浮生九十年 / 金慶雲作.
-- 初版 . -- 臺北市：聯合文學，2021.11
400 面；14.8×21 公分 . -- （聯合文叢；686）

ISBN 978-986-323-411-1（平裝）

910.9933 110004506